「季刊S」コピックをはじめよう
頂尖繪師
麥克筆技法

加藤春日・碧風羽的
COPIC基礎講座

序 言

「加藤春日・碧風羽的COPIC基礎講座」曾在插畫雜誌《季刊S》第9～29號上連載了約5年。

本書就是將此講座重新編輯而成的單行本。COPIC麥克筆是一種活用了麥克筆特性的畫材，既能呈現各種筆觸，又能進行滲透、暈染、混色，也能與其他畫材一起使用，使用方法既自由又豐富。不過，正因為自由度很高，所以我認為，初學者會不知道如何使用這種麥克筆並且相當困惑。

因此，本企劃就誕生了。本書的對象是今後想使用COPIC麥克筆的人。書中邀請了擅長簡潔上色法的加藤春日老師，與平常會用CG(電腦繪圖)繪製插畫的碧風羽(foo*)老師教導大家從頭學習COPIC麥克筆。

本書一邊提出各種主題，一邊進行教學。首先，會從基礎的「畫線、簡單的上色」教起，隨著講座次數的累積，也會逐漸介紹比較複雜的上色法與技巧。

希望大家能夠透過這本書而熟悉這種名為「COPIC麥克筆」的畫材。

那麼，今後大家就一起「開始使用COPIC麥克筆吧」！

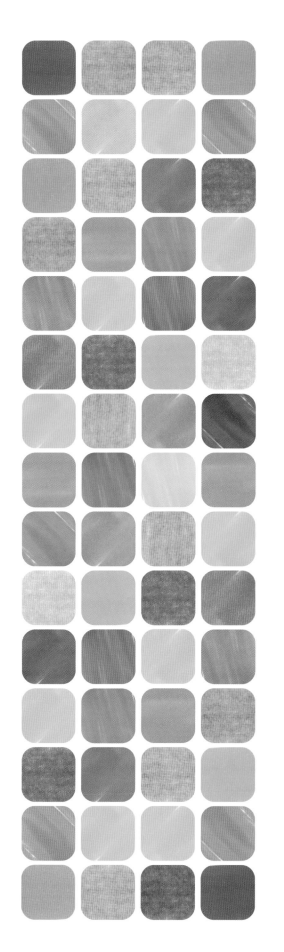

CONTENTS

COPIC Sketch
麥克筆 顏色表

在COPIC系列產品當中，此類型的產品是最受歡迎的。接下來，在本書的創作中也會用到COPIC Sketch麥克筆。此產品是由「粗麥克筆狀的中寬度筆頭（medium broad）」與「形狀像軟毛筆，適合用來著色的軟筆頭（super brush）」所組成的，也就是有上下兩個筆頭。這裡所刊載的是全部346色的顏色表（※2011年2月當時的情況）。最左邊的是乾了之後再塗上第二層後的色調，正中央為正常上色的狀態，接著，最右邊的則是用「0號無色筆」，將顏色暈染開後的色調。請大家先確認表中有哪些顏色，並將本表作為挑選顏色的參考。

BV0000	BV000	BV00	BV01	BV02	BV04	BV08	BV11	BV13
BV17	BV20	BV23	BV25	BV29	BV31	B0000	B000	B00
B01	B02	B04	B05	B06	B12	B14	B16	B18
B21	B23	B24	B26	B28	B29	B32	B34	B37
B39	B41	B45	B52	B60	B63	B66	B69	B79
B91	B93	B95	B97	B99	BG0000	BG000	BG01	BG02
BG05	BG07	BG09	BG10	BG11	BG13	BG15	BG18	BG23
BG32	BG34	BG45	BG49	New BG53	New BG70	BG72	BG75	BG78
BG93	BG96	BG99	G0000	G000	G00	G02	G03	G05
G07	G09	G12	G14	G16	G17	G19	G20	G21
G24	G28	G29	G40	G82	G85	G94	G99	YG0000
YG00	YG01	YG03	YG05	YG06	YG07	YG09	YG11	YG13
YG17	YG21	YG23	YG25	YG41	YG45	New YG61	YG63	YG67
YG91	YG93	YG95	YG97	YG99	Y0000	Y000	Y00	Y02
Y04	Y06	Y08	Y11	Y13	Y15	Y17	Y18	Y19
Y21	Y23	Y26	Y28	Y32	Y35	Y38	YR0000	YR000
YR00	YR01	YR02	YR04	YR07	YR09	YR12	YR14	YR15
YR16	YR18	YR20	YR21	YR23	YR24	New YR30	YR31	YR61
YR65	YR68	YR82	E0000	E000	E00	E01	E02	E04

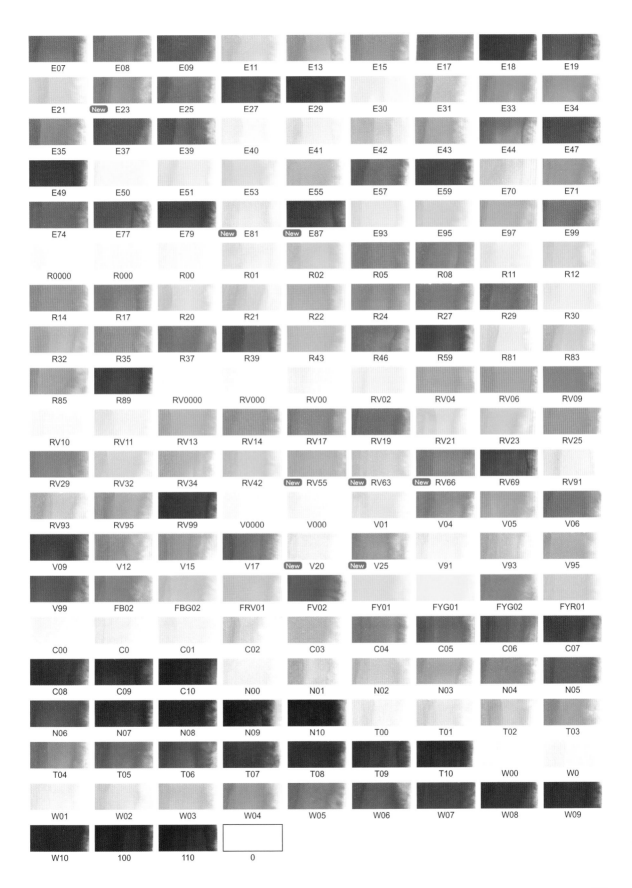

E07	E08	E09	E11	E13	E15	E17	E18	E19
E21	New E23	E25	E27	E29	E30	E31	E33	E34
E35	E37	E39	E40	E41	E42	E43	E44	E47
E49	E50	E51	E53	E55	E57	E59	E70	E71
E74	E77	E79	New E81	New E87	E93	E95	E97	E99
R0000	R000	R00	R01	R02	R05	R08	R11	R12
R14	R17	R20	R21	R22	R24	R27	R29	R30
R32	R35	R37	R39	R43	R46	R59	R81	R83
R85	R89	RV0000	RV000	RV00	RV02	RV04	RV06	RV09
RV10	RV11	RV13	RV14	RV17	RV19	RV21	RV23	RV25
RV29	RV32	RV34	RV42	New RV55	New RV63	New RV66	RV69	RV91
RV93	RV95	RV99	V0000	V000	V01	V04	V05	V06
V09	V12	V15	V17	New V20	New V25	V91	V93	V95
V99	FB02	FBG02	FRV01	FV02	FY01	FYG01	FYG02	FYR01
C00	C0	C01	C02	C03	C04	C05	C06	C07
C08	C09	C10	N00	N01	N02	N03	N04	N05
N06	N07	N08	N09	N10	T00	T01	T02	T03
T04	T05	T06	T07	T08	T09	T10	W00	W0
W01	W02	W03	W04	W05	W06	W07	W08	W09
W10	100	110	0					

基本的線條與著色

那麼，在進入「特定主題的創作講座」前，讓我們先來學習「畫線方法」、「著色方法」這些基礎中的基礎吧。此部分會由負責本書教學的加藤春日老師介紹。

畫線

畫線的方法是最基礎的。依照COPIC麥克筆的握法，我們可以畫出細線與粗線。春日老師為大家示範了細線與粗線的畫法。

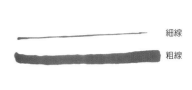

細線

粗線

細線
把COPIC麥克筆立起來，畫線時，只要讓筆頭與紙張成垂直，就能漂亮地畫出細線。這就是基本的細線。

粗線
像這樣地讓COPIC麥克筆變得傾斜，就能畫出粗線。想要一口氣在寬廣面積上著色時，此方法會很方便。

起筆與收筆

通常，起筆（開始畫）時的線條較粗，收筆（畫完）時的線條較細。這次，春日老師試著為大家畫了「粗→細」、「細→粗」這兩種類型。

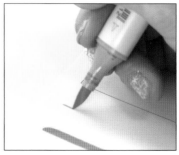

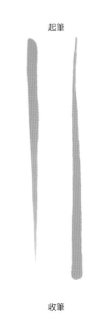

起筆

收筆

粗→細
將斜握的COPIC麥克筆逐漸地立起來，讓筆與紙張垂直，同時，放鬆手臂的力量，並迅速地畫線，就會成為這樣的線條。

細→粗
跟剛才相反，一開始畫線時，幾乎不用使力，接著逐漸地使力，畫線時讓筆頭逐漸傾斜，就會成為這樣的線條。

均勻地著色

試著用「只塗一遍」、「重複著色」、「轉圈著色」這三種方法分別著色，看看顏色是否均勻。

深綠色（G29）

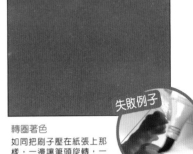

失敗例子

只塗一遍
只用深綠色（G29）塗一遍。墨水因重疊而顯得不均勻，很難塗得漂亮。

重複著色
上下來回地反覆用COPIC麥克筆著色。由於時間一經過，顏色就會乾掉，所以秘訣在於快速地塗。透過此方法，能夠塗得很均勻。

轉圈著色
如同把刷子壓在紙張上那樣，一邊讓筆頭旋轉，一邊塗。只要透過此方法塗一遍，就能畫出漂亮均勻的顏色。

旋轉時，圓圈的尺寸如果過大的話，顏色就會變得不均勻，要特別注意！

淺綠色（YG41）
與深色相比，淺色比較容易塗得均勻。淺綠色的上色狀態看起來的確比深綠色均勻一些。

粉紅（RV06）
同樣地，試著用粉紅色系著色。與深綠色差不了多少。COPIC麥克筆與一般顏料不同，不會因色調的差異而造成著色均勻度有所差異。

像這樣地，從內側朝向外側，一邊旋轉筆頭，一邊著色，也可以塗得很漂亮。

混色

COPIC麥克筆也常用來進行混色。接下來，要介紹的是「先塗深色與先塗淺色有何差異」，以及「塗滿上色法與帶有筆觸的上色法有何差異」。

塗滿上色法

淺色(YG41)
→深色(YG07)

塗上淺綠色後，在顏色乾掉前，再塗上深綠色，讓一半的淺綠色被深綠色覆蓋住。正中央會進行滲透，剛好形成三階段的漸層。

深色(YG07)
→淺色(YG41)

同樣地進行混色，順序為深色→淺色。只要採用此順序的話，正中央就不太會滲透，而且也不會形成漸層。

帶有筆觸的上色法

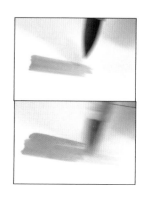

淺色(YG41)→深色(YG07)

重複塗上細線，依照「淺色→深色」的順序進行混色。收筆部分會變細。大概是深色在上面的緣故，所以顏色滲透得不太漂亮。

深色(YG07)→淺色(YG41)

同樣地進行混色，順序為深色→淺色。與塗滿上色法不同，顏色會漂亮地滲透，形成漸層。先塗淺色未必比較好，根據不同的上色法隨機應變似乎比較好。

透過0號暈染

在暈染顏色或是使顏色滲透時，我們會使用到0號無色筆。要如何使用才能呈現漂亮的效果呢？請試著畫畫看吧。

YG07(未使用0號)

0號→YG07

先塗上0號，再使用YG07後的狀態。顏色會緩緩地滲透到整個區域。只要將顏色塗在0號的範圍內，顏色就會漂亮地滲透。

YG07→0號

先塗上顏色，再使用0號的情況。雖然顏色也會暈染開來，但有點不太均勻。不能說是很漂亮。

RV06(未使用0號)

0號→RV06

同樣地，先塗上0號，再塗上粉紅色的狀態。透過此方法，顏色也會漂亮地滲透到整個區域。依照顏色不同，滲透方式似乎會有若干差異。

RV06→0號

先塗上顏色，再使用0號的情況。使用0號時，如果塗到粉紅色範圍外的話，顏色就會往外暈染，變得很雜亂。

各種筆觸

細線

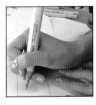

橢圓

圓形

春日老師透過基本的細線著色。在之後的實際創作單元中，這種俗稱「輕快上色法」的技法會運用在各種情況中。把COPIC麥克筆立起來，讓筆與紙張垂直，並迅速地揮動筆尖。

讓筆變得傾斜，然後將筆尖緊緊地壓在紙張上，就能畫出橢圓。在繪製花紋等圖案時，會使用到此技法。

把COPIC麥克筆垂直地立起來，然後將筆尖緊緊地壓在紙張上，就能畫出圓形。在接下來的單元中，此技法也會用來呈現像是貴賓犬的毛等各種質感。可以透過調整力道的方式改變圓形的尺寸。

紙質的差異

紙的種類有：在創作時也會使用到的一般影印紙、稍微有點厚度的高級影印紙、素描簿的紙（具有厚度，稍微有點凹凸不平）、華特生水彩紙（凹凸不平、很厚、顏色偏黃，是一種能夠防止滲透的水彩紙）。讓我們試著觀察看看，在這些紙上著色時，會產生什麼樣的差異。

	線	淺色(E00)	深色(YR02)	0→E00	E00→0	YR02→E00	E00→YR02
影印紙							
高級影印紙							
素描簿							
華特生水彩紙							

結果

一般影印紙的成色最佳，墨水也能確實地顯現。高級影印紙的成色有點不均勻。素描簿的成色很黯淡，華特生水彩紙的成色最不均勻，顏色也很淡。除了一般影印紙以外，墨水都乾得很快，在華特生水彩紙上著色時，墨水會被吸往旁邊。

繪製鬱金香

春日老師使用剛才提到的四種紙示範鬱金香的著色。其中一邊是在墨水乾掉之前塗上陰影的例子，另一邊則是等墨水乾掉後再塗上陰影的例子。請試著比較兩者的差異吧！

使用顏色
花・底色：R29　花・陰影：R59
葉・底色：G12　葉・陰影：YG07

在墨水乾掉前畫上陰影	等墨水乾掉後再畫上陰影

影印紙

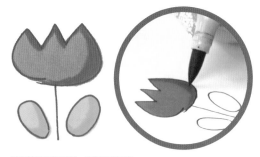

墨水擴散得很厲害，立刻就會滲透。

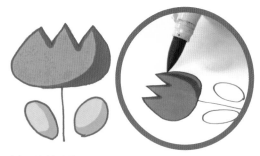

顏色可以塗得清楚分明。

高級影印紙

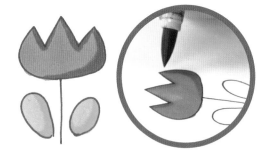

滲透程度比一般影印紙低。顏色還是不均勻。

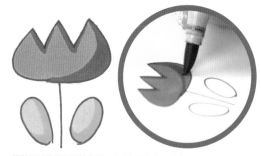

雖然可以塗得很清楚分明，但顏色不均勻，成色也有點不佳。

素描簿

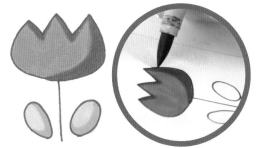

幾乎不會滲透，成色黯淡。經過一段時間後，就會稍微滲透。

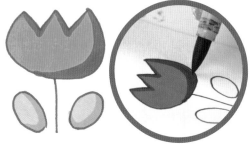

上色後，與「在乾掉前上色的情況」幾乎沒有差異，不過，經過一段時間後，還是能保持清楚分明的狀態。

華特生水彩紙

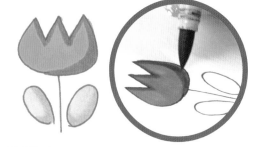

成色最差。墨水馬上就會乾掉，很難塗得均勻。正常上色的話，幾乎不會滲透，不過，快速上完色的葉子會比較容易滲透。

雖然剛上完色時，顏色很清楚分明，但經過一段時間後，顏色會開始滲透，變得模糊。

「皮膚的上色法」

由加藤春日與碧風羽所主持的創作講座終於要開始了。
此單元的對象是初學者，會從基礎開始詳細介紹。首先
要介紹的是，畫人物一定要知道的基本知識，「皮膚的
上色」！

接下來，兩位老師會依照主題，實際地為插圖上色。此創作講座是將過去在《季
刊S》第9～21號上連載的專欄重新編輯而成的。基礎篇結束後，緊接著，目前很
活躍的漫畫家‧插畫家加藤春日要教大家COPIC麥克筆的上色法。由於是以初學
者為對象，所以平常用CG繪製插畫的碧風羽老師會跟大家一起從頭學習COPIC麥
克筆的使用方法！

Point! 重點！

我們不會直接使用手繪線稿，而是會先進行影印後，再用影本著色。這是因為，如果直接用COPIC麥克筆在線稿上著色的話，線稿就會受到墨水影響，並出現滲透現象。如果無論如何都要在不進行影印的狀態下著色的話，此時的重點在於，畫線稿時要使用耐水性墨水，並等到線稿變得夠乾後，再上色。但也有人會想要享受滲透的樂趣。另外，進行著色時，最好在下面墊一張紙，以避免COPIC麥克筆的墨水滲透到紙張背面。

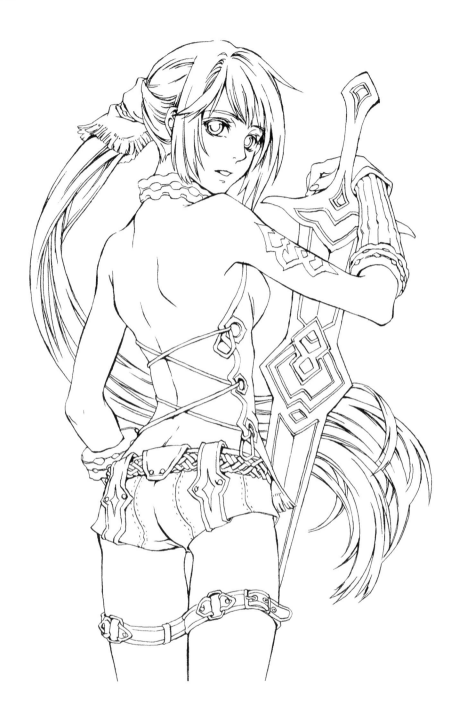

—— 那麼，首先試著從畫「線」開始吧。這次就用COPIC Ciao麥克筆當中的「Super Brush」來著色吧。也就是形狀很尖的柔軟筆頭。

風羽 我知道了。像這樣直直地……咦，線怎麼畫不直。只要一用力，手就會抖動……抖動……畫直線時的力氣很弱，墨水無論如何都會溢出。橫線的情況比較好。

—— 基本上，風羽雖然很會畫圖，但如果用COPIC麥克筆的話，畫線卻意外地困難對吧？

春日 由於我已經習慣了，所以可以迅速地畫線。妳試著把COPIC麥克筆直立起來看看。

風羽 啊，我想應該沒問題。試著努力把筆立起來。

—— 試著稍微畫一條細線吧！

風羽 嗯，筆尖的「起筆」處沒有變細耶。

春日 想要讓線條變細時，不要用力壓，而是要用輕輕揮動的方式來畫，線條才會變細。（※請參閱下圖）

風羽 哇，好細喔！畫得真是漂亮。對筆「施力」時，不是能讓線條變細嗎？

春日 要用「輕輕揮動筆尖」的方式畫，線條才會變細喔。

風羽 我會努力地把筆立起來，以畫出細線。

—— 另一項基礎則是「面」的上色法。

春日 在此步驟中，總之要迅速地移動COPIC麥克筆。

風羽 試著在大腿上著色看看！哎呀？

春日 橫線只要覆蓋在「用直線著色的部分」上的話，顏色就會變得不均勻喔！

風羽 啊，抱歉！

—— 春日所畫的這一筆很粗耶。

春日 沒錯。畫這一筆時要用力，使線條變粗。

風羽 哇，顏色很均勻！原來如此，要注意到上下的邊緣，在邊緣處下筆，畫出線條。感覺上，就是依序地畫出一條很粗的線。一筆畫是最好的？一筆畫，沿著邊緣一筆描畫，不均勻的話，就迅速地反覆上色，重新上色。啊，歌曲完成了！「沿著邊緣一筆描畫，不均勻的話，就重新上色。」啊，我開始習慣了。

春日 線條塗出範圍了喔（笑）。

風羽 ……。「沿著邊緣一筆描畫，不均勻的話，就重新上色。」嗯，塗出範圍。發生「塗出範圍意外」了！如果是CG的話，就可以把塗出範圍的部分消除掉了。

—— 這一點是今後的課題呀。總之，這次只要能夠均勻地上色就行了。

COPIC麥克筆的注意事項1
「漂亮地畫出線條」

如同用鉛筆畫線條那樣，自然地畫線，但不知為何，墨水卻會溢出。

對策

由於墨水會進行滲透，所以一開始拿COPIC麥克筆時，請將筆立起來，並如同寫書法那樣，迅速地畫線。如此一來，就能夠像在基礎篇所學到的那樣，筆直地畫出細線，墨水也不會溢出。迅速地動筆是畫出漂亮線條的訣竅。

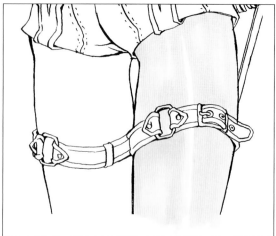

COPIC麥克筆的注意事項2
「均勻地上色」

即使原本打算要慢慢地仔細上色，但深色部分與淺色部分還是會出現不均勻的情況。

對策

COPIC麥克筆的使用重點在於，總之就是要迅速地上色。已著色的部分乾掉後，如果在該部分重複著色的話，顏色就會變成兩層，色調也會變深。面積很大時，請盡量地使用粗線條（請參閱「基本的線條與著色」篇），並迅速地塗完顏色！

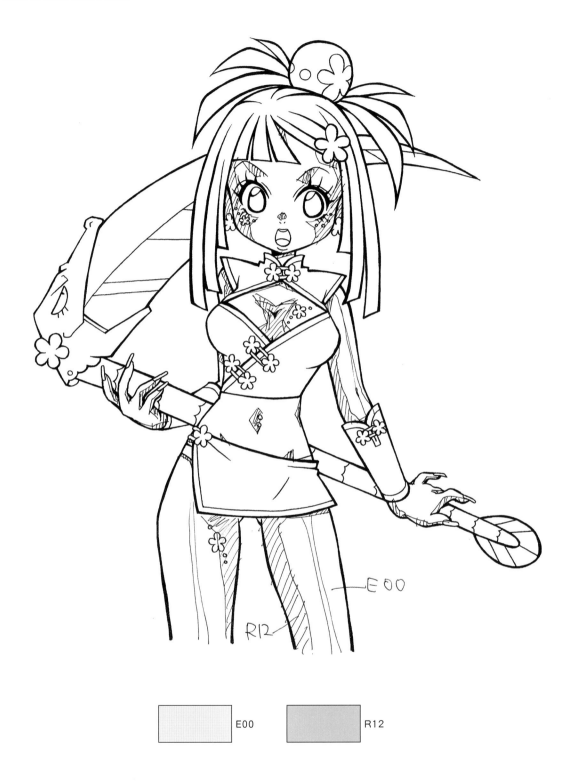

| | E00 | | R12 |

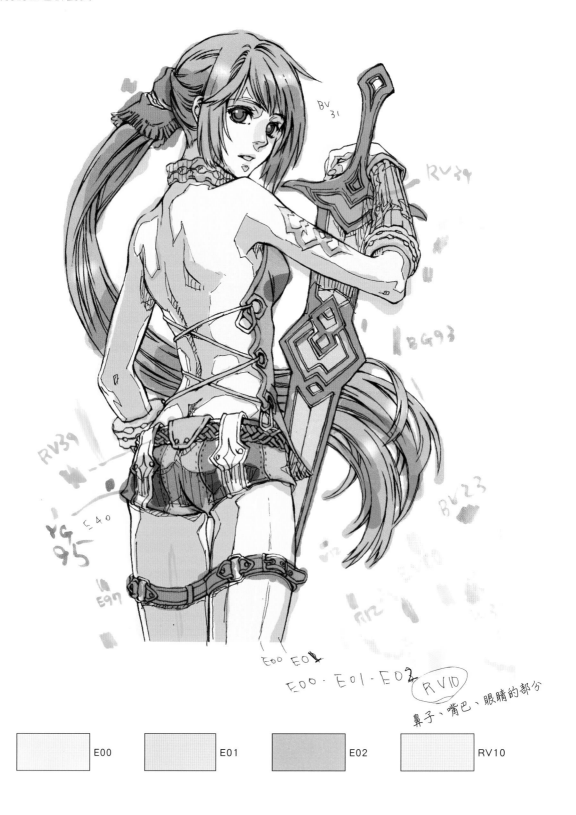

	E00		E01		E02		RV10

STEP 1 手的上色 （加藤春日）

首先從簡單的手開始上色。塗上皮膚色(E00)，用來當作整體底色。

接著，在陰影部分塗上較深的顏色(R12)。也就是「帶有袖子陰影的手腕」與「手部下側的部分」。

STEP 2 腳的上色 （加藤春日）

用皮膚色(E00)著色。為了呈現大腿隆起部位的立體感，所以要在最亮的地方(反光部分)畫出留白。如同用刷子上下輕輕揮動般畫出直線，之後，留白的部分便會成為直線。

畫出雙腳的反光部分後，再用深色(R12)塗上陰影。一開始只要用軟筆頭的筆尖畫出陰影的邊界線就行了。

將「從陰影的邊界線到腳部內側的區域」全部塗滿。如果擔心會塗出範圍，可以旋轉紙張方向，把圖案反過來。如此一來，上色時，就可以看到筆尖，塗起來也會比較順手！

臉的上色 （加藤春日）

從輪廓的外側下筆，開始塗上皮膚色 (E00)。為了留下眼睛的眼白部分，上色時，要轉動紙張，調整成容易看到筆尖的角度，並以勾勒輪廓的方式著色即可。

以同樣的方式將雙眼的眼白部分順利勾勒出來，然後再對整個臉部上色。這就是塗完最初的底色 (E00) 後的狀態。

接著，塗上臉部的陰影。在不同的畫風中，因為呈現立體感的方式不同，所以每個人的畫法不盡相同。這次所要介紹的是最低程度的立體感。首先，用深色 (R12) 畫出瀏海的陰影。

在眉毛與睫毛上塗上陰影後，就可以突顯女孩子氣，眼睛會給人一種水汪汪的印象。就像在主線的下方塗上陰影那樣，在睫毛線條下方塗上深色 (R12)。

想要讓整個臉部產生立體感時，只要一邊注意線條的圓滑度，一邊沿著外側的輪廓塗上深色 (R12) 就行了。由於氣氛會隨著陰影的範圍而改變，所以我希望大家可以試著塗出合適的陰影範圍。

畫完兩側的輪廓陰影後，也要在鼻子上稍微塗上深色 (R12)。如此一來，臉部「皮膚」部分的上色就完成了。陰影的呈現方式很鮮明。

臉的上色 （碧風羽）

風羽的線稿很複雜，所以必須有相稱的陰影。色調同樣會分成四個階段。首先，在整個臉部塗上皮膚色 (E00) 作為底色。

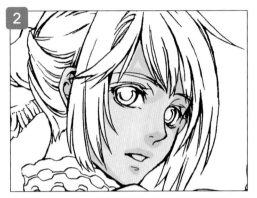

因為陰影很細，所以用來區別陰影的顏色也會有微妙的變化。第二階段的皮膚顏色為E01。除了頭髮與耳朵的陰影，還要在鼻子下方、上唇、嘴唇與下巴之間的凹陷處塗上此顏色。

在第三階段中，會用E02著色。需上色的部分為「頭髮陰影當中顏色最深的頭髮分線處」、眼睛內側的眼窩凹陷處、耳孔、嘴巴內。

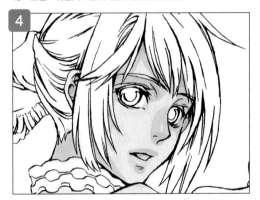

最後要塗上的是RV10，與其說是皮膚色，還不如說這個顏色其實比較接近粉紅色系。使用這個顏色的原因在於，風羽想要在皮膚上呈現紅暈的感覺。需上色處為鼻頭、下唇、淚阜 (位於內眼角的隆起部位)。

Point! 重點！ 失敗例子

畫出皮膚的立體感

用深皮膚色畫出陰影的部分，最亮的部分 (反光處) 則要留白！

我們在上一頁中介紹了畫出反光留白部分的技法。不過，風羽在上色時，搞錯了要留白的位置，怎麼樣也呈現不出腳的立體感。如果不熟悉這種上色方法的話，即使是風羽，也會搞不清楚。風羽重畫了一次，把反光處設在稍微外側的地方。我建議大家一開始先在影印的線稿上試著調整位置。

正因如此，請大家試著在影印的線稿上推測反光處的位置。此時，如同所刊載的圖那樣，只要同時也去推測「需塗上陰影的部分」的話，就可以掌握住明亮部分與昏暗部分的平衡。如此一來，就能輕易地判斷出正確位置。

腳的上色 （碧風羽）

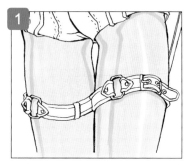

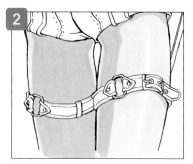

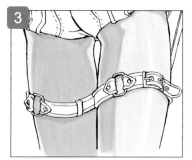

1
透過目前所學到的要領塗上底色皮膚色，然後以軟筆頭的筆尖決定兩端陰影的位置（顏色為E01）。由於在設定上，左腳在前，而且有點逆光，因此左腳的大部分區域都會成為陰影。

2
依照剛才所決定的陰影位置，在內側塗上E01。「會形成短褲陰影的大腿上方部分」也要著色。

3
最後還要塗上第三種顏色的陰影。使用的顏色是更深一些的E02。「裝在腳上的皮帶的陰影」與「短褲的陰影」等處應該是最暗的，要稍微塗上E02。

胸部的上色 （加藤春日）

上色時，要透過「面」，而不要透過「線條」

在此，我要介紹更進階的陰影上色法，也就是「在畫陰影時，要進行設計」。舉例來說，在畫胸部的乳溝與圓潤感時，會透過曲線畫出仿造胸部形狀的陰影。在背部當中，肌肉、肩胛骨、脊骨、從背部到臀部的凹凸部分都會形成複雜的陰影。想要透過主線呈現這種柔軟的隆起是很困難的。因此，使用COPIC麥克筆上色時，透過不同的顏色劃分區域是很有效的。此時，最好使用另外一張影印線稿，

先試著推測「要塗上什麼樣的陰影比較好」及「陰影的位置」。雖然有的人會用「顏色的滲透」呈現微妙的陰影漸層，不過在這個專欄裡，我們還是先從「如同把顏色一分為二般地塗上清楚鮮明的陰影」這個方法開始學起吧。這個方法雖然簡單，但光是這樣，就可以呈現陰影，並產生最低程度的立體感。

1
首先，用E00把敞開的胸部區域塗成相同的顏色。由於形狀是菱形的，所以請大家注意，不要塗到範圍外。用軟筆頭著色時，如果讓直線與橫線交叉的話，顏色就會變得不均勻，因此要特別注意。

2
配合胸部的形狀，在曲線與乳溝之間的區域畫出陰影。首先，用軟筆頭的筆尖畫出輪廓。使用的顏色為深色的R12。

3
首先，用R12在單側的胸部內側塗滿顏色。

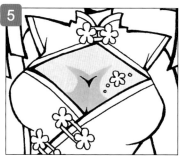

4
透過剛才的要領處理右側的胸部。使用R12畫線，勾勒出乳溝的形狀與胸部的圓潤感。

5
接著，將線條內的範圍塗滿。這樣就能畫出胸部的陰影。實際上，陰影也會繼續延伸到有穿衣服的部分。雖然這種畫法很簡單，但只要掌握住要領，就能進行各種應用。

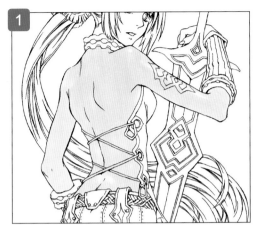

先用E00塗背部與整個手臂。由於面積很大，容易塗得不均勻，所以我們要如同風羽所說的那樣，依照此口訣「沿著邊緣一筆描畫，不均勻的話，就重塗」的方式，迅速上色。為了在肩膀與上臂中畫出反光效果，所以要留白。

首先，用線條勾勒出陰影部分的形狀。然後，用E01著色。由於手臂下方會形成陰影，所以位置比較容易判斷。因為手臂伸得很直，所以我們在推算陰影的部分時，要使用較弱的曲線，這樣才能畫出平緩的拱形。

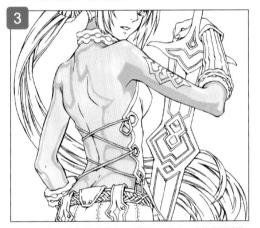

先用線條畫出手臂陰影的輪廓，再使用E01上色。由於此區域很細長，如果用零碎的線條上色的話，顏色會容易變得不均勻，所以每一筆都要畫得很長才行。接著，勾勒出背部的陰影線條。由於身體左側位在內側，所以上色時要以脊骨的線條為中心，左側的陰影會比較暗。

使用E01塗完背部與左臂的陰影部分後的狀態。這樣就能呈現脊骨與肩胛骨周圍的陰影。在此階段，我們可以得知，充分塗上較深的皮膚色之後，這張畫就會呈現立體感。

最後，用E02畫出最深的陰影。在陰影當中，「肩胛骨的突出部分、腋下、脊骨的線條、手肘的陰影」這幾個精確位置都是顏色較暗的部分。由於每一枝COPIC麥克筆的顏色深淺都不同，所以在不同的階段中，我們只要像這樣地，反覆使用深色的COPIC麥克筆上色就可以了。

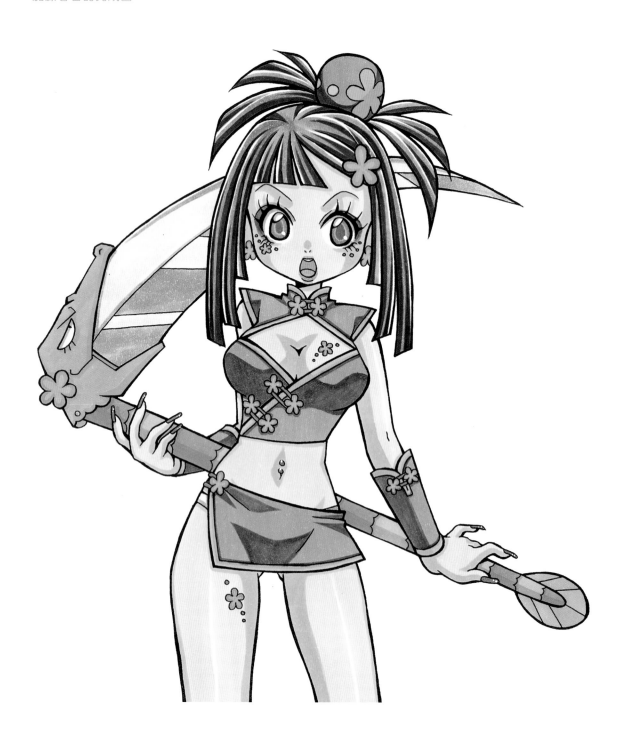

完成 這次,我要透過加藤春日與碧風羽的畫向大家解說「皮膚的上色」這項繪製人物的基礎。把衣服等部位全部上色後,就能完成這樣的作品。我想大家應該已經了解,透過COPIC麥克筆當中豐富的皮膚色系,就可以分別畫出皮膚的底色、陰影、反光留白部分,並能像這樣呈現皮膚的立體感。另外,「一開始先用線條勾勒出陰影部分的輪廓」也是「漂亮地分別塗上不同部位的顏色」的訣竅。

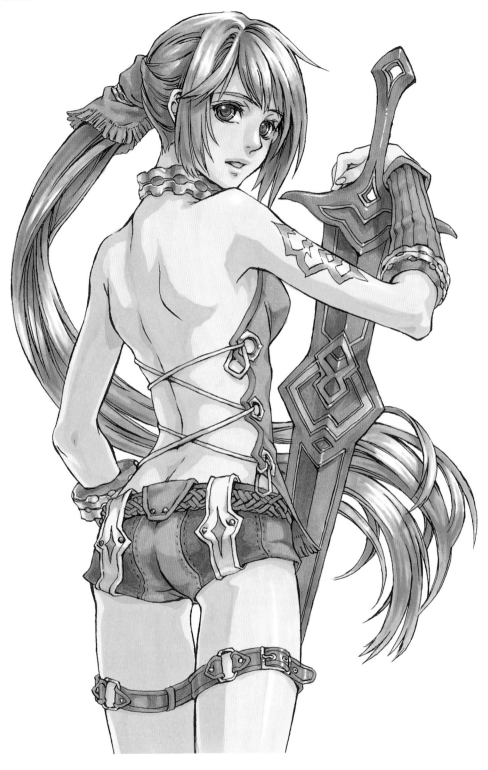

「頭髮的上色法」

因為大家在Chapter1中學到了基本的皮膚上色法，所以這次則要來挑戰頭髮的上色。請大家活用上次所學到的「畫出漂亮線條的方法」，並學習畫出「描繪頭髮時所需要的細長線條」吧！

—— 這次的主題是頭髮的上色法，由於是插圖的角色，所以頭髮會有很多種顏色對吧！

春日　沒錯。我的角色是粉紅色頭髮。

風羽　反光部分好像很難畫耶……我可以全都塗滿嗎？

春日　我覺得沒關係。

風羽　對不起……。

—— 畫出反光部分會比較好嗎？

春日　要看情況，並沒有特定的規則。我認為只要依照當時的喜好就行了。如果頭髮的色調比較深，而且顏色數量很少，像是黑色妹妹頭那樣的話，大膽地加入反光部分或許會比較好。

風羽　在上次的完成圖中，我也沒有畫出反光部分，而是後來才塗上白色……。

—— 在頭髮的上色方面，重點在於「輕輕地收筆」嗎？

春日　是的。像是「畫出細長的髮尖」之類的。

—— 而且頭髮很長，要一筆畫出很長的線條似乎很難耶。在風羽的插畫中，由於角色的頭髮很長，所以要畫得很流暢才行。

風羽　輕飄飄～。

春日　請畫出輕飄飄的線條。

—— 那麼，讓我們來複習上次所學到的技巧。這次我也試著拍下了春日所畫的線以及當時握著COPIC麥克筆的方法，請看（參閱25頁與30頁的照片）。

Point! 重點!

加藤春日所畫的線條

只要能夠像春日那樣地熟悉COPIC麥克筆，就可以毫無抖動地順利畫出這麼長的線條。畫頭髮時，一筆畫出很長的線條是很重要的。一邊畫出平滑柔順的線條，一邊很有氣勢地迅速收筆。使用這種重視速度與流暢度的畫材時，熟練度是很重要的。我建議大家要多多練習。

起筆

畫出長長的線條

收筆

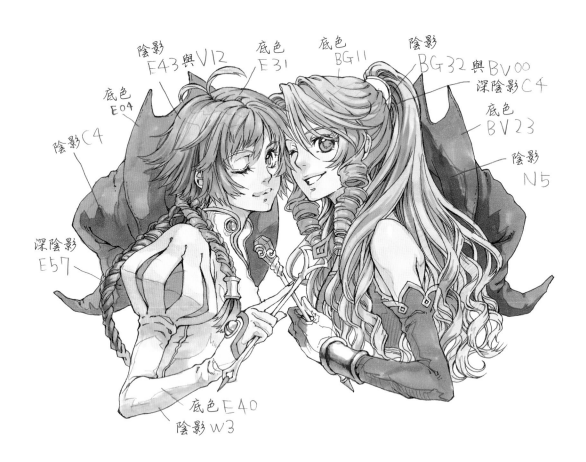

陰影
E43與V12

底色
E31

底色
BG11

陰影
BG32 與 BV00

深陰影C4

底色
E04

底色
BV23

陰影C4

陰影
N5

深陰影
E57

底色E40

陰影W3

綠髮女孩

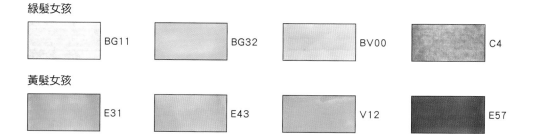

BG11　　BG32　　BV00　　C4

黃髮女孩

E31　　E43　　V12　　E57

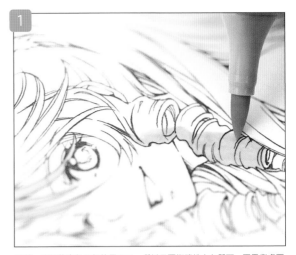

一開始先塗瀏海。由於髮尖很細，所以重點在於「收筆的線條要很細」。
雖然「一邊注意不要塗出範圍，一邊地迅速地上色，以避免顏色不均勻」
是相當困難的，不過，由於面積並不大，所以不需要那麼快。「避免塗出
範圍」這一點是最需要留意的。

由於一開始的底色全都使用BG11，所以只要概略地上色即可，不需考慮圓
潤感與立體感。

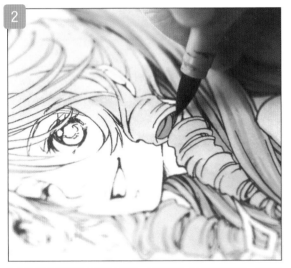

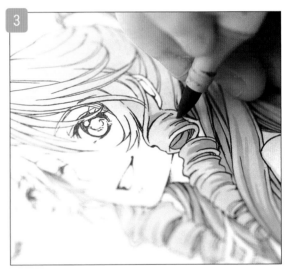

用顏色比剛才稍深的BG32塗上陰影。上色範圍為「長捲髮的內側」等比較
暗的部分。

使用BG32沿著線稿的頭髮線條塗上陰影以畫出圓潤感。這樣就能呈現立體
感。

―― 風羽的角色是長捲髮造型呀。春日也有畫過長捲髮嗎？

春日　有喔。我在畫的時候，會從兩側開始塗，正中央會形成反光留
　　　白。風羽就算不把畫反過來也能上色呀。由於我的「收筆線
　　　條」比較尖，所以我要把畫反過來，才能順利地畫出「收筆線
　　　條」。風羽在「起筆」時，線條就很尖吧！

風羽　哎呀，如果把畫反過來的話，不是就搞不清楚在畫什麼了嗎？
　　　雖然收筆線條的確不容易變細……。

―― 風羽在綠髮中塗上了紫色的陰影，使用CG作畫時，也會塗上有
　　　顏色的陰影嗎？

風羽　以前，透過Photoshop的圖層混合模式(是一種顏色會混雜重疊
　　　的圖層，可以看到下層的圖。如果是普通圖層的話，上層的顏
　　　色會把下層的圖案蓋掉)加入陰影時，我會用紫色。在圖層混
　　　合模式中，紫色看起來很棒喔。

―― 紫色的陰影也很漂亮對吧(參閱P28)。

風羽　雖然是互補色，但也相當漂亮。關於陰影的位置，我是靠自己的
　　　感覺判斷的。我會一邊思考「深處的陰影應該是在這一帶
　　　吧」，一邊上色。

塗上陰影後，就完成了

在像這樣地塗上頭髮的陰影時，必須使用細線。為了呈現頭髮的柔順與髮尖的尖銳，所以在「起筆」與「收筆」時，都要讓線條變細。

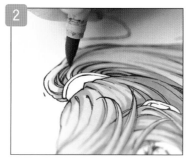

綁髮處的上色。髮束的部分是陰影最深的部分。雖然在整體上，風羽使用了淺紫色 (BV00) 塗上陰影，但在此處則會使用灰色系的C4塗上較深的陰影。

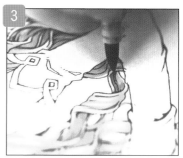

層層捲動的頭髮的內側也會產生陰影。我們可以得知，只要在這種部位使用BV00塗上陰影，頭髮就會變得凹凸不平，具有立體感。

褐色的頭髮

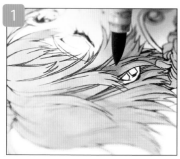

在畫褐色的頭髮時，首先要使用E31塗上底色。塗上陰影時，要如同上圖那樣，在翹起的頭髮的下側使用E43讓顏色變暗，這樣就能呈現立體感，看起來很不錯。

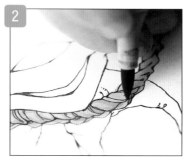

在辮子的綁髮處使用E43著色。在最突出的部分的下方，沿著線稿著色，讓綁髮處看起來很緊實，這樣就能順利地畫出陰影。

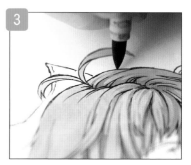

在頭髮的髮旋處著色。由於此處也是顏色最深的部位，所以會使用較深的E57。另外，在某些地方塗上紅紫色調的V12後，就能讓顏色漂亮地產生變化。

—— 畫褐髮時，底色是E31對吧。均勻地塗上此色後，再用E43、E57等顏色塗上陰影。

風羽 髮尖會擴散開來，感覺上，這個角色的髮質是乾巴巴的。

—— 畢竟都翹起來了，而且還有呆毛。

風羽 呆毛！我試著加上了萌要素⋯⋯。

—— 而且，風羽妳在塗辮子時，沒有參考任何資料對吧。也就是說，只要能夠理解「在辮子當中，綁髮處的顏色應該會比較深」這種構造的話，就能一邊思考，一邊上色。是這樣嗎？

風羽 是的。感覺上，上方的辮子的陰影會落在下方。雖然明白此道理，但要畫出狂野的波浪捲髮是很難的，搞不好會畫成拉麵。

完成

風羽的插圖完成了！春日說：「夠了！我討厭把我的畫跟妳的畫放在一起！因為，再過不久後，老師與學生的身份就會反過來了！」看了完成的插畫後，我們可以得知，風羽在畫綠髮女孩時，是沿著「一開始在線稿中畫出的頭髮線條」塗上BG32的綠色陰影。而且，風羽透過「起筆」與「收筆」的技法，在髮束的附近，朝著「後頭部的綁髮處」的方向畫出了讓人感受到方向的陰影線。再者，透過從「頭髮後方的綁髮處」通往肩膀方向的流線型長髮當中的細長線條，我們可以感受到光滑柔順的髮質。在呈現角色的魅力方面，頭髮是一項很重要的要素。請大家多多練習吧！

Point! 重點！

先把筆直立起來，再畫線吧！

「讓軟筆頭的筆尖筆直地與紙張接觸，就能畫出線條。」為了實際體會這種感覺，請大家把COPIC麥克筆立起來，用輕輕揮動筆尖的方式，迅速畫出線條。

不可以採取傾斜的握法

畫線時，如果像這樣傾斜地握著COPIC麥克筆的話，不但無法畫出細線，而且由於神經不會集中在軟筆頭的筆尖，所以線條容易抖動。

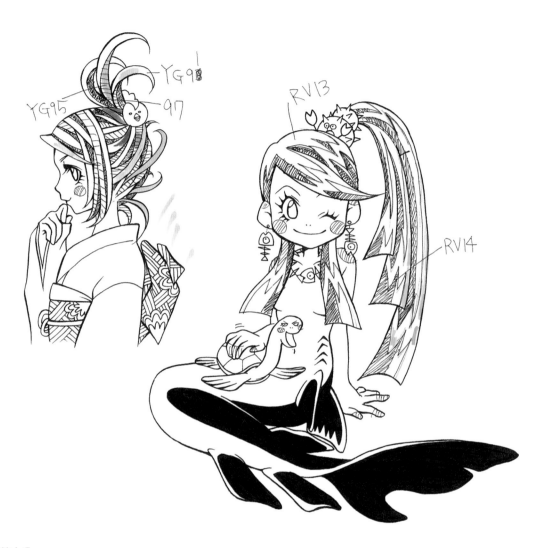

美人魚

 RV13　　　RV14

和服女孩

 YG91　　　YG95　　　YG97

粉紅色瀏海

—— 在瀏海部分塗上粉紅色，頭頂部位同樣也要塗上粉紅色，用不同的顏色清楚地畫出陰影與反光留白，這就是美人魚的畫法。

風羽 春日老師，在畫頭頂部位的陰影線時，以髮旋為出發點，畫出不同顏色的線條，就可以正確呈現頭髮的飄逸感嗎？應該沒錯吧！畢竟，線條就是從那裡開始產生差異的嘛！也就是說，依照頭髮的生長方向畫線，是嗎？

春日 沒錯。啊，稍微偏掉了。想辦法蒙混過去吧。

風羽 蒙混事件！

春日 沒問題、沒問題。

風羽 頭部的突出處變得有光澤了耶……

—— 呈現頭部立體感的訣竅之一就是多留意突出的部分。不過，這種反光留白部分很難畫呀。之後再塗上白色或許會比較簡單。

春日 我在上色時，是禁止使用毛筆的喔。所以，我想要靠COPIC麥克筆完成整幅畫。

風羽 COPIC麥克筆的軟筆頭不也是毛筆嗎！

春日 不，軟筆的筆尖形狀是固定的對吧，所以很容易使用喔。畢竟普通毛筆的筆尖會分岔，而且毛很多。

風羽 原來如此。只要有形狀固定的毛筆的話，就會很方便呢。

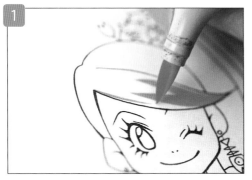

由於瀏海正中央的反光留白部分並沒有出現在線稿中，所以在上色時，要畫出蟹螯般的形狀。接著，沿著鋸齒狀的部分，在對面畫出尖尖的細線。

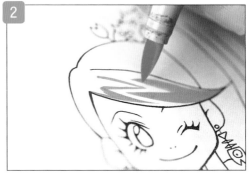

這就是沿著鋸齒狀部分的上色過程。想要像這樣地畫出細長的線時，最好先用線條謹慎地勾勒出正確的輪廓。

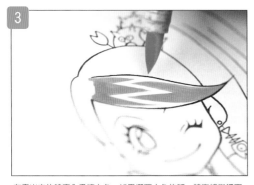

在畫出來的輪廓內迅速上色。如果擱置太久的話，輪廓線與裡面的顏色可能會變得不同，因此請大家盡量一口氣把顏色塗完。

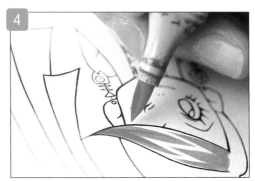

接著，還要在上面塗上陰影。由於範圍很小，所以難度很高。由於春日在收筆時的線條較細，所以春日會把紙張上下反轉，調整成容易上色的方向。

粉紅色馬尾

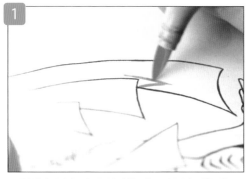

一開始先畫出尖角，勾勒出髮尖的形狀。透過上次所學到的要領，迅速畫出尖角。

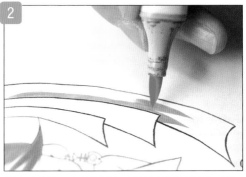

接著，迅速地一口氣將線條拉長。這種上色法的重點在於，要順著氣勢，一口氣畫出線條。

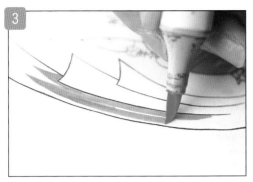

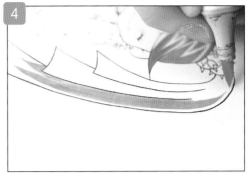

如果塗得不順的話，可以像這樣地把紙張轉過來，將紙張調整成「自己容易畫出長線條的方向」，並迅速地畫線。

然後，最後則是透過「收筆」的要領使線條變尖，如同揮動毛筆那樣地提起筆尖。

褐色的頭髮

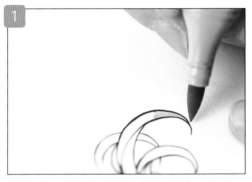

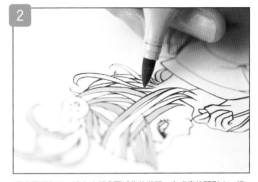

髮尖的上色。由於這種髮型會形成一束很細的頭髮，所以需要一格一格地上色。如果事先有在線稿中像這樣地畫好分區的話，上色時就不需要再畫輪廓了。

用主要顏色YG91塗上大部分區域後的狀態。在成束的頭髮中，把「會延伸到最上面的頭髮」挑出來，並塗上淺色的YG91後，就會形成上圖的狀態。

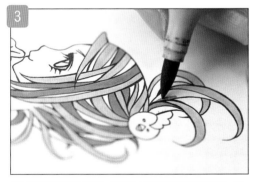

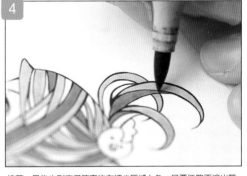

第二種顏色是深色的YG95。如同兩人在下文中所聊到的那樣，由於深色會蓋掉淺色，所以從此階段開始，必須特別注意，不要塗出範圍。

接著，最後也別忘了確實地在細尖區域上色。只要能夠不塗出範圍地正確上色，就能漂亮地把頭髮分成兩種顏色，完成這個很流行的可愛髮型。

―― 此部分的頭髮會變成細束狀，並分成多種顏色對吧？

春日 是的。請不要塗出範圍。啊，塗出範圍了。

風羽 塗出範圍意外！

―― 如果塗出範圍的話，應該要用其他顏色補救，對吧？

春日 沒錯喔。因此，要從淺色開始塗。

風羽 啊，考試的時候，老師有說過這句話！老師說：「使用壓克力顏料時，要從黃色開始塗，因為黃色會被其他顏色蓋過去。」老師也教我們：由於深色無法被其他顏色覆蓋，所以不僅是黑色調的顏色，紅色也留到最後再塗會比較好。

春日 嗯，我也是最後才塗紅色。果然還是那樣畫就行了對吧。

―― 原來如此。那麼，也就是說，在塗這種髮型時，一開始不用過於在意，畫第二種顏色時，則要多留意，不要塗出範圍。

春日 在這次的褐色頭髮中，由於我在畫線稿時，就把頭髮細分成很多區域了，所以每個區域的面積都很小。因此，只需畫一筆就能快速地塗完一個區域。

―― 像這樣地在線稿中劃分區域，顏色也比較容易塗得均勻。這種髮型的畫法也很有意思。

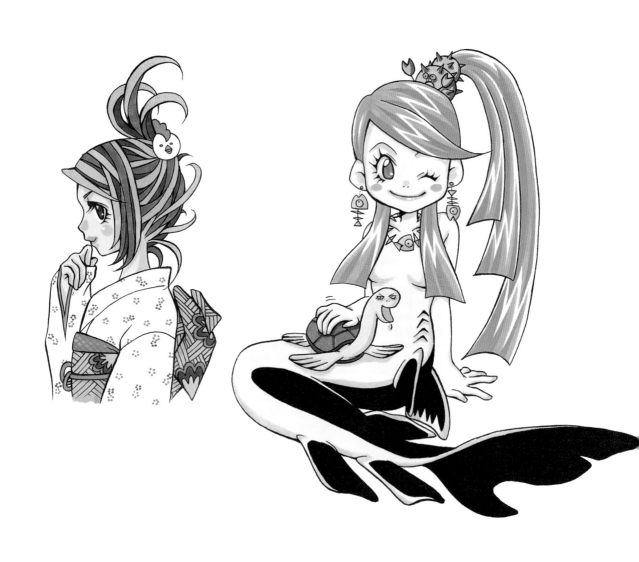

完成　加藤春日老師為大家示範了兩種不同的髮型。畫粉紅色頭髮時，並沒有事先用線條劃分區域，而是一邊上色，一邊畫出鋸齒狀的反光留白，漂亮地用顏色劃分區域。
另外，春日老師迅速地在「綁起來的馬尾往下垂的部分」一口氣畫

出了很長的線。只要能夠漂亮地畫出筆直線條，就能大膽使用這種畫法。請大家把COPIC麥克筆立起來，注意筆的握法，並試著畫畫看吧！

「服裝的上色法」

在Chapter3中，我們要來挑戰「服裝的上色」。請看兩位老師能夠將「衣服的厚度」與「布料質感的差異」呈現到什麼程度，並畫出什麼風格的服裝來！

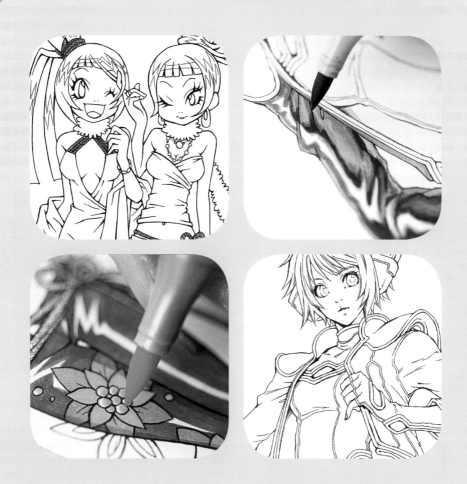

春日　這次的單元要開始了耶，老師！請多指教。

風羽　大、大統領！請多指教。

──　那麼，這次的主題是「服裝的上色」。

春日　我會畫自己所穿的衣服喔。我在找衣服時，同時也會找能夠當做題材的衣服(笑)。我喜歡的風格與其說是亞洲風格，倒不如說是融合了和風與中國風的服裝。像是譚燕玉(Vivienne Tam)之類的。我也喜歡旗袍。比起布料與質感，我更加重視刺繡與花紋之類的設計。

風羽　感覺上，我畫的服裝大多都很單薄……只要服裝能呈現身體線條，就很容易理解。像裙子與禮服那種輕飄飄的服裝就很難畫。我比較喜歡沿著人體線條來畫。

──　陰影的畫法也會隨著衣服形狀而改變嗎？

風羽　布料會因受到拉扯而產生皺褶。穿著皮製或漆皮等較厚的布料時，似乎會出現較多皺褶。如果是T恤那種布料較薄的衣服的話，由於衣服緊貼著身體，所以皺褶會沿著人體出現，而且皺褶的形成方式似乎也不同。

春日　沒錯。另外，皺褶的數量也不同。

風羽　說得也是呀。

──　布料較軟的衣服會產生較多皺褶嗎？

春日　我認為柔軟衣物的皺褶會比較多，而且細小。皮革之類的布料則相當厚，用樸素的感覺呈現，也許比較好。

──　那麼，在「透過線稿畫皺褶」的階段中，決定皺褶的表現也很重要嗎？

春日　很重要喔。

──　原來如此。春日這次所畫的服裝是什麼風格呢？

春日　雖然是禮服，但帶有和風的感覺。

──　風羽所畫的服裝好像某種制服耶。你已經決定好某種設定了嗎？

風羽　「這是「虛擬獵人S！」。接上電腦後，就可以消滅病毒。可以運作2小時喔。裡面裝了電池。不過，2小時後就會沒電，必須充電。充電需要花費12小時。

──　(笑)。這個尾巴部分是插頭對吧。

風羽　而且還是延長線。病毒剋星！

──　這套服裝有點像是戰鬥服耶。

風羽　沒錯。這是滾邊。我採用了宛如「有東西在管線中移動」般的設計。

──　色調也統一採用適合綠色的配色。陰影中也帶有綠色色調。

風羽　畫上陰影，由於衣服的材質是漆皮，因此會有反射光。因為粉紅色的部分很多，所以我覺得反射光採用粉紅色的互補色「綠色」會比較漂亮。

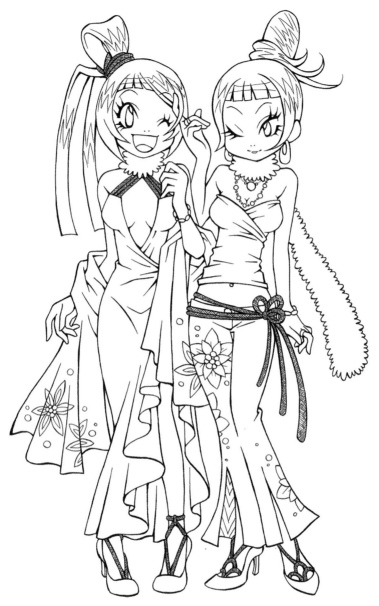

Point! 重點！

衣服質感的差異1

這是輕薄的I-Line洋裝。由於
這種材質並不貼身，所以皺褶
不會沿著身體出現。在設計
上，衣服本身採用直筒狀的輪
廓。

在如同毛線或毛皮那種起毛球機率很高的衣服
當中，由於陰影會變得宛如坑洞一般，所以用
點畫的方式塗「陰影可能會出現的地方」也是
一個好方法。隨機塗上大大小小的圓點，尤其
是在會變暗的部分，最好多塗上一些圓點。

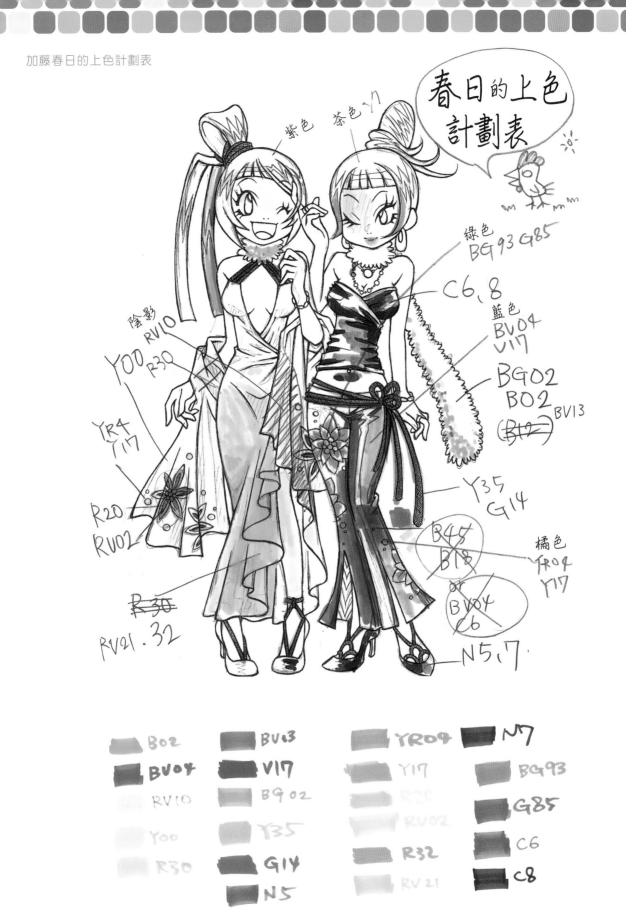

春日的創作

黑色的合身上衣

── 春日要從黑色的合身上衣開始畫對吧。這次也要留下很細的反光留白部分。風羽曾說過這個部分很難畫。

風羽 妳畫得真好啊，這很難耶！

春日 我從開始使用COPIC麥克筆時，就一直都會畫出反光留白喔。我也沒有特別去學，只是覺得這樣畫比較好。由於我一開始就是這樣畫的，所以今後也會繼續保持下去。

風羽 我覺得要讓反光留白部分形成想要的形狀是很難的……。

春日 關於這點，我有時也會蒙混過去(笑)。

風羽 蒙混事件！

── 由於反光留白部分很微妙，而且經過滲透後，白底的部分似乎會消失，所以這要經過計算嗎？

春日 先進行「大概是這樣吧」的推算，在上色時，依照留白程度，稍微多留一點白底。如果搞錯間隔的話，顏色就會滲透，把白底蓋掉，所以必須特別注意。

── 如果留白消失了，要怎麼辦？

春日 如果才剛開始上色的話，就重畫。如果已經塗完許多地方的話，就在該處使用牛奶筆(※白色墨水的水性原子筆。現在已停止販售)，把留白處畫上去(笑)。

── 如果用COPIC麥克筆當中的「0號」暈染，會變得如何？

春日 由於「0號」會滲透，所以不會變成白色。顏色只會變得模糊不清，無法清楚地呈現反光的感覺。因此，使用白色筆會比較好。

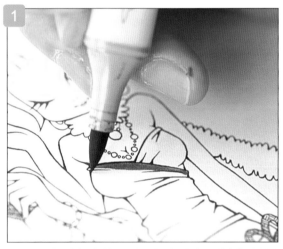

由於黑色合身上衣會緊緊地包覆胸部，所以在上色時，要朝著「布料被拉扯的方向」塗。顏色為灰色系的C6。雖然正下方有線稿當中的皺褶部分，不過由於此處是反光部分，所以要留白。

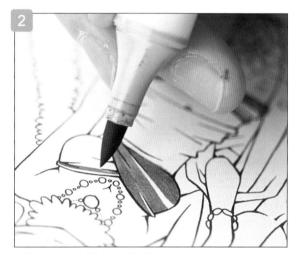

由於胸部中央是突出的部分，所以要留白。在另一邊的胸部中，由於要讓衣服的最突出處呈現反光效果，所以要細心地畫出反光留白。訣竅在於，迅速地用筆尖畫出細線。

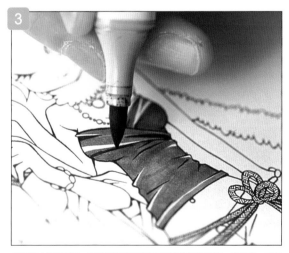

用C8塗上深色陰影。由於隆起的胸部下方會有很深的陰影，所以要一口氣地上色。由於陰影很細，所以要輕輕地揮動筆尖。

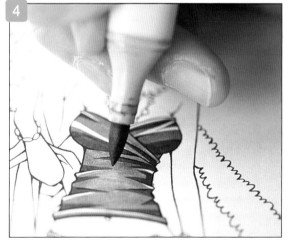

同樣地，用C8塗腹部的陰影。之所以要在「用線條畫出的皺褶部分」畫出反光留白，原因在於：突出部分會產生很亮的反光。要在凹陷處塗上很深的陰影。

藍色的合身長褲

—— 長褲的中央有很長的反光留白部分耶。

風羽 好厲害！好長的一筆畫！

春日 前端還是畫不尖呀，真難搞……（笑）。

風羽 宛如火爆少年一樣難搞嗎？

春日 長褲上有小圓花紋，要畫出這些花紋也是很辛苦的……。

風羽 在畫這種帶有花紋的服裝時，要先畫陰影呢，還是先畫花紋？

春日 我是先畫陰影。由於顏色會滲透，所以花紋留到最後再畫會比較明顯。

—— 由於帶有花紋，所以這種處理法是必要的對吧。

春日 因為帶有刺繡花紋的布料不會反光，所以我決定不畫出反光留白。

—— 原來如此，所以春日跳過了「右腳上帶有花紋的部分」，只在褲子的布料上畫出反光留白。

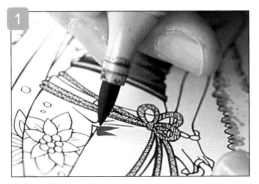

先塗上底色BV04。由於褲子很合身，所以會出現細長的皺褶。事先畫出細長的形狀，以留下反光留白。

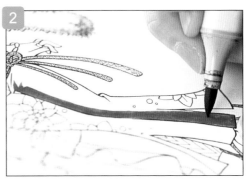

由於長褲很長，所以要長長地畫出一筆畫，迅速地上色。畫線時，要集中精神，以免顏色不均勻。

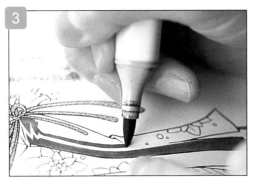

一邊在正中央區域畫出反光留白，一邊迅速地畫線。由於顏色會滲透、擴散開來，所以在上色時，要事先推算其寬度，與剛才所畫的線保持一段距離。

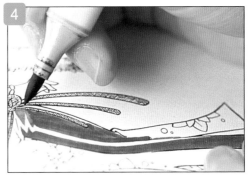

從邊緣處勾勒出輪廓，並像這樣地往裡面塗。上色時，要迅速地塗，以免顏色變得不均勻。

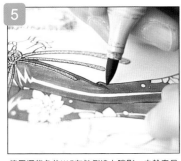

使用深紫色的V17在外側塗上陰影。由於春日在畫線稿時，有在膝蓋的彎曲部分畫出皺褶，所以陰影塗到此部分時，要暫時先停下來。

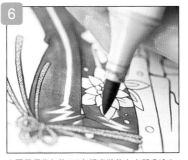

也要用深紫色的V17在鋸齒狀的上方部分塗上陰影。此處要塗得更仔細，小心，不要塗出範圍。用一筆畫迅速地上色。

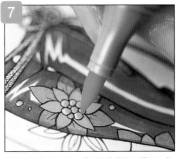

最後是花紋的上色。看到邊緣處便可得知，花紋上也會有陰影。由於刺繡屬於不太會反光的材質，所以不用畫出反光留白，但要事先塗上陰影。

粉紅色的禮服

—— 這造型看起來應該是在隨風飄揚的禮服上披了一件長披肩對吧！

春日 由於布料很輕薄,所以有很多皺褶,而且也塗上了很多反光留白與陰影。掛在手臂上的輕飄飄長披肩,其質料給人一種透明的感覺。由於衣服是粉紅色系,所以我在披肩上塗了粉紅色,這樣披肩看起來就會像是透明的,而且也稍微能夠看到手臂。

風羽 喔喔!透明的⋯⋯抖抖抖(大驚)。

春日 老師,妳覺得長披肩的底色要用什麼顏色比較好呢?

風羽 大統領!怎麼辦⋯⋯不、不知道。粉紅色的互補色。或者是,黃色之類的也許不錯。如果是綠色之類的話,透過來的皮膚色就會變得很髒喔。

春日 啊,原來如此。底色為白色,用黃色塗上陰影吧。小珠子也使用黃色系當中的橘色好了。

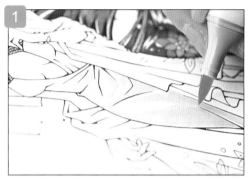

首先,用RV21塗上粉紅色底色。在上色時,同時還要注意到大腿隆起處等突出部分的反光要留白。

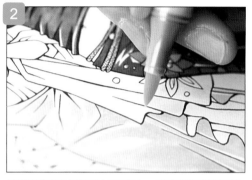

同樣用粉紅色塗「掛在手上的長披肩」。由於這種材質是半透明的,所以要塗上較淺的RV10,以呈現「透過長披肩可以看到底下禮服」的感覺。邊緣處要留下反光留白。

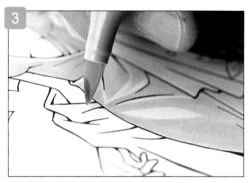

也要在此處呈現「透過長披肩可以看到手臂」的感覺,在相當於手臂的區域塗上皮膚色。由於皺褶較厚的部分比較不透明,所以皮膚色不用整個塗滿,只需塗在布料的中央區域。

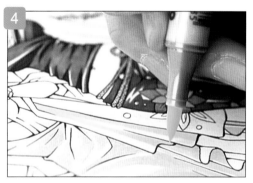

在布料重疊的部分塗上黃色Y00。由於布料很輕薄明亮,所以不要使用太暗的顏色。為了呈現「白色的透明布料重疊在一起後,變得厚實」的感覺,所以使用黃色。

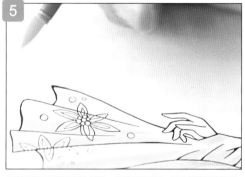

同樣地在右手臂上加入黃色。由於布料重疊、彎曲的部分會形成陰影,所以顏色較深。這一帶要塗上黃色。

最後,使用較深的粉紅色R32塗上粉紅色禮服的陰影。由於布料很薄,所以陰影會沿著邊緣出現,而且形狀細長尖銳。波浪狀的下襬的內側也要塗上陰影。

完成 春日老師畫出了合身的黑色上衣與藍色長褲，以及輕飄飄的禮服。透過反光留白與陰影，呈現出「布料沿著身體線條緊貼的感覺」。由於布料很薄，會產生很多皺褶，因此反光留白與陰影會畫成細長尖銳的形狀。這些部分都是用 COPIC麥克筆的軟筆頭所完成的。「最後再塗上花紋的顏色，讓色調變得鮮明」也是訣竅之一。這樣就完成盛裝打扮的女孩子了。

Point! 重點！

衣服質感的差異2

加藤春日老師似乎會穿這種貼身的輕薄服飾。由於這種衣服會呈現人體的線條，所以皺褶形狀取決於人體肌肉的生長方式。

在具有光澤的服裝中，由於布料的反光能力很強，所以反光留白部分會發出潔白的光，而且發光面積也很大。另外，根據「布料皺褶的折痕模樣」，反光留白部分會產生「圓滑」或「細長尖銳」等形狀差異。

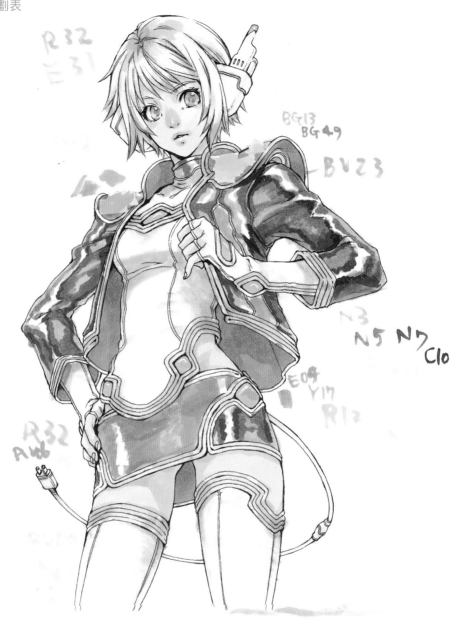

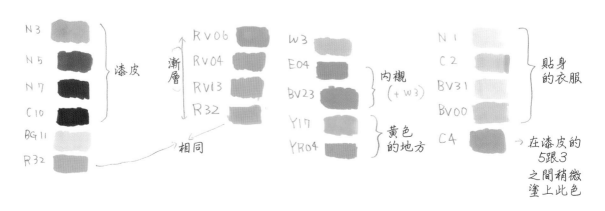

風羽 由於上次與上上次我都沒啥用到暈染畫法，所以我沒有信心。怎麼辦才好呢，大統領？我無法呈現漆皮的細微反光。

春日 漆皮的質地很厚，所以透過「不細緻的樸素感」呈現也許很適合。感覺不尖銳，總覺得線條是不尖銳的。妳覺得如何？雖然厚度也有影響，但我覺得皮夾克之類的外套似乎不會產生那麼細的皺褶喔！

—— 這次，風羽要挑戰的是反光留白對吧！

風羽 我加了太多無謂的皺褶設定……留白……糟了，我一直在發抖。想要畫出留白的話，就要從邊緣先勾勒出輪廓，所以等我

一下……啊，發生塗出範圍意外了！變成「無法畫出留白」事件了！

—— 春日說，也要畫出光線的反光部分。

風羽 皺褶最多的部分要塗上綠色。

—— 也許因為漆皮的質地很硬吧，所以反光部分的形狀比較圓。發光部分的光該說是流體嗎，還是……。大概是因為，皺褶出現時，布料會彎曲成平緩的線條吧。如果布料很軟的話，就會像紙張那樣，整個被壓扁。

風羽 我也這麼認為。那麼，我會加油的！

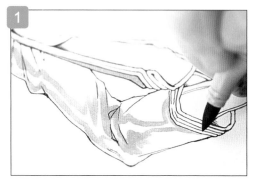

首先要推算反光區域的範圍，並勾勒出皺褶的輪廓。仰賴線稿中的皺褶線，細心地畫出「光線照在有光澤的布料上所形成的搖曳形狀」。

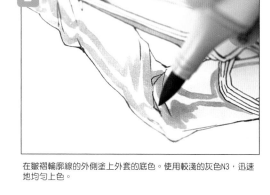

在皺褶輪廓線的外側塗上外套的底色。使用較淺的灰色N3，迅速地均勻上色。

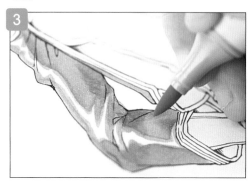

在手臂邊緣塗上綠色系的BG11。這是反射光的反射部分。直接照射到目標後的光線會形成反光，「先照射到目標後，再進行反射的光」則是反射光。大多會在邊緣處運用綠色呈現這種光。

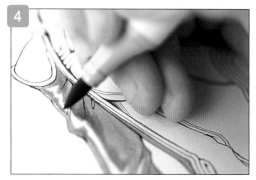

在反光處旁邊使用較深的顏色。這是因為，如果說皺褶隆起的部分是反光處的話，高度較低的部分就會形成陰影。試著在此處塗上較深的N5。

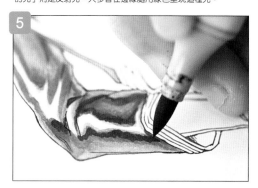

雖然在陰暗處塗上了較深的N7，但所呈現的發光質感不怎麼樣，為了把顏色塗得更深，所以要使用相當黑的C10。顏色的對比很鮮明。

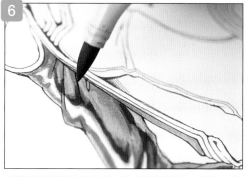

由於全黑與外套底色(灰色N3)不搭，所以要透過N7、N3暈染、融合，並調整全體色調。

外套的內襯

—— 內襯屬於什麼樣的質感呢？

風羽 內襯與外側的漆皮不同，感覺沒有光澤。算是針腳很細的……布吧？

—— 顏色重疊在一起了呢。

風羽 我想要把昏暗的陰影畫成漸層。看起來有那種感覺嗎……。

—— 要持續地塗上顏色嗎？

風羽 由於內襯位在內側，會形成陰影，所以不能讓紅色過於明顯喔。由於陰影顏色不夠深，所以我決定塗上灰色(N3)。

—— 形成漸層了耶。

身體部分的白色上衣

—— 接著是很貼身的上衣。

風羽 由於顏色是白的，所以只需塗上陰影。先用灰色系當中的N1上色。

—— 人體要特別去區分「隆起部分」與「緊繃部分」對吧。

風羽 衣服會因為縫線部分被拉扯而呈現出很緊的感覺對吧。我想要畫出這種緊繃感，所以縱向地畫上了接縫線。此接縫線越細的話，感覺上，布料就會變得越薄。舉例來說，內褲的邊緣處，不是都會畫得非常細嗎？就是類似那種感覺喔。桂正和老師在《I"s》當中所畫的內褲很棒對吧。

—— 原來如此！

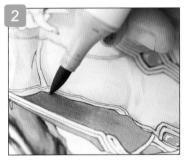

內襯沒有光澤，材質很細緻。先用E04塗上底色。由於待會還要在上方塗上陰影，所以上方的底色要塗得淺一點。下方則要確實塗上底色。

先用透明的0號塗上底色，再用N1塗上最初的陰影。由於陰影會落在腰部的凹陷處與下腹部圓形區域的邊緣，所以要在這些區域著色。

淺淺地塗上剛才的灰色，由於此處會出現反光留白，所以我想要把陰影畫得更淡一點。正因如此，所以我會持續地塗上0號，進行暈染。

由於要透過漸層呈現陰影與底色之間的交界區域，所以要繼續在陰影部分塗上BV23。淺塗即可，不要讓顏色變得過深。

在縱向的接縫線上短促地塗上皺褶。由於接縫緊貼著人體，所以布料會被緊緊拉住，並形成皺褶。在此處使用N1塗上陰影。

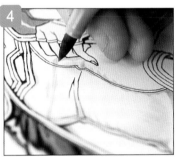

在胸部的隆起處畫出陰影的輪廓。由於中央會如同山峰般地隆起，左右兩側是下坡，所以剛好會形成一個平緩的三角形。

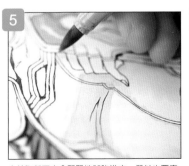

反覆地在上方塗上陰影。在外套與人體的交接處會形成陰影，此處用深紫色BV23上色。由於最上面的顏色最深，所以此處要薄薄的多塗幾次。

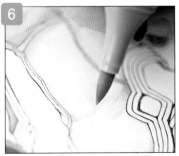

由於胸部下方會緊緊地凹陷進去，所以也要事先在線稿中畫出皺褶。在上色時，此處同樣屬於會變暗的部分。使用N1塗上陰影。

腹部屬於平緩的隆起。如果在線稿中畫上皺褶的話，這個人看起來就會很胖，所以只要用COPIC麥克筆稍微塗上N1即可。

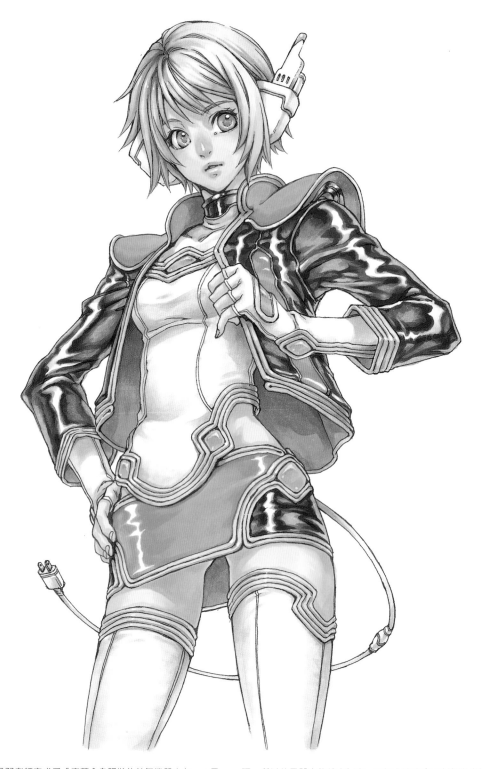

完成 風羽老師完成了「穿著合身服裝的帥氣機器少女」！風羽老師只用灰色陰影呈現白色上衣的部分。依照胸部、腹部等有起伏的部位，在突起處畫出反光留白，並在凹陷處塗上陰影，以營造立體感。由於披在上衣上的外套的材質很硬，所以伸展開來的輪廓很直，再加上漆皮會反射很多光線，因此反光留白的面積很大。由於是未來世界的角色，所以在服裝的材質方面，採用了人造尼龍與聚酯類。

「武器的上色法」

這次要挑戰「武器的上色」。繼上回的布料質感後，這次要介紹的是硬物的質感。以劍、美工刀等金屬為首，包含了木頭、塑膠、水晶等。讓我們來瞧瞧，依照材質與形狀的不同，光澤與反光會有什麼樣的差異呢！

── 那麼，也就是說，這次要畫武器對吧……。

風羽 關於武器，我有個問題。請問沾在武器上的汁液究竟是什麼？

春日 「咦，這不是武器嗎？這是汁液嗎？」類似這種感覺(笑)。

── 春日所畫的服裝稍微帶有和風耶。這位小妹妹拿的是什麼樣的武器呢？

春日 這是筆……筆尖姑娘。她是公主。

風羽 圓頭筆公主？

春日 是畫圖公主！類似會幫人們畫圖的小矮人，只要下跪求她的話，她就會幫妳畫。

風羽 下跪！

春日 之後還會加入喝斥聲，像是「你這傢伙是在小看截稿日嗎」。

風羽 好可怕喔。她是那種會把「你這傢伙」掛在嘴邊的人嗎？

── 筆的部分是圓筒狀嗎？

春日 沒錯，這是圓頭筆喔。基本上，這枝筆被改造得很像武器，所以筆尖很長，而且也可以拿來作畫。事實上，我幾乎沒有在畫武器之類的東西，畢竟我不擅長畫動作，而且奇幻題材也畫得不多。於是，我便透過平常所用到的工具想出類似武器的東西。

── 原來如此。風羽畫的武器是什麼？

風羽 由於我喜歡構造不是很堅固的武器，所以仔細一看後，會發現到武器其實是彎曲的……。遭到猛烈攻擊時，劍柄的部分可以防止手指被打飛。另外，我很喜歡將斧頭持在正中央的角色喔。這樣攻擊的話，就可以「咚咚」地把敵人的腦袋打飛。

── (笑)。那麼，是採取近身戰嗎？

風羽 這大概是「接下來要使出猛烈攻擊」的畫面吧。屁股被摸了後，她就會說：「你這混蛋！」就設定成這樣吧。抱歉，沒有塗上汁液。

── 裝飾是什麼風格呢？

風羽 稍微帶點民族風。重點在於臀部與胸部。雖然不仔細看的話，就看不出來，不過這個姑娘的胸部很大喔。

春日 設計人物時，妳有參考什麼資料嗎？

風羽 這個嘛，像是喜歡的花紋……還有我所想像得到的認真工作的人♪

春日 是嗎(笑)。

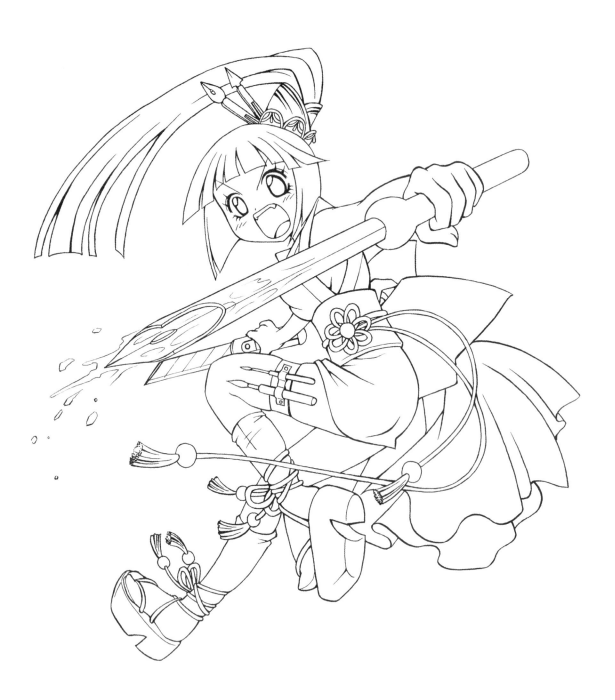

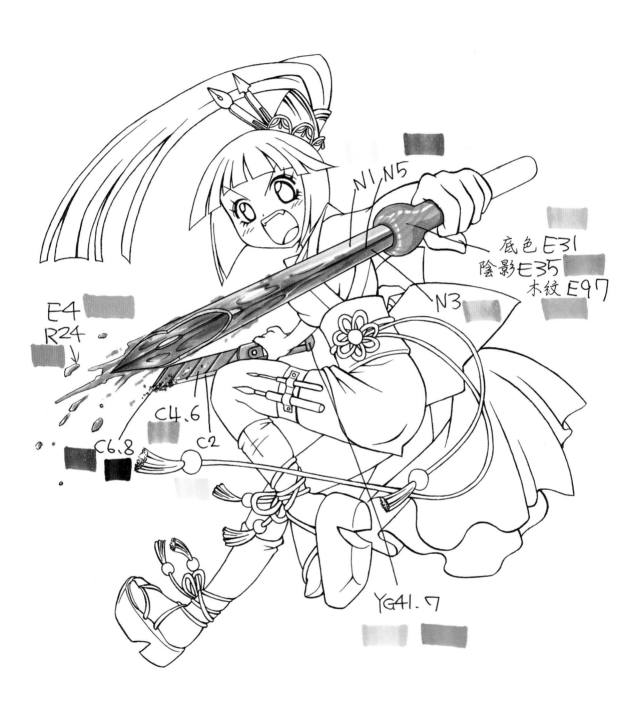

武器的筆尖

春日 來塗正中央的光澤與奇特的汁液部分吧。……顏色變得很不均勻。

風羽 汁液好厲害，太棒了。

春日 妳的表情真可怕，像個大叔似的(笑)。陰影要加在哪裡比較好呢？由於正中央是白色的，所以陰影果然還是要加在兩端對吧！

風羽 嗯，畫吧！

春日 那我就先畫陰影吧。

風羽 由於沒有像平常那樣發生塗出範圍的意外，所以完美無缺喔。這不是很棒嗎？

—— 紅色的部分只用了兩種顏色對吧！上色時要注意些什麼呢？

春日 沾了很多墨水的地方要塗得稍微深一點，在顏色較淺的地方，則要用筆尖淺淺地上色。我辦得到嗎～！

風羽 汁液的反光處要用到牛奶筆嗎？

春日 要留白喔。

風羽 留白！？咦！水滴也一樣要留白嗎？

春日 水滴也一樣要留白(笑)。

風羽 水花也是嗎！？

春日 水花……？……嗯(笑)。

風羽 好厲害！真細膩！

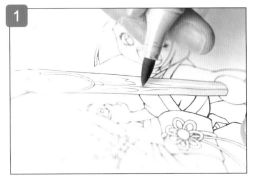

畫出反光留白部分，並用最淺的N1塗底色部分。塗完上面的部分後，只要轉動紙張，就可以繼續塗下面的部分。

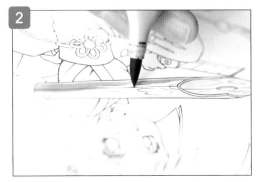

用N3反覆畫出較深的陰影部分。兩端的部分不要塗滿，也不要重複上色。邊注意不要塗出範圍，邊用筆尖迅速上色。

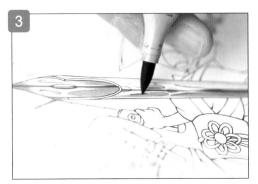

在陰影與反光部分的交界處(山脊線)用N5描出細線，並塗上凹陷處。畫線時，要把筆立起來，把線條盡量畫得細一點。

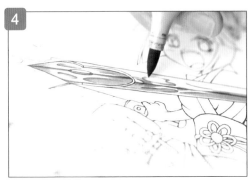

畫出反光留白部分後，在紅色墨水處上色。使用淡紅色的E4，沒有沾到那麼多墨水的部分則要用筆尖輕輕地畫。沾到較多墨水的部分的顏色會比較深，要多塗幾次。

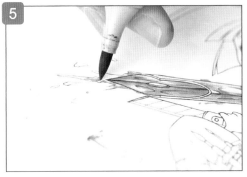

在墨水的水花部分中，只要讓反光留白部分多一點，就能呈現「水花飛濺」的感覺。

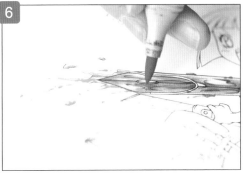

最後，在部分區域塗上深紅色的R24，透過血液般的鮮紅呈現狠毒的風格。

木製的筆桿

春日 首先要畫出木紋與反光留白，然後用E31塗滿剩下的部分。接著，加入陰影，然後在「想要讓木紋變得明顯的區域」再次畫線。

風羽 先畫出木紋的線條可以讓顏色進行滲透，並形成自然的色調對吧？

春日 嗯，正是如此。不過，也不能讓顏色滲透過頭。

風羽 顏色似乎沒有滲透。看起來好像很好吃。

—— 富有光澤。

風羽 感覺不太像是用COPIC麥克筆畫的！

春日 在筆的根部也塗上少許E35吧。

風羽 嗯，就這麼辦吧！

—— 由於根部是嵌入筆桿中的，所以會形成陰影。

風羽 嵌入！

春日 感覺上，手部的陰影會稍微深一點。感覺比E31要深，也許是E34之類的？

風羽 E32與E33呢？

春日 我看看E43如何？嗯，沒問題，感覺很棒。

風羽 好厲害，用了好多顏色。真是太棒了！

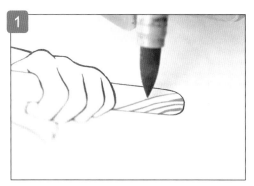

使用E97，從筆桿側開始畫出木紋。重複畫出細線，讓線條呈現「逐漸變粗」的感覺。

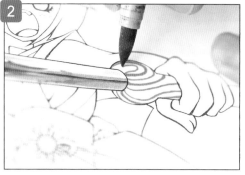

塗完下面的部分後，位置就會很接近筆的根部。較粗圓的部分也要畫上木紋。由於此部分是曲面，所以木紋線的畫法需呈現圓滑感。線條會稍微偏粗。

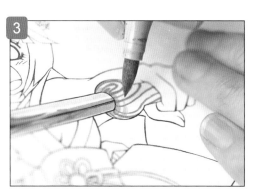

一邊畫出反光留白，一邊塗上E31。上色時，不用避開木紋的部分，讓顏色自然地滲透。

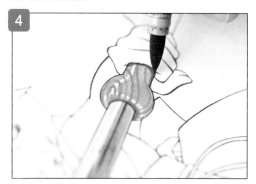

由於嵌入筆桿中的筆根部分與手的陰影部分會產生最深的泛黑陰影，所以要反覆塗上E35，使顏色變深。

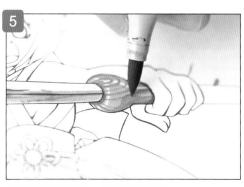

用E43在下半部塗上陰影，讓筆桿呈現立體感。

握柄為塑膠材質的美工刀

春日 一開始，先逐一地畫出留白反光，並用C2塗刀片的部分，接著，再用更深的顏色塗刀片的上側部分。

風羽 分得相當細耶……。

春日 接著，要加入很細的陰影。

風羽 是可以折斷的地方對吧。啪一聲地就斷掉了！

春日 網點屑要畫得像網點。先在類似陰影的部分塗上顏色後，再用牛奶筆畫出光澤。

—— 握柄部分的材質是塑膠嗎？

風羽 是塑膠，而且像是會出現在百圓商店裡的綠色美工刀！

春日 這設定真囉嗦(笑)！這可不是便宜貨喔。

風羽 那麼，把握柄畫成帶點透明感如何？

春日 對對，就是那樣(笑)！怎麼辦？這裡要怎麼塗比較好呢，老師？

風羽 嗯，既然加藤春日很重視技巧的話，那就應該屬於「會畫出反光留白的人」不是嗎？

春日 那麼，就畫出反光留白吧！

風羽 哇，果然如此！居然要畫出那麼細微的反光留白！

春日 那麼，從有光澤的地方開始畫吧……好像沒留下什麼反光耶？

風羽 沒問題的，有留下喔，只是非常小(笑)！

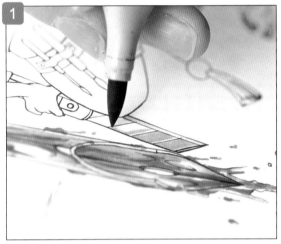

首先，一邊畫出反光留白，一邊用淺灰色的C2塗刀片的部分。接著，同樣地一邊畫出反光留白，一邊用C4來塗刀片上側顏色較深的區域。

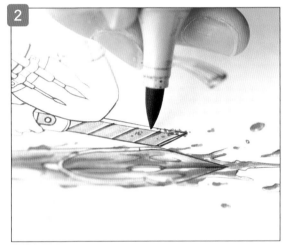

在美工刀的刀片連接處，用C6塗上細微的陰影。感覺上，剛好會畫在反光留白處的邊緣。畫網點屑時，也要使用同樣的顏色，並以點畫的方式著色。

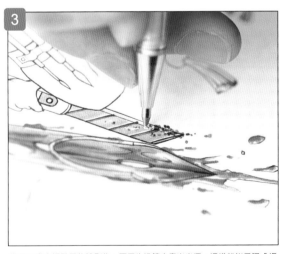

先用C8畫出網點屑的陰影後，再用牛奶筆來畫出光澤，這樣就能呈現「網點屑四散」的感覺。

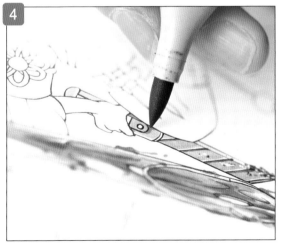

在畫美工刀的握柄部分時，要呈現透明塑膠材質的感覺。一邊畫出很細的反光留白部分，一邊依照淺綠色YG41、深綠色YG7的順序上色。

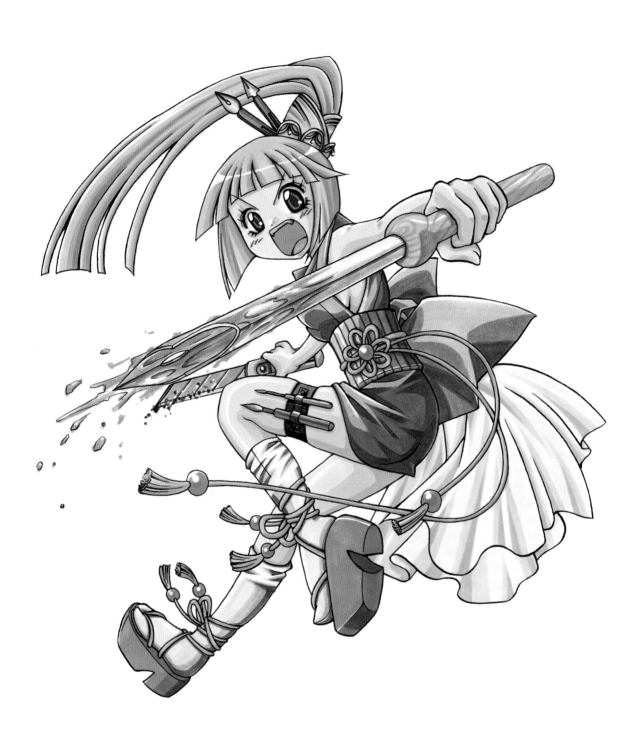

春日老師讓「作畫時會用到的圓頭筆、美工刀等身邊的工具」變身為武器。這次春日老師透過「精采的反光留白畫法與相近色系的重複上色」呈現筆尖、美工刀的金屬光澤。另外，春日老師也透過「留下較多的反光部分」呈現「墨水與網點屑的四散模樣」。春日老師所完成的這位公主大人全身裝備了各種畫材，從筆尖噴出的紅墨水宛如血液一般。春日老師在塗筆桿部分時，沒有避開之前所塗上的顏色，而是直接地塗上其他顏色，讓顏色自然地滲透。請大家試著參考看看這種上色法吧。

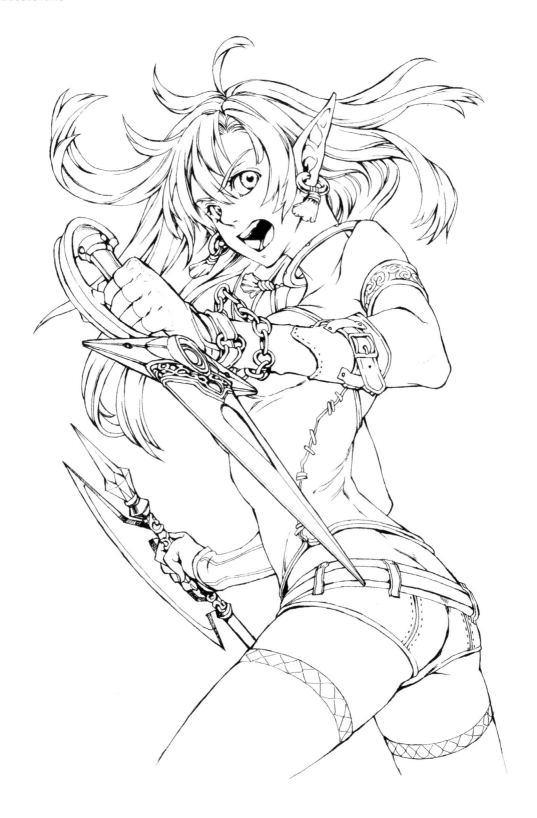

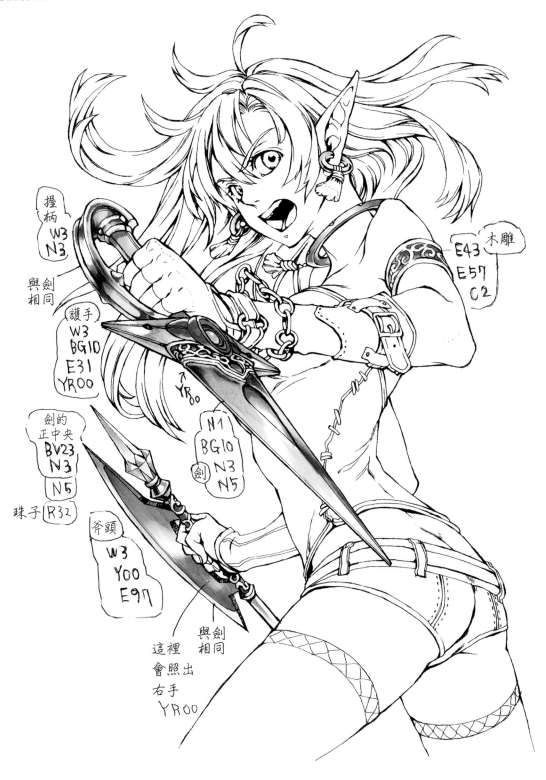

風羽的創作 銅色的斧頭

風羽 我在想說，如果這把斧頭可以照出手的樣子的話，那不是很好嗎？如果能照出很多東西就好了！外國的奇幻文學的封面上不是都會有風景之類的圖案嗎？我想要畫出那種風格。把顏色塗成手部倒影的模樣。

—— 要使用什麼顏色呢？

風羽 我不知道！不過，使用手部陰影的顏色的話，看起來會比較帥氣對吧？嗯，來塗上黃色吧！

—— 全部都要塗上黃色嗎？？

風羽 整個區域與反光部分都要塗上黃色，塗到幾乎要塗出範圍的程度。

—— 在兩端的細線中，會成為手部陰影的部分要留白嗎？

風羽 是的……其實我沒有考慮那麼多。啊，真難。用這個來暈染吧！只要讓顏色暈染開來就行了。我試著模仿了加藤老師！

—— 為什麼刀刃部分的反光區域要塗上綠色系，裡面的部分卻是黃色呢？

風羽 由於斧頭的材質是銅，所以用明亮的黃色會比較好。刀刃部分的材質與劍相同，所以要塗上銀色。至於反光處的綠色……嗯，我塗過頭了。大統領，救我！

春日 我正看得入迷。

用N3塗上整體的底色。「中央的反光部分」與「下方的手部倒影」要留白。

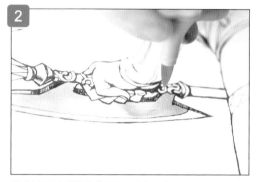

從「會反射出手部倒影的區域」到整個區域都要用黃色系的YR00上色。上色範圍會稍微超出底色的範圍，到達中央的反光部分。

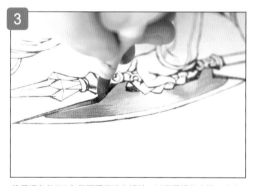

使用褐色的E97在斧頭兩端塗上細線，以呈現銅的光澤。上色時，要避開手的陰影部分。

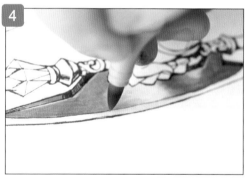

在「已塗上褐色E97的部分」塗上底色N3，讓「此部分與底色之間的交界區域」的顏色暈染開來，使顏色互相融合。

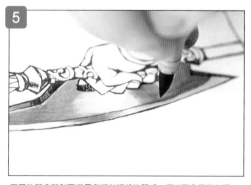

刀刃的部分與劍同樣具有類似銀般的質感，所以不會用黃色系，而是用綠色系的W3呈現「感覺似乎很鋒利的光澤」。

環狀劍柄

風羽 曲面比較能夠塗得像金屬。輕鬆愉快。

春日 這個疙瘩狀凸起的部分好厲害喔，很有立體感。凸起處的畫法可以讓我當做參考嗎？

風羽 疙、疙瘩的上色……疙瘩！疙瘩與汁液！

春日 哇，糟透了，變成不同的雜誌了喔。請不要連續地說出這個字眼（笑）！

風羽 無法順利地上色啊。拜託，請變得立體一點。

春日 喔，好厲害，很像疙瘩。

風羽 先來塗上N5吧。我不想要讓劍的顏色太深，所以我沒有塗上很多層。……剛才的顏色也不要塗上會比較好……已經太遲了！

是誰畫上去的！不是我，肯定是圓頭筆公主！圓頭筆公主登場！

春日 咦，沒關係喔。變暗了，變暗了。

風羽 由於我稍微努力地把陰影畫得太深了，所以我要讓顏色擴散開來。由於我無法用線條畫出很細的陰影，所以就用「點」畫吧！

—— 用「點」上色是新的方法對吧。

風羽 「已經畫不下去了，所以用點來畫吧」的作戰？這標題好像有點長。「線已經不行了」的作戰！作戰。……毛澤東作戰？

春日 只有第一個的發音一樣，所以完全沒有省略（笑）！

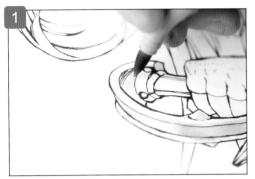

一邊留意金屬光澤，一邊在「反光部分以外的區域」塗上底色N1。至於很難畫出反光留白的區域，之後再用牛奶筆畫上反光。

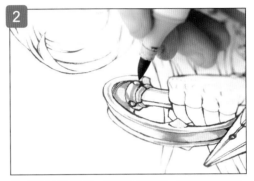

第二種顏色是較深的N3。畫出較深的陰影後，就可以呈現立體感與光澤感。

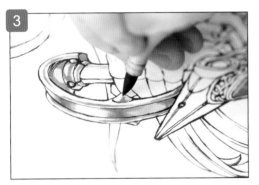

透過綠色系的W3塗上反光，再用N3塗「疙瘩」狀的凸起部分。塗上陰影後，就會產生立體感。

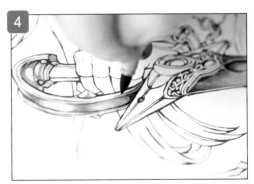

用N5塗上最深的陰影。一邊注意不要塗得過深，一邊在護手的陰影處上色。

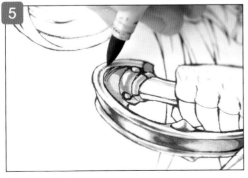

在畫細小陰影時，要把筆立起來，用點畫的方式把點連接起來。

裝飾用的護手

—— 裝飾用的護手？

風羽 這個嘛，由於劍的正中央看起來很空虛，所以我就塗上去了。
果然還是要有珠子才行啊。這把劍的構造就是這樣。

春日 珠子的周圍是隆起的嗎？還是平的？

風羽 雖然有稍微隆起，但並不是那種很整齊的突起。我塗上了綠色
的反光！珠子上也先塗了顏色。我將此階段取名為「擴大綠色
反光的作戰」！

—— 有反光處與無反光處的重點為何？

風羽 光線應該會反射在「朝向下方的面」。應該是吧……不過，光
線無法朝上反射。

春日 木雕的部分也鑲了鐵嗎？

風羽 上方的白色花紋是鑲嵌在木頭上的金屬裝飾，由於下方是木
雕，為了呈現木頭的顏色，所以要使用紅褐色。

春日 啊，妳在幹嘛！

風羽 哇！終於發生「塗出範圍意外」了……！好，由於這裡是木
頭，所以請加藤春日幫我畫上木紋吧。

春日 要畫木紋嗎(笑)！！

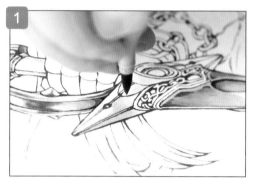

除了反光留白部分外，整個護手都要塗上W3。由於是傾斜的，所以
會稍微塗上一點漸層。為了配合劍的顏色，故要用皮膚色系的E31
在「護手與劍之間的連接部分」畫上細線，讓顏色互相融合。

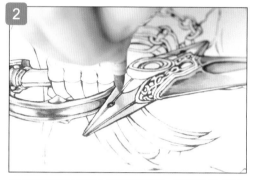

在護手的反光留白部分塗上橘色系的YR00後，就能產生金屬質感。

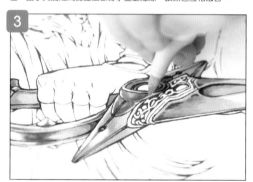

用深黑色調的N3畫「包圍著水晶的正中央突起區域」。使用綠色
系的BG23在下側塗上反光。反光一定要加在下側。光線不會往上
反射。

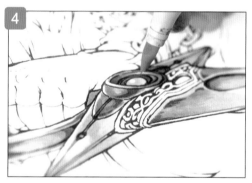

使用BG23在珠子的部分畫出反光後，就會形成圓形的反光部分，
用R32上色時，要避開反光部分。只要加入反光，就能呈現類似
水晶的透明感。

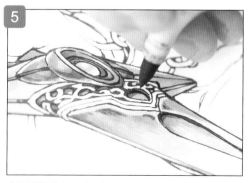

在畫木雕部分時，要留下白色的花紋部分，並用E43塗滿「雕刻
後，會出現木頭顏色的部分」。接著，以雕邊的方式，在「雕刻
後所形成的彎曲面部分」塗上E57。

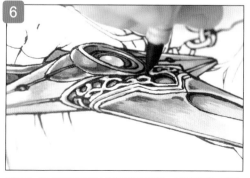

透過C2，在「鑲嵌於木雕上的白色金屬裝飾」上塗上陰影。呈現
類似金屬的立體感後，花紋也會變得明顯。

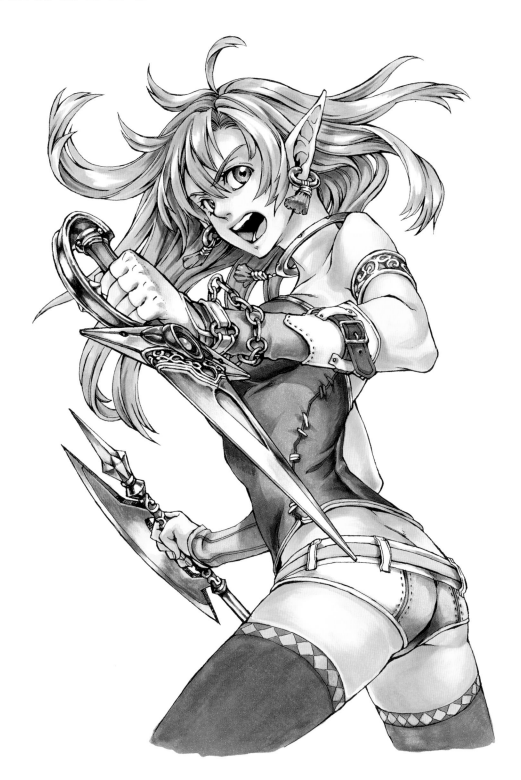

完成 風羽老師所完成的是一位「右手拿著斧頭，左手拿著劍，彷彿立刻就會揮動武器似的美少女戰士」。雖說都是金屬，但風羽老師透過古銅色的斧頭與銀色的劍，分別畫出了兩種不同的金屬。這次，風羽老師用了許多綠色系的反光呈現漂亮的金屬的光澤感。另外，手部的反射倒影也是表面被磨得很光亮的金屬武器才能呈現的效果。在裝飾用的護手部分，風羽老師以金屬為基底，使用了水晶、木雕等豐富的質感，巧妙地融合了各種堅硬材質。

「飾品的上色法」

這次的主題是閃閃發亮的「飾品」。金屬、羽毛、樹脂等各種材質的硬度與反光程度都不同，兩位老師會教大家「如何呈現各種質感的差異」！

―― 這次的主題是「飾品」。風羽畫的這個是什麼呢？

風羽 像是頭冠，也像是帽子。應該是頭冠之類的……（笑）。帶有民族服飾的風格。

春日 這頂頭冠的材質是什麼？黃金？

風羽 金屬。黃色與褐色的地方都是金屬。我也想在邊框塗上金色。

―― 透過金屬讓羽毛黏在頭頂上，而且，上面還有寶石般的裝飾對吧。

風羽 沒錯。我不想要全部都使用金屬，所以加入了各種材質。

―― 既然這個人戴著這種頭冠的話，也就是說，有進行某種設定對吧？

風羽 類似峇里島的人。某種民族的人。總覺得……是個善良的人（笑）。

―― 善良的人是指什麼？像是神官或巫女之類的嗎？

風羽 對，就是那樣。總覺得是內心潔淨的人。不過，服裝有點性感（笑）。就是這樣的風格。

―― 原來如此。那麼，春日所畫的女孩是什麼樣的角色呢？

春日 低腰褲女孩（笑）。總之就是打扮時髦的女孩，而且身上有刺青喔！

風羽 妳喜歡蝴蝶嗎？

春日 嗯，這次統一使用蝴蝶造型。蝴蝶刺青也是用點畫法畫出來的喔。我確實地塗上了HARUHI（「春日」的羅馬拼音）的品牌標誌。HRH！HA・RU・HI！

風羽 真的耶！這是「在街上偶然看到的春日牌女孩」嗎？

―― 正值想要露出肚子的年齡對吧（笑）？褲子的扣子也是打開的。不過，實際上，真的有人會把扣扣打開嗎？

春日 該怎麼說呢？雖然在照片和雜誌上會看到這種打扮……。

風羽 實際上，她難道不會覺得「該怎麼辦」嗎？畢竟，再稍微多露一點的話，就不得了（笑）！

―― 的確（笑）。這樣不會露出內褲嗎？

春日 倒不如說，既然已經穿了丹寧褲，裡面就索性不穿了（笑）。

風羽 咦！？那樣的話，總覺得很驚人耶（笑）。那麼，也就是說，這位春日牌女孩沒有穿內褲。

―― 妳在線稿中有稍微塗上腰骨的線條對吧？從前面看的話，會覺得很性感。

春日 沒錯沒錯。雖然意思到了，但還是不怎麼性感啊（笑）。

風羽 上色時，在腰部的地方這樣畫……只要用力地塗上顏色的話，也許會變得很不錯喔。

春日 嗯，沒錯沒錯。不要畫線，而是確實地塗上陰影。嗯，就以這種風格上色吧！

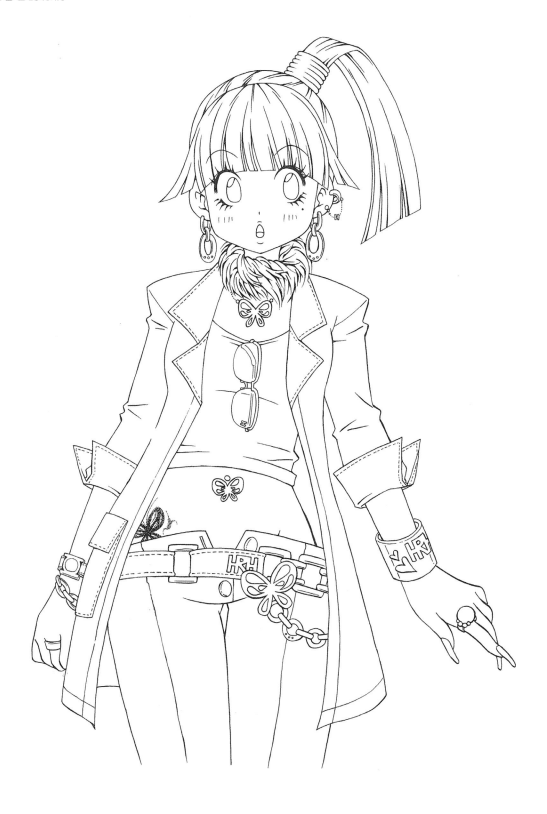

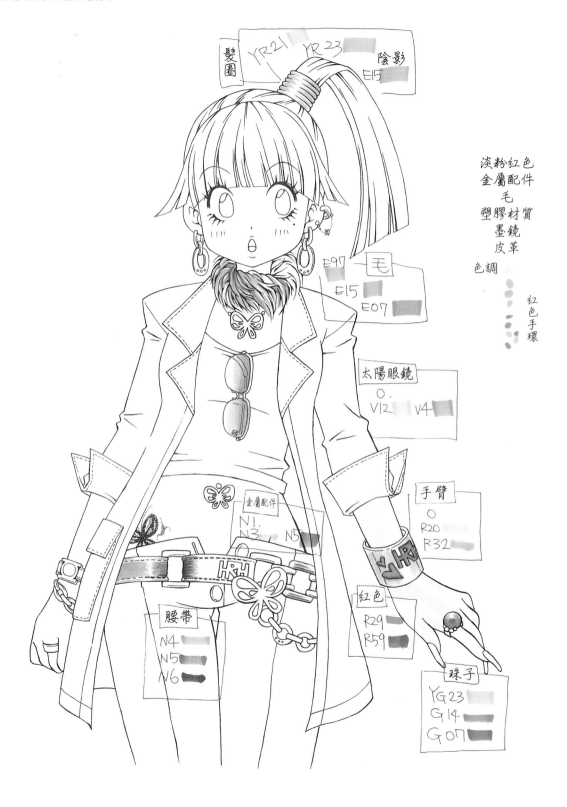

髮圈　YR21　YR 23　陰影　E15

淡粉紅色
金屬配件
　　　毛
塑膠　材質
　　墨鏡
　　　皮革

色調

紅色手環

E97
E15
E07　毛

太陽眼鏡
O.
V12　V4

手臂
O
R20
R32

金屬配件
N1.
N3　N5

紅色
R29
R59

腰帶
N4
N5
N6

珠子
YG23
G14
G07

春日的創作　透明的手鐲

春日 由於是透明的材質，所以一開始要先塗上0號，讓顏色暈染開來。

—— 喔，在塗0號時，手上已經準備好下一個顏色了！要趁顏色乾掉前迅速上色嗎？

春日 先使用透明的0號塗滿整個區域，然後一邊塗上要覆蓋的顏色，一邊畫出反光留白。接著，只要立刻塗上下一個顏色後，顏色就會稍微融合在一起。由於此手鐲是透明的，所以我想要一邊讓顏色進行滲透，一邊畫出較深的部分與較淺的部分。平常在上色時，畫完一種顏色後，會等顏色乾掉後再塗上其他顏色。這種畫法的節奏則比較緊湊。

風羽 原來如此！

春日 那麼，來塗春日牌的標誌吧。由於在設定上，這是雕刻而成的，所以也要塗上細微的陰影。在這種時候，由於我的素描功力不太好，所以要在哪裡塗上陰影比較好呢……。

風羽 文字上側的邊緣處。

春日 是那邊喔！啊，看起來變得很有立體感！

風羽 Yeah！合作成功！

春日 應該OK吧（笑）。啊，文字凸起來了，凸起來了！嗯嗯，謝謝妳！

先全部塗上0號後，再用R20塗上「透過手鐲所看到的皮膚色」。接著，直接在手臂上著色。

為了讓手鐲的顏色呈現透明感，所以要再次將透明的0號塗在手鐲上，使顏色暈染開來。

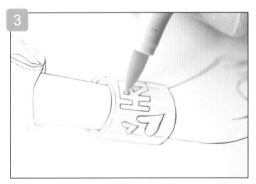

再次塗上R20，讓顏色變得與皮膚色稍微有點差距，然後再用淡粉紅色的R32在整個手鐲上著色。

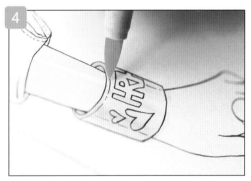

在整個手鐲上塗完R32後的狀態。另外，還要用R20塗手鐲的側面。由於手鐲是透明的粉紅色，所以只要塗上淺淺的顏色即可，不要塗得太深。

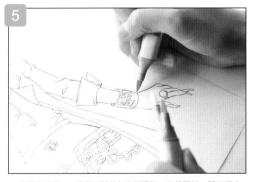

一邊觀察情況，一邊用三種顏色進行調整。由於要趁一開始所塗上的墨水還沒乾掉前，迅速塗上接下來的顏色，所以在左手上要先準備好待會要用到的麥克筆。

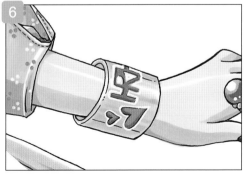

用G14塗手鐲上的標誌。由於文字左端的上面部分會成為陰影，所以只要在該區域塗上較深的顏色，就能呈現立體感。最後，使用白色筆畫出輪廓，進行收尾。

皮製腰帶

風羽　接縫、接縫，我喜歡接縫！

—— 腰帶的材質是什麼？

春日　皮革！從淺色開始畫出「基本漸層」後，就完成了（笑）。然後，就像《神劍闖江湖》裡的塗黑效果那樣，畫出鋸齒狀的留白。

—— 反光留白的邊緣要畫成鋸齒狀？

春日　先使用第一種顏色來畫出反光留白。使用較深的第二種顏色在鋸齒狀的上面再塗上一層較小的鋸齒狀，畫出陰影的樣子。接著，再用第三種顏色畫出鋸齒狀的陰影。

風羽　哇，真詳細！詳細過頭了！

—— 腰帶的鎖扣也要使用同樣的色系嗎？

春日　嗯，我想要畫成比較昂貴的材質。要畫出反光留白。

風羽　哇，好厲害。在發光耶！

春日　腰帶接縫的針腳也很細緻。

—— 真厲害。這是毫米單位耶。

風羽　毫米姑娘。《萌系COPIC麥克筆上色法‧毫米姑娘》這個書名如何？

—— （笑）。春日牌的飾品很漂亮耶。

春日　春日牌就是如此。

風羽　不過，到底要怎麼做，才能塗得那麼細啊！

首先，用N4勾勒出形狀，並塗上顏色，把反光留白部分的邊緣畫成鋸齒狀。

接著，用較深的灰色N5在離「剛才塗過顏色的地方」有一小段距離的位置，同樣地塗上鮮明的鋸齒。這樣就完成了顏色會逐漸變深的鋸齒。

皮帶壓線的部分，用深色的N6來塗。用細的筆觸一點一點的畫出陰影。

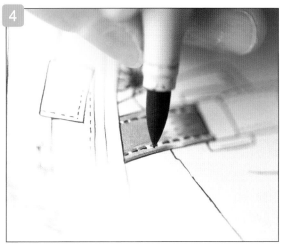

在「腰帶下方會形成側面的區域」，用N6塗上陰影，以呈現立體感。

毛皮製品

風羽 Fur（毛皮製品）……。foo*（風羽）。

春日 （笑）。在塗毛皮時，同樣要先塗淺色。由於這種材質稍微帶有光澤，所以在上色時要畫出反光。

風羽 真詳細！

—— 大致上可以推測出反光部分的位置嗎？

春日 我會挑選「總覺得會發光的地方」。

—— 是稍微右側的地方嗎？一邊注意整體線條的走勢，一邊迅速地上色對吧。塗第二種顏色時，要塗得更細嗎？

春日 嗯。塗第二種顏色時，我想要塗得更細。由於皮毛重疊處與顏色較深處會產生陰影，所以我會塗上E15之類的深色。一次只塗上一點點。最後，只在皮毛重疊最多層之處塗上E07。

風羽 真詳細啊。不提高隱形眼鏡度數的話，就看不到啊！最近左眼稍微出現了亂視。這個COPIC麥克筆著色單元也許會頻頻發生塗出範圍的意外喔？

—— 照這樣看來，「一開始就確實地畫好線稿」是很重要的。畢竟在線稿中是可以分辨出「毛皮」的。正確地畫出每一根毛後，就可以很順利地上色對吧。

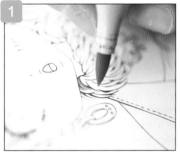
一邊用E97畫出反光留白，一邊沿著毛皮的走勢畫出細線，並用「輕輕揮動軟筆頭」的方式上色。

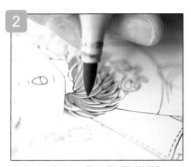
在剛塗完的底色上，用E15畫出更細的陰影。

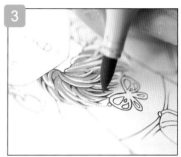
接著以「毛束重疊處」為中心，用深色的E07畫上細線。

樹脂材質的戒指

春日 珠子！來畫珠子！

—— 珠子（笑）？這是什麼東西？

春日 不是寶石之類的，該怎麼說呢……。

—— 感覺很時髦？類似樹脂的半透明飾品？

春日 對，就是那個！雜貨店似乎有在賣。不過，彈珠之類的也不錯呀（笑）。這也是春日牌的產品。在塗第一種顏色時，要稍微畫出一點圓形的反光部分！塗第二種顏色時，要在稍微下方的位置塗上陰影。在正中央顏色最深的地方塗上較深的顏色。試著在此處畫上圓形的陰影。

風羽 看起來像是在發光開來！是銀杏（笑）！看起來很像銀杏！！

春日 銀杏很好吃耶（笑）。

—— 顏色沒有暈染開來，看起來的確很像球體。畫得鮮明一點會比較有閃閃發光的感覺嗎？

春日 沒錯。我是採用清楚分明的上色法。

使用YG23在戒指的珠子上塗上底色。為了畫出反光部分，所以要把上面的部分畫成凹陷的圓形。

接著，使用G14上色，為了強調下方陰影的圓潤感，所以同樣要把陰影塗成新月形。

最後，在珠子的中心塗上最深的G07。上色時，不能只是塗成圓形，為了讓反光部分變圓，所以要畫成稍微帶有弧度的弓形。

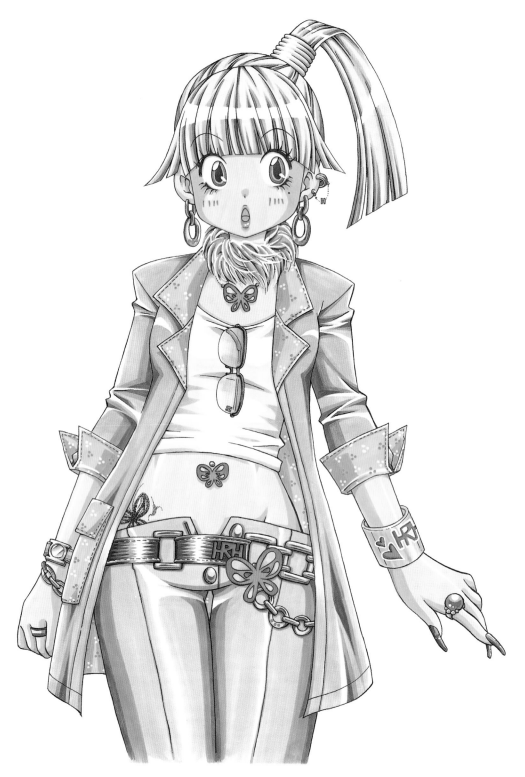

完成　春日老師為大家示範了很時髦的春日牌樹脂類飾品。在透明的手鐲中，可以看到底下的皮膚色。春日老師也挑戰了這種有點難度的上色法。另外，春日老師也透過鋸齒狀的鮮明上色法，在腰帶上漂亮地呈現有點特別的質感。而且，

春日老師還透過了非常細微的線條呈現「毛皮輕輕飄動的感覺」。藉由這種「運用了COPIC麥克筆的筆觸的上色法」，春日老師完成了這位全身打扮得很流行的時髦女孩。

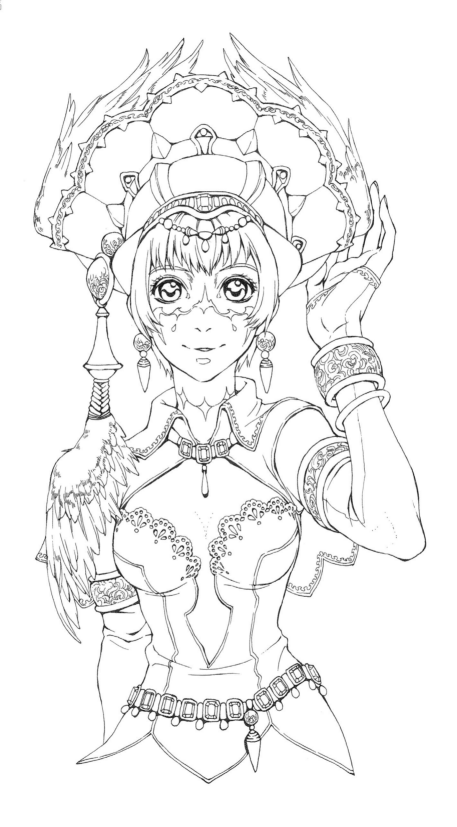

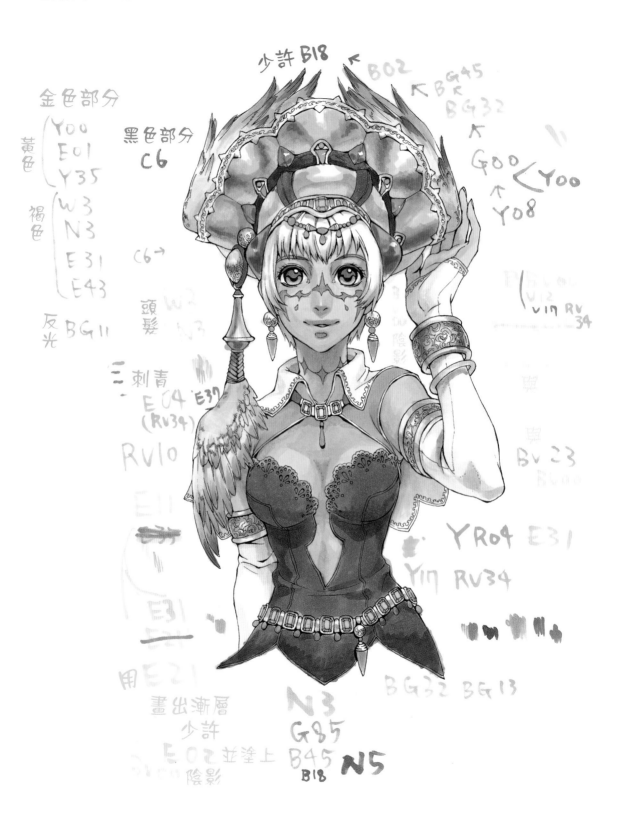

風羽　一開始先使用Y00。要開始畫囉？

春日　一個勁地在表面上塗色呀。為什麼要塗得有點鋸齒狀呢？表面不是平的嗎？

風羽　妳瞧，我試著畫出了會稍微發光的反光留白部分。由於表面是彎曲面，所以有一部分會突起。

——　也就是說，之後再塗顏色較深的地方嗎？

風羽　由於正中央是突起的，所以顏色最亮。顏色較深的地方是這個球狀的邊緣。要塗上很多深色。感覺上，就是在已上色的區域用「帶有灰色調的褐色W3」著色。

——　這個頭冠是打算畫成什麼顏色呢？這是銅嗎？

風羽　我是打算畫成金色。我在邊緣的反光部分塗上了綠色。在處理反光部分時，我大多會塗上綠色。

——　非常漂亮耶。關於「要使用什麼顏色才好」與「要如何調配顏色」，妳是怎麼想出來的？

風羽　嗯，我會一邊試著畫，一邊確認顏色。啊，顏色似乎有點太暗了。塗完E31、E41後，我想要用較深的褐色E43畫出漸層！呼！

——　妳的語氣好像Razor Ramon HG（註：日本搞笑藝人）似的……。

風羽　我最近也很在意這件事（笑）。好像在叫我的名字似的。總之，「呼」和「風羽（foo*）」的發音很像！幾乎全部都要塗上黃色。

一邊畫出反光留白部分，一邊在整個區域概略地塗上Y00。

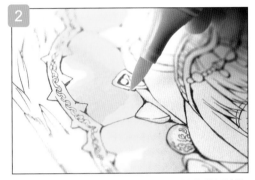

接著，趁Y00還沒乾掉之前，迅速地塗上E01。上色範圍比剛才稍微內側一點。

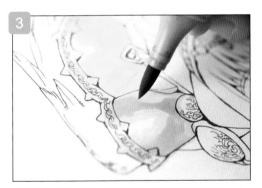

依照同樣的要領，在更內側的區域塗上帶有灰色調的褐色W3。由於我趁墨水還沒乾掉前就塗上了顏色，所以顏色會暈染開來，並互相融合。

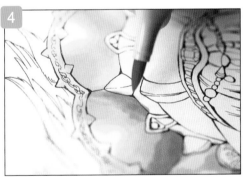

在圓球狀區域的邊緣的凹陷處塗上BG11，以呈現反射效果。

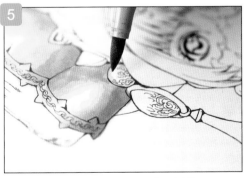

然後，還要在整個區域塗上灰色N3，讓顏色形成漸層。

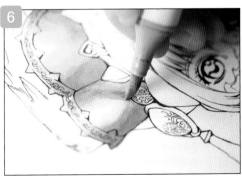

塗上橘色Y35，以降低過於明亮的黃色的彩度。

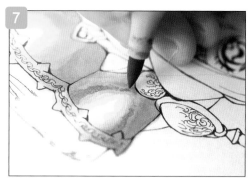

而且還要稍微畫上反光部分的褐色，用E31慢慢細細地塗。

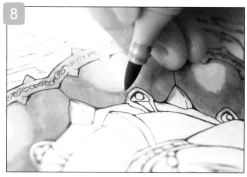

在顏色最深的地方用E43塗上細線。我在明亮部分的附近塗上了深色，所以此區域會比反光部分來得明顯。

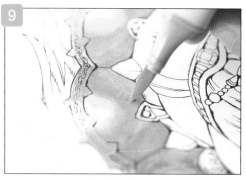

再次塗上橘色的Y35，調整黃色的亮度。顏色會變得很鮮明。

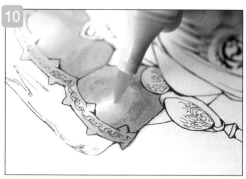

持續地用Y35減少白色的部分，讓反光部分形成細線狀的光。這樣就能呈現彎曲面的圓滑感。

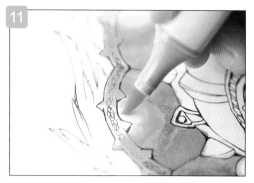

幾乎整個區域都要塗上皮膚色系的E01，而且要稍微留下綠色的部分，並整合全體的色調。

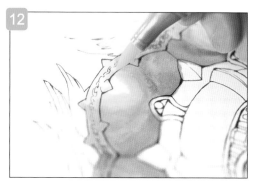

塗上明亮的黃色Y00，讓「白底的反光部分」與「有上色的部分」的交界處互相融合。

羽毛飾品

春日 這是什麼鳥的羽毛？顏色帶有漸層耶？

風羽 金剛鸚鵡！金剛風羽！

春日 哈哈哈，是把金剛鸚鵡的羽毛整個拔掉嗎？

風羽 沒錯。肉也確實地吃掉了。

春日 妳還為牠舉行了祭奠儀式啊……。

風羽 麼，首先塗上「凹凸不平的羽毛所產生的陰影」。由於陰影皆使用相同顏色，所以不會產生太大的差異。事先塗上陰影後，輪廓就會變得很鮮明……。

── 開始出現立體感了。

風羽 接著要塗羽毛的尖端。雖然到剛才為止，都是整片羽毛一起

畫，但這次則要一根一根地畫出漸層……啊，畫過頭了。在這種情況下，如果是用CG作畫的話，就能進行修改。今天又漂亮地塗出範圍了……。

── 不過，畫得很漂亮耶！由下往上塗上藍色後，再塗上下一個顏色。

風羽 是的。接著還要再次塗上藍色，加深顏色。太好了，完成了！

春日 這片羽毛看起來非常像「用來掃橡皮擦屑的工具」耶（笑）！

風羽 真的耶（笑）！不過呢，如果有人在賣「用金剛鸚鵡羽毛製成的掃把」，而且又很漂亮的話，我會買喔。

透過類似米白色的淡褐色W3，由上往下畫出羽毛重疊部分的陰影。上色時，要留意羽毛的梗，用軟筆頭畫出細線。

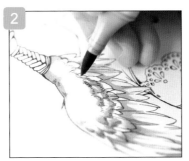

羽毛最上面的鬆軟部分使用W3描繪，以點畫的方式畫出陰影，就能產生蓬鬆的立體感。

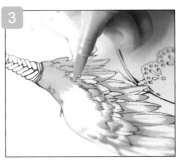

在扣環附近的羽毛塗上黃色的Y08。Y08與「剛才畫上的陰影」的重疊部分會形成很深的黃色。

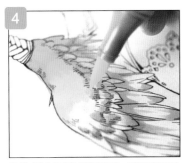

趁剛才塗上的黃色還沒乾掉前，緊接著使用較明亮的Y00畫出漸層。

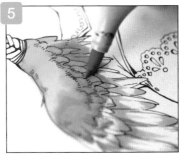

然後，以同樣的要領，迅速地塗上綠色的G00，稍微覆蓋黃色。

接下來，塗上帶有少許藍色的綠色BG32，剛好塗到羽毛飾品的中央區域附近。

使用較明亮的淺藍色B02畫羽毛尖端。這樣就完成了「黃色、綠色、藍色宛如在流動般的漸層」。

最後，使用最深的藍色B18，迅速地由下往上在羽毛尖端塗上細線，

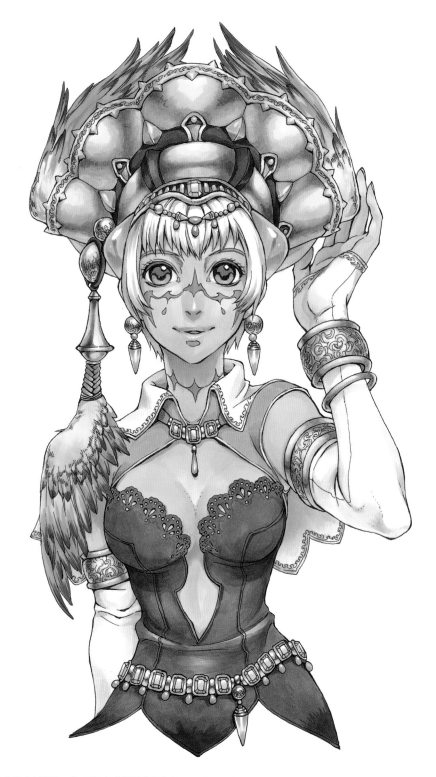

完成

風羽老師完成了「充滿手工感，而且很有個性的民族風格飾品」。儘管這不是生活中很常見的物品，但風羽老師還是把它畫得很真實。風羽老師出色地呈現金屬和羽毛這兩種材質的相反質感，讓人彷彿感覺到飾品的硬度。這次，風羽老師在畫金屬和羽毛時，都採用了「由藍色轉為綠色、黃色」的漸層。在趁顏色還沒乾之前，風羽老師不斷塗上其他顏色，各種顏色漂亮地融合了，色調很協調。至於「要與何種顏色混合，才能呈現漂亮的顏色呢」，答案就如同風羽老師所說的那樣，我們只要一邊去嘗試各種顏色，一邊找出合適的顏色就行了。

這次的主題是「人型機器人」。請看兩位老師會如何呈現「人型機器人的零件、機器、服裝」等形形色色的金屬。

―― 這次的主題是「人型機器人」。兩位所畫出來的人型機器人給人什麼樣的感覺呢？

春日　帶有「鐵的質感」。

風羽　我的沒有「鐵的質感」耶，怎麼辦！！

春日　老師，情境已經決定好了嗎？

風羽　這是「傳送機」。咻一下地就能傳送到其他地方。類似任意門那樣……？

春日　她是從哪裡傳送過來的？

風羽　市公所。

春日　咦？市公所？她是從市公所傳送過來的嗎？

風羽　她是來家裡收款的催款人。

―― 那麼，風羽所畫的是，類似未來的公務員機器人嗎(笑)？這個造型是如何設計出來的呢？

風羽　我在想說，如果有這種人型機器人就好了。把機器人送出來的圓形部分會不停轉動，然後發光，咻一下地，人就跑出來了。

―― 風羽很喜歡畫這種稍微露出臀部的造型對吧。

風羽　那樣畫的話，機器人看起來似乎會比較有自信，不是很好嗎！

春日　機器人咻一下地冒出來時，如果衣服卡在金屬零件上的話，衣服會脫落嗎？

風羽　是的，衣服會脫落(笑)。

春日　那麼，妳必須說明這件衣服會變得如何。衣服有好好地遮住胸部嗎？

風羽　只有遮住脖子與背部。

春日　穿這件衣服根本沒有意義嘛(笑)！！

風羽　那是裝飾，我在想說，要把背部畫成什麼顏色，然後就變成了這樣。

―― 原來如此(笑)。春日所畫的女孩頭上有螺絲耶。只要把螺絲拴緊的話，腦袋就會變聰明嗎？

春日　由於螺絲很鬆，所以她的腦袋很笨。

―― 為什麼鞋跟那麼尖啊？雖然這在女王大人之類的角色身上很常見，但這帶有攻擊性對吧？

春日　因為這是個人喜愛的造型……我可不想用這個去踩別人。硬要說的話，我比較偏向M屬性。

―― (笑)手臂分成好幾個部分，這是可拆式的嗎？

春日　沒錯。鬆開螺絲後，把手臂拆下，就可以進行替換。這是我剛想到的，所以就試著說說看。

―― 在外觀上，像是賽車女郎，但也有點像惡魔女孩？

春日　雖然是賽車女郎，但頭上的角、尾巴、牙之類的則是惡魔女孩的特徵。由於這個女孩的個性比較剛強，所以我試著把眼睛畫成了上吊眼。由於溫和的女孩真的比較好畫，所以我平常是不畫的。

風羽　我也覺得這種奸笑的表情比較好。不，貧乳比較好！！

春日　為什麼呀！毫無道理嘛(笑)！

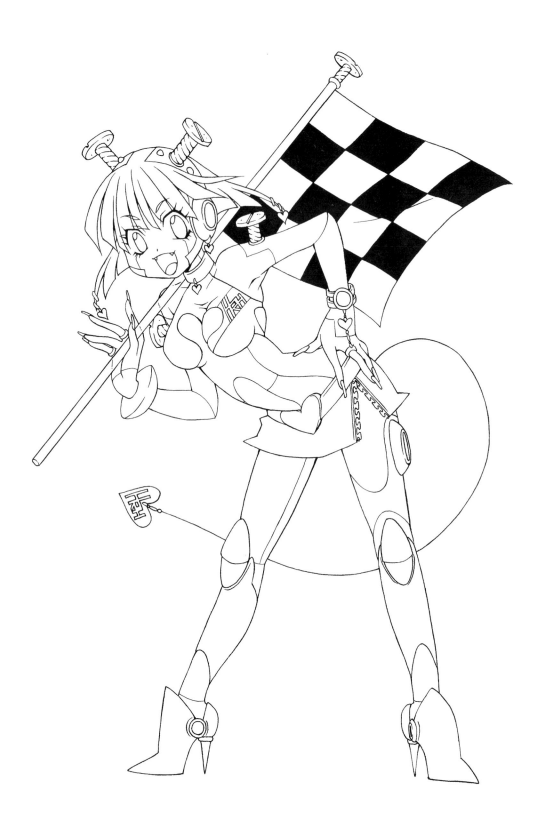

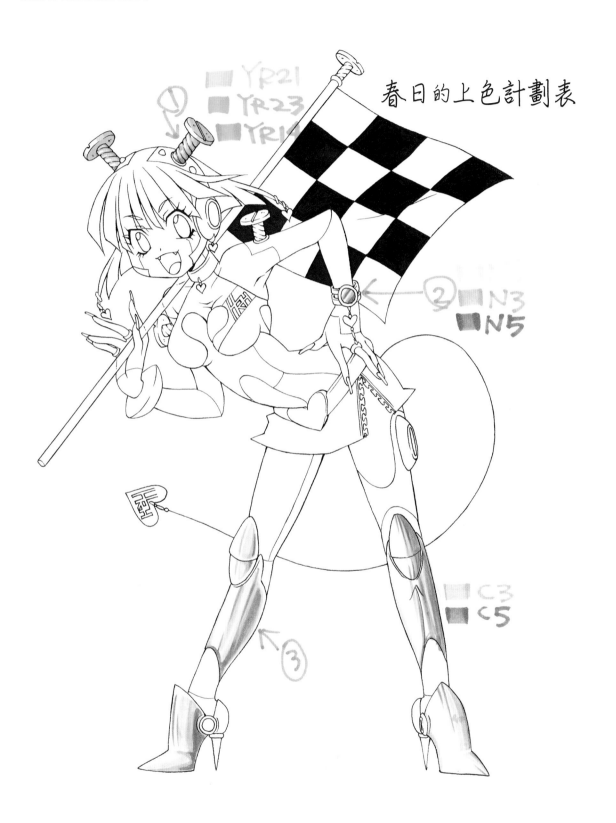

風羽 這個好帥氣喔！

春日 謝謝(笑)。左側比較亮，右側會產生陰影，所以顏色比較暗。雖然同樣都是灰色，但我想使用C色系上色⋯⋯總之，用C1當做底色，這樣行嗎，老師？

風羽 這樣行嗎，老師？

── 面積最大的膝蓋零件要怎麼塗呢？

風羽 由於反光部分很多，所以白色的部分也很多。不過，由於此零件是圓筒狀，所以，最左端使用「比反光部分稍暗的顏色」上色似乎會比較好吧。

春日 那麼，就讓三種顏色重疊吧！全部上色後，讓顏色暈染開來，形成漸層，這樣就行了吧？不過，用線條畫出漸層的話，似乎比較有金屬的感覺？既然那樣的話，一開始就用C1、C3上色，

等到顏色乾掉後，再用C5在正中央畫上很深的線⋯⋯。

風羽 金屬的質感出現了！

春日 (笑)那麼就使用C1、C3、C5。我好像總是在使用1、3、5啊！

風羽 奇數的女人。無法被整除的女人！

春日 這個稱號就讓我使用吧(笑)。

── 為了呈現反射效果而加入的線條數量是個人喜好嗎？

春日 一根的話，感覺似乎比較尖。有一種「清楚地反射」的感覺⋯⋯。

── 不過，實際上，發光物看起來似乎有數個。

風羽 物體不是會照在金屬上嗎？據說，當金屬上完全沒有反射出其他影像時，金屬原本的顏色是黑色的喔。正因為是金屬，所以才會反射出某種東西！

用C1塗上底色。從膝蓋的中心，流暢地畫出線條，進行左半部的上色。此零件為圓筒狀，所以要畫成曲線。為了呈現金屬的質感，所以邊緣的部分要留白。

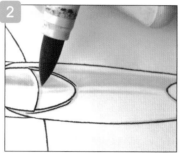

塗上C3。由於腳的零件為圓筒狀，所以要在「光線所照射到的左側」的下方，用C1塗上陰影。在下方的陰影處與反射區域塗上C3，畫出顏色更深的部分。

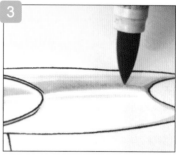

大略塗完C3後，再度在「中央的強烈反射處」與「下方零件的邊緣部分」塗上顏色，一邊讓顏色互相融合，一邊使色調變深。

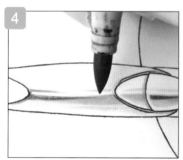

塗完C3，最後要用最深的C5畫出反射陰影的線條。因為我想要呈現鮮明的顏色，所以等顏色乾掉後，會再上色。

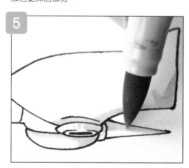

同樣使用C1塗上膝蓋部分的底色。畫出反光留白後，依照「腳後跟的圓形部分→側面的圓形裝飾→彎曲的部分→鞋跟」的順序著色。

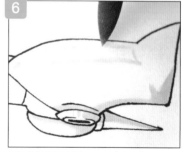

正面的部分也要塗上C1。一邊注意高跟鞋的彎曲部分，一邊勾勒出反射陰影的輪廓，然後迅速地在裡面著色。

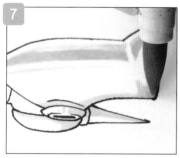

大致塗上C1後，接著還要在「反射陰影較強烈的正面中央、側面的圓形裝飾、陰影較深的背面彎曲部分」等處塗上C1，讓顏色產生變化。

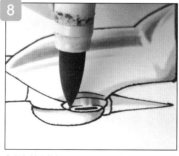

在顏色較深的某些部分塗上C1後，把顏色換成稍深的灰色C3，然後在反射處與陰影處著色，使顏色有深有淺。這樣就能漸漸呈現金屬的質感。

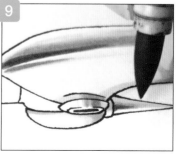

用C3上完色後，先暫時等顏色乾掉後，再用C5塗上反射陰影。在正面中央與鞋跟處塗上細線條，就可以呈現鐵製材質那種既堅硬又光滑的質感。

頭上的螺絲

春日 由於很多地方都帶有光澤，所以必須畫出很多反光部分。

風羽 這個稍微生鏽的部分看起來很不錯耶。

春日 稍微再塗上一點鐵鏽般的褐色應該會更好吧，像是下面的部分。

風羽 有何不可呢！

—— 要從什麼顏色開始塗？

春日 從最淡的YR21開始塗。由於我想要突顯鐵鏽的顏色，所以會使用三種顏色。在設定上，光線是從左邊照過來的，所以要在左側畫出反光部分，並在陰影部分塗上顏色，螺絲凹陷處的陰影顏色要畫得更深一點。

—— 陰影要加在螺絲線條的何處？

春日 加在線條的下側。如果陰影的畫法錯了的話，請告訴我，老師。

風羽 怎麼這樣！我不知道啦！

春日 哈哈哈。塗完YR21後，把顏色換成YR23，在「顏色會變得更暗的最右側部分」由上往下畫。哇，不停地塗出範圍……。

風羽 塗出範圍的意外！

春日 為了讓下面的部分呈現生鏽的感覺，所以要用YR14稍微畫上一些小圓點。

風羽 居然生鏽得那麼嚴重啊，她應該已經工作很久了吧。

春日 嗯，而且她將來仍要一直工作，持續地不斷生鏽。事實上，她的未來很悲慘，但她本人並不知道。

風羽 咦！居然是那麼悲傷的故事啊……！！

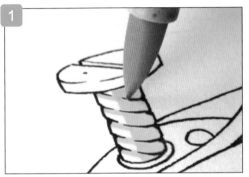

用YR21把螺絲下方的右半部塗滿。因為光源在左側，所以左側為反光部分。接著，因為凹陷處會成為陰影，所以要在線條的邊緣上色。

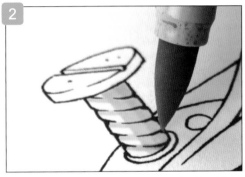

把顏色換成稍深的YR23，然後迅速地在「陰影會變得更暗的右端」上色，並在線條下著色。接著，「已塗上顏色的右端部分」的線條下方也要塗上YR23。逐漸地畫出不同深淺的陰影。

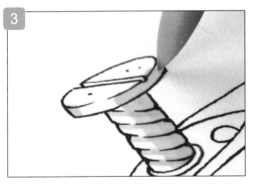

再次換回底色YR21，在螺絲的上面著色。畫出反光部分後，再依序地從邊緣部分上色。

在整個上方區域塗完YR21後，用稍深的YR23在右側塗上陰影。依照「邊緣→表面→溝紋」的順序塗滿。

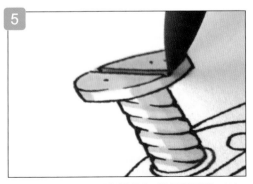

塗完YR23後，由於溝紋部分的陰影最暗，所以要用更深的YR14在溝紋部分著色。

用YR14畫上小圓點，呈現表面的鐵鏽之後，再次朝下方著色。為了突顯下面的鐵鏽，在上色時，要一邊觀察情況，一邊用YR14畫上小圓點。

完成 春日老師完成了「全身穿著金屬製服裝的賽車女郎機器人」！安裝在腳部與耳朵的銀色零件散發出金屬的滑溜光澤。頭部與肩膀上的螺絲所散發的金色光芒與生鏽般的質感可以說是絕配。春日老師透過拿手的鮮明上色法呈現金與銀

這兩種金屬的質感。透過線條的濃淡呈現反射陰影，這種方法雖然看起來很簡單，卻能夠呈現非常真實的質感。

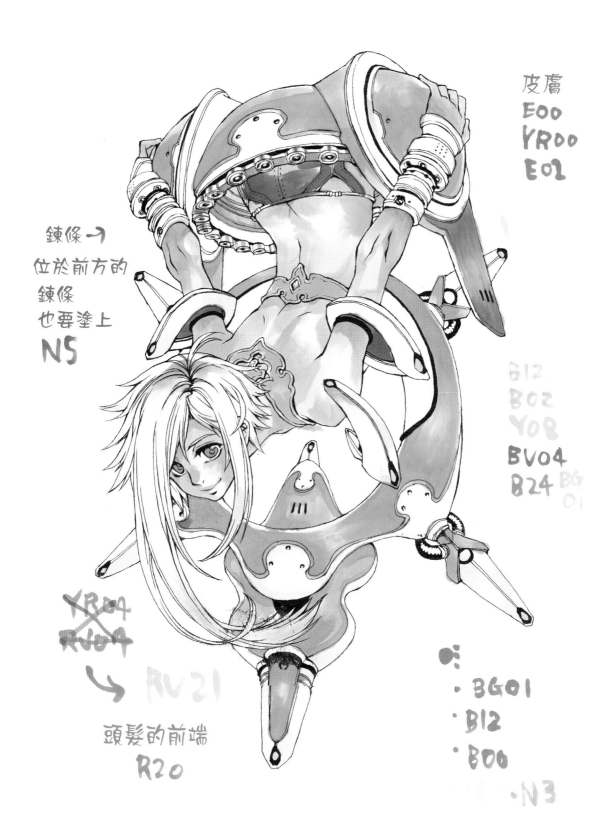

皮膚
E00
YR00
E02

鍊條→
位於前方的
鍊條
也要塗上
N5

B12
B02
Y08
BV04
B24 BG
01

YR04
~~R04~~
↳ RV21
頭髮的前端
R20

・BG01
・B12
・B00
・N3

傳送機的藍色零件

風羽 先用BG01塗上底色，再用B12暈染，在白色的地方塗上B00。最上面的部分要留白比較好吧？如何？塗到差不多滿就行了。啊，失敗了！

春日 別蒙混過去喔（笑）！

風羽 「沿著邊緣一筆描畫」還活著喔……啊，顏色變得不均勻了。那麼，就再塗上一層吧。啊，仔細一看的話，塗出範圍了！趁顏色還沒乾之前上色也許會比較好。我想要讓筆觸消失……那麼，用B12進行暈染。好、好快，乾得好快！這需要動態視力。沒有形成想像中的漸層。那麼，就把顏色塗到留白處為止吧。藍鬍子、藍鬍子，希望不要發生藍鬍子事件！千萬別把藍

色畫到臉上。咦？嚴重地塗出範圍了！這是怎麼回事！

春日 我覺得已經塗出範圍了（笑）。流暢地從兩側上色不是比較好嗎？不過，顏色的滲透狀態很不錯喔。

風羽 如果在臉的旁邊上色的話，就會變成藍鬍子嗎？

春日 似乎是那樣喔（笑）。

風羽 那麼，就用B00塗顏色較淺的部分……由於已經塗出範圍了，所以看起來像是已經上完色似的……我畢竟還是新手，會塗出範圍……顏色的對比也不鮮明，真抱歉。

透過「沿著邊緣一筆描畫」，從外側朝向中央塗滿底色BG01。由於顏色乾掉後，會變得不均勻，所以要迅速地上色。重點在於，要在機器的輪廓部分稍微留白。

大致塗完一遍後，再局部地塗上BG01，使顏色加深。接著，為了讓顏色形成漸層，所以要用稍深的B12進行暈染，使顏色變深。畫出顏色差異後，就能呈現金屬般的質感。

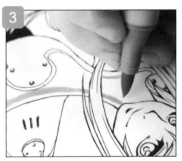

使用淺藍色，小心地畫出輪廓，注意不要畫到臉部上。顏色同樣是底色BG01。畫出輪廓後，把這區域塗滿，然後跟剛才一樣，使用B12在部分區域進行暈染。

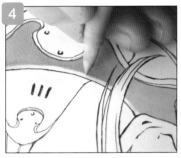

在部分的留白區域塗上B00，讓顏色呈現淺色調。由於機器的形狀是圓的，所以要在部分區域塗上淡淡的陰影，讓淺藍與白色的交界部分的顏色暈染開來。

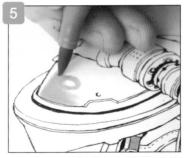

由於材質跟下半部的零件相同，所以使用的顏色也跟下半部相同。不過，由於形狀很像半球體，所以要事先畫出圓形的反光部分，然後再塗上基本色BG01。

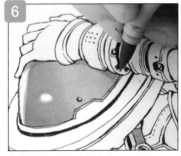

在「反光似乎很強的區域」與「似乎會出現手部陰影的區域」用B12進行暈染。接著，為了塗上手部的反射影像與陰影，所以要等顏色乾掉後，再沿著手臂的形狀塗上B12。

傳送機的彎曲面／銀色的零件

風羽 畫出類似銀的質感。

春日 銀的部分要怎麼塗？

風羽 那麼，就再塗上另一種顏色吧！

春日 傳送機的輪廓會變圓嗎？

風羽 嗯，隆起了。那麼，在隆起的部分塗上N1。與其說是變圓，看起來應該比較像隆起對吧？

春日 沒錯沒錯（笑）。

風羽 謝謝。妳人真好！

—— 在勾勒出輪廓的線條中，妳有決定要把哪個部分畫得比較粗或比較細嗎？

風羽 該怎麼說呢？如果線條都一樣粗的話，看起來就會很平，所以如果要呈現立體感的話……由於光線是來自於傳送口，所以正中央的藍色部分的陰影會位在下方，隆起部分上也會帶有一點陰影……啊，塗過頭了？

—— 那突出的零件呢？

風羽 正在塗喔，順利上色中。以輕輕移動的方式上色，而且不要留下筆觸，這樣看起來會比較漂亮。

—— 果然還是要先塗上00，顏色才會比較均勻嗎？

風羽 嗯。啊，變均勻了，變均勻了！

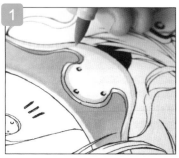

在機器邊緣的白色部分，用淺灰色N1塗上陰影。由於輪廓是彎曲面，所以要刻意地畫出不同粗細的鑲邊，以呈現圓滑感。然後，在「陰影會變得比較深的部分」塗上N3。

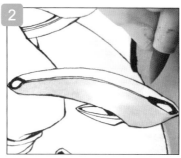

接著，在形狀類似香蕉的零件上著色。在正中央畫出反光留白後，輕輕地塗上N1。上色時，要從兩端往中間塗。

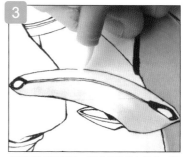

使用0號進行暈染，讓「反光留白部分」與「已上色的部分」的顏色互相融合。整個區域大致上完色後，再次塗上N1，這樣就能把顏色塗得很漂亮、很均勻。

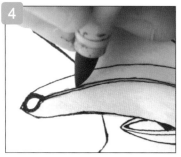

塗完N1後，就能呈現類似金屬的光澤感。最後，在零件的接縫處塗上陰影。沿著接縫處的線條塗上N3，並用白色筆將接縫處的邊緣塗白。

傳送機的傳送口

—— 這個感覺很像自行車的鏈條那？

風羽 就是那種感覺。在畫CD-ROM時，不是會塗上七彩光芒嗎？外側給人的感覺就是那樣。嗚嗚，好難。我似乎在作繭自縛。接著，要把上面的突起部分畫得深一點喔。宛如包圍住吸盤那樣……嗯，上面塗完了！

—— 「在突起部塗上顏色」也就表示「該處並不明亮」是嗎？

風羽 啊！是這樣呀……嗯，該怎麼說呢？是因為反光嗎？如果是那樣的話，只在一個反光留白處空出線條，然後再上色似乎會比較好？不過，全部都要那樣做嗎？上色時，要多留意反光或光線的方向是否不一樣。

—— 在畫這個突出的環狀物時，前方與後方的顏色深淺會不同嗎？

風羽 我覺得深淺不同會比較好！那麼，塗上N5應該會比較好吧。只在前方塗上N5，如何？

—— 原來如此。前方部分的顏色會比較深對吧？

風羽 是空氣透視法嗎！？啊，請教教我，救救我吧！

春日 不過，只要塗上N5的話，就會變得很像金屬了。

風羽 機娘！

在圓形的金屬零件部分塗上光澤。首先使用N1，如同畫十字那樣，以點畫的方式在表面部分與側面部分上色。上色時要避開吸盤部分，而且上色範圍要稍微大一點。

接著，用稍深的N3塗滿「裝載著金屬零件的軌道部分」，並用N3在「剛才已塗上N1的金屬零件的表面與側面」塗上稍細的線條。這是為了呈現鐵的光滑質感。

只要在吸盤中塗上N3後，靠近眼前的部分就會如同空氣透視法的原理一般而變暗。因此，為了讓前方的金屬零件產生光澤，所以要塗上N5，讓金屬零件呈現黑色光澤。

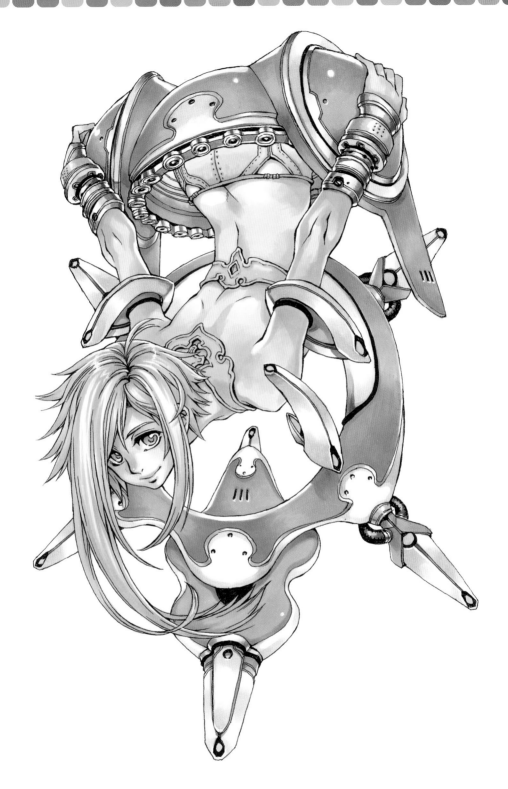

完成 風羽老師所畫的是「從傳送機中突然冒出來的人型機器
人」。由於傳送機的表面是彎曲的，所以要塗上不規則
的陰影與不規則的反射，才能呈現金屬的質感。另外，
用透明的0號暈染藍色，讓顏色漂亮地進行滲透，就能畫出「宛如沿

著曲面滾動」的美麗漸層。我想大家應該知道微妙的色差是重點所
在吧。再者，透過十字線畫傳送口時，風羽老師也把反光部分與反
射影像之間的平衡處理得很巧妙。

「小動物・人與動物的上色法」

這次的主題是「小動物・人與動物」，會介紹「各種動物毛髮的上色法」。請看兩位老師如何呈現「不同長短的毛」與「花紋的畫法」等。

—— 今天要來畫動物以及動物的毛皮。兩位的主題是什麼呢？

風羽 今天的主題果然是內褲對吧！

春日 嗯，內褲走光（笑）。

風羽 內褲走光……這種程度不叫「走光」，而是「內褲被看光」才對！而且，加藤老師，妳的筆觸好細喔。

春日 這次，我試著使用了圓頭筆。

風羽 我反而換成了較粗的筆格邁代針筆！

春日 不過，妳畫得很好耶。很帥氣。妳居然能用筆格邁代針筆畫出這種線條。

風羽 那叫她筆格邁姑娘也行嗎？

—— 風羽所畫的女孩是什麼樣的角色啊？

風羽 她是狩獵族的女孩喔。

—— 她會狩獵什麼動物？

風羽 嗯，像是這個，還有這個（一邊指著圖案）……她會狩獵各種動物喔！！

—— 那麼，她獵過豹囉。

風羽 沒錯！在約5年前，這種豹紋是非常流行的款式喔！（※這篇對談刊登於2006年）。

—— 原來如此（笑）。春日畫的是狗對吧。她是什麼樣的女孩呢？

春日 被小動物包圍住的可愛女孩。

風羽 哇，可愛女孩！！

春日 因為她是妖精，所以我試著採取比較可愛的畫風。

風羽 咦，怎麼辦。好萌啊，令人感到很興奮。這是小狗系列對吧，而且妖精身上還有翅膀耶。明明是狗，卻很性感，真厲害呀！

春日 軟綿綿與毛茸茸。我平常並不會畫這麼可愛的動物。

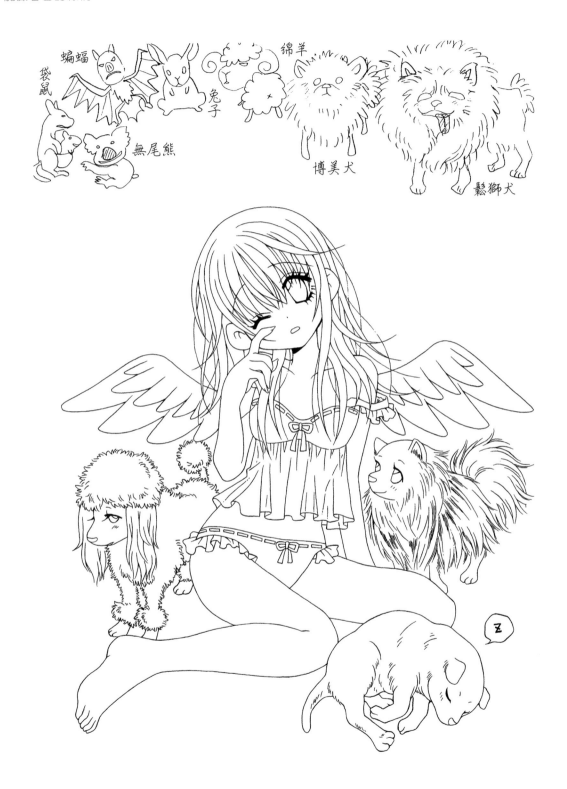

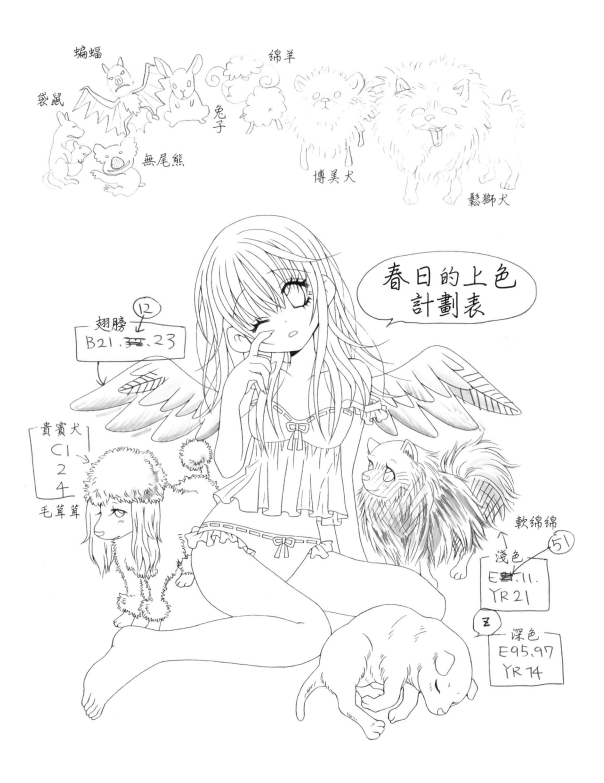

蝙蝠

袋鼠

綿羊

兔子

無尾熊

博美犬

鬆獅犬

春日的上色
計劃表

翅膀
B21、舞、23

貴賓犬
C1
2
4
毛茸茸

軟綿綿

淺色
E舞、11、
YR 21

深色
E95、97
YR 74

春日的創作 博美犬

風羽 是博美呀。電影「好想見瑪麗琳」當中的瑪麗琳是褐色的博美對吧。

春日 那麼，先從淺色的部分開始畫。整個臉部都要塗上E51。在胸部區域畫出毛髮般的反光留白。臉部的陰影要怎麼畫呢？如果再多認真思考一下會更好……。

風羽 從線稿階段就可以看出質感差異了。

春日 我在作畫時，就是那麼想的。

── 在線稿階段就會先醞釀出氣氛來嗎？

春日 沒錯，我會那樣做。塗完底色E51後，再塗上顏色稍深的E11。

── 在塗這個部分時，不太需要使力對吧？

春日 嗯，不需使力。

風羽 上色時，要覆蓋在線條上嗎？

春日 是的。

風羽 那樣做似乎能夠減緩黑色的深度。

風羽 第三種顏色是類似黃色的顏色。塗在顏色不足的地方。

風羽 我希望胸部下方的區域也可以稍微塗一點。就是有高低落差的部分。

春日 那裡會塗上第四種顏色喔。

風羽 原來如此。越往下，顏色就越深！全部用了六種顏色耶！！

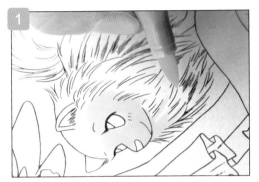

把較淺的皮膚色E51當做底色，從臉部塗向頸部周圍。塗滿整個臉部。一邊在頸部周圍畫出反光留白，一邊沿著毛的生長方向塗上短線條。

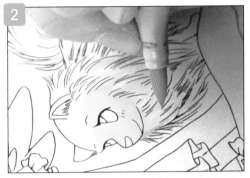

用顏色稍深的E11，沿著線稿的毛髮方向上色，讓顏色在線稿上暈染開來。上色時不要用力，而是要仔細地畫，讓顏色與底色互相融合。

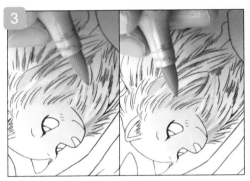

左圖是「塗完E11後，開始要塗上黃色系的YR21」的狀態。一邊觀察臉部周圍的平衡，一邊仔細地將顏色塗到有高低落差的胸部區域後，顏色就會變得很鮮明(右圖)。

在身體部分塗上底色。由於越往下方，陰影的顏色會越深，所以也要在底部部分塗上稍深的YR14。在頸部周圍，同樣要畫出反光留白，並沿著毛的方向上色。

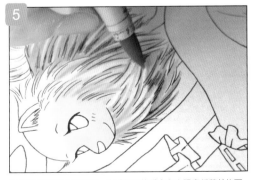

將顏色換成褐色系的E95，在「胸口的毛束有出現高低落差的區域」這種陰影較深的部分塗上顏色。一邊觀察顏色的平衡，一邊大範圍地上色。

使用顏色比E95還要深的E97，正確地在「胸口的毛重疊在一起的區域」塗上顏色。由於在「剛才塗過E95的區域」當中，還會有陰影特別深的部分，所以還得小範圍的重疊塗上顏色。

貴賓犬的頭

春日　來畫貴賓犬吧。

風羽　要畫貴賓犬嗎！！

春日　總覺得看起來很像那個。

風羽　●東四朗的帽子嗎？

春日　看得出來嗎（笑）？總覺得很像《銀河鐵道999》裡的梅德爾……。那麼，就從頭部開始畫吧。

風羽　好啊好啊。那麼，就開始吧！

春日　要畫出稍微毛茸茸的，像毛球那樣。要畫出反光留白。像毛球的部分要畫得深一些，而且由於表面是凹凸不平的，所以會產生顆粒感。用灰色系的C1、2、4這三種顏色上色。

風羽　真厲害。如果不把手的動作錄成影片的話，就會覺得很難耶！

春日　如同往常那樣，塗上陰影。

風羽　真厲害，顆粒感呈現了。最下面的邊緣也要塗嗎？

春日　要塗喔。

風羽　啊啊，塗上去了！糟糕，被塗上顏色了！

春日　一邊觀察情況，一邊在毛的陰影上稍微塗上C4，以補足色調。

——　用點畫的方式上色，看起來就會像「毛」嗎？

春日　大致上就是，一邊畫出類似毛皮的質感……一邊用點畫的方式上色。

 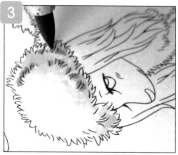

先畫出頭頂的反光留白部分後，再開始塗上最淺的灰色C1。迅速地用筆尖在紙上點來點去，畫出點狀圖案。

在下方用稍深的灰色C2塗「毛的陰影較深的部分」，同樣地以點畫方式畫出點狀圖案。C1與C2混合在一起後，顆粒感就會變淡，並呈現毛茸茸的質感。

最後，一邊觀察情況，一邊在「陰影很深的毛束與下方部分」塗上最深的灰色C4。沿著邊緣畫上線條後，就能使質感產生差異。

妖精的翅膀

春日　由於翅膀的羽毛會從中心往上下兩邊生長，所以很難畫。如果要確實畫出兩邊的話，會很麻煩，所以我決定只畫下側。直接用COPIC麥克筆上色。

風羽　喔，出現了，直覺，這就是直覺。

——　比起其他的毛，翅膀的羽毛會塗得像是塊狀物對吧？

春日　沒錯。雖然姑且畫出了毛，但從結果來看，毛好像凝結成塊似的。第一種顏色是B21，如同往常那樣，一邊畫出反光留白，一邊上色……話說回來，我畫出範圍了。

風羽　塗出範圍的意外！

春日　啊，不過，沒關係喔。上面的毛的陰影會落在此處，所以……就蒙混過去吧！

風羽　蒙混事件！！

春日　用第二種顏色來畫陰影。

風羽　不用讓顏色滲透嗎？

春日　嗯，顏色已經乾了喔。

風羽　真不愧是COPIC麥克筆。

春日　接著，畫出陰影後，就可以畫出羽毛生長方向的梗……把紙張轉成上下顛倒後，從外側往裡面塗。由於我擔心線條會塗出範圍外，所以只要先稍微勾勒出羽毛的輪廓，然後再上色的話，墨水應該就會停住吧……。

風羽　妳真聰明。

春日　顏色已經乾了，所以就爽快地上色吧……咦，等一下，還不行。

風羽　蒙混過去，蒙混過去！！

春日　那樣就不漂亮了……。

風羽　不過，加藤老師很漂亮喔（害羞）。

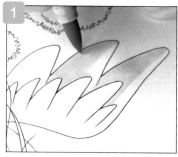 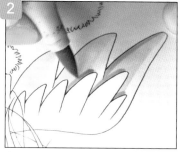 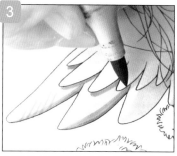

用淺藍色B21畫出羽毛的陰影。因為左右兩邊的羽毛反光留白處都在外側，所以外側要留白，內側則要塗滿。如同畫線稿那樣地勾勒出輪廓後，再整個塗滿。

使用「比第一種顏色還要深的淺藍色B12」，在上方羽毛的陰影所出現的位置塗上更深的陰影。如同在線稿的邊緣鑲上顏色那樣，仔細地塗上線條。

為了呈現「羽毛生長方向的一致性」，所以要透過藍色系的B23，在羽毛的下側畫上斜線。一開始，先在羽毛的輪廓部分仔細勾勒出輪廓，接著，輕輕揮動筆尖，由外側往內側塗。

完成

春日老師完成了「惹人憐愛的三條小狗」與「既可愛又性感的妖精」。這次，春日老師為大家示範了狗毛與妖精翅膀的畫法。我想大家應該能夠了解，即使同樣都是狗，但如果種類不同的話，毛色與毛的長度也會不同，因此呈現的方式也會有很大的差異。使用了多種顏色的博美犬畫得特別精采。

另外，把COPIC麥克筆的筆尖立起來，然後點來點去的「貴賓犬上色法」也能夠應用在各種情況中，因此，請大家務必要嘗試看看。在取得平衡上，「如同妖精的翅膀那樣，沒有過於精雕細琢，而是適度地省略」這種做法也是很重要的。

089

眼睛 Y08

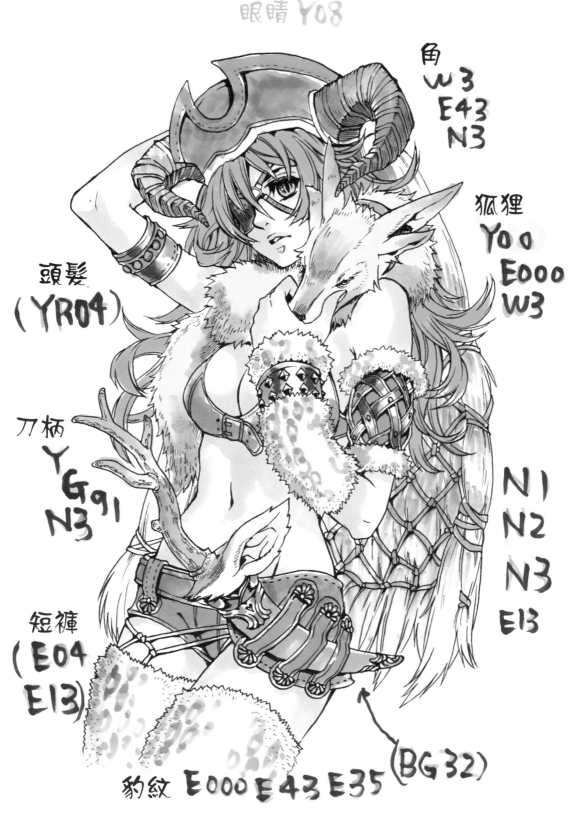

角
W3
E43
N3

狐狸
Y00
E000
W3

頭髮
(YR04)

刀柄
YG91
N3

N1
N2
N3
E13

短褲
(E04
E13)

豹紋 E000 E43 E35 (BG32)

用角製成的劍

風羽 是的，這是從褲襠冒出來的角。顏色是YG95喔。從邊緣處下筆，一筆畫出。

—— 這部分要塗滿嗎？

風羽 雖然我不想塗滿，不過我似乎只會塗滿……。

春日 不過，塗出範圍的情況比之前好多了……顏色完全沒有滲出去喔。

風羽 真的嗎？我應該能通過「塗出範圍意外」的一級考試吧？接著，用灰色系的N3塗上陰影。就像剛才的貴賓犬那樣，畫出凹凸不平的感覺。話說回來，我在修學旅行時，曾經撿到鹿角喔。當時我想要賣給中藥店，因為就算帶回去，也只會被班導師沒收……。

春日 既然是中藥的話，那有什麼藥效嗎？？

風羽 總覺得切成圓片後，就能使用喔。不是有人稱之為鹿茸之類的嗎？

春日 是那樣嗎？

風羽 哎呀，我也不清楚……。

春日 在YG的部分塗上N之後，顏色就會變得很好看耶。

風羽 「塗上灰色，降低彩度」也許是個很好的方法。另外，要提昇彩度的話，塗上黃色也不錯！！那麼，色色的評論呢(笑)？

春日 ……啊，抱歉，我沒有想過那種事(笑)。

使用黃土色系中的YG91當作底色，概略地塗滿。要留意中央部分的反光處，畫出稍微留白的感覺。使用較粗的線條，迅速上色。

使用較深的灰色N3畫出凹陷處與花紋的陰影。沿著線稿的花紋，用點畫方式上色。彩度下降後，就會呈現角的質感。

在角的兩側再次塗上N3。如同「貴賓犬上色法」那樣，越邊緣的區域，點的重疊程度會越高，並形成面，中央附近的區域則會留下點狀質感。最後，畫出反光部分後，就完成了(請參閱完成插圖)。

豹紋毛皮

以點畫的方式，從邊緣往中央塗上E000。邊緣部分的點會重疊在一起，靠近中央的部分則會留下點狀質感。正中央為反光處，要留白。

用E43塗上花紋。仔細地畫出形狀有如「C」那樣的圓形花紋。邊緣的密度較高。隨意地畫出尺寸不一的花紋。

在仔細畫出的花紋上隨意地塗上E35，完成花紋。由於邊緣的密度較高，所以與其說是「點」，給人的印象反而比較像是「線」。

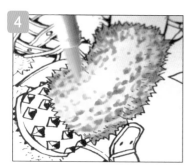

在顏色似乎很淡的區域塗上E000。在E35乾掉前，到處塗上E000。由於顏色會滲透，並互相融合，所以能呈現毛皮那種毛茸茸的感覺。

風羽　那麼，一開始先用E000畫毛皮吧。這是「春日流上色法」。一點一滴地上色。總覺得豹紋不是長這樣……。

春日　豹的毛應該是相當緊貼的吧？

風羽　是像企鵝那種硬梆梆的感覺嗎？說到企鵝，外觀上的質感與實際上的質感似乎完全不同對吧。企鵝長了很多硬梆梆的羽毛，由於羽毛很整齊，所以看起來很光滑，但據說並不光滑。

春日　是喔。

風羽　話說回來，這件事如果是騙人的話，要怎麼辦。塗完毛皮後，用E43畫出類似花紋的圖案。啊，畫不出來。

—— 想要呈現豹紋的話，重點為何？

風羽　密度之類的？把「花紋集中處的花紋」畫成不同的角度？？

春日　豹的身體上會有很大的花紋，根據位置不同，也會有小的花紋，花紋是散亂的喔。

風羽　咦……怎麼會那樣……。那麼，啊，我知道了，這是假的！！她獵不到豹！

春日　沒問題的。有形成花紋喔（笑）。

風羽　真難啊。應該要再黑一點吧。

春日　喂，真的豹紋是什麼顏色的？

風羽　更黑一點。

春日　那麼，這個是？

風羽　假貨，假貨。差不多值800日圓吧。

春日　好便宜！！

風羽　是尼龍製的。

春日　不是毛皮嗎！？

狐狸

風羽　這隻狐狸很棘手喔。這次我耍了相當多花招，我試著在線稿中塗上了很多毛。

—— 塗上去會比較好嗎？

風羽　會比較好上色。不過，在沒有影印就直接上色的情況下，如果用COPIC Multiliner系列中的棕土色畫線稿的話，成品也許會很漂亮。

春日　沒錯。

風羽　咦？臉部是白的？？嗯……。

春日　要全部塗滿嗎？只有反光處的附近要留白嗎？

風羽　幾乎都要上色。只留下一點黃色。

—— 畫狐狸時，妳有參考什麼資料嗎？

風羽　哎呀，我覺得這大概不是狐狸。肯定是其他不同的生物。真正的狐狸的毛也許更細。那麼，把毛生長較密的部分的毛色畫成一樣的顏色吧……咦？這不是鹿嗎？

春日　其實我從剛才就一直覺得牠很像鹿（笑）。

風羽　原來如此，是鹿啊。根本就是鹿嘛！！

春日　妳居然要改成鹿喔（笑）！不過，開始有出現毛的質感了。

風羽　彩度降低後，看起來的感覺很不錯！也許毛上面不要加入反光會比較好。如果塗上反光的話，感覺似乎有點假假的。

春日　尼龍製的毛皮不就是假貨嗎（笑）？

把黃色系Y00當作底色，從尾巴開始塗。透過線條的「收筆」法，從毛尖往生長處的方向畫上細線。為了呈現毛的質感，所以要在反光處與上色處的交界區域留下線條的筆觸，使線條形成鋸齒狀。

在臉部塗上底色Y00。臉部與尾巴不同，毛並不多，因此要用較粗的線條迅速上色，不太需要呈現毛的生長方向。只有眼睛周圍要留白。

在尾巴部分塗上淡橘色系的E000。在整個區域塗上顏色，讓顏色融合，只留下少許的黃色底色部分。以側面為中心，在反光處附近畫出留白。

在臉部塗上E000。與尾巴部分相同，只有額頭不要塗，其他部分大致上都要塗。同樣地以側面為中心，透過類似「臉部泛紅」的畫法，在眼睛周圍等處塗上顏色。

局部地塗上褐色系的W3。一邊讓彩度下降，一邊讓顏色融合，以呈現毛皮的質感。如同畫尾巴那樣，用細線在額頭部分留下筆觸，以呈現光滑毛皮的微弱光澤。

為了呈現尾巴的毛色，所以要塗上W3。與臉部不同，由於尾巴的毛髮很多，而且有高低起伏，所以要沿著毛的生長方向畫出細線，並塗上陰影。

完成 風羽老師完成了「身上穿著各種毛皮的英勇女獵人」。風羽老師為大家示範了「豹與狐狸的毛皮」以及「把角當作劍柄的劍」的畫法。豹紋的畫法與春日老師的貴賓犬相同，都是採用點畫法。我想大家也能學到「如何呈現毛皮上的花紋」。在畫狐狸時，可以明顯地看出，毛茸茸的部位與毛較短的

部位的畫法是不同的。由於這不是人工製品，而是動物，所以「隨意地塗上花紋」比較能呈現該有的氣氛。另外，想要提昇彩度的話，就塗上黃色，想要降低彩度的話，則要塗上灰色。這種方法既簡單又有效，請大家務必要試看看。

「衣服皺褶的上色法」

這次主題是「衣服的皺褶」，依照布料材質與穿衣者姿勢的差異，所形成的皺褶也會不同。兩位老師會介紹各種皺褶的畫法！

—— 這次主題是「衣服的皺褶」。首先，春日設定了什麼樣的情境呢？

春日　這是「在灑水時跌倒了，水噴到自己身上」的情況。有點冒失的女孩。由於衣服濕掉了，所以衣服會黏在身上，變得皺巴巴的。毛巾的畫法與貴賓犬的畫法相同，不過由於是毛巾，所以毛巾上應該會稍微出現皺褶吧？

風羽　濕透了……內衣是黃色的呀。

春日　嗯，我猶豫了很久。

風羽　令人心跳不已。感覺上，這個女孩好像很主動。

春日　妳的喜好真特別（笑）。如果改成白色的話，妳覺得如何？

風羽　如果是白色的話，該怎麼說呢……像是「要相信母親與自己！」那樣的感覺嗎？

春日　母、母親？

風羽　像是「相信自己從母親身上繼承的女性血統！」那樣的感覺。

春日　（笑）……那麼，黑色如何？

風羽　黑色是不行的喔！

春日　不行？我有蠻多黑色的耶……。

風羽　不行！那樣是不行的！別想要勾引我！

—— 那、那個，可以告訴我風羽所做的設定嗎（笑）？

風羽　咦？啊，總覺得……像是《幸運女神》那樣？

—— 原來如此（笑）。下面那個類似和服褲裙的東西是什麼啊？

風羽　把帶子繞過後方，在前方交叉，然後在兩側緊緊地打結。在類似「有孔的金屬配件」的位置上有個掛勾，可以把帶子綁在此處。然後，帶子會拖得很長。雖然前面是打開的，不過下面有穿，所以她完全不在意。她穿的是泳裝。

春日　超性感的耶。

—— 在畫皺褶時，兩位認為重點是什麼呢？

風羽　如果有可以用來實際觀察的照片的話，就會很好懂喔。

春日　沒錯。

風羽　另外，一開始在畫衣服時，不要隨意地畫出皺褶的線條，而是要先確實地推算皺褶的位置，然後再下筆。妳覺得這樣的線稿講座如何（拍手）？

春日　太棒了（拍手）！！

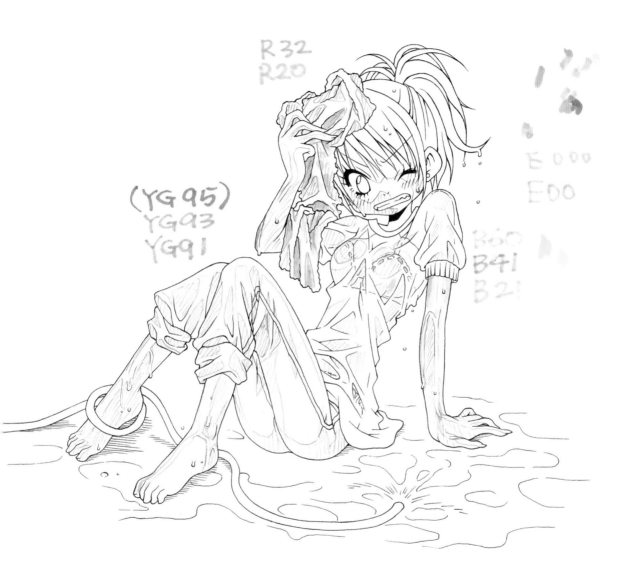

 皺巴巴的毛巾

春日 毛巾的畫法跟貴賓犬相同。像是「請參考上回的單元喔★」那樣的感覺。用點畫的方式仔細上色，使皺褶產生立體感……。

風羽 要在皺褶線與皺褶線之間上色，畫出凹凸不平的感覺對吧。

春日 透過直覺上色！毛巾多少都有點皺皺的嘛。

風羽 和貴賓犬不一樣呀。

春日 哈巴狗、牛頭犬那樣的狗都有很多皺紋喔。其實我是想要讓線條變得更少，或是讓線條消失，並透過色彩設計的顏色表上色……可是……這個嘛……咕嚕……嗯嗯。

風羽 嗯嗯。

春日 總之畫出線條了。老師覺得如何呢？

風羽 這裡是「先塗上白色後，再畫陰影」嗎？還是「先畫出陰影後，再塗上白色」呢？

春日 先塗上白色後，再畫陰影。塗上第一種與第二種顏色後，再塗上白色，然後畫出水的陰影。呼呼呼。

風羽 喔！

春日 那麼，一邊用R20讓凹陷的部分變得皺巴巴的……一邊把其他部分也畫成皺巴巴的樣子……這樣就完成了。

風羽 那個，老師，風羽想要提問！在皺褶之間，為什麼有的地方的顏色會剛好塗到皺褶線上，有的地方則會稍微留白呢？

春日 那是因為，顏色剛好塗到皺褶線上的區域，整體上是凹陷的。由於指頭的緣故，所以凹陷程度比其他部分來得嚴重。

風羽 原來如此！

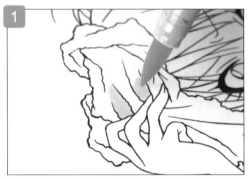

在畫毛巾的皺褶時，要在隆起處的兩側(凹陷處)塗上R20。畫法與上次的貴賓犬相同，透過軟筆頭的筆尖，以點畫方式著色。

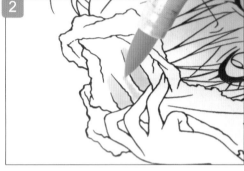

接著，在毛巾的隆起處也塗上R20。與凹陷處不同，只需在「與線稿有點距離的中央部分」上色。在設定上，即使是隆起部位，但中央還是有稍微凹陷。

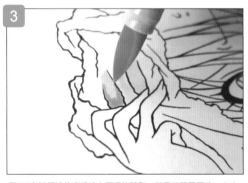

用R32在皺褶線的旁邊塗上更深的陰影。只需沿著周圍塗，中央部分不要塗。這種陰影也可以用點畫方式塗，會呈現凹凸不平的感覺。

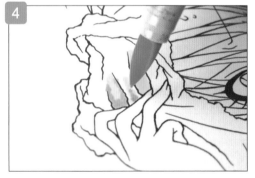

同樣地，用R32畫隆起部位的陰影。線條要塗在中央，而且線條要比R20的陰影更細。

Point! 重點！

皺褶的範本

春日老師用袖子製造皺褶。在作畫時，不要隨意塗上皺褶，而是要像這樣仔細觀察實物。

運動服材質的褲子

風羽 我希望妳畫這個「彎曲膝蓋後，會變得很緊的部分」！為什麼陰影會分成尖的與圓的呢？老師。

春日 因為材質是運動服，所以即使布料比較厚一點，還是會變得皺巴巴的對吧？我試著把那個部分畫得比較圓滑。

—— 皺褶不要畫得很細，而是要大一點對吧？

春日 沒錯沒錯，土里土氣的。

風羽 矇矓的。(註：發音與「土里土氣」相似？)

風羽 矇矓的？……矇矓的皺褶！？

風羽 矇矓的皺褶！我們開始畫吧！

春日 那麼，就從最先取得共識的部分開始塗吧。使用YG91在膝蓋位置畫出留白後，一邊轉動紙張，一邊著色。因為這樣會比較好塗。把顏色塗成圓圓的。

風羽 也要塗成尖尖的。尖尖的皺褶！

春日 由於尖尖的形狀會給人一種繃得很緊的感覺，所以要先勾勒出輪廓後，再將裡面塗滿。

春日＆風羽 沿著邊緣一筆描畫！！

春日 接著，試著在陰影似乎很深的部分稍微塗上第二種顏色YG93。

—— 尖尖的部分不塗上YG93嗎？

春日 由於那邊所呈現的是非常貼身的感覺，所以不會塗上YG93。

風羽 我似乎明白了……啊，我有在某處見過！等一下。示範一下吧！請在我的粗大腿上製造出這種皺褶！

春日 因為這邊會這樣地被拉住……。

風羽 等一下！我的腳抽筋了！「COPIC麥克筆講座」變成「身體很硬的講座」了！！

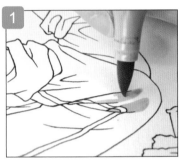

用YG91塗褲子的陰影。由於這是很厚的運動服材質，所以皺褶的陰影要畫得又大又圓。

根據設定，旁邊的皺褶會受到猛烈拉扯，因此會形成形狀很尖銳的陰影。一開始，要先勾勒出輪廓，然後再把裡面塗滿。

用第二種顏色YG93畫出較深的陰影。根據設定，在圓形陰影中，有約一半的部分要塗上YG93。不過，由於在尖銳的陰影中，凹陷處很淺，因此第二種顏色的陰影只佔了少許部分。

緊貼在身上的上衣

春日 雖然肩膀的部分淋濕了，衣服是緊貼的，不過由於袖子的部分有稍微隆起，所以要讓顏色暈染開來。嗯，在胸部的凹陷處縱向地畫出皺褶。由於肚子附近的水是橫向流動的，所以皺褶應該也是橫的吧。那麼，用皮膚色系的E000當做第一種顏色，在袖子的緊貼處著色。

風羽 請傳授我身體濕透的畫法。

—— 雖說是濕透，但並不會全部都塗上皮膚色，只有「布料緊貼著身體的部分」要塗上皮膚色對吧。

春日 沒錯沒錯。其他部分仍要留下衣服的白色。在「緊貼著身體的部分」與「衣服隆起的部分」的交界，要讓顏色稍微暈染開來……應該是這種感覺吧？那麼，第二種顏色是淺藍色的B60。在畫這個部分時，只要採用「與一般陰影的塗法相同的

塗法」即可。非常濕的部分的顏色要畫得更深一點。

風羽 基本上，這個部位的畫法與褲子緊貼處的畫法是相同的嗎？

春日 嗯，是相同的喔。

風羽 胸罩也是嗎？

春日 胸罩也一樣。只需在緊貼處著色……。

風羽 胸罩……在法語的「brassiere」傳到日本前，日本人曾經把胸罩稱為「乳房帶」。

春日 我老媽偶爾也會說「乳房帶」喔。

風羽 乳房帶……這個詞真不錯。可以準確地表示物品的意思，很好呀。

春日 這個詞的確很直接(笑)！

用E000畫出「透過上衣所看到的皮膚」。只在「上衣緊貼著身體的部分」清楚地上色。在「上衣開始離開身體的部分」，讓顏色稍微暈染開來。

用B60畫上上衣皺褶的陰影。沿著皺褶的線條，迅速地畫線，把顏色覆蓋在皮膚色上。然後，在濕透的部分再次塗上顏色。

風羽的牛仔褲上的皺褶。我們可以清楚地了解，根據布料的材質、溝的深度等，皺褶的形狀與顏色的深淺會有所變化。

完成

春日老師完成了「嬌豔欲滴的可愛性感女孩」。春日老師運用上次的「貴賓犬上色法」畫出毛巾的皺褶，並呈現「運動服之類的厚布料，所形成的尖銳皺褶與圓形皺褶」、「因濕透而緊貼在身體上的布料的獨特皺褶」等。我想大家

應該已經了解，即使同樣都是皺褶，依照材質與情況的差異，皺褶還是可以分成很多種。另外，透過「將陰影塗到皺褶線旁」、「讓陰影離皺褶線有一段距離」呈現不同的皺褶深度也是很重要的。

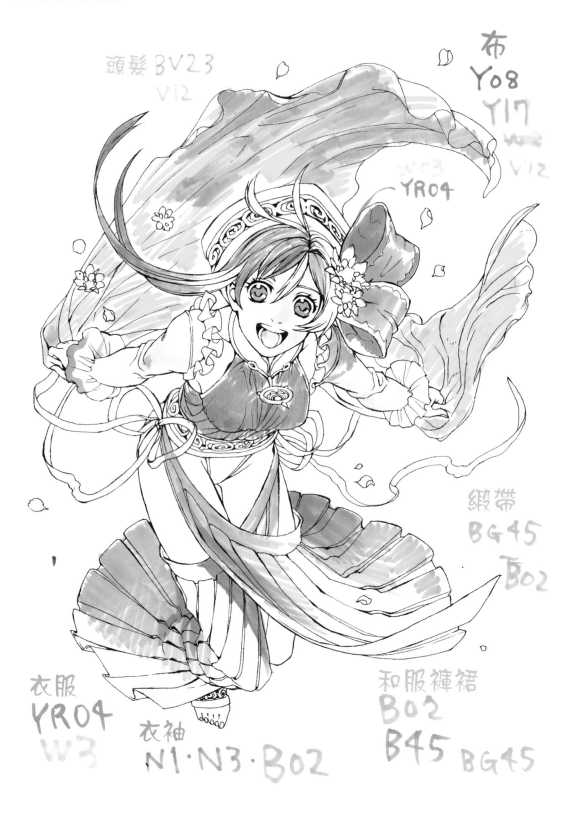

頭髮 BV23
V12

布
Y08
Y17
V12

YR04

緞帶
BG45
B02

衣服
YR04
W3

衣袖
N1・N3・B02

和服褲裙
B02
B45 BG45

風羽　從裙褶開始畫吧！首先，塗滿底色B02。啊，怎麼辦。好久不見了。一個月不見？錯了，是三個月不見才對。三個月啊……。沿著邊緣一筆描畫！這枝筆的墨水果然還是有點淡啊。出現斑點了～斑點事故。

──　妳是沿著皺褶上色的嗎？

風羽　皺褶部分是那樣沒錯，我覺得顏色似乎要塗在陰影部分上……那麼，來畫皺褶吧！用稍深的B45呈現一點立體感……。

──　膝蓋的圓形區域會變得如何呢？

風羽　沿著圓形區域上色，由於裙褶會往裡面凹陷，所以要塗上顏色。感覺像是長條詩箋狀。

──　在畫裙褶時，不僅要在溝的部分塗上陰影，也要在表面的部分稍微塗上陰影對吧。

風羽　由於裙褶的褶痕不會非常清楚鮮明，所以表面部分的側面也要塗上陰影。……啊，這一帶感覺假假的，假假的喔！是這雙腿本身就有問題嗎……。在大腿部分的裙褶上畫出上方褲裙的陰影部分。雖然不是一筆劃，但還是要先勾出輪廓。

──　畫大腿部分的裙褶時，重點為何？

風羽　裙褶上的溝是很清楚的褶痕，肯定會形成凹凸不平的模樣！

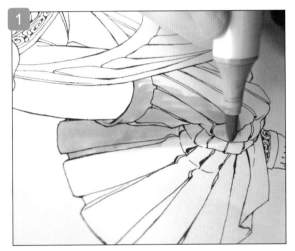

首先，用底色B02塗滿整個區域。一邊勾勒出輪廓，一邊迅速地塗滿顏色，以避免顏色塗得不均勻。

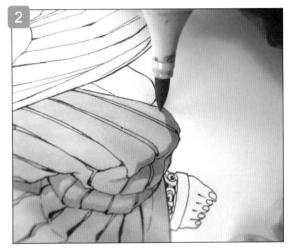

用B45畫出皺褶的陰影。不僅要在皺褶線的正下方上色，也要在上面（突出的部分）稍微塗上顏色，這樣就能呈現「並非突然彎曲的圓滑平緩曲線」。

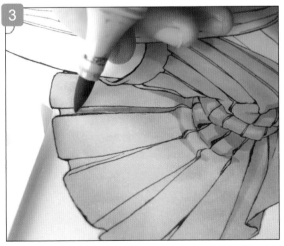

也要在「沒有直接用線條畫出來的隆起處的陰影」與「裙褶的溝」塗上B45。塗上不同粗細的陰影，並在裙褶的縱線上也稍微塗上陰影後，就能呈現布料的厚度。

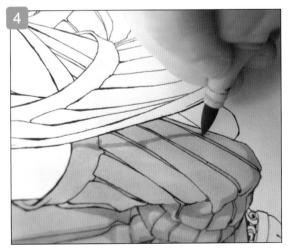

在大腿部位上畫出「重疊在一起的褲裙布」的陰影。不要畫成平滑的輪廓，而是要沿著裙褶的溝畫出鋸齒狀的陰影，這樣裙褶看起來就會很有立體感。

黃色的布

風羽 那麼，來畫黃色的地方吧。雖然我試著加入了很多種顏色，但陰影的顏色卻沒有變漂亮。不過，我還是要畫，首先是底色。大膽地塗上Y17！！

春日 太快了太快了！

風羽 發生塗出範圍意外了，得檢查一下！我在畫褲裙時，妳忘了吐槽對吧？妳如果不吐槽的話，那不是令人很寂寞嗎？

春日 因為妳把褲裙畫得非常漂亮呀。

風羽 ……蓓、蓓兒丹娣……嘻嘻。

春日 咦？什麼？

—— 啊，妳是指這幅插圖的設定啊。

風羽 《幸運女神》！

春日 蓓兒丹娣！？

風羽 人物的形象參考了蓓兒丹娣。那麼，用Y08概略地塗上陰影吧。為了避免忘了塗，所以我在上面做了記號。在布料隆起的部分，要特別畫出圓滑感。「這裡跑到裡面了！」蓓兒丹娣以此為藉口……。由於位在身體後方的布料會產生很多陰影，所以要使用V12紫色。雖然沒有淋濕，也不是透明的，但還是要在陰影最深的地方塗上顏色。

春日 嗯，很好。顏色很棒。

風羽 如果使用太多同色系的顏色的話，彩度不是會變高嗎？尤其是黃色之類的。一開始如果塗上了灰色或褐色的話，顏色則會變髒。所以我試著換成了紫色，畫出來的感覺相當不錯。

春日 感覺很棒♪。

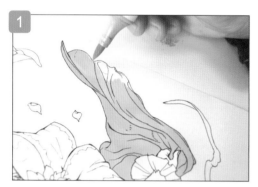

用Y17塗滿整個區域。即使只有一種顏色，但只要事先在陰影處塗得用力一點，就能產生立體感。

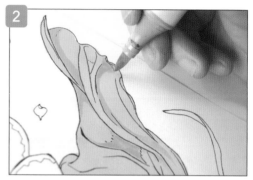

像這樣地，事先在「要塗上陰影顏色的區域」畫上「不會過於明顯，而且又能呈現布料質感的虛線」（在線稿的階段），就不用擔心會忘了塗。

用Y08概略地塗上陰影。上色時，要把陰影的輪廓畫成U字形的曲線，以呈現布料的光滑質感。

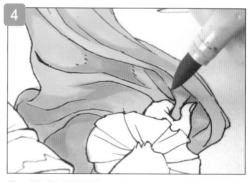

用V12紫色畫出最深的陰影。沿著皺褶線，在「已塗上Y17的陰影部分的中心附近」塗上V12。不要呈現強烈的紫色，而是要讓黃色的彩度下降，使陰影的顏色變深。

有光澤的緞帶

風羽 那麼，接著來畫緞帶吧！

春日 嗯。

風羽 緞帶會鼓起，而且最高處會出現反光，所以要畫出留白。啾啾啾……。

春日 咦？我好像聽到什麼聲音。

風羽 「那是啥，上色的聲音嗎？」妳要這樣吐槽啦！啊，反光好強！

春日 嗯，感覺似乎會出現光澤。

風羽 總之，我想把緞帶畫成綁得很緊的感覺……嗯，順利地畫好了。

春日 很不錯呀。緞帶的裡面與邊緣的顏色是一樣的嗎？

風羽 我覺得把邊緣畫成白色會比較好。裡面則要塗上基本色橘色YR04……？

春日 邊緣是反光的部分嗎？

風羽 與其說是反光，倒不如說是與白色區域相連的部分。

春日 啊，是那樣啊，原來如此。那麼，這個陰影的形狀帶有什麼含意嗎？

風羽 總覺得可以隱約看到陰影、一點皺褶、照射進來的光線等。

春日 隱約看到……原來如此。

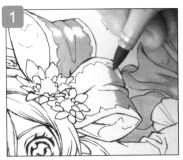

用底色BG45畫出反光留白，然後塗滿整個區域。首先，在反光留白部分的邊緣畫出鋸齒狀的線條，然後朝著邊緣的方向上色。

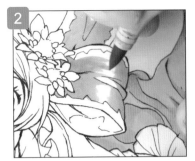

在塗另一邊時，則要朝著反光留白部分的方向畫線，這樣就能畫出鋸齒狀的輪廓。布料會呈現既光滑又有光澤的質感。

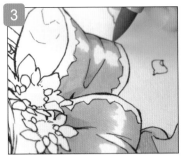

用B02塗上更深的陰影。仔細地在「皺褶線的旁邊」與「花飾的根部附近」塗上陰影。也別忘了在環狀區域的邊緣塗上陰影。

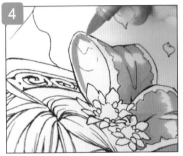

用橘色系的YR04塗緞帶的內側。由於內側的邊緣與表面的白色邊緣是相連的，所以要留白。

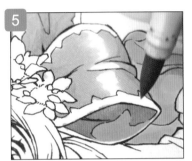

沿著虛線，用W03畫出更深一些的陰影。在上方的緞帶的陰影與皺褶的影響下，陰影的形狀會變得有點奇特。

橘色的衣服

風羽　那麼，來塗上衣的部分吧。

春日　高叉褲是什麼顏色的呢？

風羽　高叉褲的顏色與上衣相同。感覺像是泳衣。由於材質不一樣，所以我認為褲子跟上衣不是相連的……

春日　那她還是有穿內褲對吧？

風羽　嗯。那就先來塗滿胸部的部分吧……咦？塗出範圍了。不行呀，我的直覺不準了。接著，用W3塗上陰影。

春日　圓潤的胸部很漂亮耶。

風羽　妳可以吐槽說「這裡就是乳頭！」嗎？

春日　我現在正打算要說(笑)。等一下，由於我並不年輕，所以反應會慢一拍。

—— 妳會把「位在胸部下方，而且會往後縮的腹部區域」畫成不同

顏色嗎？

風羽　怎麼辦？好難啊。尖尖的皺褶。尖尖君。我想應該只要在下面的腹部區域塗上灰色系的N3就行了不是嗎？在尖尖君上畫出下面的陰影。啊，這是嘎哩嘎哩君(註：日本著名冰棒品牌)呀。聽說嘎哩嘎哩君是15歲。

春日　咦！？妳是指發售15週年嗎？

風羽　不是啦，我是指，在官方的角色設上，嘎哩嘎哩君是15歲。

春日　那是什麼樣的15歲啊(笑)。

風羽　看起來挺成熟的喔。他明明處於差不多會對異性感興趣的年紀，但為何總是嘎哩嘎哩地吃著冰棒呢？

春日　哈哈哈。

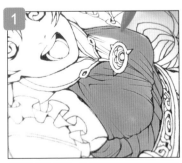

與其他部位相同，先用底色YR04塗滿整個區域。

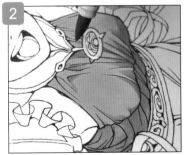

用W3畫出第一種顏色的陰影。由於腹部的部分會往後縮，所以整個腹部都要塗上陰影。在胸部附近，沿著細微的皺褶，用軟筆頭的筆尖畫出細線狀的陰影。

用N3畫出第二種顏色的陰影。第二種顏色只會塗在腹部的區域上。我們所要畫的不是皺褶本身的陰影，而是胸部所形成的陰影。

完成

風羽老師以漫畫角色為範本，畫出了這名充滿活力的迷人女孩。風羽老師把角色畫得很生動，並呈現「布在飄動時所形成的皺褶」。「在膝蓋的圓滑處平緩地彎曲的裙褶的陰影」與「布料輕飄飄地隨風飄揚的模樣」也畫得很棒。另

外，「藉由在黃色部分塗上紫色以降低彩度的方法」、「在進行皺褶的上色時，先用虛線做記號」等技巧，很有風羽的風格，也請大家務必參考看看。

CHAPTER 9

「男性的上色法」

這次的主題是男性。男生與圓潤的女生不同，具有獨特的肌肉、骨骼、膚質、服裝、髮型等。請看兩位老師示範如何替男性上色！

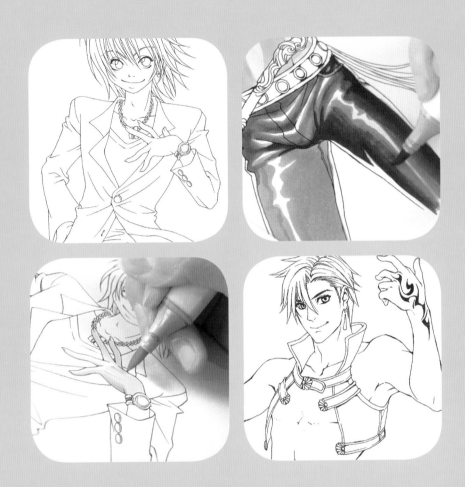

—— 這次的主題是「男性」。春日畫的是什麼樣的人呢？？

春日　牛郎。

風羽　牛郎啊！那就是《夜王》嘛！

春日　嗯，夜晚的王者(笑)。這是聖也大人。聖也大人好帥……他應該不會淪落到某處吧……。

風羽　這個看起來很昂貴的珠寶飾品當然也是某位夫人奉送的對吧。

春日　沒錯沒錯。由於是男性，所以採用銘色類的飾品。

風羽　果然如此。

春日　由於頭髮染得很亮，而且挺長的，所以髮尖為金色，髮際則為褐色。

風羽　是布丁，布丁牛郎！！

—— 風羽畫的是什麼樣的角色呢？

風羽　「服用一個月後，就能變得那麼瘦。我現在也交到女朋友了，我非常感謝這種藥(埼玉縣・男性・29歲)」。

一同　(笑)。

—— 這種服裝與部落圖騰紋身都很驚人耶……。

風羽　他變瘦之後，就開始得寸進尺了。因此，他貼上了紋身貼紙。

衣服則是被店員推薦說「很適合你喔」後，他回答「咦，果然很適合嗎？」，就買下了。

春日　他從事什麼行業啊？？

風羽　他以前是混秋葉原的，現在……會是什麼呢？

春日　以前是混秋葉原的，現在則是牛郎之類的(笑)？

風羽　正是如此！！

—— (笑)兩位在畫男性與女性的差異時，會注意什麼部分呢？

春日　我是有想過啦，不過到底有什麼不同呢？

風羽　是各種質感的差異嗎？

春日　男性的反光留白部分似乎沒有女性那麼多。

風羽　比起女性的柔軟，男性比較有稜有角……(開始用手畫出有稜有角的形狀)。

春日　對對，該說是硬塊嗎……男性的身體不像女性那麼圓潤，整體的感覺比較堅硬，有稜有角，所以不太會有皺褶，肩膀也會伸展開來，那種蓬亂的髮型看起來很性感……

風羽　性感！！

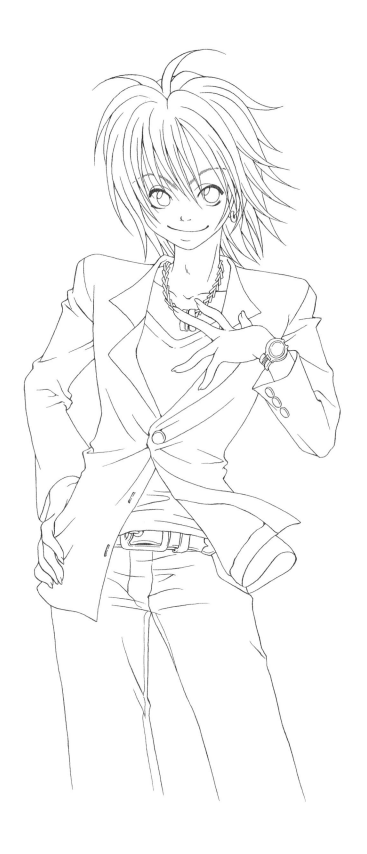

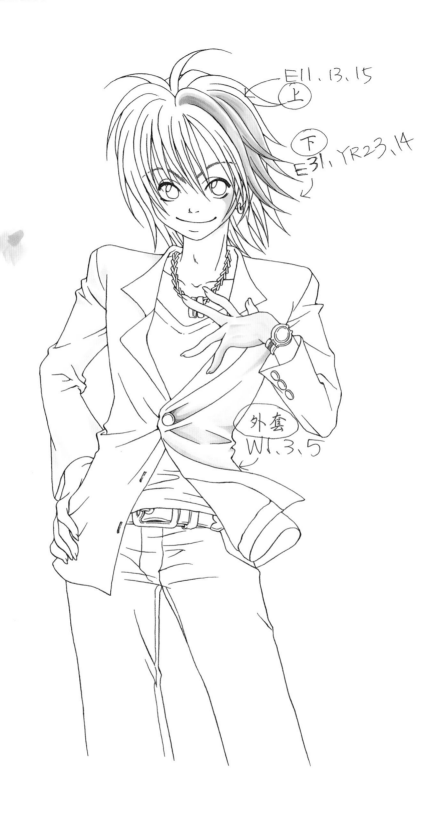

春日 那麼，一開始先用E31塗頭髮的下半部，接著立刻用E11塗上半部，讓顏色互相混合。由於混合的情況會影響到反光留白，所以接著不要讓顏色混合，而是要分別地從上下兩邊塗上類似頭髮的陰影。

風羽 頭髮頭髮。

春日 接下來，塗完E11與E31後，從髮際的部分，沿著頭髮的生長方向塗上E13。接著再從髮尖往髮際方向塗上YR23。

風羽 ……啊！發生塗出範圍的意外了！！

春日 妳今天的反應有點慢喔。

風羽 對不起。在睡意的影響下，我有點恍神……最近總覺得很累，我還在包包內放了機能飲料。

春日 （笑）。髮際的顏色似乎要再稍微深一點，所以要塗上E15，最後在黃色部分塗上YR14。如何？像褐髮嗎？

風羽 現在我的腦中立刻浮現了「帥哥」這個詞喔！

春日 不過，顏色像是大●似的！

風羽 嘿！嘿！嘿！

── 透過這6種顏色，就能夠自然且漂亮呈現「由褐髮轉為金髮」的顏色變化。

由於髮尖的部分是金髮，所以要從髮尖朝向髮際塗上黃土色系的E31。把顏色塗到髮束的正中央附近。由於外側是反光部分，所以要留白。

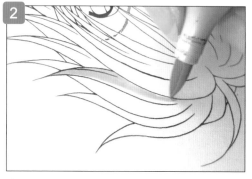

在髮束的下半部塗上E31後，在E31乾掉前，在上半部的褐髮部分著色。從髮際往正中央，塗上橘色系的E11。在正中央讓E31與E11稍微混合。

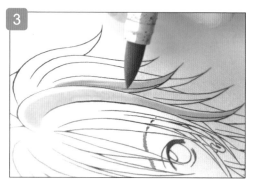

塗完頭髮的基本色後，就可以塗上陰影。在髮際的內側，如同畫線那樣，在「因頭髮重疊而變暗的部分」塗上橘色系的褐色E13，把細線畫向中央。

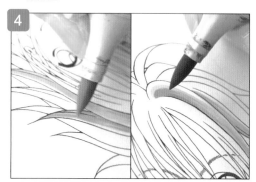

塗完髮際的陰影後，從髮尖塗上「黃色調比剛才的黃土色還要強烈的YR23」，越往髮束的正中央，線條越細。把顏色塗到「差不多會與上面的陰影相連的位置」。

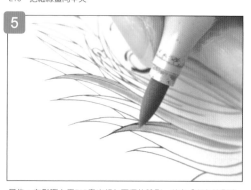

最後，在髮際上用E15畫出顏色更深的陰影，並在「顏色比髮尖還要黃的區域」塗上YR14。兩者都只要塗到中央部分的前面一帶即可，不用像其他顏色那樣，很細地延伸到中央部分。

白色外套

春日 由於外套的底色是白色，所以先用W1塗上陰影部分。

風羽 肩膀的附近似乎會呈現男女的差異。感覺好像穿了墊肩似的。

春日 肩膀的上方應該要塗上陰影吧？由於肩膀很挺，所以似乎不用塗上那麼多陰影。這種外套好像會被繃得很緊。

風羽 ……這件外套肯定是亞曼尼的西裝對吧。

春日 亞曼尼很棒耶。

風羽 在三越買的……。

春日 百貨公司嗎？

風羽 對不起。我今天剛好是從「三越前車站」過來的。

春日 原來是那樣啊。

風羽 「今晚請指名我，約好了喔。」

春日 哈哈哈。由於肩膀很健壯，會把布料撐開來，所以不會形成那麼多皺褶喔。塗上W1後，再稍微在皺褶稍深的部分塗上W3……

風羽 這傢伙……居然辦到了！

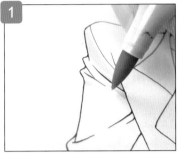

由於底色是白色，所以只有陰影部分要塗上灰色。因為肩膀與手臂比女孩子來得健壯，會把衣服撐開，所以皺褶與陰影都很少。從皺褶很粗的外側朝向中央塗上W1，上色時，要讓筆尖往上揮。

用W1畫完皺褶後，再使用W3，在「比剛才的皺褶更加內側的位置」，畫出皺褶。上色時，同樣要朝中央畫出細尖線條。感覺上，W3的上色範圍會比W1小一號。

手背

風羽 請畫出男性的筋脈。

—— 如果是男性的話，皮膚的顏色也會改變嗎？

春日 女孩子的皮膚帶有粉紅色，畫男孩子時，我則會稍微塗上一點褐色系。那麼，底色就採用E00吧(笑)。嗯，要在哪裡塗上筋脈呢(開始觀察風羽的手)。

風羽 這可以當作參考嗎，老師？軟綿綿的。

春日 好白喔！沒有筋脈嘛！老師，請秀出筋脈來！

風羽 啊啊！呀呀！……辦不到。

春日 總覺得像是小孩子在逞強似的(笑)。在筋脈的部分畫出留白後，塗上E00，接著，用E01畫出筋脈的陰影，並在更深的陰影部分塗上E11。老師，妳覺得如何？

風羽 畫得很好，很有立體感耶。那麼說來，如果用CG進行浮雕加工的話，陰影較深的部位與較淺的部位都會受到影響，並形成「會隨意呈現立體感的構造」。因此，加藤春日現在已經超越浮雕加工了！

春日 謝謝(笑)。

風羽 順便一提，這位男性有去日曬沙龍嗎？

春日 他有去喔。

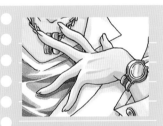

手背的完成圖
沿著手指的骨頭塗上筋脈，並在筋脈的下方塗上褐色調的陰影，以呈現曬得比女孩子黑的感覺。

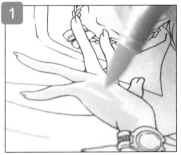

為了呈現較粗糙的男性手部，所以要多注意小指、無名指的骨頭，並在手背上加入筋脈。先畫出此筋脈與反光留白的輪廓，然後，塗上淡皮膚色E00當作底色。

用E00塗完皮膚底色後，再用較明亮的橘色系E01在「小指與無名指的筋脈、手指下方、手掌下側」塗上陰影。

用E01大致塗完的陰影後，為了強調「位在手腕根部的深色陰影」與「手指的骨頭」，所以要局部地塗上較深的橘色系E11。

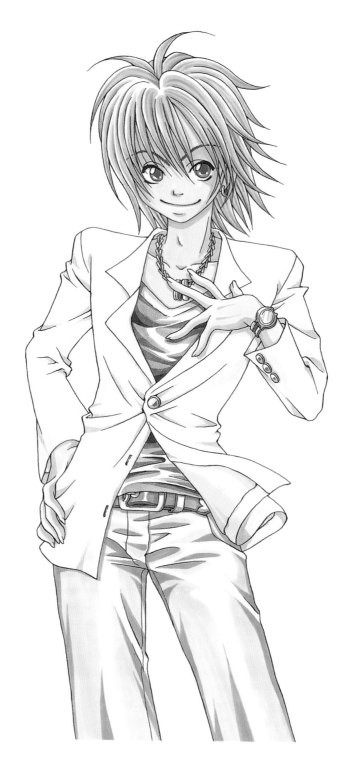

春日老師完成了「很適合穿白色西裝外套的帥氣男公關」。春日老師一方面保留了平常的可愛風格，同時也確實地呈現「有稜有角的寬敞肩膀、健康的膚色、比女孩子的手來得粗糙許多的手」等帥氣男性的特徵。對於「雖然想要

畫男性，但不想畫得太過男子氣概，儘管如此，還是想呈現瀟灑的男性魅力」的人，我想這次的範例應該可以作為參考。即使整體的線條很細，但只要透過「減少皺褶與反光留白，並在小地方呈現男人味」，就能夠畫出如此帥氣的男性。

完成

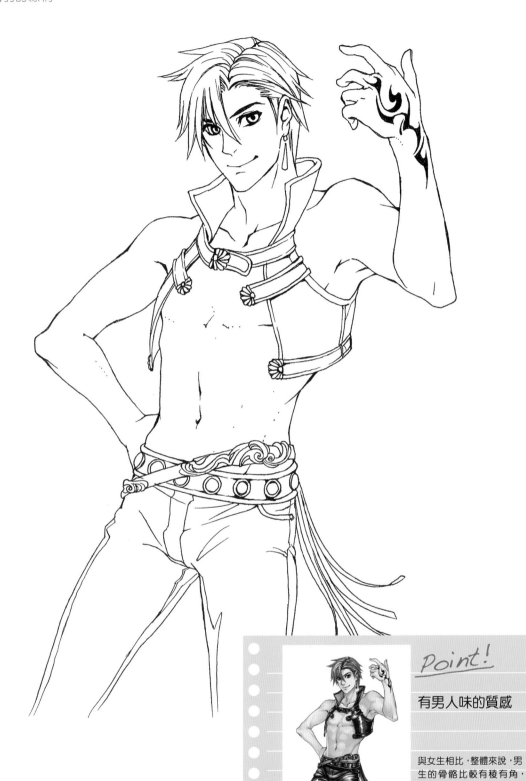

Point!

有男人味的質感

與女生相比,整體來說,男生的骨骼比較有稜有角,肌肉也比較多。手肘的部分並不圓潤、柔軟,而是有稜有角的,的確會給人一種好像很硬的感覺。

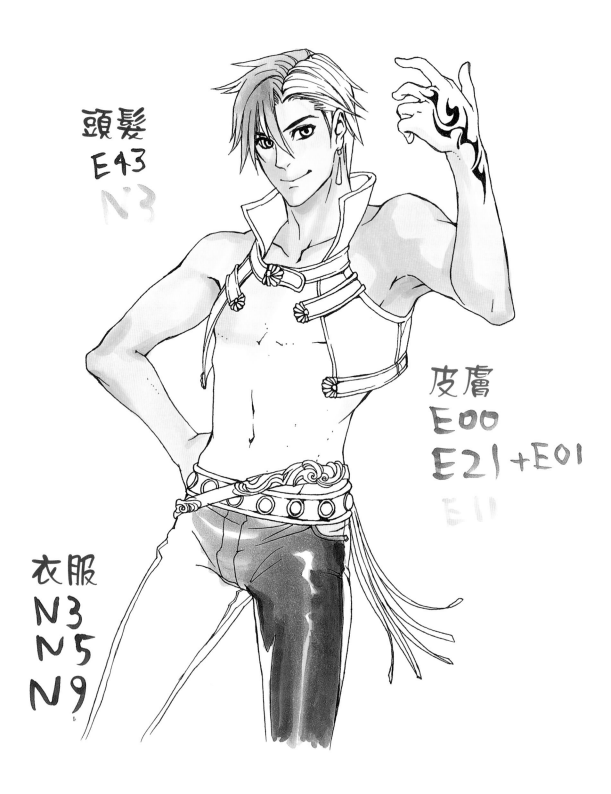

頭髮
E43
N3

皮膚
E00
E21+E01
E11

衣服
N3
N5
N9

春日 皮膚挺黑的耶。

風羽 我打算把陰影的部分塗得偏黃一些。一開始，用E00塗滿，然後在陰影與筋脈的部分塗上E21跟E01，讓皮膚呈現黝黑的感覺。因此，上色方式比較單純。在畫女生的額頭時，畫得光滑一點比較好，不過，如果男生的額頭很光滑的話，則會給人一種「你是何方神聖啊！」的感覺。

—— 畫男性時，會把臉龐的輪廓畫得稍微深邃一點嗎？

風羽 沒錯沒錯。不過，他是日本人喔。

春日 是日本人嗎？

風羽 我不是說過他是埼玉人嗎？順便一提，他的老家是農家。

春日 農家啊……。

風羽 啊，好久沒那麼緊張了。我忘了「沿著邊緣一筆描畫」的精神……。

春日 妳完全沒有塗出範圍，所以沒問題的喔。

風羽 是嗎？那麼，分別在下巴的下方與鼻子的下方塗上E11，使E21與E01的部分變深。好了，完成。

春日 喔，很不錯喔。很帥呀。

風羽 不過，他是埼玉的農家子弟。

春日 咦？不是老家才是農家嗎？他用這身打扮去務農？

風羽 嗯。

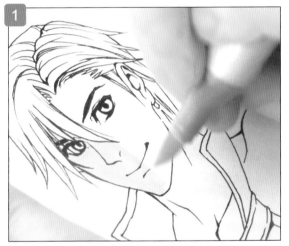

把E00當作皮膚的底色，一口氣塗滿「從臉部到脖子的區域」。為了避免顏色塗得不均勻，所以在上色時，「盡量不要讓筆尖離開紙張」是很重要的。

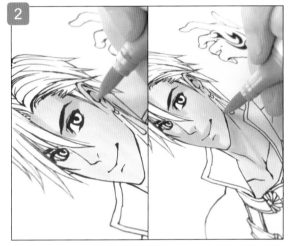

塗完底色後，開始塗上陰影。包含了頭髮的陰影、眼睛上方、耳朵內的凹陷處、脖子的筋脈、鎖骨等處。單純地塗上黃色系的橘色E21，不要把陰影畫得圓圓的。

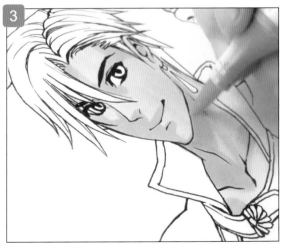

用E21概略地塗完陰影後，接著再使用「黃色調很強的橘色E01」，在臉部與脖子上畫出更深的陰影。把E01塗在「剛才塗過E21的部分」上，讓兩種顏色混合，使陰影變深。

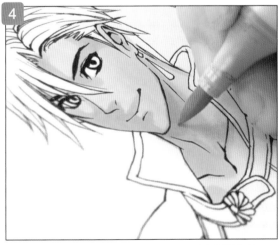

最後，在「下巴與鼻子下方等陰影特別深的部分」塗上很深的橘色系E11。與剛才不同，不用讓顏色混合，而是要讓重複上色的區域變深。

腹部

風羽 用E00塗滿整個區域後，接著局部地塗上E21與E01。要從「把腹肌分成好幾塊的腹部正中央」開始塗。

春日 正中央的肌肉隆起處也不要塗滿嗎？

風羽 我是打算不塗滿……咦？不塗滿比較好對吧？他得寸進尺，居然繫了兩條皮帶喔。……嗯，肌肉畫好了。

春日 好厲害，充滿肉感呀。

風羽 不過，如果全都塗上陰影的話，似乎會變得很噁心，所以部分區域就不塗上陰影了。因為我害怕這種感覺，也就是塗出範圍的感覺。

春日 真厲害呀，明明沒有畫出主線……是靠直覺嗎？

風羽 我先用點做記號，然後沿著點上色。

春日 啊，什麼嘛，原來那是「點」啊(笑)。

風羽 對不起，那不是汙垢。

春日 嗯，感覺不錯，感覺不錯。有畫出肌肉的形狀來。

風羽 啊，調整好了，完成！

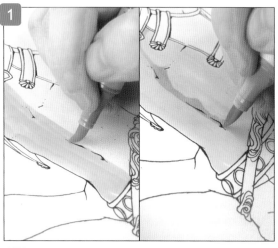

與臉部及脖子相同，先用E00塗滿整個區域。上色時，同樣要保持著「不要讓筆尖離開紙張」的狀態。如同照片那樣，只要一邊彎曲著筆尖，一邊上色的話，顏色就不會變得不均勻。

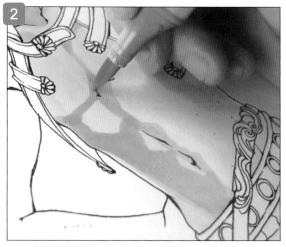

透過「指引用的點」做記號，然後宛如沿著肌肉的筋脈那樣，用E21與E01畫上陰影。正中央的隆起部分不要塗，依照「中央→兩側」的方向上色。

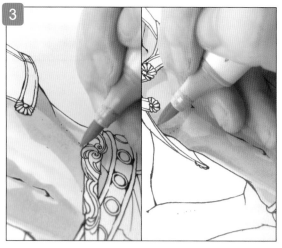

在陰影會變得更深的部分塗上很深的橘色系E11。如同在側腹部與胸肌塗上肌肉的筋脈那樣，以同樣的方式畫出「位在胸部中央的肌肉筋脈」與「腹部的凹陷」等。

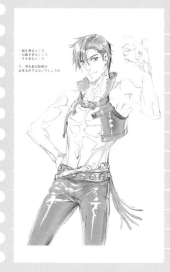

重點！
Point!
肌肉的範本

羽沒有畫出主線，而是透過「用點做記號」的方式畫出肌肉。只要像這樣，先製作記錄了「陰影與反光留白的推測位置」的參考圖，上色就變得很簡單。

漆皮材質的褲子

風羽 總算勉強地畫出男性應有的風格。那麼，接著要在發光的部分畫出留白喔。總覺得非常不安……。

春日 這是皮褲嗎？

風羽 他買不起皮褲。

春日 咦？是塑膠製的嗎？

風羽 這是漆皮啦。由於肌肉的生長方向的確是斜的，所以首先要在偏外側的地方稍微塗上N3。這種知識像是在唬人似的。妳覺得如何？

春日 這個嘛（笑）。

風羽 塗上N3後，再塗上稍深的N5。……畫出反光留白後，就會產生立體感。必須確實地進行推算……由於塗上N5後，會形成很大的高低落差，所以要用N3進行暈染……。

春日 顏色暈染開來了。很漂亮呀。

風羽 那麼，這裡也要塗嗎（指著褲襠）？

春日 ……嗯。

風羽 討厭。往反光留白的方向畫出漸層……最後塗上最深的N9。嗯……差不多4600日圓吧……。

春日 咦？褲子的價格！？……真厲害呀……變得很棒啊（苦笑）。

風羽 他只吃了一個月而已……。

春日 總覺得他似乎還有吃減肥藥以外的東西（笑）？

風羽 吃了這個後，我也變得很有精神……嚼嚼……。

春日 妳現在是想表達什麼啊（笑）！！

風羽 沒什麼！

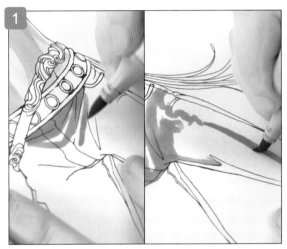

在褲襠的部分，使用N3輕輕地揮動筆尖，從外側往中央塗上斜線。由於大腿根部的隆起部位會形成反光留白，所以要先用筆尖仔細地勾勒出輪廓來，然後就直接地塗向腿部。

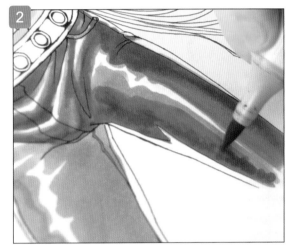

在中央與兩側畫出反光留白，並塗上N3後，接著在反光留白處的邊緣附近塗上N3，並在離邊緣有點距離的地方塗上稍深的灰色N5。上色時，要由上往下塗。

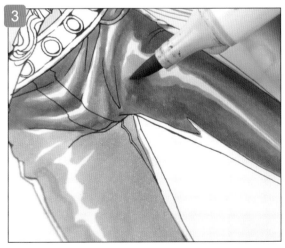

用N3進行暈染，讓「塗過N5的部分」與「只塗上N3的部分」的交界區域互相融合。如果覺得顏色不夠深的話，就重複進行「先塗上N5，再用N3暈染」這個步驟。

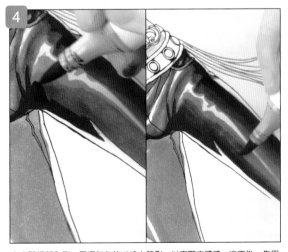

在大腿根部內側，用深灰色的N9塗上陰影，以突顯立體感。塗完後，先用N5暈染，接著再用N3暈染，讓顏色順利融合。

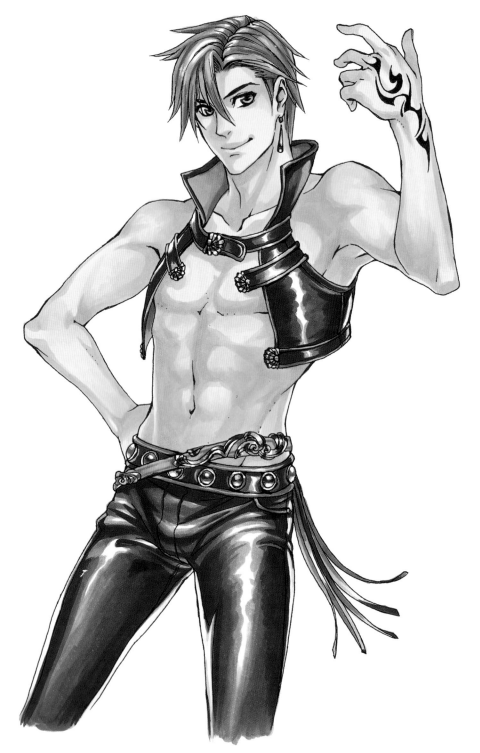

完成 風羽老師完成了「打扮特殊的肌肉男」的插圖。這次風羽老師為大家示範了寫實風格的男性肉體。這種用「點」做記號的技巧在上次的「衣服皺褶」中也出現過，風羽老師藉由此技巧，在沒有畫出主線的情況下，精彩呈現肌肉的質感。另外，在肌肉的上色方面，風羽老師沒有讓反光處留白，而是把底色的皮膚色當作反光，然後反覆地塗上了許多較深的顏色，呈現了男性肉體應有的質感。我想大家應該已經了解，根據體型上的特徵與衣服材質的不同，上色法會產生很大的變化。

「和服的上色法」

這次的主題是「和服」。兩位老師主要會示範「和服特有的華麗圖案與花紋」的上色法與陰影的畫法！

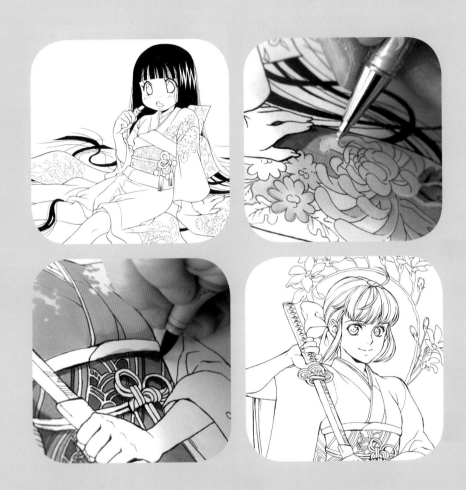

―― 這次的主題是「和服」。兩位所畫的是什麼樣的角色呢？

風羽　這是什麼樣的角色啊？

春日　這是人偶。頭髮會變長的日本女孩人偶。

風羽　咦，恐、恐怖片？是恐怖片嗎……。

春日　是恐怖片（笑）。順便一提，這名女孩正在吃的是千歲糖……。

風羽　不對，是醋昆布！！

春日　醋昆布！？

風羽　改成醋昆布！！

春日　……我知道了。我會確實地將其塗成綠色的（笑）！

風羽　太好了！

春日　總之，這個女孩就是那種角色，一到了夜晚就會開始活動。

―― 風羽所畫的角色是外國人嗎？

風羽　那麼，就設定為外國人吧。這個人在成年儀式上似乎遇到有點討厭的事情。

春日　不爽就要拔刀喔！看來她是認真的！但臉上卻帶著笑容（笑）。

―― 話說回來，兩位在畫和服時，會注意些什麼事呢？

風羽　總覺得腰身比想像中還要難畫，對吧？

春日　就是說呀。過於凹凸有致的話，也會很奇怪。所以我覺得美少女插圖中的和服相當假。胸部居然那麼突出，而且腰部也縮得那麼細。

風羽　有的人還會把胸部畫在腰帶上。

春日　胸部是有多大啦！感覺像是來找碴的（笑）。

風羽　另外，有的人也會把帶子畫在很下面的地方，讓角色變得性感。

春日　沒錯。總之，我認為穿著和服時，不太會呈現身體的線條。

　　　―― 春日妳今天穿的是振袖耶。

風羽　絲綢～（一邊撫摸春日的肩膀，一邊說）。

春日　啊，要摸的話，需另外收費（笑）。

風羽　怎麼那樣啦！！

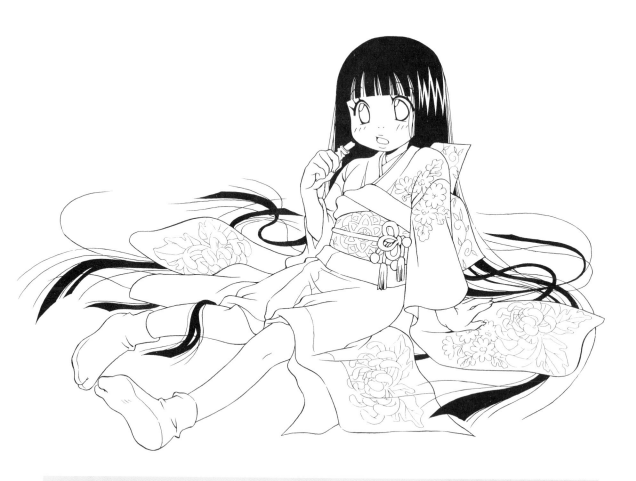

Point! 重點！

和服的基本知識

以女性來說，腰帶的位置會位於胸部的正下方。如果腰帶的頂部大概位在心窩附近的話，位置就是正確的。綁在腰帶中央的細繩叫做「束腰繩」，在穿著振袖等盛裝時，都會採取這種很講究的打結法。另外，纏在腰帶上方的絞染布叫做「腰帶襯墊」。

那天，春日所穿的是名為「振袖」的和服，袖子的部分會垂著很長的布。兩人所畫的角色也都穿著振袖。和服的重點在於，左襟一定要在前方。而且，由於在和服底下還會穿上名為「長襦袢」的薄和服，並綁上較薄的腰帶，因此，如同兩人所說的那樣，身體的線條的確不太會顯現。

看過春日的和服後，大家應該可以了解，和風花紋會具有獨特的質感。在下圖的階段中，兩人都用線條仔細地畫出了花紋，如果只是直接上色，似乎很難呈現和服的質感。請大家仔細看看兩人要如何呈現這種質感。

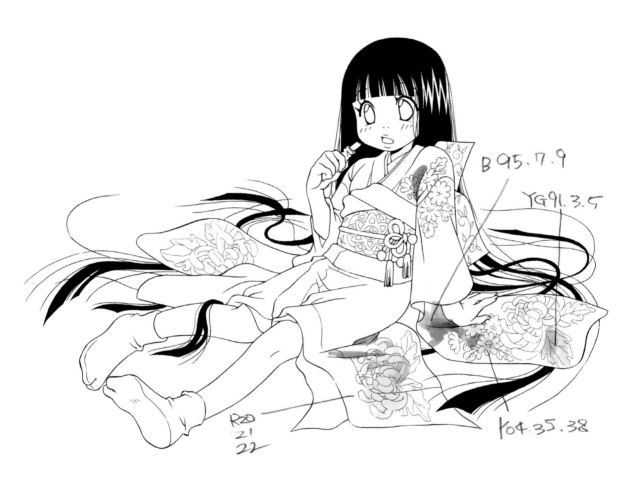

和服的花紋・花朵

春日 那麼，首先從花紋開始塗吧。

風羽 上吧！

春日 總之，先全部塗上R20……然後在花瓣的內側部分塗上R21。要稍微留下一點邊邊，以呈現立體感。

風羽 雖然跟畫無關，不過春日老師的後頸很好看喔。

春日 咦，什麼？

風羽 啊，請妳往下看！露出後頸來！我從剛才就一直很在意，我可以拍幾張照嗎？

春日 儘管拍吧（笑）。接著，在這個重疊的部分，用R22塗上很深的陰影。

風羽 20、21、22嗎？

春日 嗯。畫完陰影後，會產生類似漸層的感覺。

風羽 好美！！

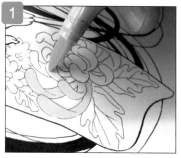

首先用淡粉紅色R20在菊花上著色。由於之後會在和服的底色上塗上較深的顏色，所以先用此顏色塗滿整個區域，不用太在意這些微塗出範圍的部分。

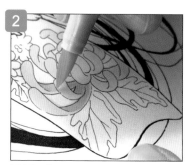

用比剛才的R20還要深的R21畫花瓣內側的陰影。在畫陰影時，只要在花瓣的邊緣留下1、2mm的細邊，看起來就會很立體。

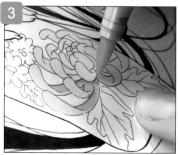

接著，用更深的R22畫出花瓣彼此重疊的部分的陰影。由於此部分很細小，所以要仔細地用筆尖著色。

和服的花紋・葉子

春日 那麼，來畫葉子吧。一般來說，在畫葉子時，會畫成漸層……。

風羽 那就趕快來畫漸層吧！！

春日 動作真快……真不愧是老師，謝謝妳（笑）。

風羽 因為……我肚子餓了……。

春日 （笑）我馬上就來畫這個部分。

風羽 啊，那麼說來，前幾天我朋友指出了「妳們的談話太多了，這樣書上的字體不是會變小嗎」這一點。

春日 真的嗎！？那麼，這次就採取簡單易懂的簡短說明……用YG91塗完底色後，立刻塗上YG93……。

風羽 啊，這好像柏餅的葉子！啊！似乎很好吃……好想吃……麻糬……！春日老師，我想吃麻糬……。

春日 我知道了啦（笑）。用輕輕揮動筆尖的方式上色，也許能夠順利暈染。等顏色稍微變乾，再用YG95塗葉脈。

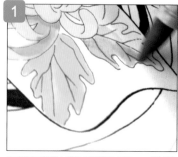

在整個區域塗上黃色系的綠色YG91。一邊快速地移動麥克筆，一邊迅速地上色。為了在顏色乾掉前塗上其他顏色，所以在左手會事先準備好待會要用的YG31。

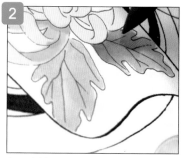

在YG91乾掉前，用黃色系的深綠色YG93迅速畫出花朵與葉子重疊處的陰影。從靠近花的那一邊下筆，輕輕地揮動筆尖，畫出漸層。

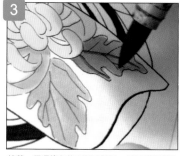

接著，用深綠色的YG95塗葉脈。如同將線條往左側拉那樣，沿著線稿的線上色。一條線盡量只用一筆完成。

和服的底色

春日 和服的底色！

風羽 上啊！不會塗出範圍的女人，加藤春日！

春日 是（笑）。用B95塗上底色……喔，這顏色很棒呀。這邊也要塗。注意不要發生「塗出範圍的意外」……。

風羽 妳不在意「塗出範圍的意外」這個註冊商標嗎？我可是一直都很在意。

春日 咦！？不行嗎？

風羽 ……話說回來，哇，居然有這種留白畫法！真厲害！

—— 上色時的訣竅是什麼？

春日 用點的方式塗細小的區域。還有，盡量不要讓顏色重疊。因為那樣畫的話，顏色會比較均勻。話雖如此，顏色還是有點不均勻。接著，用B97畫陰影……這會很深嗎？

風羽 不會很深喔！我覺得剛剛好！

春日 謝謝。然後，再把手部的陰影畫得稍微深一點。

風羽 B99真厲害！

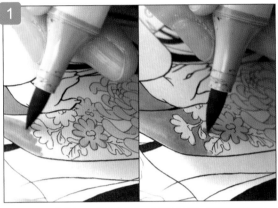

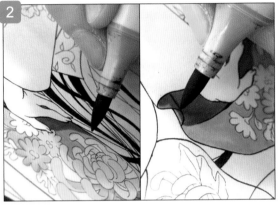

用比較不鮮豔的藍色B95塗和服的底色。在花紋的部分，要特別仔細地塗，不要塗出範圍。另外，由於顏色如果重疊在一起的話，就會變得不均勻，所以要很細心地畫，將重疊的部分控制在最少。

用帶有灰色的藍色B97塗「產生於邊緣的陰影、人物所產生的陰影、袖子的內側部分」。一開始要先勾勒出輪廓，然後再把裡面塗滿。上色時，盡量不用塗成直線，而是要塗成較圓的形狀。

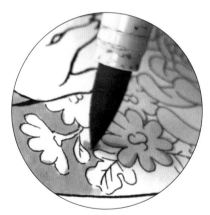

細部的放大圖。在細微的區域，透過點畫方式用筆尖上色

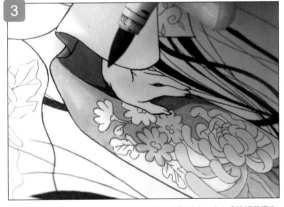

顏色乾了後，在「手部的陰影等顏色更深的陰影部位」塗上「接近藏青色的深藍色B99」。上色時要很仔細，注意不要把顏色畫到手的部分上。

Point！重點！

收尾

用白色的牛奶筆把「花紋部分的線稿線條」全部描一次，使主線變成白色。透過此步驟，就能一口氣呈現和服花紋的氣氛。

完成

雖說是恐怖片的角色，但春日老師還是完成了如此可愛的日本女孩人偶。在「樸素的底色」與「明亮的淺色花紋」的搭配下，春日老師畫出了既典雅又清爽的振袖。

這次春日老師示範了許多「呈現和服獨特質感」的方法，像是「在花朵與葉子等花紋上塗上陰影與漸層，以呈現和風的質感」及「透過不是很直，而是較圓的線條畫陰影，以呈現絲綢的質感」。另外，「收尾時，用白色的牛奶筆描出花紋的線條」也是一項很重要的小技巧。

頭髮 YG91
　　　YG95
緞帶 R39
　　　BV23

花 BV31
　　BV00
　　YG11

眼睛 BV23
　　　Y17

皮膚
E000
E00
E01
E02
E21

用R24
塗外衣

腰帶 R24 ）細繩
　　　R39 ）
　　BG93
　　G85
　　E35 (濃)

刀子
BV01 ）刀柄
BV04 ）刀鞘
C0
C2 ）刀身
C4
WG91 ）刀鍔
W3

和服　E13
陰影 E31 R24
(R24) Y17・YR04 (底色)
花紋 B16, YG67, BV00

和服襯布(綠)
G14・YG67

和服(裡面)
C2 ）白色
C0 ）

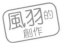

風羽的創作 和服的底色

春日　老師，拜託您了。

風羽　好的，包在……我身上。首先，用E31畫出陰影。

—— 陰影形狀的重點在於？

風羽　袖子的陰影要畫成類似很薄的長條詩箋狀那樣。……真的是那樣嗎？

春日　喔，很不錯嘛！

風羽　妳真溫柔。最近，我覺得人真的必須要依賴其他人才能生存。我已經達到頓悟的境界，過了50歲後，應該會想要遁入佛門吧。

春日　（笑）畫出來了，很不錯喔。

風羽　謝謝。接著，塗上Y17。適度地在這附近上色。然後，用YR04塗上顆粒狀的顏色。總覺得這樣就能呈現朦朧的效果。

春日　好厲害好厲害！

風羽　妳真溫柔啊……最近真的陷入低潮了。這算是大殺界（註：六星占術的用語）嗎……。

春日　真的嗎？風羽也會遇上那種情況啊。

風羽　真是的，好想哭！……那麼，塗上E13。不要覆蓋黃色與白色的部分……對對對對。

春日　妳居然說「對對對對」（笑）。

風羽　只要試著說「對」的話，總覺得事情就會變成「那樣」……。

春日　喔，畫得很不錯嘛！

Point! 重點！

春日所示範的姿勢

春日老師為大家示範了風羽老師所畫的角色的姿勢。我們可以了解「抬起來的手臂的袖口」與被風羽老師稱為宛如「沒有裝任何東西的袋子」的袖子的陰影等處會變得如何。

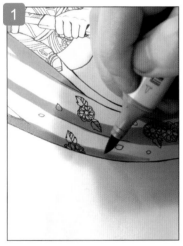

用黃色系的淡褐色E31塗上陰影。不用在意花紋的部分，迅速地畫出長長的線條。畫陰影時，重點在於，要呈現像是「沒有裝任何東西的袋子」的感覺。

塗上橘色系的黃色Y17。雖然在塗黃色的部分時，要考慮完成後的圖案，不過，由於我有考慮到「與後來塗上的顏色重疊的部分」，所以上色的範圍要稍微大一些。

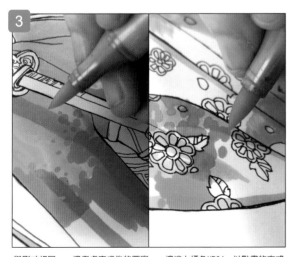

與剛才相同，一邊考慮完成後的圖案，一邊塗上橘色YR04。以點畫的方式揮動畫筆，塗上顏色，並在各處留白，形成圖案。盡量不要把顏色塗到花紋上。

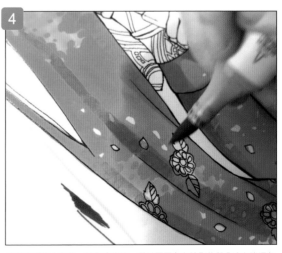

由於在重複上色後，陰影會變淡，所以要再次在陰影的部分塗上淡褐色E13。此時，不要覆蓋黃色與白色的部分。

和服的花紋

風羽　那麼，用B16塗藍色的花。在塗這朵花時，要留下白色的邊框。

── 春日是後來再描出白色的邊框，風羽則是事先留下白色邊框。

春日　兩種畫法。

風羽　把花朵的中間畫成黃色好了。總覺得想要把花塗成兩種顏色。藍色花的旁邊則是紫色……？

春日　紫色很不錯啊！

風羽　BV00……啊，這個顏色的彩度較低，感覺似乎很不錯！然後是葉子。迅速地塗上YG67……。

春日　啊，這種綠色很好看！

風羽　嗯，這個顏色很棒喔。

春日　可以給我嗎（笑）？

風羽　不給……妳……（笑）。啊，塗上綠色後，似乎很不錯。在這種地方塗上小點點好像也不錯喔。

春日　嗯，有何不可呢？

 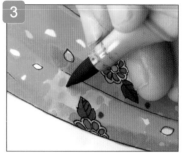

沿著線稿的邊框，在花瓣的部分塗上鮮豔的藍色B16。由於邊框要留白，所以要特別注意，不要塗出範圍。接著，以相同的方法在另一朵花上塗上淡紫色BV00。

在黃色的中心部分塗上黃色Y17，然後在葉子的部分塗上較深的綠色YG67。由於這個部分的範圍很小，所以要仔細地塗，不要塗出範圍。

雖然此步驟不在計畫內，不過由於這種綠色很漂亮，所以我決定在和服的底色上也塗上綠色。用剛才的YG67，四處地塗上小點。

腰帶

風羽　在塗腰帶時，也要採取「先塗上陰影」的作戰！這個嘛，先用BV01塗上陰影……接著，避開白色的部分，塗上BG93！加油！

春日　嗯嗯。真細緻呀。思考圖案也是很辛苦的！

風羽　和服很難畫喔！接著，試著塗上深綠色G85。感覺上圖案好像塗得很隨便……好難喔！

春日　很漂亮很漂亮。感覺很好。

風羽　感覺很好？沒問題？不會死？沒有不及格？

春日　沒問題，沒問題（笑）。

風羽　老師，我沒有交報告耶，沒關係嗎？老師，妳說報告要寫800字左右，但我只寫了790字，這樣要留級嗎？

春日　那樣不行喔（笑）。

風羽　啊，完成了……完成了……肚子好餓……。

 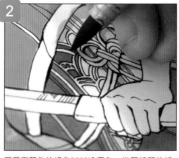 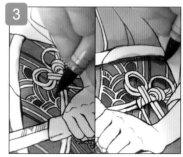

在陰影的部分塗上淡紫色BV01。塗滿整個陰影的部分，不用在意線稿的圖案。但要注意不要畫到束腰繩。

用帶有藍色的綠色BG93塗底色。沿著線稿的線條，一邊注意留下白色的部分，一邊仔細地上色。

用深綠色G85塗花紋。塗完花紋後，再用同樣的顏色塗「束腰繩與腰帶襯墊的陰影」及「側面等陰影較深的部分」。

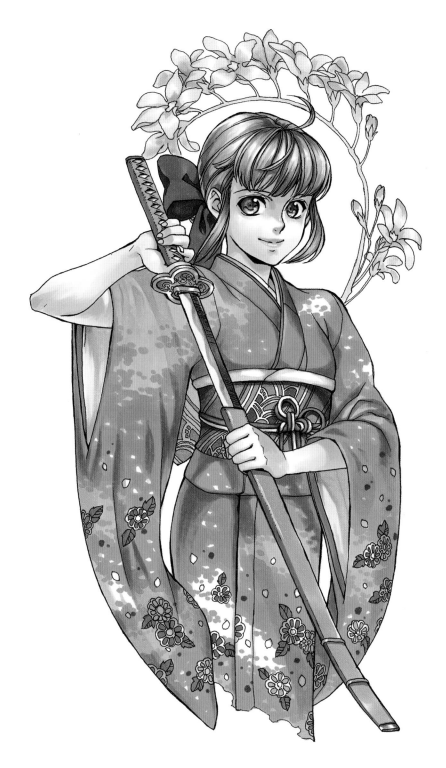

完成　風羽老師完成了這幅描述「外表像外國人的美少女穿著盛裝，打扮得正氣凜然」的插圖。風羽老師在某些部分進行了即興發揮，畫出了留白，並運用「點畫上色法」呈現和服的特有華麗花紋。在線稿的階段，風羽老師就事先畫出了花紋的邊框，並下了許多工夫呈現留白與和風花紋等。另外，風羽老師這次

採用了「先塗上陰影後，再著色」的方法。據說，透過此方法，塗完顏色時，顏色就會比較容易呈現統一感。請大家務必要試著參考看看。

這次的主題是「水」，會介紹「水面的倒影與波紋」、「水特有的陰影與反光」、「位於水中的物體」的呈現方法！

—— 這次的主題是「水」，兩位畫的是什麼樣的角色呢？

風羽　不會游泳的美人魚！

春日　那是我的畫嘛(笑)。

風羽　嗯，為什麼不會游泳呢？

春日　有什麼關係，就是有那種美人魚呀。……其實是因為我不會游泳。我有稍微參考迪士尼動畫人物當中的美人魚。

風羽　仔細一看，她好像什麼都沒穿……。

春日　沒有穿。

風羽　啊，上空美人魚！！

—— 有用手和頭髮遮住胸部。

春日　沒錯沒錯。很像少年漫畫雜誌的風格(笑)。而且，這不是海，而是河川或湖泊。

風羽　畢竟，如果不是淡水的話，金魚就會變得很沒有精神。這個浮在水面上的圓形物體是什麼？

春日　總覺得水中挺空虛的，就試著加了進去。

風羽　泡沫？

春日　嗯，總覺得是圓形的……。

風羽　球藻？莫非是阿寒湖！？

春日　……那麼，就當做是阿寒湖好了。湖中突然出現球藻。

—— 為什麼她會露出這種表情？

春日＆風羽　因為她不會游泳。

春日　類似「不會游泳的樣子被別人看見了！」的情況。

風羽　「我怎麼可能不會游泳啊。」

春日　「我可不是在練習游泳喔。」

—— (笑)風羽畫的是什麼樣的角色呢？

風羽　看了這個後，妳不想吐槽幾句嗎？

春日　嗯……胸部比平常來得大？

風羽　真的嗎！？我明明是打算畫成貧乳的……還有其他想法嗎？

春日　嗯……像是「下面沒有穿」之類的？

風羽　就是那個！

春日　那麼，下半身會變得如何呢？

風羽　搞不好從腰部以下的部分會變成魚……。

春日　「她會說『我會游泳喔』嗎(笑)？順便問一下……這是什麼植物的葉子？

風羽　會扎人的葉子，這個嘛……我認為是和布蕪……。

春日　咦？

風羽　我其實是想要畫椰子的葉子，但剛好找不到資料，所以我就照自己的想法畫，結果就變得很像和布蕪……我有養和布蕪，要澆水。

春日　啊，所以水會四處飛濺。

風羽　嗯……。

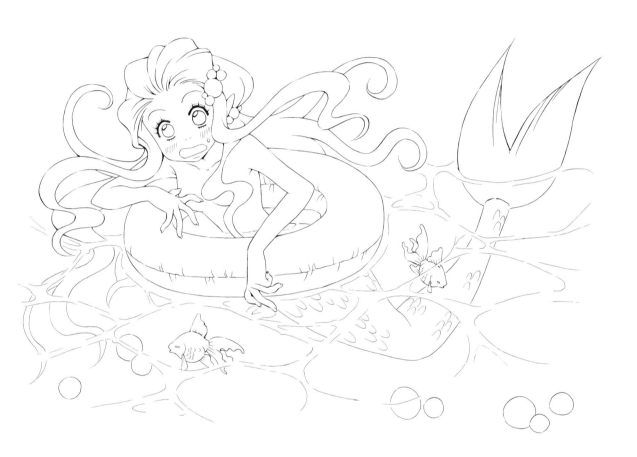

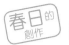

風羽 好可愛呀。「莉莉安」這個名字很好喔。開始畫吧！

春日 那麼，就從「沒有浸在水中的頭髮」開始畫吧。透過我一貫的直覺，用Y04畫出反光留白。我完全是憑著本能在生活的。

風羽 本能！那麼說來，聽說加藤老師妳最近成了職業作家，妳很久沒有跟其他人說過話了是嗎？

春日 不過，昨天助手有來找我。我的確很久沒有像今天這樣和女生聊天了。

風羽 助手是男人嗎？助手居然會來到如此⋯⋯如此年輕貌美的老師家裡⋯⋯壞男人！

風羽 不，他從以前就一直在我身邊工作了（笑）。

風羽 （沒有在聽）老師想要拿某個東西時，結果兩人的手重疊在一起，老師發出「啊」一聲⋯⋯！

春日 夠了夠了（笑）。來畫水中的頭髮吧。塗上稍淺的顏色，以呈現模糊的感覺。上色時，要配合上面的頭髮顏色，先使用Y00，接著用第二、三種顏色塗上陰影。

風羽 好漂亮。

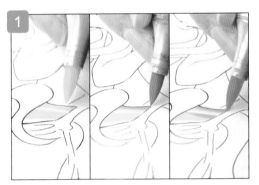

在「沒有浸在水中的頭髮」當中留下反光留白部分，接著塗滿淡黃色Y04，並用稍深的Y08畫出整體的陰影，然後在陰影更深的內側區域的邊緣塗上橘色系的Y16。

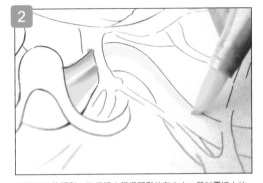

來畫水中的頭髮。為了讓人覺得頭髮位在水中，所以要塗上比「水面上的頭髮的基本色Y04」更淺的黃色Y00。從「與水面上的頭髮相連的區域」下筆，迅速地畫出很長的線條。

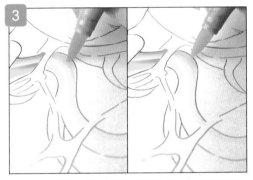

用Y00塗完頭髮的內側與外側後，接著跟畫水面上的頭髮時相同，用稍深的Y11畫出整體的陰影。然後，在陰影更深的部分細細地稍微塗上Y06。

水面

風羽 阿寒湖的藍色♪。

春日 在每一個圓形的水波中都畫出漸層，最後，所有的水波會藉由漸層相連起來。我想要畫出這種感覺⋯⋯。

風羽 喔！我・很・想・看・看這種細緻的技巧！這是大叔的請求。

春日 （笑）那麼，先用B00塗滿整個圓圈內的部分，再用B12、B21畫出漸層。

風羽 流動感、流動感～。

春日 依照本能著色。

風羽 今天的主題是「依照本能」！明明是本能，但莉莉安卻忘了怎麼游泳。

春日 她大概是稍微少根筋吧（笑）。那麼，一塗完B00後，就接著塗上第二種顏色。

—— 在顏色完全乾掉前，就塗上下一個顏色嗎？？

春日 我想要讓顏色暈染開來⋯⋯以水來說，會不會太藍了啊？好像「巴斯克林」之類的入浴劑喔。提到「巴斯克林」的話，似乎會洩漏我的年齡耶。

風羽 巴斯克林！！

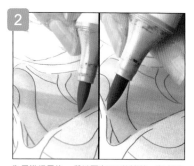

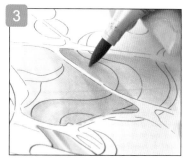

在水波狀的圓圈內塗滿B00，把此色當作基本色，然後在圓圈內畫出漸層，並繼續在其他的圓圈中畫出相連的漸層。

為了進行暈染，所以要在B00乾掉前，在「圓圈區域的一半部分」塗上稍深的淺藍色B12。接著，同樣地在B12乾掉前，在「B12區域的一半部分」塗上藍色系的B21。

以同樣的方式在所有水波狀圓圈中畫出漸層。一邊推算「深色部分與淺色部分要如何與隔壁的圓圈相連」，一邊持續地上色。

手指・泳圈的水面倒影

春日　只要用「比實際手指的皮膚色淺一點的顏色」塗手指倒影，就能呈現水的透明感。

風羽　阿寒湖的清澈湖水是球藻的最愛。接著，就是照本能畫！

春日　陰影也很難畫呀。陰影應該要沿著手指還是水面呢？

風羽　在「跟手指相同的位置」塗上陰影後，也許水面上看起來就會出現手指喔。

春日　原來如此，是那樣啊。接著，在畫泳圈的倒影時，由於泳圈是綠色的，所以我想要把淺綠色暈染開來，以呈現「泳圈映在水中的感覺」。

—— 要畫出漸層嗎？

春日　沒錯。一開始，先在泳圈的周圍塗上綠色系的YG11。然後，以輕掠的方式塗上「稍微淺一點的第二種顏色YG21」。

風羽　把它塗完吧！！

春日　那麼，最後使用MISNON修正液消除主線。MISNON修正液的作用比牛奶筆強，連底下的線都能蓋掉。

風羽　喔！由於失誤為零，所以叫做MISNON啊！

春日　……嗯（笑）。

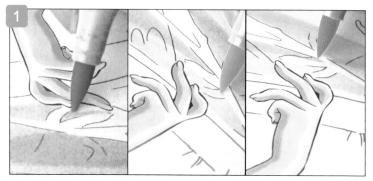

一開始先在實際的指尖部分塗上「被當成基本色的皮膚色E00」，然後在陰影處塗上橘色系的E02。不要在「水面的手指倒影」的部分塗上淺藍色，而是要畫出手指形狀的留白。接著，用「比基本皮膚色來得淡的E000」塗手指倒影。沿著水波，在手指倒影的邊緣處，用E00塗上陰影。

由於泳圈的顏色是黃綠色系的YG03，陰影則是綠色系的G14，因此倒影要使用淺綠色。從「泳圈與水面的連接部分」，以放射狀方式塗上綠色系的YG11，接著以輕掠的方式塗上黃綠色系的YG21。

塗完倒影後，用MISNON修正液消除「線稿中的水波線」與「手指倒影的線條」。消除主線後，就可以呈現「更像水的質感」。

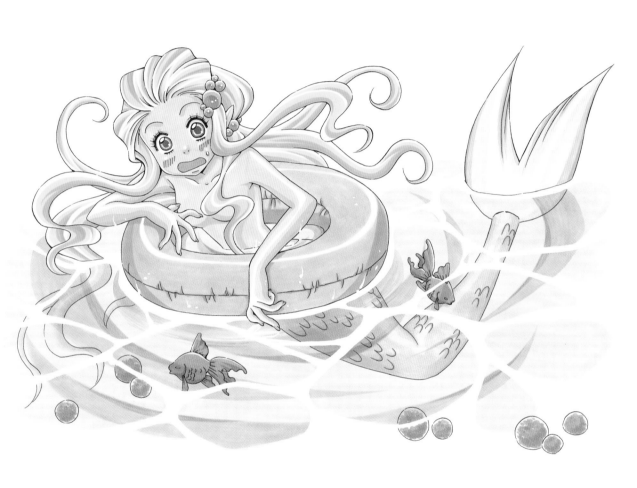

完成 春日老師完成了這幅可愛美人魚的插圖。這次，春日老師運用「暈染」與「漸層」的方式呈現「水」的質感。這次的重點在於，只要像春日老師這樣，採取「能夠呈現對比」的畫法的話，就可以一邊維持真實感，一邊簡化人物造型。春日老師把水波畫成漂亮的環狀漸層，並把白色水波的主線消除，實現了這種效果。另外，我想大家應該已經了解，在呈現「沉入水中的物體」時，只要先塗上「比實際物體的基本色淺一些的顏色」，再塗上淺藍色的話，就可以輕易呈現水的質感。

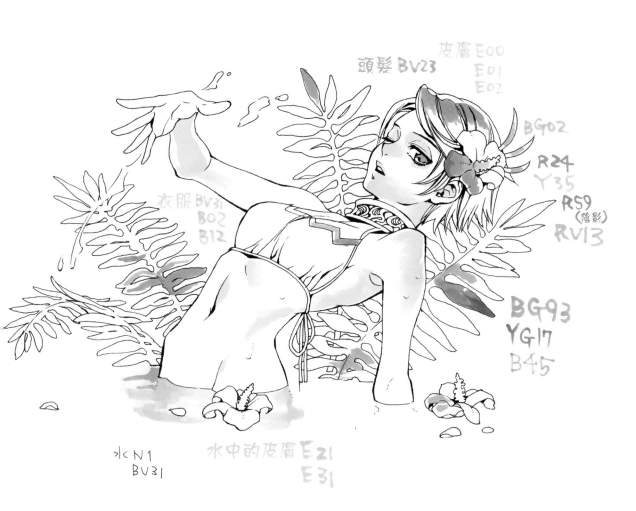

頭髮 BV23　　皮膚 E00
　　　　　　　　E01
　　　　　　　　E02

BG02

R24
Y35
R59
(陰影)
RV13

衣服 BV31
B02
B12

BG93
YG17
B45

水 N1
BV31

水中的皮膚 E21
E31

風羽的創作 皮膚

風羽 先用E00塗上底色。試著畫出反光部分。

春日 她的腹肌很結實耶。

風羽 因為她有在西式廁所內進行抬腿訓練。因為之後會用白色畫出「附著在身上的水珠」,所以現在先整個塗滿。

春日 雙腿之間的部分不用留白對吧。

風羽 妳居然說了「雙腿之間」這個詞!不、不知羞恥的老師!!啊,頻頻塗出範圍……。

春日 沒關係,沒關係。

風羽 也就是這樣,所以要用第二種顏色E01塗胯下的部分。

── 要塗上比第一種顏色更深一些的皮膚色對吧。

風羽 沒錯。好,就把這個女孩取名為留美子吧。塗完皮膚後,接著

用E21與E31塗水中的皮膚。由於是透過水來看,所以要把皮膚色塗成「抖動」的樣子。在水面下呈現若隱若現的立體感……。

春日 水中也只有皮膚色,這就表示下面什麼都沒穿對吧?

風羽 呵呵。

── 為什麼會在水中塗上紫色呢?

風羽 因為那是紫色衣服的陰影。不過,用灰色似乎也不錯……。紫色也會與水中的皮膚重疊。最後,用白色畫出水波。只要說幾聲「閃亮亮」的話,感覺就能呈現水的閃耀感。然後,就是照本能畫!!

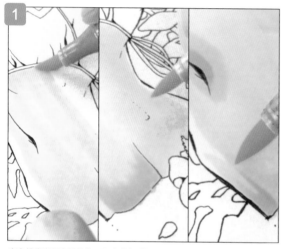

用「比皮膚色的基本色深一些的E21」塗「泡在水中的身體」。要注意水面下的身體。用褐色系的E31迅速畫出細細的陰影。最後,由於泳衣是紫色的,所以要注意泳衣的倒影,並在水面上塗上紫色系的BV31。

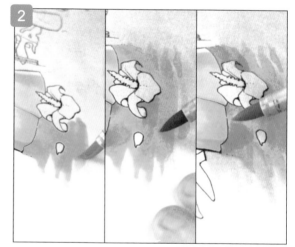

用白色畫出「水波的閃耀感」與「附著在腹部上的水滴」。仔細地把水波畫成橢圓形。

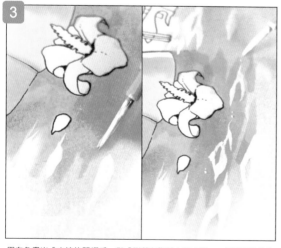

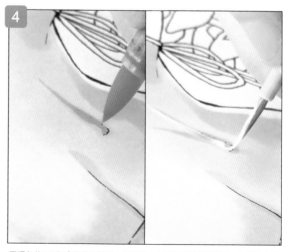

用橘色的E02在「附著在腹部上的水滴」中塗上較深的陰影後,仔細地在水滴中塗上白色,然後再次塗上E02,讓顏色互相融合。

椰子的葉子

風羽 從手部朝向葉子的方向,在「有出現水滴的部分」塗上顏色。總之,先從塗滿葉子開始吧?在葉子的部分,我打算不塗上陰影,只塗上顏色。和布蕪的顏色。我選擇了素雅的顏色。

春日 在和布蕪當中要畫出漸層嗎?

風羽 塗上藍色好像比較能夠呈現空間感。為了呈現空間感而使用藍色的原因在於,我設定的場景是晴朗的室外。我正在思考一個名為「眼前的水面不知為何會映出和布蕪的顏色」的作戰喔。

春日 喔,好詳細。

風羽 啊,好像塗過頭了?唉,算了。照本能畫吧。

春日 水滴的感覺很不錯喔。

風羽 閃閃發亮～。

春日 好漂亮,好漂亮(笑)。

不用在椰子的葉子上塗上陰影。上半部整個塗成綠色,下半部則塗成藍色,要塗成漸層的效果(※這裡只介紹上半部)。用綠色系的YG17把整片葉子塗滿,水滴中所映照出來的葉子顏色要塗成細線狀。

為了讓「因為葉子的反射而帶有綠色的水滴」呈現水的閃耀感,所以畫光芒時要用白點。

扶桑花

風羽 我想把發光的部分畫成粉紅色,所以使用RV13。整個塗上顏色後,留下發光的部分,接著再塗上R24與R29。

春日 RV13的顏色很棒耶。

風羽 嗯。如果在較寬廣的部分加入太多光澤的話,扶桑花的花瓣看起來就會像尼龍製的,所以必須特別注意……這就是我的本能!只要呈現如同臀部般的彈性,看起來就會像花瓣。

春日 喔喔,很棒呀。非常有立體感喔。

風羽 同樣地,用RV13把水面的倒影畫成粉紅色。最後,花蕊的部分也要上色。將此部分塗滿。接著,別忘了花蕊的倒影。如何!!

春日 留美子真厲害!

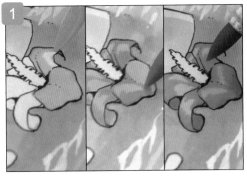

用粉紅色系的RV13塗滿整個花瓣後,在「想要呈現光澤感的中央部分」留下心型圖案,周圍的部分則要塗上淡紅色R24。為了不要呈現過多的光澤,所以會塗上深紅色R29進行調整。

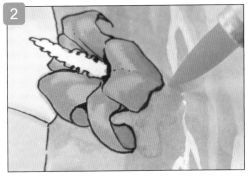

在水面上仔細畫出花瓣的倒影。迅速地在水面上塗上RV13,畫出花的形狀,以呈現宛如「花浮在水面上」的感覺。

用黃色系的Y17塗滿花的雄蕊,接著,同樣地在水面上用Y17仔細地畫出雄蕊的倒影。

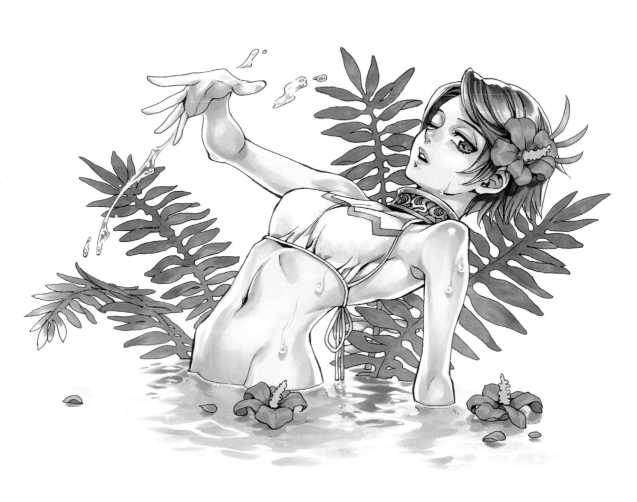

完成 風羽老師完成了「在南國的海邊戲水的異國美少女」。
一般來說，在畫海水時，人們會不由自主地想要使用淺
藍色或藍色。不過，風羽老師並沒有那樣做，而是注意
到了泳衣的倒影，並使用紫色，同時也呈現了很真實的水面質感。
風羽老師在畫水中的皮膚時，沒有使用主線，並透過「抖動的皮

膚」與「塗上比實際的皮膚顏色還要深一些的顏色」精采呈現「因
水波的抖動而看起來變形的手臂與下半身」。另外，「映在水面上
的扶桑花倒影」與「從手上飛濺出去的水滴中所映照的顏色」等也
都畫得很巧妙。

「皮革的上色法」

這次的主題是「皮革」。要介紹「獨特動物花紋的上色法」與「呈現動物皮革質感的方法」。

—— 這次的主題是「皮革」。兩位畫的是什麼樣的角色呢？

風羽 春日老師所畫的角色是……眼鏡蛇使者？

春日 這不是眼鏡蛇，而是蟒蛇(笑)。大概是寵物吧。

風羽 咦？不過，她穿的是眼鏡蛇皮的比基尼對吧？那不是相當於蟒蛇的「表哥」嗎？

春日 什麼，哈哈哈(笑)。

風羽 她殺了蟒蛇的表哥！

春日 搞不好這張圖是在描述「女孩的性命被蟒蛇盯上了……」(笑)。

風羽 像是「這個臭女人居然殺了表哥！」嗎？啊，所以蛇會纏住她的脖子……。

春日 沒錯沒錯。而且，這個女的沒有發現這件事，像個笨蛋似的(笑)。

風羽 居然是那樣的設定啊！

—— 原來如此(笑)。風羽畫的是什麼樣的角色呢？

風羽 盜賊。

春日 喔，好帥氣！

風羽 雖然是盜賊，但她只要一做出盜賊般的舉動，內褲就會走光。她就是那樣的女孩。

春日 不能做壞事呀(笑)。話說回來，這件衣服要怎麼穿呀？

風羽 咦……不、不知道。這是什麼呀，好難喔。右手臂的袖子為什麼會破掉呢？

春日 破掉的理由是什麼？

風羽 ……大概是爭風吃醋所造成的吧。啊，母女吵架的機率好像比較大。

春日 咦！？完全不像盜賊的理由！

—— 這件衣服的材質是什麼樣的質感呢？

風羽 類似麂皮。以畫法來說，我會試著在整件衣服上畫出燻製的質感，並塗上陰影。

春日 喔喔！

—— 春日畫的服飾全部都是動物花紋嗎？

春日 沒錯。

風羽 不過，在顏色方面，褐色果然會佔比較多對吧？

春日 是呀。如果沒有塗上顏色的話，皮革大致上都是褐色的。仔細思考的話，皮革就是動物的皮膚喔。

風羽 啊，剝下來了(笑)。

春日 裡面的肉……。

風羽 哇哇哇！

春日 不過，在設定上，花紋是印上去的，所以大家可以放心。

風羽 不可以為了想要穿毛皮而殺害動物喔！

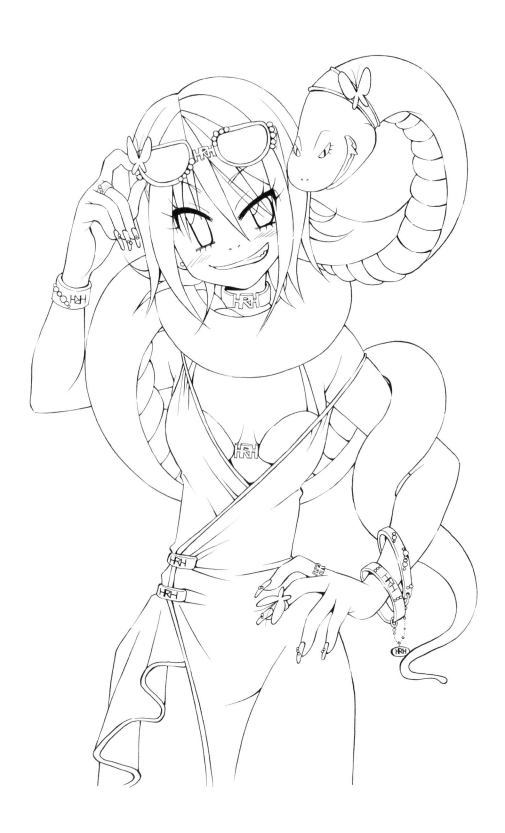

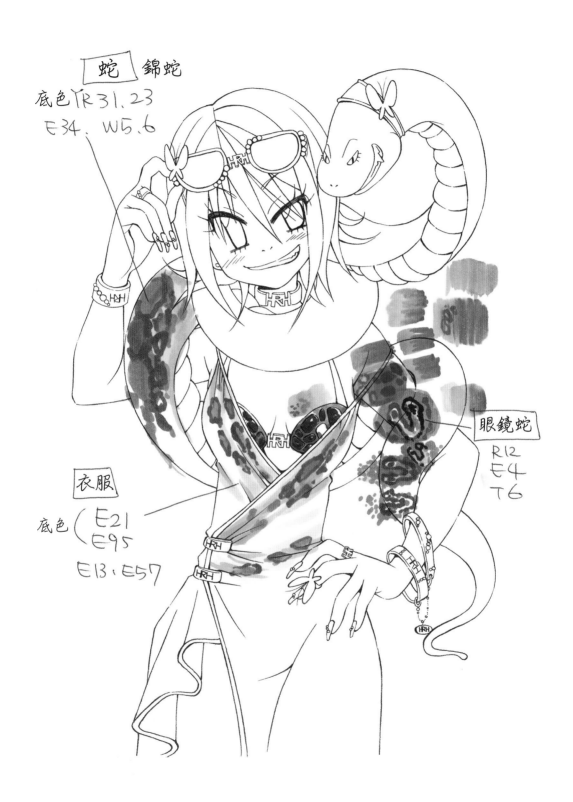

蛇 錦蛇
底色 YR31、23
E34、W5、6

衣服
底色 (E21
(E95
E13、E57

眼鏡蛇
R12
E4
T6

 豹紋的衣服

春日 那麼，就開始畫吧。使用E21。根據我的預感，不要想太多，只要畫就對了……。

風羽 花紋跟底色，哪一個要先畫？

春日 底色要先畫！

風羽 反光部分呢？

春日 要留下很多反光部分！閃閃發亮。像是「雖然外表看起來很廉價，但其實很昂貴」的感覺。這樣行嗎？

風羽 喔，速度真快！

春日 照本能畫。接著，用E95塗上陰影。嗯，畫好了。

風羽 太快了吧！

春日 接下來是豹紋。邊框為深色，正中央則是淺色。

—— 在畫豹紋的形狀時，重點為何？

春日 豹紋有大有小，最好一邊考慮平衡，一邊作畫。布料被撐開的地方，花紋會比較大，布料皺成一團的地方，花紋會比較小。

風羽 嗯嗯。

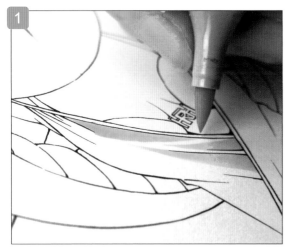

用皮膚色系的E21塗上底色。布料具有光澤，所以要留下面積較大的反光區域，並朝著反光區域的方向，畫出前端很尖的線條。

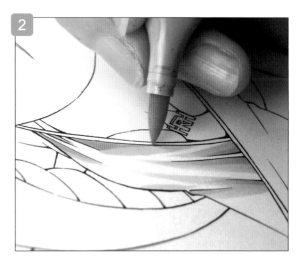

用橘色系的米白色E95畫出陰影。跟底色一樣，要把前端畫得很尖，上色時，要慢慢地減輕力道，讓前端的顏色與底色互相融合。

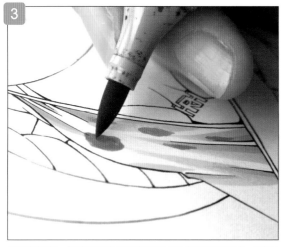

接著來畫豹紋。首先用淡褐色E13畫出看起來很自然的橢圓形圖案。布料被撐開處的橢圓要畫得大一點，皺褶處的橢圓則要畫得小一點。作畫時，要觀察形狀的平衡。

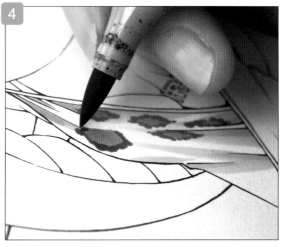

然後，用褐色E57畫出花紋的邊框。在已塗上E13的部分，以點畫的方式塗上邊框。重點在於，不要把邊框畫得過於均等，而是要隨意地畫出大小不一的點。

眼鏡蛇花紋的比基尼

風羽　眼、眼……眼鏡蛇要出現了嗎？

春日　這可是奢侈品。真好呀，如果有在賣的話，我也很想要喔。

風羽　賣伴手禮的店也許有賣這個喔。

──　(笑)。因為是蛇，所以感覺會帶有光澤對吧？

春日　滑溜溜的，感覺很噁心。

風羽　粉紅色的耶。

春日　粉紅色的唷。不要全部塗滿會比較好。在類似陰影的部分，用R12塗上小斑點。

風羽　小斑點很好看喔。

春日　接著，努力地先畫上圖案。果斷地畫是很重要的……不過如此嘛。然後，再次使用E04，以點畫的方式畫出蛇鱗。總覺得想要試著畫出各種大小的點點。

風羽　今天畫了很多各種大小的點點耶。

春日　嗯(笑)。眼鏡蛇很難畫呀。

風羽　果然還是要拍下真正的眼鏡蛇的照片，並放到衣服上，那樣會比較好懂喔。

──　居然要去拍實物啊……(笑)。

春日　去取材吧！

風羽　印度印度！

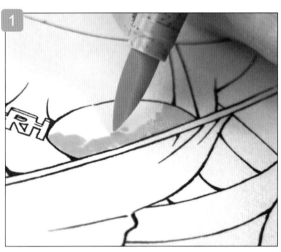

用淡粉紅色R12塗上底色。以陰影的部分為中心，用點畫的方式著色。照射到光線的上方部分要留白。

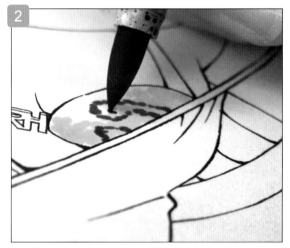

用灰色T6畫出眼鏡蛇的圖案。同樣地，小點要用筆尖仔細地畫出來。上色時，也要考慮「被上面的衣服遮住的部分」。

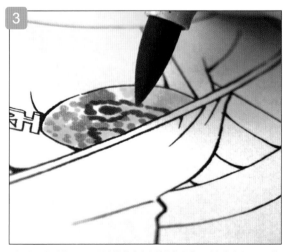

透過紅褐色系的E04，以點畫的方式畫出蛇鱗的圖案。隨意畫出大小不一的點，不要塗得密密麻麻的，要塗成「能夠看到底色」的程度。

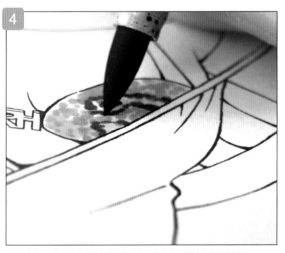

以「塗上E04後，顏色暈染開來的部分」為中心，再次在圖案部分塗上T6。藉此，圖案就會變得更深、更加明顯。

蟒蛇

春日　那個，先用YR31塗上蛇的底色。基本上還是要畫出反光留白部分。雖然大部分的反光留白部分都會被花紋蓋掉。

風羽　已經不用再擔心會塗出範圍了，畢竟春日是黑帶等級的嘛。

春日　哈哈哈(笑)。好，沒問題。即使留下較大的反光留白部分，應該也沒關係吧。

風羽　發光了發光了。

春日　嗯，抱歉，我停不下來。

風羽　就像青春那樣……。

春日　(笑)那麼，用YR23塗「頭髮的陰影」與「腹部的部分」……感覺應該是這樣吧？

風羽　好厲害！陰影會沿著蛇的身體出現。在塗花紋時，要從淺色開始塗嗎？

春日　嗯，沒錯。用E34畫出花紋的質感……用W5塗上點點。稍微塗上W6，讓顏色變得鮮明。看起來挺真實的吧。老師，妳覺得如何？

風羽　很棒喔，老師。

春日　這樣沒問題嗎？咦，聲音好像有點沙啞。是年紀的關係嗎？

風羽　咦！？

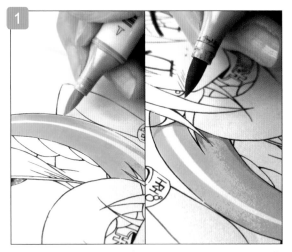

用黃色YR31塗上底色。沿著蛇的身體線條畫出反光留白部分，並用很長的一筆劃著色。接著，用深黃色YR23畫上陰影。要注意「蛇的身體是彎曲面」這一點。

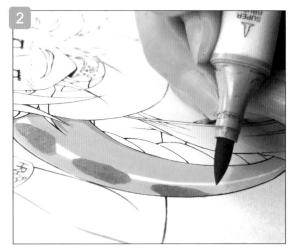

用淺褐色畫出橢圓形圖案。橢圓形的位置不是隨機的，而是宛如排成一列。只要讓橢圓形斜斜地排成一列，並稍微呈現扭動感的話，看起來就會更加自然。

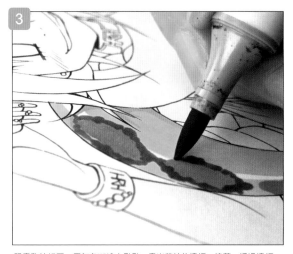

跟畫豹紋相同，用灰色W5塗上點點，畫出花紋的邊框。接著，透過邊框，把上下兩個花紋連接起來。

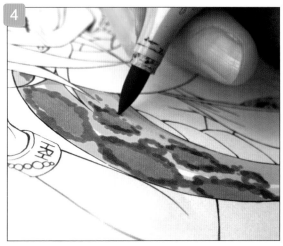

在「剛才畫上的邊框部分」塗上更深一些的W6。同樣用點畫的方式著色。顏色變得鮮明後，蛇的花紋就會變得更加逼真。

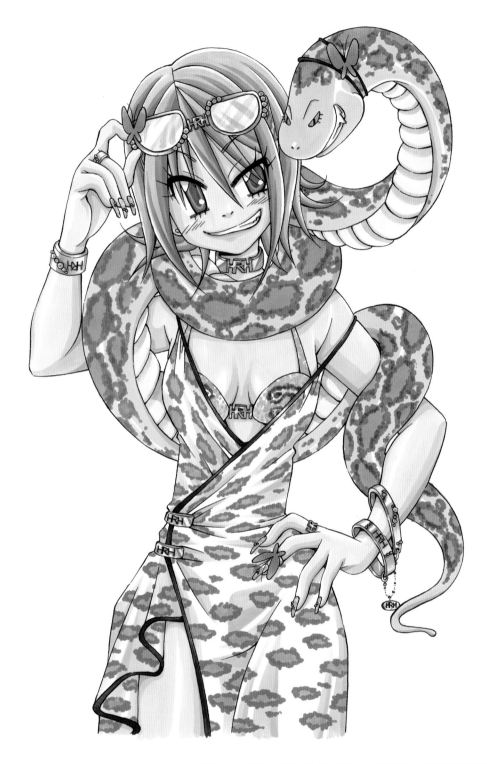

完成 春日老師完成了「打扮很狂野的迷人女孩」。在這幅插圖中，春日老師為大家示範了豹、眼鏡蛇、蟒蛇這三種動物的花紋。各個花紋都相當具有個性。這種「透過點畫上色，並畫出邊框」的技巧也能夠運用在其他題材上。另外，想要畫出很協調的花紋的話，仔細地翻閱、觀察資料是很重要的。請大家試著一邊參考照片或圖鑑中的畫等，一邊去尋找自然花紋的畫法吧。請大家務必要試著去挑戰非常具有震撼力的動物花紋！

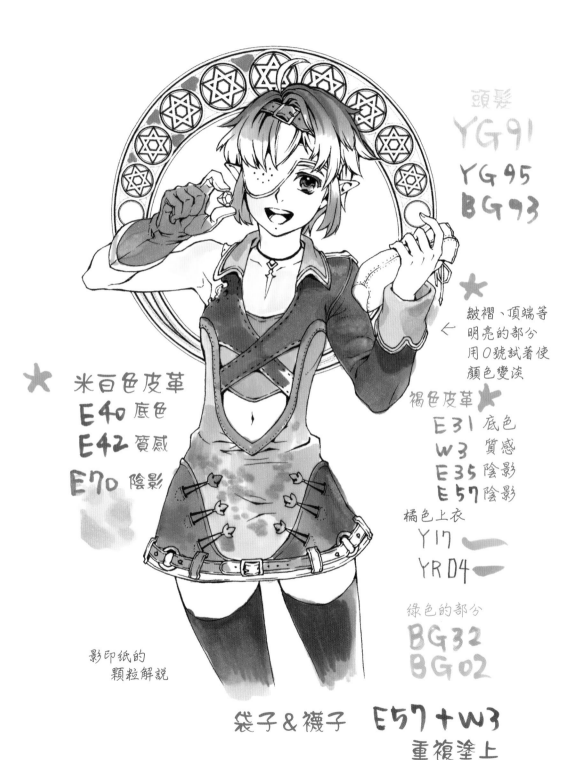

頭髮
YG91
YG95
BG93

皺褶、頂端等
明亮的部分
用0號試著使
顏色變淡

米白色皮革
E40 底色
E42 質感
E70 陰影

褐色皮革
E31 底色
W3 質感
E35 陰影
E57 陰影

橘色上衣
Y17
YRD4

綠色的部分
BG32
BG02

影印紙的
顆粒解說

袋子&襪子 E57+W3
重複塗上

風羽 好，今天我一定要冷靜下來。因為平常我總是行跡可疑嘛。首先，用E31塗上底色，為了呈現質感，還要使用W3才行！隨意地塗上W3後，用褐色進行暈染……。因為如果用0號暈染的話，顏色會被去除掉。

春日 啊，這個我懂。

風羽 不過，之後還是會透過0號使顏色變淡。妳覺得如何！

春日 似乎很有趣。皮革的陰影要畫成什麼樣的感覺呢？

風羽 不要畫得過於鮮明應該會比較好。

春日 亂蓬蓬的感覺嗎？

風羽 亂蓬蓬……鄉巴佬……猛者？（註：這三個詞為諧音）那麼，試著用0號讓「皺巴巴的部分」與「接縫的邊緣」的顏色變淡吧。

春日 原來如此。

風羽 只要塗上0號的話，下面的褐色就會變淡喔！藉此調整顏色的濃淡……調整到最後，邊緣會變得像「用水彩進行滲透」的感覺。

春日 透過時間差，就能調整出合適的濃淡對吧！

風羽 接著，用牛奶筆上色。在作畫時……要用手指壓住。

—— 為了去除多餘的墨水嗎？

風羽 那也是原因之一，這樣做是為了避免留下筆觸。要讓顏色擴散，並暈染開來。呈現含糊不清的反光區域……對！就是「含糊不清」！

春日 喔，妳發現了一個好詞（笑）。

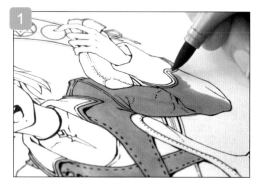

用淡褐色E31塗上底色。邊注意不要塗出範圍，邊用很長的一筆劃盡量塗大範圍面積。

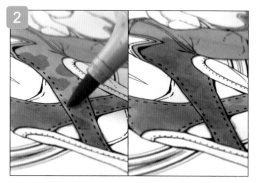

使用淺灰色W3，隨意地畫出花紋，在此顏色乾掉前，在花紋上塗上底色E31，讓花紋暈染開來。經過少許時間後，顏色就會互相融合。

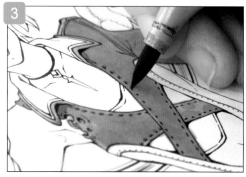

在陰影的部分塗上「比E31還要深的褐色E35」。同樣使用E35，以點畫方式仔細畫出接縫處的陰影。

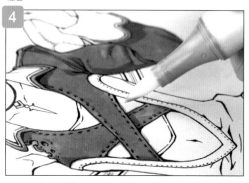

塗上0號後，底下的顏色就會變淡。利用這項特性，就可以呈現舊衣服的質感。
在「接縫處的邊緣」與「皮革經過摩擦而褪色的部分」塗上0號。

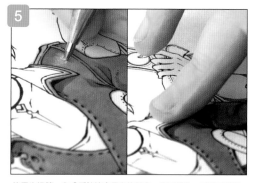

使用牛奶筆，在「肩膀等會反光的部分」來回塗色，並用手指按壓，讓顏色暈染開來。反覆進行幾次這個步驟後，就能呈現含糊不清的反光區域。

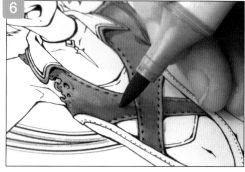

再次塗上底色E31，讓顏色互相融合。不要整個塗滿，上色範圍主要是陰影部分。

衣服（米白色的部分）

風羽 我只要（對編輯部的工作人員）說一聲「請把這種顏色買過來」，他們就會買給我！這就是愛呀！

── ……（笑）。

風羽 咦……工作？如果是愛就好了……用E40塗上底色。啊，我還只是「塗出範圍意外」初段。應該沒問題吧？

春日 沒問題，沒問題（笑）。這種材質也是麂皮嗎？

風羽 嗯，沒錯。好，接著要來畫出質感。想要畫出質感的話，使用接近底色的顏色似乎會比較好。雖然剛才使用過W3，不過既然底色是E40的話，使用E42應該會比較好。

春日 原來如此。

風羽 塗完E42後，還要再次塗上E40。喔，顏色開始變得朦朧了。那麼，就用E70畫出陰影吧。要在E40乾掉前塗上顏色……這屬於高級技巧……塗得不順利……我已經塗了12次了耶！

春日 啊，不過，看起來很棒喔！

風羽 接著，用0號讓顏色變淡。多謝大家的協助。

春日 不不（笑）。

風羽 最後，再次塗上E42。啊，請在創作照片的下方加上「讓顏色互相融合」這樣的說明。這可不是「無謂的掙扎」喔。

用較淡的米白色E40塗滿底色。邊注意不要塗出範圍，迅速的上色。

為了呈現質感，所以要用「比E40稍深的米白色E42」畫出斑塊。在底色隨意畫上圖案。

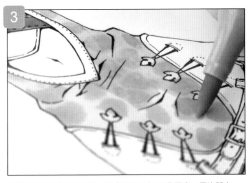

在整個區域塗上底色E40，讓「剛才塗上E42的圖案」暈染開來，使顏色互相融合。隨著時間的經過，我們可以得知圖案會擴散開來。

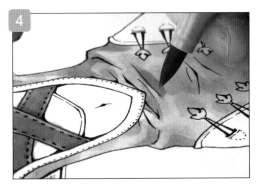

趁E40乾掉前，用E70塗上陰影。重點在於，在各處輕輕揮動筆尖，盡可能迅速上色。

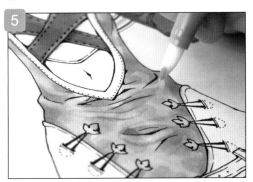

用0號使顏色變淡，就能呈現質感。只要在陰影的邊緣等處畫出線條，顏色就會變淡，並形成條紋

塗上「在步驟2所使用過的E42」，讓顏色互相融合。不要整個區域都塗，主要的上色範圍是陰影部分。

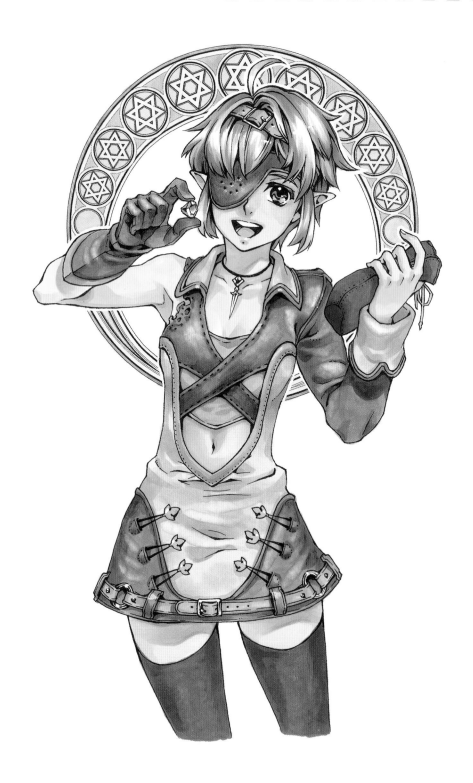

完成　風羽老師完成了「全身穿著皮革服裝的可愛盜賊少女」！風羽老師選擇麂皮作為衣服的材質。麂皮是一種「透過砂紙讓背面起毛」的皮革，獨特的質感就是麂皮的魅力。為了呈現這種質感，這次風羽老師為大家示範了「很講究

質感的上色法」。在此方法中，會先塗上底色，然後在上面畫出圖案，故意製造出斑塊，並讓顏色互相融合。接著，透過0號的特性使顏色變淡，呈現舊衣服的質感。在「呈現麂皮的質感」方面，這兩種方法都非常有效。請大家務必要試著參考看看。

「光的上色法」

這次的主題是「光」，要介紹「各種光線的顏色與質感」、「光線照射到物體時，會散發白色光芒的部分與會形成陰影的部分」、「受到光線照射時的皮膚顏色」等！

風羽　那麼，我們開始畫吧。

春日　開始畫吧。

──　這次的主題是「光」，兩位畫的是什麼樣的角色呢？

風羽　這顆炸彈與鳥是一組的嗎？

春日　不是。鳥是後來才……不是啦（笑）。這是「鴨子造型的炸彈即將爆炸」的畫面。大概是那隻鳥按下了按鈕吧。接著，「你在搞什麼呀（怒）！」、「是你按的吧！」兩人會像這樣地爭吵。接著，鳥的屁股撞到了女孩（笑）。

風羽　有撞到嗎？哎呀，我想像了鳥的屁股的模樣……（羞）。

春日　鳥的屁股很可愛喔。我家的鸚哥的屁股非常有彈性喔。

──　在線稿中，某些部分的線條是斷掉的。妳有先推算要上色的部分嗎？

春日　沒錯。有些線條不會畫出來，或是畫得比較細。因為風羽畫的發光部分完全沒有線條，所以我想採用其他畫法。我把「光線所照射到的部分的線條」畫得比較細、比較淡。而且，我很努力地先把「耀眼的光線會照射到的部分」空出來……

──　那麼，春日要畫兩種光對吧。

春日　沒錯。黃色的光與劈里啪啦的藍光。

──　風羽畫的是什麼樣的角色呢？

風羽　這是●●咖哩！

──　●●咖哩？

春日　這是妖精嗎？

風羽　沒錯，是妖精。我試著畫成了聖誕風格。她肯定是坐在聖誕樹頂端的人喔。

春日　咦？坐在上面？

風羽　嗯。

春日　這個光的輪廓跟●●咖哩的包裝很像對吧？

風羽　沒錯。畢竟是聖誕節嘛。誰來唱一首聖誕歌吧。不唱嗎（……哼出某炸雞公司2007年的廣告歌）？多虧有這個地方，聖誕節變得比較有趣了。吃著美味的食物，拍出好廣告。於是，人們大量地消耗雞肉。

春日　妳好像在嘟噥些什麼……（笑）。翅膀好像豌豆喔。

風羽　大概是聖誕節要吃的吧。

春日　她會吃嗎？能吃嗎？

風羽　沒問題，沒問題。

春日　用黃色塗「光線所照射到的部分」，光線照得越遠，顏色會變得越淡。因此，不能用力畫，而是要「清淡」地畫出似乎快要消失的顏色。

風羽　清淡！這用法真新奇！

春日　首先，用黃色的Y00在上方畫出直線……。

風羽　清淡地？

春日　嗯(笑)。感覺上，光線會從裂縫的部分射出來。在光線的部分塗上淺黃色後，接著在皮膚上著色，最後在光線的部分塗上深黃色。這是因為，塗完皮膚後，我想要讓顏色暈染開來，畫出漸層的效果。

風羽　原來如此！

春日　由於手的右側會受到強光照射，並變得很亮，所以顏色要使用較淺的E000。接著，由於越往左，光線的強度會越弱，所以要使用顏色較深的E00。在顏色最深的皮膚色部位塗上R02。用輕輕揮動筆尖的方式著色，使顏色暈染開來，讓顏色與黃色互相融合……。

──　光線最強的部分要畫成白光四散的感覺嗎？

春日　嗯，就是那種感覺。塗完手指後，在光線上用深黃色畫出漸層。這裡就使用Y04吧。也塗上感覺不錯的Y06，多使用一種顏色。大致上就是這樣(笑)。……嗯，今天也畫得很快耶。

風羽　「開始學習COPIC麥克筆的快速上色法吧」！

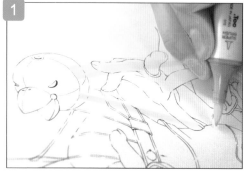

用淺黃色畫出鴨子型炸彈所發出的光線。「清淡」地用「收筆」的方式畫出看似要消失的線條，從炸彈裂縫中發出的線條會展開成扇狀。

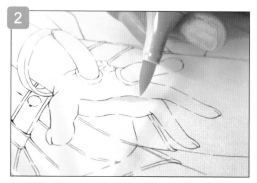

概略地畫出黃色線條後，用深色在黃線上畫出漸層前，先在皮膚上畫出陰影。首先，在正面右側的手部，用淡橘色系的E000畫出細線。

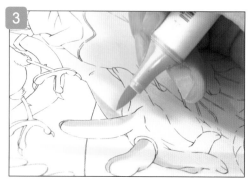

接著，來畫正面左側的手。由於光線比右側弱，所以「沒有被白光覆蓋的範圍」會比較多。另外，用來當做底色的皮膚色並非是與左側相同的E000，而是更深一些的橘色E00。

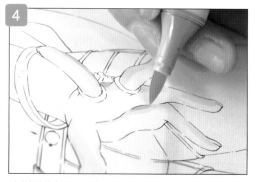

塗完左邊的底色後，再次回到正面右側的手部，並在「陰影更深的手指側面」與「手掌的深處」塗上「剛才用來當作左側手部底色的E00」，使顏色變深。

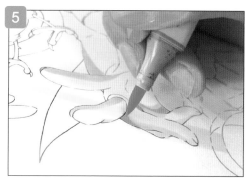

也要在「右側手部當中陰影較深的部分」塗上較深的顏色。在「會出現手指陰影的手背」與「手掌深處」塗上鮮明的深紅色系R02。

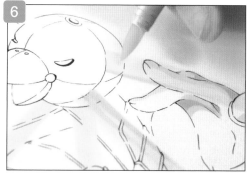

塗完手部後，再次回到鴨子炸彈的光線部分。要注意的重點是，讓強光與手部的顏色混合在一起，使顏色暈染開來。在部分光線上塗上Y04，畫出漸層。然後再塗上深黃色Y06，調整顏色。

劈里啪啦的藍光

春日　用藍色B2塗劈里啪啦的光線。我幾乎是憑直覺在畫。要畫出不同粗細的感覺，類似上次的蟒蛇的畫法。

風羽　正中央是白色的嗎？

春日　嗯，之後再塗上去。本來是想要一開始就留白，但是由於顏色已經滲透過去了，留白區域變得不清楚。……不過，這種劈里啪啦的光線應該是存在的對吧。

風羽　這個炸彈是有帶電的嗎？

春日　嗯，不知道耶。加入白色後，我想要把邊框的部分畫得深一點。這樣就能突顯出白色來。我用的是MISNON修正液。比起牛奶筆，我覺得MISNON修正液比較能夠迅速地畫出明顯的對比。

風羽　雞……雞翅膀……！

春日　什麼雞翅膀嘛（笑）。我是想呈現飛白的效果耶……。

風羽　畫出來的破裂感會呈現一種「劈里啪啦」的感覺對吧。

春日　對呀對呀！

風羽　啊……現在稍微畫出來了！話說回來，爆炸後，這些孩子們會變得如何呢？

春日　……會變得像「漂流者（註：日本知名諧星樂團，成員有加藤茶、志村健等人）」所主持的節目那樣。

風羽　咦……會變成黑色爆炸頭嗎？

春日　嗯，女孩會變成那樣。這隻鳥則會確實地變成來慶祝聖誕節的烤雞。

風羽　真是驚人的新發現呀……原來這是聖誕大餐的製作過程啊！

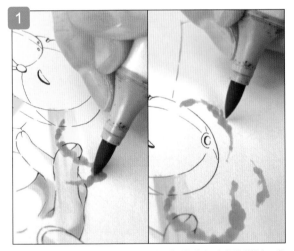

在炸彈的周圍用較深的水藍色B32畫出劈里啪啦的藍光。仔細移動筆尖，畫出不同粗細的光線，以呈現劈里啪啦的感覺。

在炸彈周圍概略地畫出劈里啪啦的水藍色光線後，在正中央塗上深藍色B97。之後要塗上白色時，深藍色的部分就會成為白色部分與水藍色部分的交界。

由於光線中心溫度最高的區域跟火焰相同，會變成白色的，所以要塗上MISNON修正液。一邊仔細上色，稍微留下一些剛才的深藍色，一邊透過「飛白的效果」呈現對比。

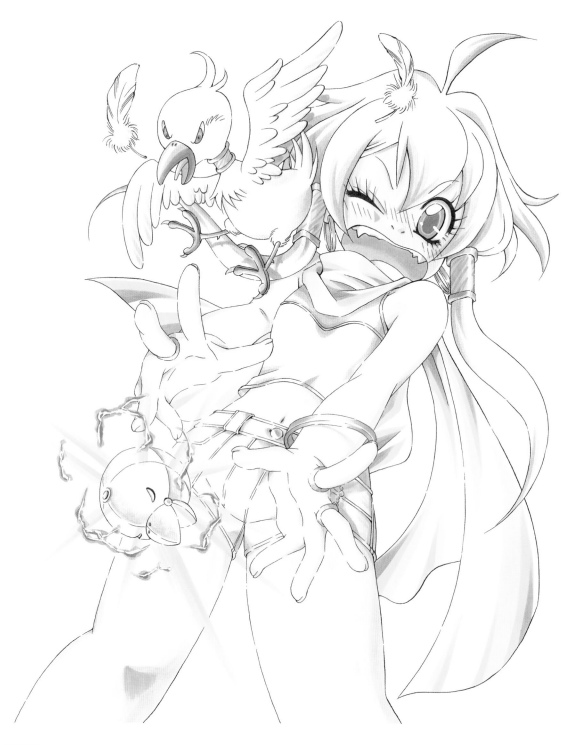

完成

春日老師完成了這幅充滿律動感的插圖！前方是即將爆炸的鴨子炸彈，後面是可愛的女孩與滑稽的鳥。春日老師透過鴨子炸彈呈現「耀眼奪目的黃色光線」與「劈里啪啦地發出噪音的藍光」這兩種完全不同的光線。我想大家應該已經了解，只要活用COPIC麥克筆，就可以呈現各種質感。舉例來說，

畫黃光時，要「清淡」地收筆，畫藍光時，則要慢慢地移動畫筆，畫出對比效果，藉此就能呈現光線的質感。另外，為了讓皮膚與光線自然地融合，則要依照「光線的底色→皮膚的顏色→較深的光線顏色」的順序上色。我想這個方法也能作為大家的參考。

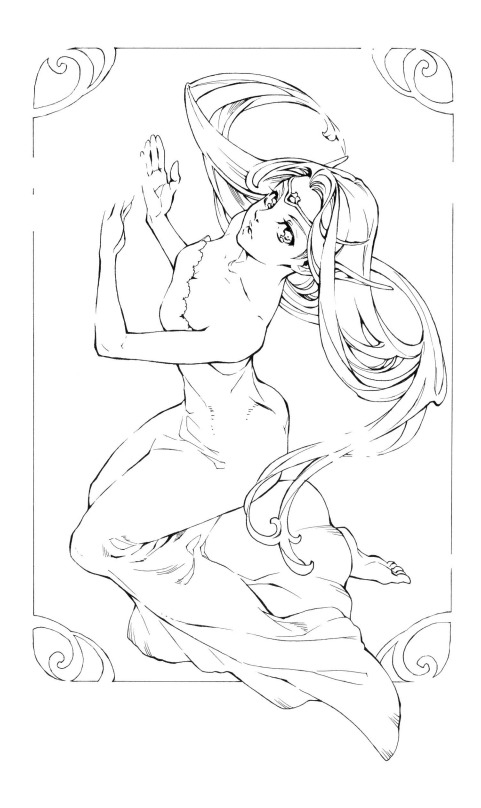

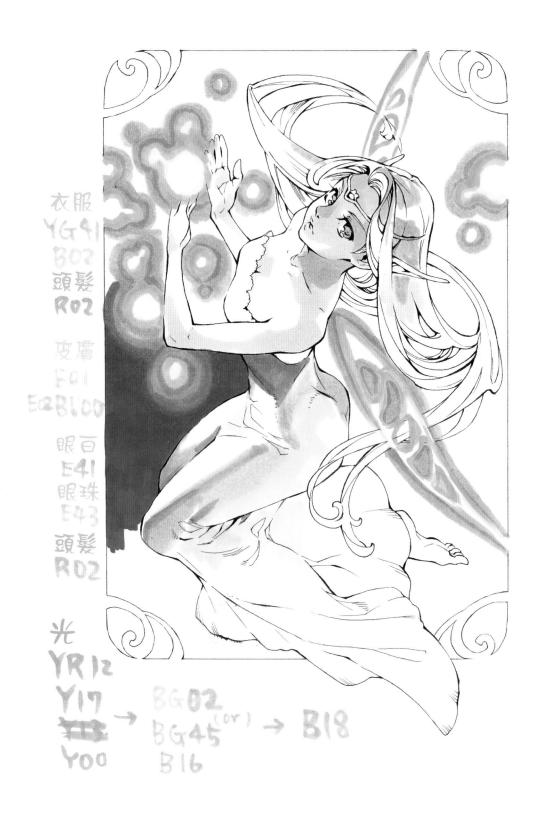

衣服
YG41
B02
頭髮
R02

皮膚
F01
E02 BL00

眼白
E41
眼珠
E43
頭髮
R02

光
YR12
Y17
~~Y13~~ → BG02
BG45 (or) → B18
Y00 B16

發光與藍色的背景

風羽 畫發光部分時，一開始要先稍微塗上橘色，裡面要塗上淡橘色，周圍則是綠色（翡翠綠），然後用藍色把背景塗滿。我的畫法就是這樣。如果橘色的線條塗得太粗的話，淡橘色部分就會變得破碎，所以必須特別注意……。

春日 不錯呀，很像妖精。

風羽 因為是講座，所以我覺得必須塗得很快才行。畢竟這個講座叫做「開始學習COPIC麥克筆的快速上色法吧」嘛。那麼，來塗裡面吧。使用YR17的話……似乎太深了？

春日 先用Y00暈染，然後再塗上YR17就好了，不是嗎？

風羽 啊，原來如此。這就是現場……（實際進行上色）真的好棒！不愧是漫畫家！……已經超越COPIC麥克筆的領域了！！

春日 （笑）

風羽 這種橘色與BG02（翡翠綠）重疊的部分會變得比較深……接著，●●咖哩就誕生了！

春日 變得想要吃咖哩了……總覺得和電腦繪圖不同，由於COPIC麥克筆要塗好幾次，所以很難對付吧。

風羽 這就是所謂的醍醐味？使用COPIC麥克筆十幾次後，我終於到達了頓悟的境界。「COPIC麥克筆好難，有限制才好，這樣剛剛好」。

春日 真是驚人的頓悟呀（笑）。

用深橘色勾勒出整個光的形狀。

在橘色部分的內側塗上淡橘色YR17。為了把顏色暈染得很漂亮，所以要先塗上淡黃色的Y00，讓Y00覆蓋一半的橘色部分，接著再塗上YR17，一邊讓顏色滲透，一邊畫出層狀的效果。

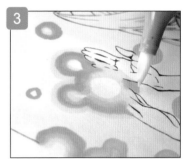

在塗背景前，要先用0號包圍橘色光，讓0號覆蓋在「橘色光邊框的一半區域」上。這步驟是為了讓「接下來要塗的翡翠綠」融入其中。

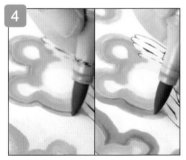

在藍色背景與光之間的交界部分塗上翡翠綠。在「已塗上0號的部分」塗上BG02後，再塗上更深一些的BG45。

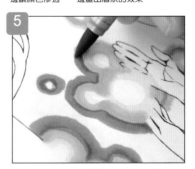

用淡綠色的YG12暈染「橘色部分」與「剛才塗過翡翠綠的部分」之間的交界，讓顏色互相融合。

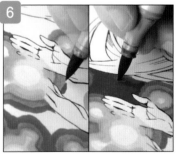

用深藍色B16包圍住「塗在光與背景的交界處的翡翠綠」後，終於可以用深藍色B18塗滿背景。

概略地塗滿背景後，再次用0號在光的周圍進行暈染，並透過「塗在光與背景的交界處的兩種翡翠綠」暈染「背景與光的交界」與「橘色的周圍部分」，使顏色互相融合。

照到光線的皮膚

風羽　好！有照到光線的部分要留白，沒有照到光線的部分則要塗上皮膚色！啊，好緊張……當兩邊都發光時，我就會不知道要塗哪裡才好。……她好像長了贅肉耶？畢竟季節正適合冬眠。

春日　她需要冬眠喔(笑)。

風羽　由於肩膀上的翅膀會發光，所以這裡會出乎意料地複雜喔……那個，鎖骨下方的胸部……鎖骨！脖子的部分只要塗上陰影就行了。接著，緊張的一刻！乳房、乳房、乳房上面、乳房下面……變得像是假胸部似的。

春日　(笑)

風羽　那麼，由於臉的下半部會照射到光線，所以鼻子下方會變白。不管再怎麼努力，還是畫得不可愛呀。……話說回來，這位妖精只要做壞事的話，纏在頭上的帶子就會變緊。

春日　孫悟空……。

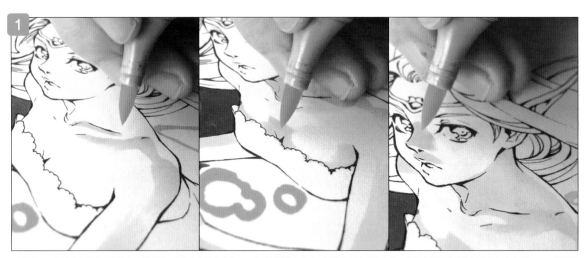

由於有照到光線的部分會變得很白，所以要一邊注意光線的方向，一邊局部地進行留白，然後依照身體的姿勢，在沒有照到光線的部分塗上淡皮膚色E01。從鎖骨開始畫，接著依照胸口、臉部等順序上色。

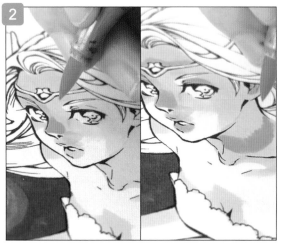

由於臉部附近受到來自下方的強光照射後，其周圍會產生很深的陰影，所以要在鼻子、嘴巴、頸部塗上深皮膚色E02。

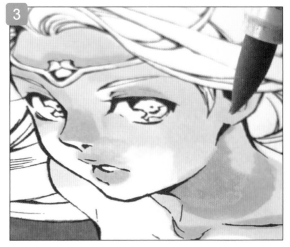

接著再用紫色系的BV00塗頸部，使陰影變得更深。

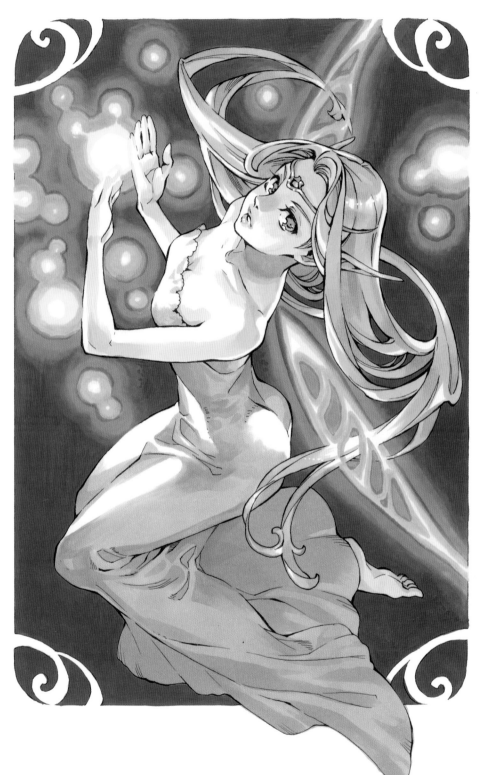

完成 風羽老師完成了這幅描述「美麗的妖精讓奇特的光輕輕地飄浮在手邊」的奇幻風格插圖！風羽老師將許多種顏色畫成了漂亮的漸層，並呈現「融入藍色背景中的光芒」。風羽老師將「橘色與黃色等暖色系與翡翠綠等冷色系」重疊

成好幾層，並進行好幾次暈染，精采呈現「光芒在暗處逐漸滲透、擴大」的景象。「用來讓重疊的顏色融合在一起的底色」與「透明色0號的實際用法」等技巧也請大家務必要試著參考看看。

—— 這次的主題是「花」。兩位在作畫時，採取了什麼樣的設定呢？春日所畫的角色在流汗耶……。

春日　只要別上胸花，上面就會出現毛毛蟲喔。所以這張圖是在描述這個女孩想要把花換掉的情況。類似「可惡，居然給我別上這種東西！造型師給我過來！」那樣的感覺。

—— 原來如此(笑)。這是什麼花？

春日　山茶花與非洲菊。看了圖鑑後，我才知道山茶花分成很多種。像是「類似牡丹那樣，皺褶很多的種類」、「一般的種類」、「花瓣很少，啪嗒一聲就會掉下來的種類」。這朵山茶感覺比較中庸，而且是經過整理的改良品種(笑)。

—— 非洲菊的正中央部分為什麼帶有綠色？而且感覺毛茸茸的耶。

春日　在我的圖鑑上，看起來就是帶有綠色呀(笑)。裡面是凹凸不平的，而且一拔就會剝落。雖然山茶花與非洲菊的花瓣都是粉紅色的，但我想分別畫出「可愛的粉紅色」與「典雅的粉紅色」。塗山茶花時，我雖然想要不透過線條來上色，但我發現到我的實力沒有那麼厲害……(苦笑)。

—— 風羽所畫的角色整體都是使用比較樸素的顏色對吧。

風羽　嗯嗯……由於彩度降低了，所以皮膚色也許會畫得很失敗。

—— 這個角色給人一種很清秀的感覺對吧？

風羽　沒錯！我想要畫成類似「英國的森林系女孩」的風格。

—— 那麼多種類的花都是用線稿畫出來的耶。帶有樹枝的花是櫻花嗎？

風羽　會是什麼呢？好像有點隨便。這種花在現實中並不存在！其實，如果用影印的原稿上色就行的話，用褐色畫線稿也許會比較好……。

春日　用黑色的話，感覺會比較厚重對吧。

風羽　對呀……啊，不過，就算不是影印原稿，也還有COPIC Multiliner系列嘛！！

春日　原來如此……啊，請宣傳一下(笑)！

風羽　我想試著在水彩紙上使用Multiliner系列！……如此一來，廠商就會把Multiliner系列的全部顏色……。

春日　好想要啊～(笑)。

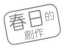春日的創作 **非洲菊的花瓣**

春日 首先，從淡粉紅色的RV21開始畫。由於最高的地方會呈現光澤，所以要留白。用筆尖上色，感覺上幾乎不用施力。由於非洲菊的花瓣具有凹凸不平的質感，所以要塗成條紋的感覺，以呈現這種質感。風羽老師覺得如何？

風羽 很好！如果塗滿的話，顏色會很深。這是一種「把較深的顏色塗得淺一點」的技巧對吧！而且，我很在意被禮服包覆住的胸部！我真的很在意那個部位！

春日 其實我是想要畫出乳溝的(笑)，不過今天的重點不在那邊。

—— (笑)。線條的畫法會隨著場所而改變嗎？

春日 對呀。我想在中心附近畫出多一點較深的線條。在顏色方面，也會使用稍深的R23上色。不過，雖然同樣都是中心附近，與

深處相比，比較前面的部分不用加太多線條。由於比較前面的花瓣位在更加內側的區域，所以只要稍微畫出線條即可。接著，也要在花瓣的前端稍微塗上R23。

風羽 喔，光澤出現了！

春日 最亮的部分要留白，然後在花瓣重疊的部分稍微塗上第三種顏色R43，使顏色變深。凹凸程度會變得很明顯。

風羽 用黑線畫花的線稿雖然會有種厚重感，但是，只要沿著線條塗上深粉紅色，就能減輕那種厚重感。

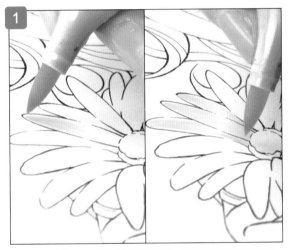

透過淡粉紅色的RV21，用筆尖輕輕畫出紋路。反光部分(花瓣的正中央一帶)不要塗，而是要先留白。

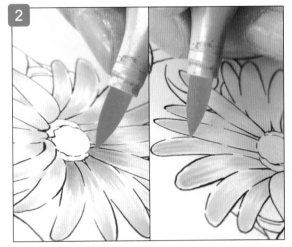

在花瓣上大致塗完RV21後，花瓣看起來就會凹陷進去。接著，在中心附近塗上稍深的粉紅色RV23，讓紋路變得更明顯。在花瓣的前端也稍微塗上RV23。

最後，在「花瓣重疊的部分等陰影很深的部分」塗上最深的粉紅色R43。只要把顏色塗在線稿的線條上，就能減輕黑色的厚重感。

非洲菊的中心部分

風羽　正中央是採用貴賓犬畫法嗎？
春日　沒錯。貴賓犬畫法很好用喔！我覺得正中央（雌蕊）的部分凹陷
　　　程度特別高。接著，要在周圍塗上毛茸茸（雌蕊）的陰影，而且
　　　正中央要畫成圓圓的。顏色是綠色。透過Y4、YG21、Y08這三
　　　種顏色仔細塗上小點。圖鑑上，這部分看起來帶有綠色。
風羽　啊，我懂！在正中央部分中，未成熟的小顆粒是綠色的對吧！

春日　沒錯沒錯！然後，總之就是要強調其細緻程度！
風羽　好像綠花椰喔，類似「細小的芽集結在一起」的感覺。
春日　我想到了豬肝……。
── 周圍的陰影要塗成什麼顏色？
春日　R12與YR65。在此處塗上較大的圓點。在我的圖鑑中，這裡是
　　　褐色系！

要注意雌蕊正中央的凹陷部分，並用黃色的Y4呈現顆粒的質感。
如同畫貴賓犬那樣，用筆尖畫出圓點，具有光澤的突出部分要留
白。

為了強調凹陷部分，並呈現綠色的色調，所以要在正中央最凹陷
的部分塗上黃綠色YG21。在最初塗上了Y4的部分，用點畫的方式
塗上YG21。

最後，用帶有橘色的黃色Y08局部地塗上圓點。在「位於雌蕊中
心的凹陷部分的邊緣」與「雌蕊與雄蕊的交界區域」塗上細小圓
點。

用「帶有橘色的粉紅色R12」塗「位於雌蕊周圍的雄蕊」。一邊
注意光澤，在部分區域進行留白，一邊迅速上色。

最後，用淡褐色的E04把雄蕊的部分塗成乾巴巴的質感。雄蕊顆
粒的質感比雌蕊大，所以要用較大的圓點上色。

Point! 重點！

山茶花的葉子既堅硬又有光澤。在葉子當中再勾
勒出另一個葉子的輪廓，並塗上光澤，這樣就能
呈現山茶花的質感。此光澤不要用白色筆塗，而
是要用修正液。此外，除了位於正中央的一條葉
脈的線稿以外，其他部分全都是透過著色呈現。

山茶花

春日　那麼，來畫山茶花吧。

── 妳在選擇山茶花的塗法時，有發生過錯誤的嘗試嗎？

春日　有啊。一開始，我是整個塗滿喔。不過，由於我想要在花瓣上呈現圓潤的感覺，所以就改成這樣。以暈染的方式，從花瓣的兩旁往中心塗上較粗的線條。表面是採取這種塗法。接著，內側是整個塗滿，藉此就能突顯外側的暈染效果。然後，使用淡粉紅色RV00，在花瓣的表面塗出圓潤的感覺。

風羽　啊，立體感！立體感！

春日　來塗下一個顏色吧。RV11，接著是RV02。全都要從花瓣的兩側開始塗。

風羽　在上色計劃表中，「邊緣不要塗，而是要留白」總覺得很講究！很厚實呀！

春日　嗯，很厚實。由於花瓣是圓的，所以要考慮到形狀……接著來塗內側吧。如果只塗上R32的話，看起來會很薄，所以要再塗上RV02。

── 只要在內側部分塗上深色的話，就能突顯花瓣的形狀，塗白的部分也會變得很明顯。

用淡粉紅色RV00塗山茶花的花瓣表面。畫出的線條會比畫非洲菊時來得粗一點。以暈染的方式，從花瓣的左右兩側往中央塗，讓顏色擴散。

用RV00塗完整個花瓣後，再使用稍深的粉紅色RV12。塗法與RV00相同，由左右兩側往中央塗。RV12的部分會比RV00的部分更具有類似紋路的質感，上色面積也比較小。

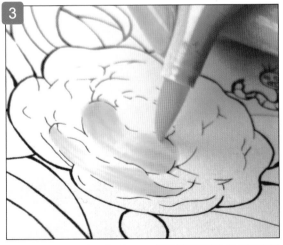

塗完RV12後，在花瓣的兩端塗上RV02。透過「讓三種顏色的面積逐漸減少」，就能巧妙地畫出圓潤的漸層，並呈現山茶花的厚實質感。

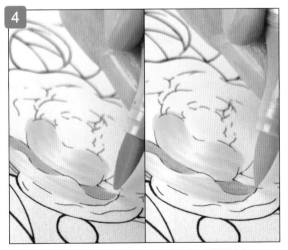

為了呈現厚實感，所以要在花瓣的內側塗滿「比表面更暗的粉紅色R32」。由於如果只塗上R32的話，看起來會很薄，所以要再塗上RV02，加深顏色。塗完RV02後，就完成了。

完成 春日老師畫出了「對毛毛蟲感到很困擾的性感女孩」以及「非洲菊與山茶花這兩種花」。雖然這兩種花的形狀與質感完全不同，但春日老師皆使用粉紅色，並精采地呈現各自的特徵。畫非洲菊時，只要用筆尖仔細畫出條紋狀線條，就能呈現凹凸不平的質感。畫山茶花時，只要用較粗的筆觸著色，

就能畫出絕妙的漸層，並呈現厚實的質感。就算使用相同的色調，只要透過不同的筆觸，就能呈現不同的印象。另外，「為了呈現雌蕊的立體感而採用的寫實犬上色法」與「為了減輕黑色線稿的厚重感，所以沿著主線塗上粉紅色」等技巧也請大家試著參考看看。

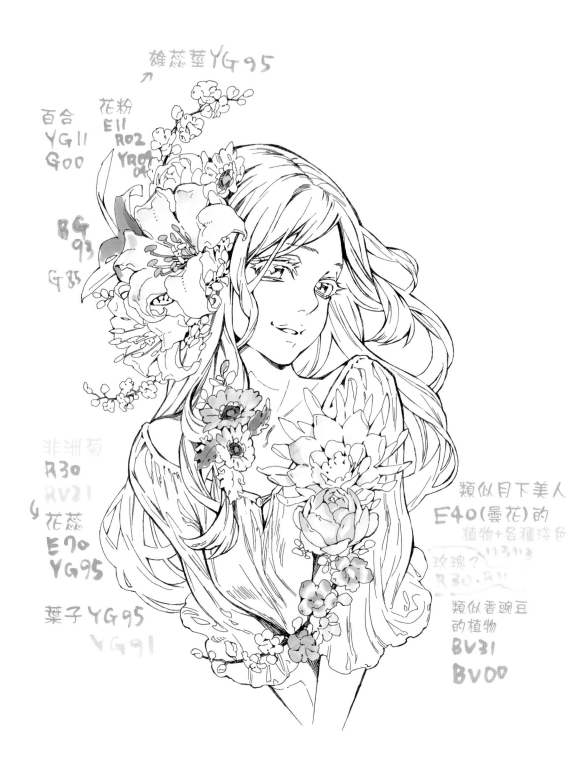

風羽的創作 月下美人（曇花）

風羽 那麼，開始畫吧！尖尖地塗上E40……塗成尖尖的！

春日 尖尖的……妳指的是，塗花瓣時，要把內側塗成尖尖的對吧？這樣做有什麼意義嗎（笑）？

風羽 透過這個步驟，可以讓花瓣變得圓潤，而且還能呈現立體感，所以「塗成尖尖的」是很重要的！邊緣要留白。……我好像在抄襲春日老師的山茶花！

—— 上色時，筆會相當傾斜對吧？

風羽 沒錯。總之，為了塗上了陰影，雖然是畫白色的物體，卻要塗上灰色，會讓人覺得好可惜！

春日 啊，原來如此。

—— 接著，雖然是以白色為基調，但還是要塗上紫色與粉紅對吧。

風羽 沒錯喔。為了呈現陰影，所以塗上紫色會比較好。如果是灰色的話，看起來就不像花，而是像紙張一樣。因為看起來很空虛，所以我到處都塗上了顏色。

春日 噼噼噗噗地塗色？

風羽 噼……噗……啪！夠了……！那麼，最後要把顏色混在一起。

春日 什麼顏色要塗在什麼位置是固定的嗎？

風羽 隨意地塗在自己喜歡的位置上。日本畫的教授曾說過「每一朵花瓣的顏色都是不同的」！

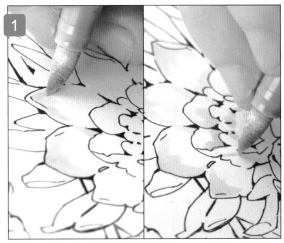

在整朵花上塗上陰影。透過E40的米白色系畫出鋸齒狀圖案，邊緣要留白。只要把正中央塗成尖尖的，就能呈現花朵的圓潤感。上色時，筆要握得傾斜一點。

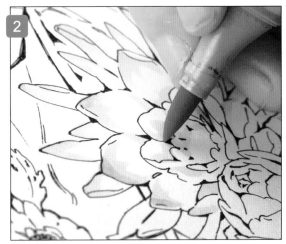

用E40塗完整朵花的陰影後，在花瓣的前端塗上紫色系的BV31，並稍微覆蓋最初的白色。一邊觀察情況，一邊在幾乎整朵花上四處著色。

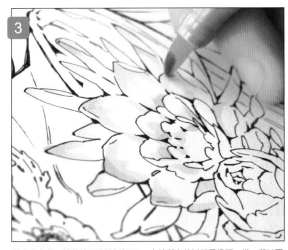

塗完紫色後，接著使用淡粉紅色R30。由於所有花瓣都長得不一樣，所以要一邊觀察情況，一邊隨意地塗上顏色。最後，要把所有顏色混在一起。藉由混合這些淺色，就能呈現絕妙的質感。

Point! 重點！

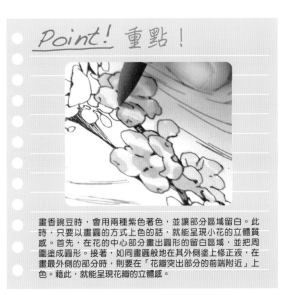

畫香豌豆時，會用兩種紫色著色，並讓部分區域留白。此時，只要以畫圓的方式上色的話，就能呈現小花的立體質感。首先，在花的中心部分畫出圓形的留白區域，並把周圍塗成圓形。接著，如同畫圓般地在其外側塗上修正液，在畫最外側的部分時，則要在「花瓣突出部分的前端附近」上色。藉此，就能呈現花瓣的立體感。

百合

風羽 百合的花瓣上會有斑點圖案，而且會帶有奇怪的突起物。啊，用點畫方式畫斑點也許不錯！

―― 斑點的位置是不規則的嗎？

風羽 沒錯。我想要更換顏色，並隨意地塗上去。不過，由於所有的顏色都不同，所以之後還必須進行混合才行。COPIC麥克筆的優點在於「總是可以透過相同的狀態呈現顏色」，如果不進行混色的話，使用這種畫材就沒什麼意義了。啊……變得好像萵苣似的。

―― 妳是說雄蕊的尖端對吧（笑）。顏色有點深沉。

風羽 我覺得R02很接近褐色，而且是一種很好的顏色。用黃綠色塗「位於正中央，且類似三角形的雌蕊」。在雄蕊的尖端畫出深

淺差異後，再用YG95塗莖的部分。由於色調如果太廣的話，就會形成類似玩具的色調，所以即使是褐色，還是要畫成偏綠色會比較好。啊，不太有立體感耶。裡面要塗得更暗一點才行。不過，如果塗得太暗的話，看起來就不像花了。

春日 太暗的話，就不行嗎？

風羽 太暗的話，似乎就無法呈現花瓣的透明度喔。據說，用3DCG製作花瓣時，只要讓花瓣稍微變得透明即可。另外，皮膚也是如此。皮克斯等公司似乎也是那樣做的，在電影「料理鼠王」當中，老鼠的耳朵是有點透明的喔。

春日 喔喔！

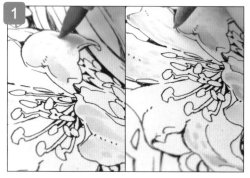

在花瓣中塗上斑點圖案。首先，以點畫的方式，用綠色G00塗上點與斑點圖案後，然後一邊觀察顏色的平衡，一邊再塗第二種顏色黃綠色YG11塗上點點。兩者都要用筆尖畫。

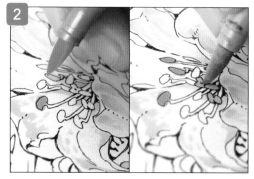

在雄蕊的前端塗上黯淡的橘色。一開始，要在某幾個雄蕊的前端塗上明亮的橘色，然後就停止上色，接著先在雌蕊的前端塗上「畫斑點圖案時所使用的黃綠色R02」。

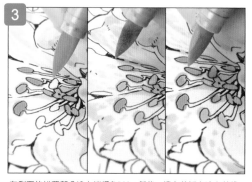

在剩下的雄蕊部分塗上淡橘色R02，然後一邊在花瓣上塗上黃綠色，一邊觀察整體顏色的平衡。隔一小段時間後，在雄蕊上塗上黯淡的橘色E11，讓顏色融合。

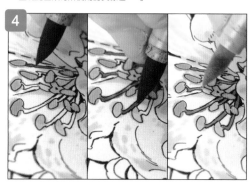

在雄蕊莖上迅速地概略塗上黯淡的綠色YG95後，再塗上「曾使用於花瓣與雌蕊前端的黃綠色YG11」，讓顏色互相融合，以避免莖的顏色過於顯著。

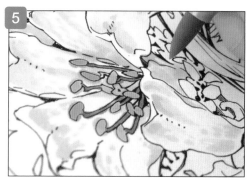

最後，用紫色系的BV31在「花瓣根部」與「花瓣彼此重疊的部分」塗上陰影。不要塗上黑色系的顏色，而是塗上紫色，這樣就能自然地呈現花的質感。

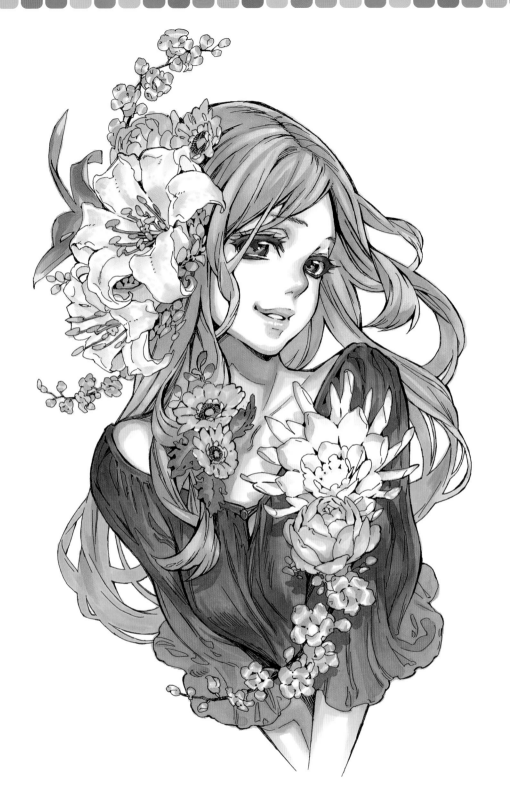

完成 風羽老師畫出了「身上纏繞著各種花朵的清純少女」。
風羽老師透過「混合許多種顏色」呈現各種花朵的絕妙
質感。月下美人與百合都是以白色為基調的花，為了呈
現花的透明感與柔軟質感，所以風羽老師在畫卡薩布蘭卡（一種百

合）時，使用了綠色的漸層與橘色，在畫月下美人時，則使用了紫色
與粉紅色。我想大家應該已經了解「陰影未必要用黑色系呈現，藉
由符合材質的顏色呈現陰影是很重要的」這一點了吧。另外，「透
過小點、圓形等來畫出圖案的上色法」也請大家務必參考看看。

「改變主線顏色呈現復古風」

以往的創作都是使用黑色的主線，這次則會改變主線顏色。請看兩位老師呈現什麼樣的復古世界吧！

—— 這次的主題是「透過改變主線顏色的方式畫復古風」。兩位所帶來的是什麼樣的作品呢？

風羽 10圓賭徒千繪子(20歲)！人生的目的是為了弄哭當地的小學生！

春日 真是討厭的大人呀。

風羽 她的個性很幼稚。

春日 而且還是10圓賭徒……啊，硬幣上有印著「10圓」(笑)！

風羽 沒錯，就是10圓喔。

春日 在設定上，改成「會丟10圓」不是比較好嗎？總是把10圓帶在身上。

風羽 那樣的話，她就必須要有很多錢才行……。

春日 原來如此。……鞋底看起來很棒耶。

—— 這雙鞋應該是木製的吧。

風羽 嗯，大概是吧。重點在於，她把直筒牛仔褲的側面剪開，並用布料貼成喇叭褲。約15年前，人們很流行用舊衣服做這種事。我還記得，我在上小學時曾有過「總有一天，我要把自己的牛仔褲剪開，並弄成那樣」的念頭……不過我並沒有實行。

春日 這種褲子是那樣做出來的喔。

風羽 就是那樣做出來的。這幅畫中充滿了那種浪漫喔。好了，接下來輪到妳。

春日 咦？結束了？

風羽 我沒有做那麼多的設定喔，沒關係啦。

—— 那麼，請春日老師說明這幅畫的設定(笑)。

春日 我總覺得復古風格會給我一種「爸爸，你回來了」的感覺。

風羽 啊，好萌喔。

春日 很喜歡爸爸的女孩☆。

風羽 裙子好短。

春日 似乎會露出內褲。

風羽 明明是個小女孩，但卻穿得那麼漂亮！

春日 大概是生日吧。類似「今天是我的生日喔。你有買禮物回來嗎？」那樣的情景。

風羽 但是，由於爸爸要加班，所以我只好一邊玩套圈圈，一邊等(淚)。

春日 接著，她的態度大概會忽然轉變吧。像是「這個臭老頭！居然在我的生日這天加班！」。這就是那樣的情景。由於是黃昏，所以我試著畫成了黃色。

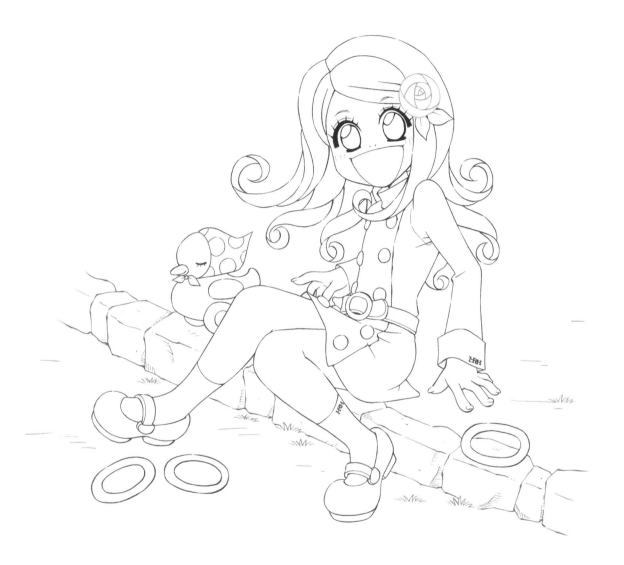

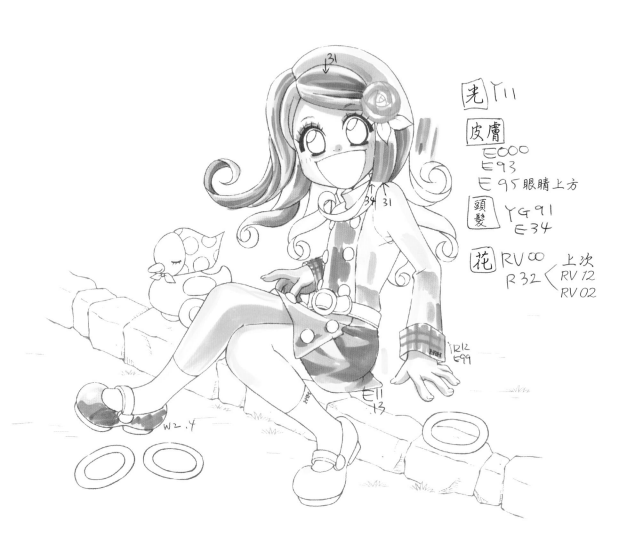

頭髮

春日 由於光線是從後方照過來的,所以我想把輪廓部分畫成發光的樣子。不過,由於頭髮很細,所以內側應該也會變成黃色的吧。那麼,就用Y11上色吧。

—— 整體上有很多黃色耶。

春日 對呀。有一種「用黃色把整體圍繞起來」的感覺。接著,用YG91畫出反光部分。雖然是褐髮,但因為有照到光線,所以我把頭髮塗成帶有黃色的褐色調。

風羽 她是混血兒嗎?

春日 那就當作是那樣吧(笑)。

風羽 她有中間名嗎?

春日 那麼,我要想個中間名。把「最初塗上的黃色」留下來,使黃色變得有光澤。

—— 妳指的是,要塗在最初的黃色部分的內側嗎?

春日 對呀。

風羽 請妳寫成……這樣做的話,剛才的黃色就會發揮作用!

春日 原來如此(笑)。由於是褐髮,所以要用褐色塗陰影。本來我是想用E34和E31塗的,但是由於E31的顏色會滲出來,所以我決定只用E34。

風羽 「在上色時,會避免使用某種顏色」這種情況偶爾也會發生對吧。有人願意為我做個「不能搭配使用的顏色清單」嗎?

春日 真希望有人做出來啊。接著,如同往常那樣,依照直覺,動手畫出頭髮的質感。

風羽 她擁有很棒的頭髮角質層呀!好,我決定把她的中間名取作「羅克珊」!

春日 羅克珊!?

光線會從後方照在頭髮上,為了呈現「透過頭髮可以看到陽光」的感覺,所以要使用深黃色Y11,如同「從兩側包覆住頭部」那樣,沿著頭髮輪廓線仔細上色。

畫出用來呈現頭髮光澤的反光部分。保留「已塗上Y11的部分」,並在其內側塗上接近「偏灰的黃色」的淡褐色YG91。

在頭髮上加入陰影。透過褐色的E34,在「用來呈現逆光反射的Y11部分的內側」與「陰影很深的部分」塗上細條紋狀的顏色。

Point!

這是為了呈現逆光反射效果而使用的黃色Y11。這次我在衣服以外的頭髮與皮膚部分中,保留了白色的反光部分。左圖為「試著用Y11塗滿頭髮」,與有留下反光部分的右圖相比,左圖的整體色調一致,感覺色澤比較黯淡。我們可以得知,如果有留白的話,就能產生對比,並呈現具有光澤的質感。

皮膚

春日 要從哪邊的皮膚開始塗呢?

風羽 腳或臉!因為面積比較大。

春日 在塗臉部時,要稍微塗上一點黃色。我想塗在臉頰與鼻子等比較高的部分。

—— 為什麼要塗在比較高的部分呢?

春日 總覺得是那樣。我覺得腳部的光線畫法與頭髮是相同的……那麼,用Y11畫出逆光,並用E93塗上陰影。試著用Y11在較高的

部分畫出光澤。接著,用E000塗滿皮膚的底色。不要蓋到Y11的部分。用E93把陰影塗得稍微深一點。平常的話,我會再使用一點淺色,不過這次我想要強調陰影的部分。我想,只要沿著臉部的輪廓塗就行了。然後,無論如何,我都想要在睫毛上塗上陰影……為了我個人的興趣,請讓我塗上睫毛的陰影吧!

風羽 喔喔!!

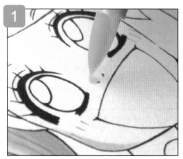

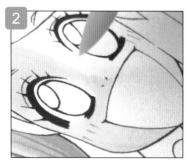

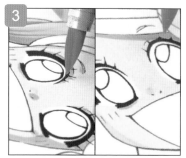

與頭髮相同，用Y11畫出逆光。在皮膚上使用太多黃色的話，色調就會過強，因此，只要重點式地在臉部輪廓、臉頰、鼻子等突出的部分塗上黃色即可。

接著，塗上皮膚的底色。用淡皮膚色的E000塗滿整個部分，不要覆蓋「剛才塗過Y11的部分」。

最後，使用比平常深一點的E93塗上陰影。塗完頭髮、眼睛、鼻子，最後再用更深一些的E95畫出睫毛的陰影。

衣服＆花飾

風羽 這是什麼材質呢？該不會是麂皮之類的吧。她應該不會穿著麂皮服飾在庭院裡玩耍吧。她家應該沒那麼有錢吧。

春日 在衣服上塗滿Y11。為了呈現頭髮與皮膚的光澤，這兩者不會塗滿，不過，衣服變得比較黯淡也無妨，所以就塗滿吧。接著，如同往常那樣，一邊畫出反光區域，一邊塗上陰影。洋裝的下半部是腳，要一邊考慮到皺褶的位置……。

風羽 我視力不好，看不到皺褶喔。

春日 嗯，好難啊。要在洋裝上畫出什麼樣的線條好呢？風羽老師，我不知道洋裝上的陰影要怎麼畫！

風羽 請參考《季刊S》的封面（※水屋美沙＆水屋洋花用COPIC麥克

筆繪製的插圖）吧！不過，皺褶的部分要塗在皺褶隆起處的兩側對吧。

春日 原來如此。我試著把裙子的後側畫成「稍微被拉住」的感覺。然後，就如同往常那樣，在皮帶與屁股的部分塗上陰影。接著是玫瑰。使用RV00與R32。雖然上次塗完R00後，使用了R12與R02，但由於這次不會塗那麼仔細，所以只會使用深色與淺色這兩種顏色。然後，試著在最高的部分塗上Y11吧。……筆尖變形了，無法塗得很漂亮！

風羽 顏色模糊不清。

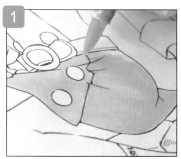

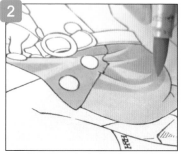

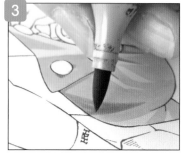

衣服上的逆光顏色也是Y11。不過，在塗衣服時，並非只塗局部，而是要整個塗滿。由於衣服是布料製成的，所以質感比較沒有光澤。

如同往常那樣，用淡茶色塗上陰影，並注意留下反光區域。一邊用筆尖勾勒出皺褶的形狀，一邊持續上色。

用褐色的E13畫出更深的陰影。在「圍帶裙的重疊部分、鈕扣、臀部」塗上陰影。畫臀部的陰影時，不要把邊緣部分塗滿。

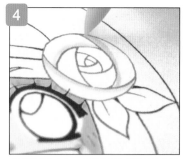

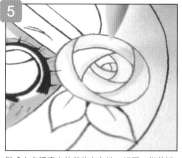

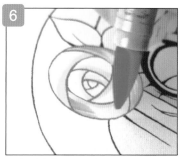

玫瑰花飾的上色。逆光的顏色與其他部位相同，皆為黃色Y11。沿著花瓣的邊框，仔細地上色。

與「上次講座中的花的上色法」相同，從花瓣的兩側往中央塗上淡粉紅色的RV00。一邊留下反光部分，一邊上色。

用淡粉紅色的R32塗上陰影。先覆蓋「已塗上RV00的部分」的外側，然後，也是從兩側往中央塗。

完成 春日老師完成了「擁有一頭卷髮與滿面笑容的可愛美少女」！這次，春日老師在上色時，將整體的主線改成了褐色，花飾的主線則改成了粉紅色。由於時間是黃昏，所以春日老師透過「在整張圖的各處塗上黃色Y11」呈現「夕陽的逆光反射在女孩身上的情景」。使用這種方法時，同樣可以透過「留白」與「塗滿」呈現「光澤」與「黯淡」這兩種質感。我們可以了解，藉由「較淡的主線顏色」、「整體所使用的黃色Y11」，就可以呈現具有整體感的氣氛。在花方面，雖然上色時所用到的顏色比上次少，但只要把主線改成相同色系的顏色，還是能夠呈現如此柔和的質感。

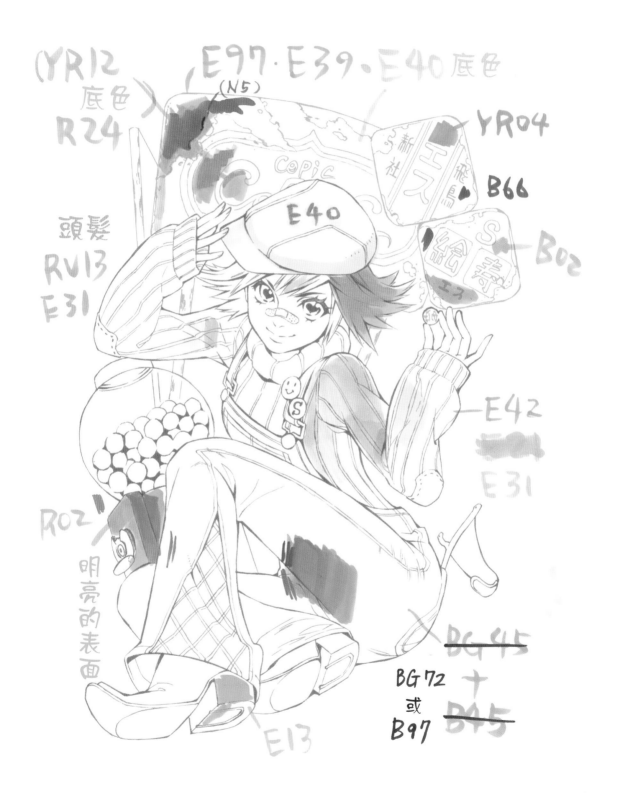

 寫著「copic」的紅色招牌

春日 那麼，開始畫吧。

風羽 開始畫吧！試著塗鐵鏽前面的招牌吧。這塊招牌是在模仿可口可樂喔。一開始，在白色部分用力地塗上E40。

春日 速度很快耶。

風羽 好像在被什麼追趕。被人生追趕著……。接著，用R24塗紅色的部分。啊，顏色好像會滲出來。好可怕喔。加藤老師，怎麼辦。

春日 不過，妳的動作真的很快喔。

風羽 真的嗎？沒有比平常還謹慎嗎？

春日 嗯。怎麼了？

風羽 我不是脫胎換骨了嗎？

春日 像是「新風羽」那樣的感覺嗎（笑）？

風羽 不過，顏色還是滲出來了！只要把滲出的部分當成是復古風格就行了嗎？雖然我已經用COPIC麥克筆畫過十幾張圖了，不過我還是很不擅長在別人面前作畫。……我的手會發抖喔！

春日 （笑）

—— 鐵鏽的部分呢？

風羽 鐵鏽的最邊緣部分是彩度很高的鏽蝕區域，裡面似乎會呈現「整個鏽光後的褐色」。因此，先用彩度較高的褐色E97，從邊緣的部分畫出輪廓。接著，在裡面使用「貴賓犬上色法」！

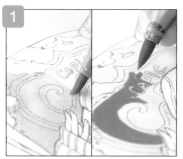

用淺灰色的E40把招牌的白色部分塗滿。盡量不要塗到鐵鏽的部分。塗完後，用紅色系的R24塗紅色部分。由於文字附近的部分很細微，所以要把筆尖立起來。

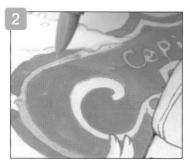

用Y08塗「位在招牌的紅色部分內的黃色邊框」。由於圖案很小，所以要立起筆尖，輕快地上色，以避免塗出範圍

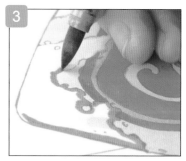

開始塗鐵鏽部分。用明亮的褐色塗彩度較高的外側鐵鏽。在「生鏽的部分」與「沒有生鏽的部分」之間的交界處畫出輪廓。

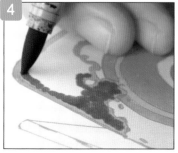

用褐色的E39塗「彩度較高的鐵鏽」的內側部分。採用「貴賓犬上色法」，上色時，會稍微覆蓋到「剛才塗上E97的部分」。

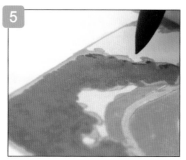

最後，用灰色系的N05塗鐵鏽顏色很深的部分。在「彩度很高的鐵鏽」與「正中央的鐵鏽」之間的交界處細細地塗上顏色。

最後，如同「下拉陰影（Drop Shadow）」的效果那樣，在「copic」的文字上塗上陰影。感覺就像是用E97在文字周圍塗上邊框。

「繪壽」的招牌

風羽 那麼，來畫「繪壽」的招牌吧。由於寫著「エス(S)」的招牌已經生鏽了，所以我受到了良心的譴責……請《季刊S》成為不會生鏽的雜誌吧！

春日 只要塗上淺藍色的話，「エス」的字的顏色就會改變耶。

風羽 嗯，變得像卡其色。如果主線的顏色很淡的話，即使塗上顏色，顏色也不會被分得很清楚，感覺很不錯。不過，如果畫中的時間是夜晚的話，主線採用紫色應該會比較好吧。這次，我有調查過各種招牌的顏色喔。像是「金鳥(KINCHO)」的招牌之類的，就很可愛。豎條紋招牌的起源是「仁丹」。招牌的顏色

被分成三種顏色，正中央畫了一個軍人大叔的臉。透過顏色的選擇呈現文字，似乎就是復古招牌的極限喔。

—— 原來如此。很可愛呀。

風羽 這種「轉角處很圓滑的字體」很棒對吧。我有個朋友在印刷公司上班，我拿了復古招牌的照片給他看，並問他有沒有類似的字體，他說用在舊印章上，且名為「蒙書體」的字體很接近這種風格。居然真的有這種字體耶。

春日 ……這種字體很不錯喔（笑）。

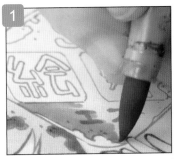

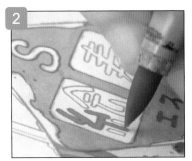

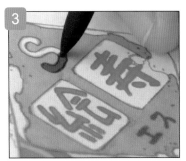

用淺藍色的E02塗滿招牌的透明部分。上色時，要直接塗在線稿當中的「エス」文字上。

透過「剛才用來塗紅色招牌的R24」塗正中央的文字「繪壽」。這邊也是整個塗滿。

最後，用綠色系的BG72塗「S」。由於塗上淺藍色後，「エス」的部分會變成卡其色系，所以能夠呈現整體感。

口香糖販賣機

風羽 在機器的部分方面，即使是紅色，還是會反射光線，所以明亮的表面會比想像中的還要亮。所以，我試著把陰影與顏色分開來。接著，放口香糖的地方的顏色是E40。由於是球體，所以越靠近邊緣的話，壓克力的密度會變得越高。然後，由於壓克力具有光澤，所以要試著塗上光澤。

—— 在塗口香糖前，要先把全部的壓克力塗完嗎？

風羽 如果之後再塗的話……口香糖也許會變長！那麼，來塗口香糖吧。為了呈現光澤，在畫線稿時，要在口香糖之間事先各留下一點空隙。我覺得「如果用褐色筆塗，顏色會很淡」，所以我會透過電腦繪圖的「覆蓋(overlay)」功能把主線變成褐色的。透過「濾色(screen)」功能把主線變成褐色的話，整體會變成

褐色，但那樣做會導致「需要塗滿的部分」變得太薄，上色時會產生奇怪的斑點。所以，如果想用CG改變主線顏色，請採用我的方法！

春日 讓我長見識了(笑)。口香糖販賣機的蓋子上沒有螺絲耶。

風羽 咦？如果是那種構造的話，就算不投十元也能拿到口香糖對吧。口香糖會被小孩子偷走。真奇怪呀。我在資料上看到的是這樣啊……。

春日 以前的小孩不會做那種事喔。

風羽 現在的小孩呢？

春日 以前的小孩會用買的。

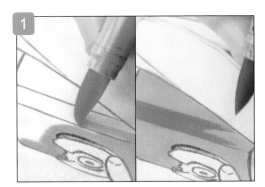

來塗口香糖販賣機本體的金屬部分。由於金屬的質感具有光澤，所以要清楚地把明亮的部分與陰影畫成不同顏色，明亮的部分是淡粉紅色的R02，陰影的部分與紅色招牌相同，皆為R24。

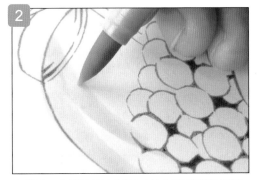

在「裝有口香糖的透明壓克力表面」塗上「使用於招牌白色部分的E40」。由於越往邊緣，壓克力的密度越高，所以要在中央畫出反光區域。

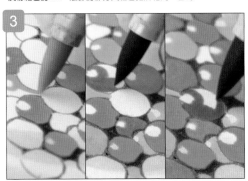

來塗口香糖的顏色。在每一顆口香糖的中間畫出圓形光澤。分別使用紅色R24、黃色YR12、淺藍色BG72、深藍色B66塗口香糖。

來塗口香糖販賣機的蓋子。基本色與剛才相同，是R02與R24。為了進一步地強調蓋子的陰影，所以要用灰色N05塗上線條。

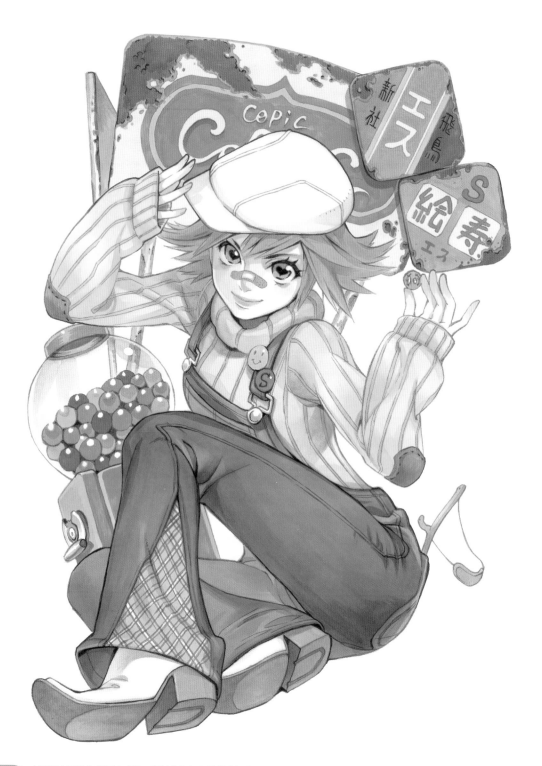

完成 充滿復古風格的插圖完成了！獨特的配色與懷舊的招牌設計看起來很有意思。這次，風羽老師用淡褐色當作招牌部分的主線顏色，其他部分的主線顏色則是採用褐色。由於鐵鏽是褐色的，如果使用黑色主線的話，該部分無論如何都會變得很明顯，所以我們可以了解，只要把主線改成較淡的顏色，就可以讓主線的顏色與鐵鏽的色調順利地融合在一起。另外，如果用較淡的顏色當作主線，在主線上著色時，也能享受混色的樂趣。再者，透過「在招牌與口香糖販賣機上塗上相同的紅色R24」，讓整體色調呈現一致性的方法、畫鐵鏽時的訣竅等技巧，也請大家務必要參考看看。

「用同樣的顏色
畫出整體陰影」

以往我們在畫陰影時，會分別依照主題塗上「接近固有色的顏色」。不過，這次要介紹的是「先用相同的顏色畫出所有的陰影後，再塗上各個主題的固有色」的上色法！透過這種上色法，就能使整張圖呈現一致性。

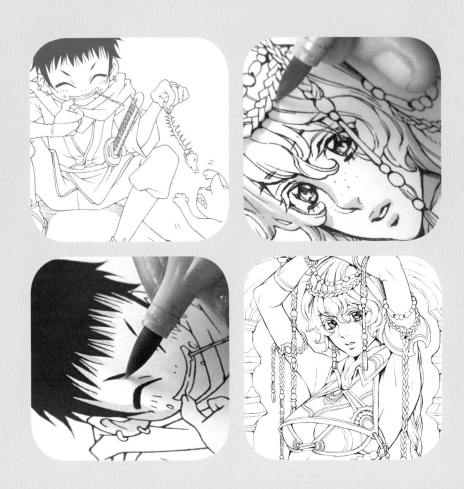

── 兩位老師這次所帶來的是什麼樣的畫呢？
春日 這是「北風紋次郎」(笑)。由於我手邊完全沒有資料，所以我在網路上找了資料，然後一邊觀察人偶的圖片，一邊作畫！
── 「北風紋次郎」是電視劇對吧？
春日 年代很久遠……是昭和時期的黑白時代劇。專門播放時代劇的頻道有播過這部戲(笑)。
風羽 紋次郎是武士嗎？
春日 這個嘛，他總是在街上閒晃喔(笑)。
風羽 大概是所謂的流浪者吧。
春日 雖然原本的紋次郎是個大叔，不過我覺得把這張圖的角色畫得年輕一些會比較好，所以就畫成了年輕人。
風羽 「突然有一名帥哥來到此處」這種設定很棒喔(笑)。
春日 帥哥最棒啦！
風羽 咦？話題好像變成「談論對於帥哥的喜愛」了(笑)。那個，紋次郎是在餵貓吃東西嗎？
春日 ……這是●妞(笑)。
風羽 喂～～(爆笑)！
── (笑)。風羽畫的是什麼樣的角色？

風羽 我想要畫身上有很多細繩的角色。
春日 丁字褲女孩(笑)。
風羽 沒錯(笑)。我想要畫丁字褲女孩喔。類似「要怎麼露出丁字褲呢」那樣的感覺！！
春日 這個女孩會跳舞嗎？
風羽 這個好！就設定成舞孃吧(笑)。
春日 只要一跳起舞來的話，那些細繩好像就會用力地拍打在身上耶(笑)。
── 感覺上，膚色似乎帶有褐色對吧？
風羽 沒錯。我畫成了較深的褐色皮膚。
春日 細繩是整個都綁在一起的嗎？
風羽 有的是，有的不是！這條辮子是頭髮！……好，就設定成舞孃吧！
── 由於紋次郎是流浪者，所以「到處賣藝的舞孃」這個設定也許很不錯喔。
風羽 那麼，就設定成「到處賣藝的舞孃」……。
春日 這是抄襲(笑)！

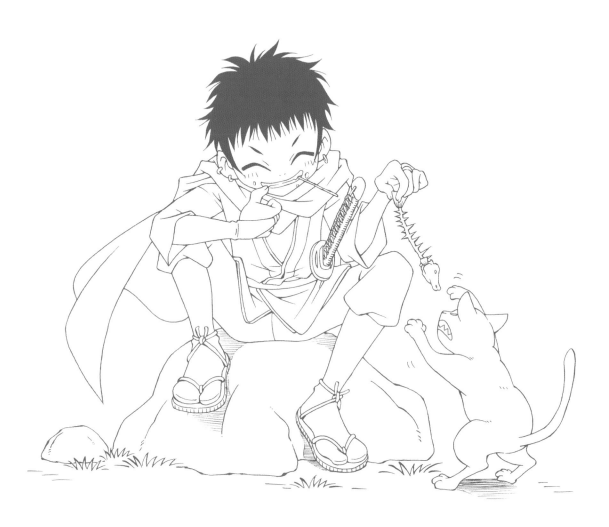

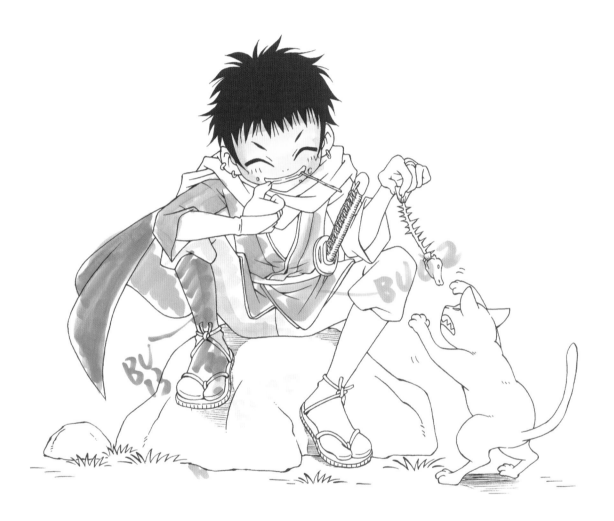

 陰影

春日 那麼，如同往常那樣，從陰影開始畫。陰影的顏色是灰色的 W2。……老師，妳覺得這樣如何？

風羽 嗯，很棒！COPIC麥克筆當中的暖灰色(W)是很好的顏色對吧。

春日 總覺得是深褐色調。

風羽 雖然是深褐色調，但「褐色不會太深」這一點很棒！……話說 回來，妳有發現他的萌點嗎……我可以說出來嗎？

春日 什麼什麼？

風羽 胸部這邊是敞開的嗎……？

春日 對啊對啊。

風羽 真討厭(高興貌)！

春日 因為是男孩子嘛(笑)。

風羽 哇喔！！

春日 啊，塗過頭了！不過，由於這次採用的是「陰影的顏色全部一 樣」的上色法，所以筆不用在每個區域都停頓下來，我覺得很 好喔。

風羽 採用這種畫法，就不用擔心發生「塗出範圍的意外」了！而 且，由於一開始就會一口氣把陰影塗完，所以「落在衣服上的 手部陰影」這種先塗衣服時容易忘記的部分也能夠確實地上 色！

春日 就是說啊。那麼，接著在披風與分趾鞋襪上塗上稍深的灰色 W3。

風羽 分趾鞋襪好可愛！分趾鞋襪好可愛！

整體的陰影

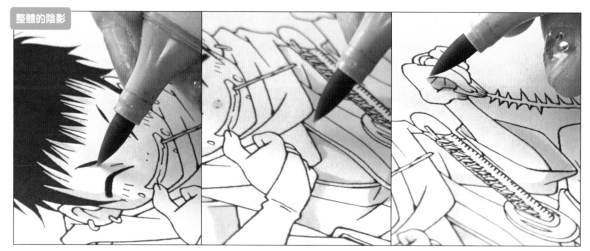

用淺灰色的W2畫出整體的陰影。在塗臉部時，要仔細地畫出瀏海的陰影與眉毛的陰影。

很深的陰影

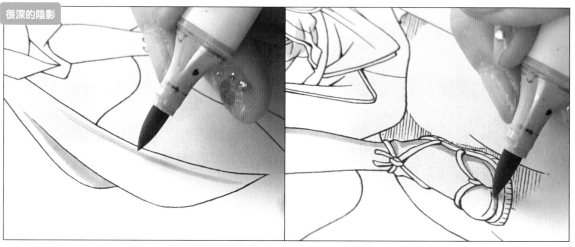

用稍深的灰色W3畫分趾鞋襪的陰影，並用W4畫披風的陰影。

塗上固有色

春日 在皮膚上塗上固有色E00。

風羽 從「陰影的顏色好像已經乾了的部分」開始塗！來了！來了！

春日 嗯？什麼東西要來？

風羽 皮膚色！！

春日 沒錯(笑)。那麼，我要塗了。喔喔，這是一種新的感覺喔……
我覺得很新鮮。

風羽 妳發現了？

春日 嗯，與平常的陰影不同。我覺得陰影不是清楚分明的，而是會
與顏色融合在一起。接著，在和服上塗上紫色的BV02。咦？老
師，陰影變得不太明顯耶。

風羽 在陰影部分再塗上更深一些的顏色吧！

春日 好的，試著塗上W3。啊，這個顏色比較好。也就是說，用稍深
的W3塗最初的陰影會比較好對吧。

—— 在陰影部分塗上固有色時，重點在於「要選擇看起來不會被消
除掉的顏色」。

春日 沒錯。這次的上色法很有趣。由於過去我們都用「相同色系的
顏色」塗陰影與固有色，而且沒有改變色調，所以這是新發現
喔！

風羽 ……如何？妳有沒有興趣試著透過這種新的上色法完成一張
圖！？

春日 有啊！

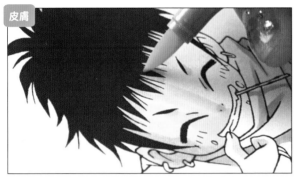

皮膚

在整個臉部的陰影上塗上皮膚色E00。此時，如果陰影的顏色不太乾的
話，皮膚色就會變得混濁，所以要特別注意。

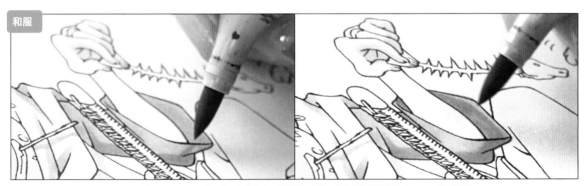

和服

在和服的陰影上塗上淡紫色BV02。由於塗上顏色後，陰影的顏色會變淡，所以還要在袖子的內側等陰影部分塗上W3，以加深顏色。

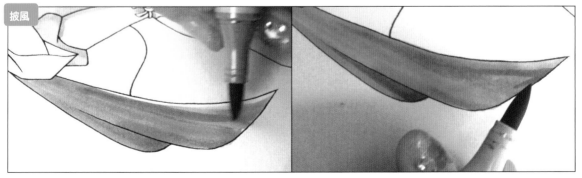

披風

在披風的陰影上塗上藍色BV13。順著披風的方向，縱向地塗上顏色。

由於在披風上塗上藍色後，陰影變得不明顯，所以還要在陰影部分塗上稍深
的灰色W4，使陰影變得很清楚。

完成

春日老師完成了這幅描述「少年旅人與小貓嬉戲」的插圖。春日老師用「容易與其他顏色融合的灰色」畫出整體的陰影。春日老師在塗陰影時，會同時考慮到筆的筆觸，像是「在披風上塗上鮮明的陰影」、「在岩石上塗上形狀圓滑

的陰影」等。藉此，即使是質感與色調完全不同的主題，還是能用相同的顏色有效地表現陰影。另外，用灰色畫出整體的陰影後，就能使插圖呈現一致性，並營造一種安穩的氣氛。

全部的陰影
淡・E11
深・E43
減弱・BV31

皮膚
YR000

紅潤的皮膚
E01

細繩
~~YG95~~ YG91

衣服的黑色部分
W3

衣服的藍色部分
B12・B02

衣服的金色部分
Y35

衣服的白色部分
E40

柱子
G12

風羽的創作 陰影

春日 一開始就要塗上全部的陰影嗎？

風羽 是的。所有部位的陰影都要塗。首先，用E11畫出胸部的陰影！

—— 要在皮膚與衣服上塗上相同的陰影顏色嗎？

風羽 沒錯。而且，頭髮等部位也是一樣。如果彩度太高的話，也可以採取「之後再塗上灰色」的方法……。

—— 衣服的顏色要選擇「即使與陰影的顏色混合也沒關係的顏色」嗎？

風羽 我認為即使在褐色陰影上塗上藍色，顏色也只會稍微變混濁，不會變得很不協調。我認為只要塗上「像動畫中那樣的少許陰影」就行了……今天因為發熱性衰弱性疾病……。

春日 咦，妳說什麼(笑)！？

風羽 我擔心這是發熱性衰弱性疾病所導致的……體力下降，上色會變得不順利啊……。

—— 風羽今天好像有點感冒喔(笑)。

春日 陰影很好看喔！

風羽 勉強敷衍過去了。啊，塗出範圍了……這是發熱性衰弱性疾病所導致的……體力下降……。

春日 我知道，我知道(笑)。

風羽 由於頭部下方的陰影較深，所以要塗上顏色稍深的E43。如果太用力的話，皮膚就會整個變成深褐色。必須特別注意……雖然嘴巴上說必須特別注意，但我還是嘎嘎地在臉上著色！嘎嘎地～。

春日 行了行了(笑)。

整體的陰影

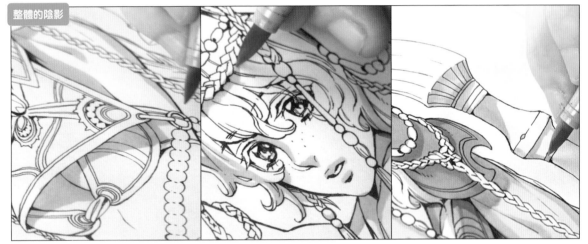

用皮膚色E11畫出整體的陰影。雖然平常在塗胸部與比基尼等主題的陰影時，會分別使用不同的顏色，但這次要使用相同的顏色。連「位在頭髮上的細繩陰影」與「背景的柱子」等細節都要塗上陰影。

很深的陰影

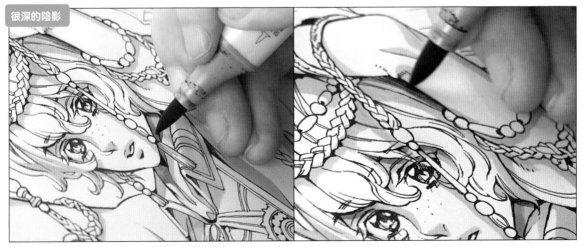

在「袖子與手臂的陰影等陰影較深的區域」局部地塗上褐色的E43。

塗上固有色

—— 這次要在陰影上塗上各種主題的固有色對吧。

風羽　雖然乍看之下，會覺得「這跟平常的畫法有何不同！」，不過平常在畫藍色的比基尼時，會想要使用藍色的陰影色喔。那種畫法大概會使整張圖的顏色變得七零八落的吧。所以我想透過此方法呈現整體感。

春日　嗯嗯。

風羽　比基尼的條紋部分會形成兩種顏色。那麼，先用藍色B12塗條紋部分吧。

春日　啊，好漂亮，真厲害！這種新畫法真有趣呀！

風羽　抖抖抖……發生「滲出事故」了！我想要用一個新名稱取代「滲出事故」，像是「全速滲出！！……全力滲出」那樣的名稱。那麼，這次也要在手套的部分塗上固有色W3。

—— 手套的顏色與陰影顏色重疊在一起後，顏色就會互相融合，變得很漂亮耶。

風羽　不過，由於固有色是很暗的顏色，所以我覺得陰影的顏色會變淡。之後還要再塗一次陰影！

春日　我覺得在塗上很深的固有色時，先把原本的陰影顏色塗深一點會比較好。

風羽　沒錯。那麼，也試著來塗背景吧。用綠色G12塗。陰影的E11與綠色G12混合後，感覺很不錯。比起「在綠色部分塗上綠色的陰影」，這樣畫應該比較能夠讓整張圖呈現一致性吧！

皮膚

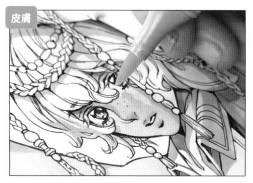

在全部的皮膚上塗上淡皮膚色YR000，並覆蓋陰影。

手套

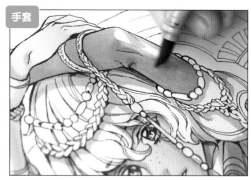

在整個手套上塗上灰色W3，並覆蓋陰影。

背景的柱子

在整根柱子上塗上綠色G12，並覆蓋陰影。

比基尼

用稍淺的藍色B12塗比基尼條紋，然後，用深藍色塗整件比基尼，並覆蓋陰影。

Point! 重點！

空間感的呈現

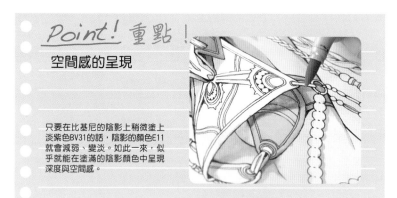

只要在比基尼的陰影上稍微塗上淡紫色BV31的話，陰影的顏色E11就會減弱、變淡。如此一來，似乎就能在塗滿的陰影顏色中呈現深度與空間感。

陰影顏色的變化

── 這次，除了「風羽老師用來畫陰影的褐色」和「春日老師用來畫陰影的灰色」以外，還有什麼顏色適合用來畫陰影呢？我試著用明亮的藍綠色畫出陰影。

風羽 喔！！氣氛很不一樣！這不是很好嗎！

春日 很棒耶！綠色適合用在什麼樣的場景呢？

風羽 應該是夜晚吧……如果她是位在月亮下方的話，我會塗上綠色調的陰影喔。另外，在畫水中的場景時，綠色系的陰影也能產生作用。

── 除此之外，妳們還會用什麼顏色畫陰影呢？

風羽 我覺得紫色很適合。褐色與灰色整體上具有雅致的感覺，所以我想應該沒有問題。綠色與藍色也許適合用在夜晚或水中的場景。

春日 使用褐色的話，皮膚看起來似乎最自然。

風羽 不過，就算用其他顏色畫出整體陰影的顏色，看起來也不會不協調呀。

── 思考場景的風格，並試著使用各種顏色，似乎會很有趣。

陰影

與剛才相同，一開始先塗上整體的陰影。先用BG11塗上陰影的底色，然後用BG32畫出稍深的陰影。

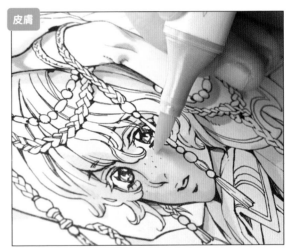

皮膚

在陰影上塗上皮膚色YR000。

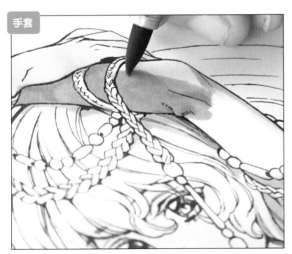

手套

在陰影上塗上手套的顏色W3。

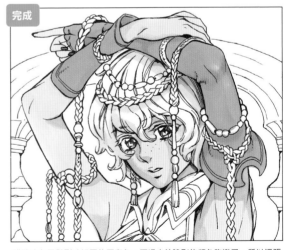

完成

雖然塗上了與剛才相同的固有色，不過由於陰影的顏色改變了，所以這張圖的氣氛也有很大的變化。藍色的陰影會使皮膚色看起來變白，整體上會呈現一種涼爽的氣氛。

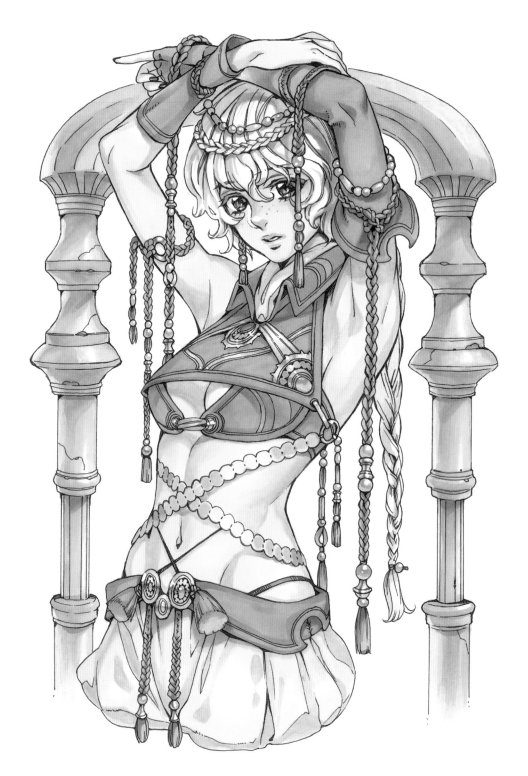

完成

風羽老師完成了「露出撩人眼神的舞孃」。風羽老師用褐色畫出了整體的陰影。褐色陰影與褐色的皮膚很搭，而且也能與「背景柱子的綠色（褐色的互補色）」互相融合。另外，藉由「在部分陰影上塗上色調較深的顏色」，就能使人體和主題變得更有立體感。在風羽老師的畫法中，「在陰影的附近到處塗上淡紫色BV31，以呈現深度與空間感」也是重點之一。另外，這次我們試著塗上了藍色的陰影，我想大家應該能夠藉此了解「即使是同樣的插圖，但只在陰影上塗上互補色的話，就能呈現完全不同的氣氛」。

「各種滲透上色法」

這次我們要介紹的是「在平常的影印紙上所呈現的滲透效果」與「畫仙紙特有的滲透效果」之間的差異！

—— 由於這次的主題是「各種滲透上色法」，所以春日所使用的紙會從影印紙換成容易滲透的畫仙紙；風羽則是用以往用的影印紙，讓兩人各自呈現不同的「滲透」效果。那麼，依照慣例，先從設定開始介紹……

春日 來吧，請說明妳的設定。「剝兔皮專家」！

風羽 不是啦。可以吃的不是兔子，而是星星！

春日 啊，星星是拿來吃的喔。因為是聖誕節，而且妳又說「可以吃」，所以我想大概是指兔子吧。

風羽 兔子是製作星星的員工喔。不是什麼「笑著剝兔皮」喔……這種星星一個賣20日圓。我試著把價格設定成跟TIROL巧克力相同。

春日 咦？TIROL巧克力現在已經不是賣10日圓了喔？時代不同了啊。

風羽 比較大的要20日圓或30日圓喔。最近不太常看到10日圓的零嘴。話說回來，黃豆粉麻糬口味的TIROL巧克力非常好吃喔。雖然只有冬天才會賣，但我整個冬天大概吃了約300個吧。

春日 妳是買整箱嗎！？

風羽 說到買整箱，我曾經請人幫我把「散裝販售的巧克力」連同盒子一起買回來。

春日 妳沒有自己去買嗎？

風羽 我是請我媽幫我買的。因為我會感到很難為情……啊，這傢伙（※右端的兔子）正在偷吃星星，牠大概是負責搞笑的。

春日 牠露出了「真好吃」的表情。

—— 這個女孩是？

風羽 這個嘛……她是老闆。執行董事！

春日 總覺得這個女孩的毛衣袖子上的愛心造型很棒喔。那麼，這是兔毛嗎？

風羽 不是啦。這肯定是羊駝毛之類的喔！

—— （笑）。春日畫的是？

春日 我畫的是很普通的……。

風羽 屁股！屁股！

春日 我畫的是王子。不過，由於我不太想畫男生，所以我把他設定成「受到兄長們欺負的弟弟」。類似「被強迫穿上女裝了！」那樣的感覺。

風羽 這是男生嗎！？

春日 沒有胸部對吧。

風羽 真的耶。仔細一看，胸部真的很平！這是現在很流行的……

—— 女裝正太（笑）？

風羽 沒錯，就是「女章正太」……啊，唸得不太標準。

春日 啊，原來如此。那麼，就設定成女裝正太吧。

風羽 我們趕上了時代的潮流。

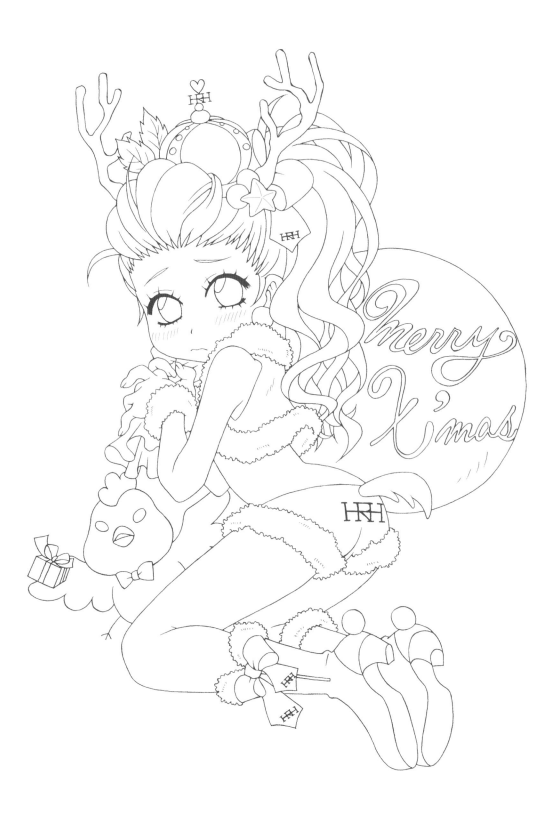

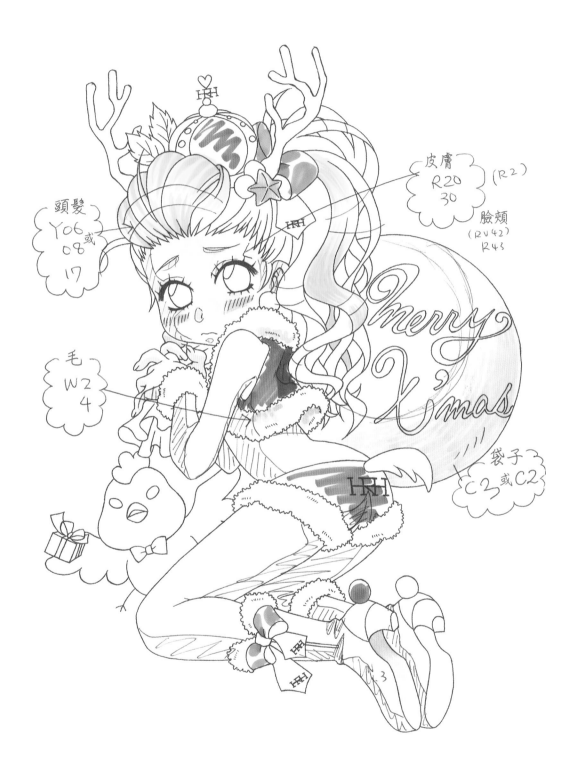

頭髮

春日 用深黃色Y08及淺黃色Y04塗頭髮。平常會從淺色開始塗，但今天用的是畫仙紙，所以要從較深的Y08開始塗。

風羽 用深黃色描出陰影，也就是線條的部分，並在整個頭髮上一口氣塗上黃色。

—— 也就是說，先塗深色再塗淺色。為什麼上色的順序要改成跟平常不同呢？

風羽 之後再塗上淺色的話，比較能呈現輕柔的感覺對吧。

春日 沒錯，那樣塗的話，顏色會輕輕地滲透進去。我想要把正中央的反光留白部分塗成圓潤的感覺。上色方法跟平常一樣。

風羽 只要減輕力道，顏色就不太會滲透對吧。

春日 沒錯，就是那樣。不過，由於範圍很狹小，所以如果太過用力

的話，顏色就會滲透過頭，並導致線條變粗……。

—— 那麼，跟一般情況相比，力道大約是多大呢？

春日 如果範圍很大的話，力道再強一點也許會比較好。今天則是跟一般情況相同。

風羽 這男孩的手指動作很不錯耶……。

春日 真的嗎？小指有點翹起來(笑)。（一邊塗上淺色Y04）啊，顏色正在滲透，正在滲透！

風羽 好想把這一刻錄成影片喔！！

春日 感覺比平常還要柔軟對吧？

風羽 圓滑柔順。

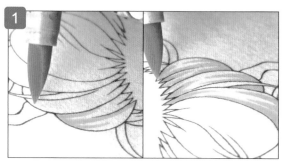

先畫出反光留白部分，然後用深黃色Y08迅速畫出條紋狀的頭髮陰影。一開始先從深色開始塗的話，後來顏色會慢慢的滲透。

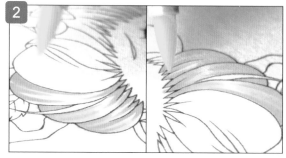

塗完第一種顏色深黃色Y08後，再塗上淺黃色Y04，讓Y04在Y08上擴散。顏色與Y08混在一起後，就會輕柔地滲透。

袋子

春日 那麼，試著努力塗袋子吧。此部分跟平常一樣，先塗上淺色，讓顏色暈染開來。我覺得這樣做比較能呈現布袋的質感。

風羽 說的也是。想要呈現畫仙紙的特有質感的話，也許要透過之後的暈染。

春日 最一開始，使勁地在整個區域塗上無色透明的0號。不趕快塗的話，墨水就會乾掉……。

風羽 用這種速度塗上「超彈性☆熊貓不倒翁」（註：加藤春日所畫的童畫角色）！

春日 （笑）因為「熊貓不倒翁」這幾個字是用Mckee麥克筆寫出來的。

風羽 那是手寫的嗎！手寫也能畫出那麼漂亮的線條啊！

春日 塗完0號後，顏色換成灰色的C2。一開始要用力，然後逐漸地減輕力道，慢慢地從袋子的輪廓往內側塗。啊，糟了，0號要乾掉了！！

風羽 妳說啥！！

春日 要跟時間賽跑。這種紙似乎很會吸墨水。

—— 不過，有畫出袋子的圓滑感喔。

春日 嗯，似乎變圓了。那麼，最後在邊緣的部分稍微塗上有點深的灰色C3。

風羽 喔，好圓。

迅速地在整個袋子上塗上0號。文字的部分也要塗。透過先塗上沒有顏色的0號，就能讓接下來要塗的顏色輕輕地滲透。

在0號乾掉前，從袋子的外側往內塗上淺灰色C2。一開始要用比較強的力道，然後逐漸減輕力道，這樣就能畫出「外側較深，內側較淺」的漸層。

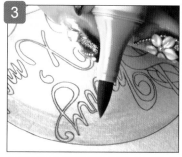

最後在袋子外側輪廓的邊緣附近塗上深灰色C3。只要讓袋子的中央部分與外側的顏色產生差異，就能突顯出袋子的圓滑感。

聖誕服裝上的毛絨

春日 此部分要採用「貴賓犬上色法」。使用灰色系的W2與W4。先用較深的W4畫出陰影。

風羽 要使用「貴賓犬上色法」囉！貴賓犬，貴賓犬！！

春日 輕快地上色後，雖然顏色與「塗在影印紙上的情況」沒有多大的差別，但如果在上色時壓住筆尖的話，滲透程度就會產生很大的變化。

風羽 筆尖接觸紙張的時間越長的話，顏色的滲透程度就會越高。

春日 顏色擴散得厲害喔，已經不算小圓點了。接著，塗上第二種顏色，即淺色W2。由於第一種顏色已經擴散開來了，所以要盡量

地把第二種顏色塗成圓點狀。不過，圓點也不用塗得太細……啊，有軟綿綿的感覺。

—— 真的耶。此部分是依照「一開始塗上的顏色的位置」而畫出來的嗎？

春日 用描的方式塗色，並讓顏色擴散開來。比起平常的「貴賓犬上色法」更能呈現朦朧的感覺。毛絨的性質會比平常更朦朧，所以想畫出柔和的氣氛時，也許很適合使用這種畫法。

風羽 是冬季絨毛！明明是冬天，他卻露出肚子，這樣沒關係嗎！

春日 沒關係的，因為是在房間內。

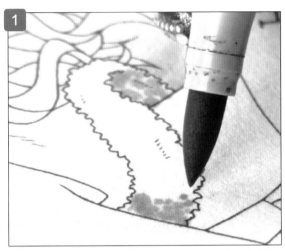

在陰影較深的部分，以「貴賓犬上色法」塗上深灰色W4。紙張會吸收墨水，所以，即使用點畫的方式上色，圓點還是會擴散。這樣就能呈現柔軟的質感。

在W4的部分上，以點畫方式重疊塗上淺灰色W2，讓顏色擴散。顏色會融合，並進行滲透，絨毛的質感會比平常更加柔軟。

Point! 重點！

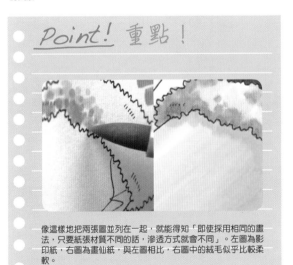

像這樣地把兩張圖並列在一起，就能得知「即使採用相同的畫法，只要紙張材質不同的話，滲透方式就會不同」。左圖為影印紙，右圖為畫仙紙，與左圖相比，右圖中的絨毛似乎比較柔軟。

Merry X'mas

春日老師完成了「露出害羞表情,並穿著絕妙的女用聖
誕服裝的可愛男孩」。這次,春日老師在創作時所使用
的不是平常的影印紙,而是一種「名叫畫仙紙,而且既
容易吸墨,又容易滲透的紙」。為了活用紙張的特性,春日老師沒
有採取「淺色→深色」的順序上色,而是將淺色塗在深色上,呈現

軟綿綿的暈染效果。這次的上色順序雖然與平常不同,但畫法本身
跟平常是一樣的。光是透過紙張差異,我們就能用熟悉的「貴賓犬
上色法」畫出非常柔軟的質感。看到這張完成的插圖後,就會覺得
禮物袋的滲透部分也很柔軟。儘管如此,整體的色調卻比平常來得
深,並給人一種顏色很鮮明的印象。

頭髮 W3
皮膚 E01 其他

毛衣
百色部分
的陰影
E41

毛衣
R02
陰影 E70

BG11
天 G12
空 G00

手套
YG91

星星
這邊的畫法

星星 Y00
Y17

緞帶 E04
E97(底色)

風羽 我認為只要先在雲周圍的天空部分塗上無色透明的0號，顏色的滲透就會停在雲的輪廓處。不過，在試塗的階段中，我光是把顏色塗在想要的位置上，就已經精疲力竭了。上色時，要避免塗到毛衣上……啊，不過乾得好快？這樣我能畫出「熊貓不倒翁」嗎？

春日 妳辦得到的(笑)。好，接著畫吧。顏色要乾掉囉。

風羽 好，就是現在(※開始塗上第二種顏色，即淡綠色BG11)！

春日 啊，顏色正在滲透。在0號的周圍轉呀轉地塗上顏色。

風羽 在有塗上0號的部分中，顏色會暈染開來，在沒有塗上0號的部分中，顏色則不會滲透，而是看起來清楚鮮明。接著，在BG11乾掉前，也要塗上深綠色G12。我想把不同的顏色融合在一起。然後，使用黃色的Y00！

春日 事實上，先塗上無色與黃色後，再塗上綠色會比較好吧？

風羽 是嗎，那麼只要在顏色乾掉前塗上綠色……嗯，看起來不錯！

好，試著練習看看吧！我還在練習中嗎？

春日 顏色很不錯喔(笑)。

風羽 不過，由於顏色會乾掉，所以如果不兩手都拿著0號的話，也許就辦不到。倒不如說，由於影印紙屬於不太會滲透的紙，所以很難畫……。

春日 我變得想要幫忙上色了。老師，顏色要乾了喔(笑)。

風羽 哇，我真是得過且過呀。所謂的人生，就是總是必須突然來真的。

春日 正因如此，所以才有意思啊。話雖如此，妳還是塗了好多層喔。

風羽 妳不覺得顏色漸漸地脫離了COPIC麥克筆的質感嗎？

春日 嗯，宛如顏料一般，很漂亮。

風羽 咦？這是COPIC麥克筆講座，這樣是不是不太好呢……？

春日 就當作是「透過COPIC麥克筆能夠呈現各種效果」吧(笑)。

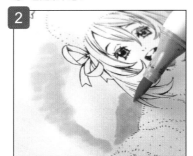
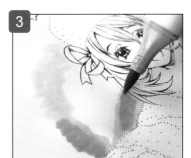

之後再塗上黃色Y00的情況
如同「勾勒出雲的形狀」那樣，塗上0號。只有塗在0號區域上的顏色才會滲透。趁顏色還沒乾掉前，迅速地上色。

在0號區域上塗上淺綠色BG11。雖然顏色會滲透到「剛塗上0號的左側」，但不會滲透到「顏色已乾掉的右側」。右側部分的顏色相當分明。

接著在雲的周圍塗上深綠色G12。只要趁剛才塗上的顏色還沒乾掉前塗上G12，G12就會如同照片上那樣，與剛才塗上的顏色一起滲透，並互相融合。

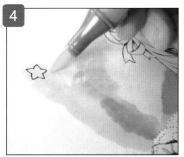
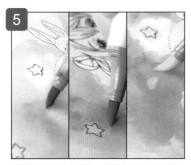
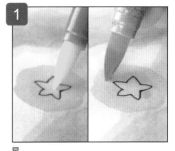

從「呈現兩種綠色的雲」的周圍往整個天空塗上黃色Y00。事先塗上顏色的部分會與黃色混合，然後顏色會一邊滲透，一邊產生變化。

重複地塗上黃色、綠色，接著也要塗上淺綠色G00，讓所有顏色混合在一起，並進行滲透。只要偶爾塗上0號的話，就能呈現水彩顏料般的質感。

星
在星星的周圍以Y00畫出圓形後，接著用點畫的方式，在星星的輪廓邊緣塗上橘色Y17。黃色與橘色會混在一起。

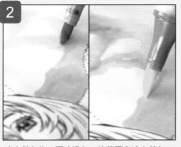
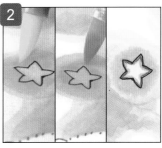

先塗上黃色Y00的情況
與「之後再塗上黃色Y00的情況」相同，事先在雲的周圍塗上0號，然後不要在上面塗上綠色，而是要塗上黃色Y00。

塗完黃色後，再塗上綠色，接著再次塗上黃色，然後塗上淺藍色。像這樣地反覆上色後，就能呈現水彩般的質感。顏色的混合方式與剛才不同。

為了讓星星周圍的顏色滲透成更輕柔的質感，所以要再次塗上黃色與橘色，並用0號進行暈染。接著，為了突顯出星星的輪廓，所以，最後要用褐色的HI-TEC鋼珠筆勾勒出星星的輪廓。

毛衣

風羽 用粉紅色的R02畫出毛衣上的條紋。如果在線稿中清楚地畫出線條的話，塗出範圍時，就會使人出現「咦？」的反應。如果畫上虛線的話，反倒能讓人覺得「毛衣的質感就是那樣對吧？」。畫完條紋後，就用E70塗上陰影吧！

—— 塗陰影時的重點為何？

風羽 利用還沒乾的部分，讓顏色輕輕地、慢慢地擴散。而且，即使一口氣地塗上第二種顏色，如果該處沒有塗過第一種顏色的話，顏色就不會擴散。

—— 所以在上色時，就可以避免塗出範圍。

風羽 沒錯。我的脖子上如果纏著這種毛的話，應該會覺得非常癢吧！

春日 沒問題的，也有不會使人發癢的毛喔（笑）。這是「貴賓犬上色法」對吧！

風羽 嗯，頸部的陰影與條紋下側的陰影使用的是E70。如果連白色部分的陰影都使用E70的話，顏色就會太深，所以我覺得用其他顏色塗比較好。奶油色系的E41應該沒問題吧！這樣一來，我想應該就能在袖子上呈現立體感吧，雖然這只是我個人的看法。

春日 很有立體感喔。很漂亮喔。

風羽 真令人高興。多謝妳的鼓勵！

—— 在畫袖口的編織造型時，要在編織造型上塗上陰影對吧？

風羽 嗯。唔唔唔……（一邊低吟，一邊著色）。

春日 真厲害呀，感覺毛茸茸的。

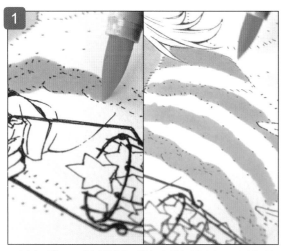

用粉紅色系的R02塗毛衣上的條紋。從袖口朝著身體的方向塗。毛衣的線條部分不是實線，而是虛線，這樣就不用擔心會塗出範圍。

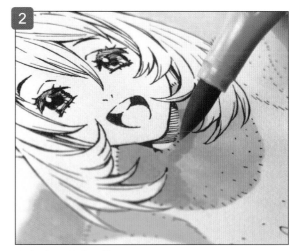

由於毛衣是毛茸茸的材質，所以要採取「貴賓犬上色法」，在頸部的陰影部分塗上褐色系的E70。只要在粉紅色R02乾掉前塗上E70的話，兩種顏色就會開始混合、滲透，並互相融合。

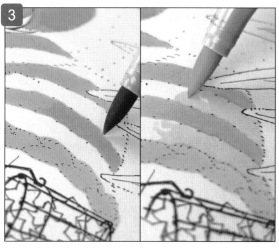

只在袖子下側塗上陰影。透過「貴賓犬上色法」，用「與頸部相同的E70」畫出粉紅色條紋部分的陰影，然後用奶油色系的E41畫出奶油色條紋的陰影，這樣就能呈現自然的立體感。

最後，在心型的袖口部分塗上陰影。由於底色是粉紅色，所以要用E70塗上陰影。一邊注意針腳的形狀，一邊塗上陰影，讓心型看起來有立體感。

風羽老師透過柔和的色調與質感，完成了這幅描述「製作星星的少女與兔子們」的奇幻插圖。與春日老師相比，風羽老師用「顏色原本就不容易滲透的影印紙」呈現滲透效果。透過「經常讓紙張保持濕潤狀態」，使接下來要塗的顏色能夠滲透。我想大家應該已經了解，只要用不同的COPIC麥克筆反覆塗上許多顏色，多種顏色就會互相混合，並進行滲透，因此即使是COPIC麥克筆，也能夠呈現接近顏料的質感。另外，想在不容易滲透的紙張呈現滲透效果時，重點在於，要趁墨水還沒乾之前，迅速上色。

完成

這次的主題是「羽毛」。要介紹的是「如何透過COPIC麥克筆當中的超淡色00系列呈現各種羽毛的質感」。

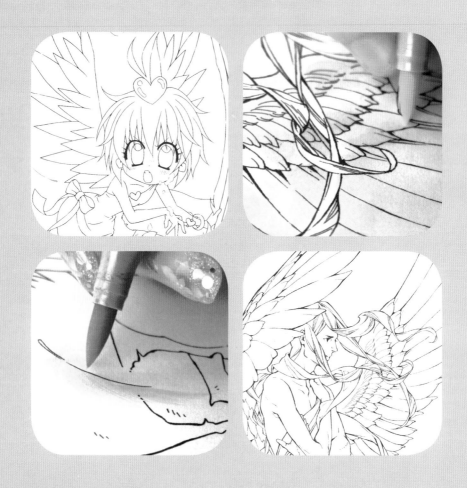

—— 這次的主題是「羽毛」。先來介紹各自的設定吧……。

風羽 設定嗎……這次我沒有思考什麼設定耶。

春日 不是天使大人嗎？

風羽 對對，就是天使大人。由於上次春日老師畫的是女裝正太，所以我覺得我這次應該要畫男的。

春日 那不算是設定吧（笑）？

風羽 所以說，這次我沒有想那麼多呀。

春日 那麼就當作是「風羽畫的天使大人派遣我畫的天使去工作」吧。

風羽 派遣！？原來如此。天使大人在看天使有沒有認真工作，並說「真是拿她沒辦法」。

春日 沒錯沒錯，像是「那傢伙回來後，我要好好管教她」那樣（笑）。

風羽 我討厭這種上司……。

—— 那麼，風羽畫的角色與其說是天使，倒不如說是神吧。

風羽 好像有點了不起耶。我想他大概是組長等級的吧。

春日 這個女孩大概是派遣員工吧。這種布很不錯呀。

風羽 她用這副打扮在外頭行走，偶爾會遇到警察的盤問。

春日 在接受盤問前就被抓住了（笑）。

風羽 接著，她一邊找身分證，一邊說「駕照、駕照」。那麼，妳覺得這個女孩如何？為何紙上會有腳印呢？

春日 她是愛神邱比特，正在幫人類的女孩寫信。不過，由於她是個笨蛋，所以老是搞砸。

風羽 這不就是萌角嗎！這不就是冒失屬性的少女嗎！

春日 她會說「我可沒有錯喔」，並蒙混過去。順便一提，這就是她實際的尺寸。她正在寫信給風羽喜歡的人喔。

風羽 是那樣啊。順便問一下，這個女孩應該不會因為沒有「三餐加午睡的待遇」就不工作吧。

春日 那可是基本待遇（笑）。

風羽 我要抓住她的細腰，讓她的腳動個不停。

春日 原來妳喜歡做這種事啊（笑）。

風羽 由於天使大人是一般的尺寸，所以她也會被天使大人抓住，然後腳動個不停喔。接著，警察盤問天使大人：「你手上拿的是什麼？」天使大人回答：「這是人偶！」

春日 變態（爆笑）！

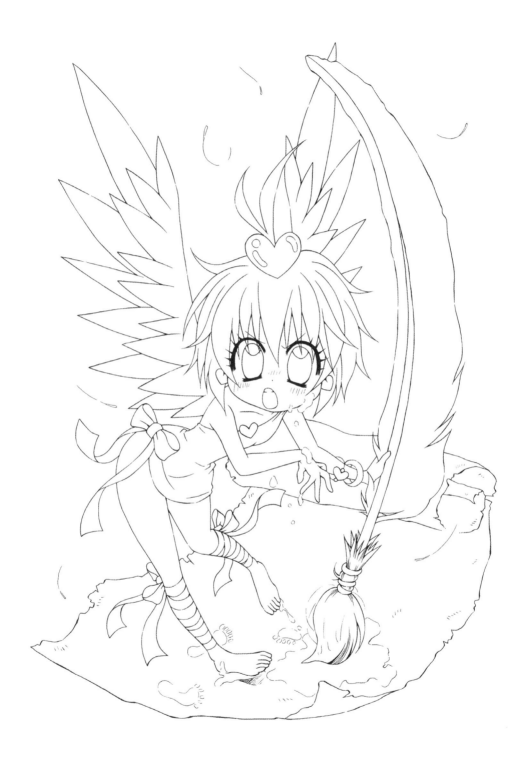

Point!

重點！

這是春日老師所飼養的
鸚鵡的羽毛。「黃色羽
毛」就是參考這根羽毛
畫出來的。

紫色羽毛

風羽 這玩意要怎麼畫呢？我想，必須同時呈現「一根羽毛的纖維質感」與「整體的立體感」才行！整體上是彎曲的，而且邊緣部分會變得皺巴巴的。這是同時具有「明亮部分」、「陰影部分」、「反光部分」的三色旗嘛。

春日 嗯（笑）。那麼，首先要正常地將第一種顏色淡紫色BV0000塗在正中央。使用第二種顏色，稍深的紫色BV01，隨意地塗上很細的陰影線。接著，用BV01畫出反光部分。這很難畫呀……。

風羽 塗得真快！在解說中加入「迅速地」吧。

春日 透過淺色讓BV01與BV00互相融合，這樣應該比較好吧。只要在第一種顏色BV0000的部分乾掉前塗上其他顏色……。

風羽 嗯，如此一來，下筆處的顏色就會開始滲透、融合對吧。

春日 不過，那樣的話，似乎無法讓顏色暈染開，並呈現羽毛的質感。再次塗上BV01與BV00後，我想這次必須要塗上BV0000才能呈現質感吧。接著，只要在皺巴巴的部分塗上最深的BV11，看起來應該就會像羽毛吧。

風羽 反覆上色後，就能使手繪的筆觸轉變為羽毛的質感對吧。這點很重要喔！我在考大學時，補習班的老師曾說過：「在一瞬間，鉛筆畫會變得不像鉛筆畫！」

春日 原來如此（笑）。

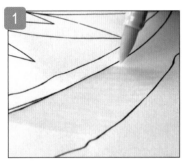

使用非常淡的紫色BV0000，迅速地從羽毛的中央往旁邊塗。

用稍深的紫色BV01塗上陰影。隨意地在羽毛的中央部分塗上很細的線條。

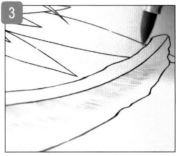

透過淡紫色BV00，在陰影部分的內側塗上反光部分。一邊迅速地上色，一邊畫出羽毛的彎曲感與纖維的質感。

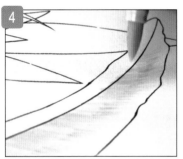

為了讓陰影部分與反光部分的起筆部分互相融合，所以要透過最淡的紫色BV0000混合這兩種顏色。

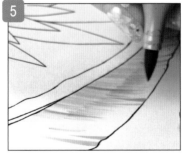

由於質感消失了，所以要再次塗上陰影、反光，並透過深紫色BV11隨意加入線條，以強調纖維的質感與輕逸感。

黃色羽毛

春日 我想要畫出如同我兒子（※鸚鵡）的羽毛那樣的漸層。因此，要由下往上逐漸地加深顏色，在最上面塗上最深的顏色。接著，在下面類似棉花的部分塗上W。由於只塗一種顏色的話，看起來不像棉花，所以要使用W00與W1。

風羽 軟綿綿的喔。喜歡鸚鵡的人應該會非常喜歡這次的單元吧。

春日 就是說呀（笑）。那麼，就從根部的軟毛開始塗吧！要讓此處看起來像羽毛。基本上，要注意形狀的圓滑感。由於顏色很淡，所以似乎看不太清楚吧。

風羽 用肉眼看得到喔！

春日 接著，一邊想像羽毛的形狀，一邊用淡黃色YG0000畫出圓圓的羽毛。

風羽 很可愛喔。好想撫摸鳥兒的頭。在我眼中，看起來已經很像羽毛了喔。

春日 真的嗎（笑）？那麼，接著，細細地塗上YG21與YG01，讓顏色融合，並呈現漸層效果。之後再把正中央的芯消除掉……如何？有像羽毛嗎？

風羽 嗯！！

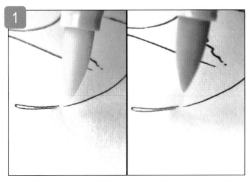

在羽毛的下方畫出白色的軟毛。用淺灰色的W00與W1塗成圓形的毛。

一邊注意圓潤感，一邊從白色毛的正上方，由下而上塗上黃色YG0000，使顏色逐漸變深。

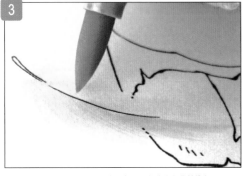

在「比剛才更上面一點的區域」由下而上地塗上淺黃綠色YG21。透過細細的線條讓顏色互相融合，並呈現漸層效果。

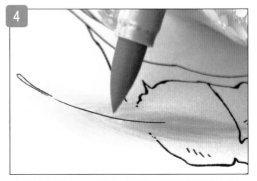

使用較深的黃綠色YG01調整漸層的顏色，並用白色消除正中央的芯。接著，只要塗上白毛的話，就完成了。

藍色羽毛

春日 羽毛的前端比較薄，中心部分比較厚喔。因此，正中央為不透明的白色，前端則會映照出上方羽毛的模樣。由於前面的羽毛會與後側的羽毛重疊，所以此部分要塗得稍微深一點。首先，用B0000畫出漸層……

風羽 要迅速地上色，並在中央畫出留白區域！

春日 嗯（笑）。一邊想像羽毛的形狀，一邊從正中央往旁邊塗。

風羽 這得很專注才行。既不能塗出範圍，又必須把中央塗成尖尖的，真是可怕啊。

春日 感覺像是在畫集中線。接著，要一邊思考羽毛的形狀，一邊輕快地塗上稍深的水藍色B01。基本上，要先在最初的部分塗兩次，然後再輕輕地全部塗上顏色。

風羽 纖維的質感！

春日 接著，就跟平常一樣。一邊思考毛的方向，一邊用較深的水藍色B02畫出上方羽毛的陰影。這個顏色相當深，上色時幾乎不用施力。如何？看起來像羽毛嗎？

風羽 （拍手）

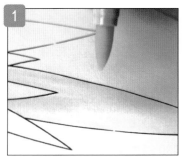

在較厚的中央部分畫出留白，然後迅速地在上方羽毛的陰影部分塗上很淡的水藍色B0000。

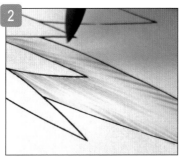

用水藍色B01，由外往內塗上細線。在「與剛才相同的位置」塗兩次，透過漸層效果呈現羽毛的質感。

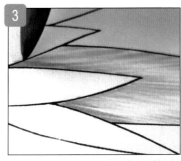

用較深的水藍色B02塗羽毛的陰影。由於顏色很深，所以幾乎不用施力，只需輕輕勾勒出上方羽毛的樣子。

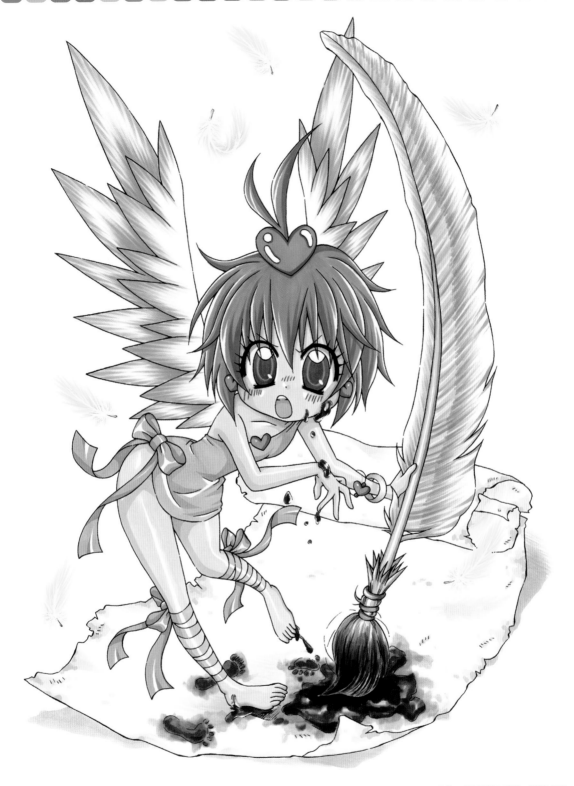

春日老師完成這幅描述「色彩鮮豔的可愛邱比特露出生氣表情」的插圖了！這次，春日老師用熟悉的鮮明上色法畫出了三種很有質感的羽毛。在紫色與藍色的羽毛中，春日老師巧妙地使用筆尖畫出細線，精采呈現了「纖維的質感」、「光澤感」、「厚實羽毛的觸感」等。另一方面，透過漸層所畫出來的黃色羽毛則給人一種既柔軟又輕飄飄的感覺。雖然「透過細線的組合呈現漸層效果與質感」是很困難的，而且「畫出漂亮的細線」原本就是很難的事，不過，如果我們願意注重線條，呈現方式就會更加多樣化

所有系列
＋
BV31 (陰影)
＋
W3

頭髮：E31
＋
C4與V12

布：E07
＋
~~E07~~ B45

皮膚BV31
＋
BV23

風羽 翅膀的內側要畫成繽紛的感覺，看起來很有意思。我有事先把組長的皮膚、頭髮、布的顏色塗得深一點喔，這樣就算稍微塗出範圍也沒有關係。一開始，先塗上淺灰色W00。

春日 為什麼神仙大人的皮膚不是皮膚色的呢？

風羽 他過去大概很沉迷視覺系樂團吧……塗完一次W00後，再塗上皮膚色YR0000。

春日 總覺得淺色比深色來得容易混合啊。

風羽 顏色的交界處沒有出現筆跡對吧。接著使用黃色YG0000。總覺得唯獨YG0000的顏色特別強烈。當然，這樣完全沒問題喔。雖然我不清楚這種顏色是否含有螢光墨水，不過由於我基本上都

是在吹牛，所以請不要把我的話當真。可信度大概跟高●純次先生差不多。

—— （笑）上色位置的重點在於？

風羽 位置、位置……春日老師，妳覺得如何？

春日 咦，要我回答嗎？我想顏色應該要塗在羽毛重疊的部分對吧。

風羽 嗯，在塗翅膀外側時，只要塗陰影的部分即可。

春日 外側的顏色很淡嗎？

風羽 嗯，要留白。那麼，就用綠色的G0000塗吧。

春日 這種顏色真漂亮呀。神仙大人看起來變成好人了。

風羽 在接受警察盤問時，組長是個好人。組長每個月會帶天使去一

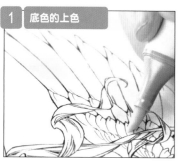

1 底色的上色

為了塗上00系列的全部12種顏色，所以要先塗上底色。在雙翼的內側隨意地塗上淺灰色W00。

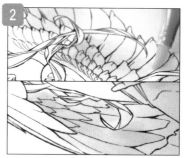

2

在「已塗上W00的區域」中，局部地塗上皮膚色YR0000，讓兩種顏色融合。

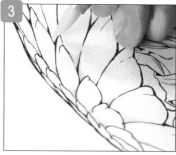

3

翅膀外側的第一種顏色是黃色YG0000。沿著線稿，在外側的羽毛重疊部分塗上陰影，然後隨意地在內側塗上顏色。

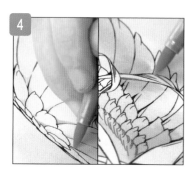

4

使用淺青綠色G0000，在翅膀的外側塗上陰影，然後隨意地在內側塗上顏色。

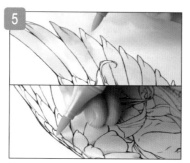

5

使用淺藍色B0000，在翅膀外側的「羽毛前端的邊緣」與「陰影部分」塗上顏色，然後在以「內側的羽毛前端」為主的部分，隨意地塗上顏色。

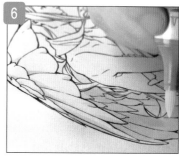

6

一邊觀察顏色的平衡，一邊把淺粉紅色RV0000塗在以翅膀內側為主的部分，提昇紅色的程度。

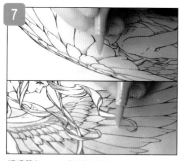

7

透過藍色B0000減輕外側的黃色色調，並在內側隨意塗上藍色B0000。顏色的融合程度相當高。

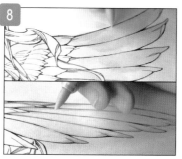

8

透過灰色C00，讓之前所塗上的顏色互相融合。也要在「外側的陰影部分」與「羽毛前端」等處塗上灰色C00。

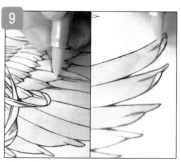

9

在以「綠色調過強的部分」為主的區域塗上帶有粉紅色的紫色V0000，讓顏色互相融合。

次高級壽司店！

春日 神仙大人真的會帶天使去高級壽司店啊（笑）。

風羽 雖然神仙大人嘴上說「真是拿她沒辦法」，但還是很疼愛天使的喔。好，繼續塗下一個顏色！藍色BG0000。趁這個機會來聊聊00系列的話題吧！我喜歡紫色。另外，即使把綠色與粉紅色重疊，顏色也不會變髒，這是00系列的優點喔！由於顏色很淡，所以顏色彼此不會影響。

春日 妳現在所使用的粉紅色的重點為何？

風羽 由於這一帶的黃色太強烈了，所以我想隨意地塗上粉紅色。啊，由於已經沒有地方可以塗了，所以接下來要專注於顏色的融合。在過藍的地方塗上紫色……接著，會遇到問題喔。雖然我想要先塗上全部顏色後，再輕輕地塗上顏色，呈現漸層般的

效果，不過那樣做的話，這七種顏色似乎會消失……。

—— 應該要從這裡塗上陰影對吧？

風羽 嗯，那樣可以突顯立體感。雖然一開始試著塗上了灰色，但七種顏色會接二連三地消失。所以，只要使用橘色的話，YG0000就會看起來像黃綠色……最後則要使用紫色的BV31。紫色似乎具有親合性。即使是電腦繪圖，我也會在圖層混合模式中使用紫色。這是因為，綠色會使皮膚色變得混濁，紅色則會使陰影變得不太清楚。接著，在最深的部分塗上W3。我發現到，只要塗上很多W3的話，一開始的顏色就會消失。啊……出現了，哇，完成！

春日 很有神仙大人的風範！

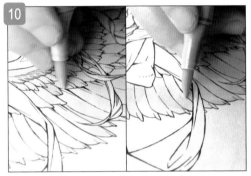

在翅膀內側，以「細小羽毛很密集的部分」為主要範圍，隨意地塗上紫色BV0000。

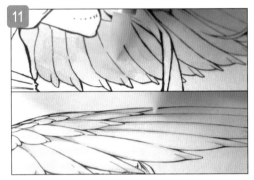

一邊觀察羽毛外側、內側的色調平衡，一邊隨意地塗上皮膚色R0000。

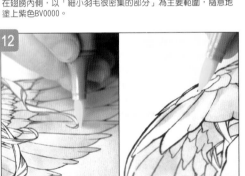

第十二種顏色為黃色Y0000。塗法與皮膚色相同，上色範圍是「翅膀內側與外側當中，黃色調較不足的區域」。這樣就完成了底色的上色。

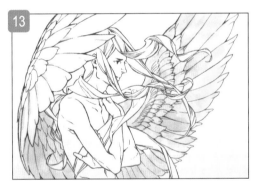

這是「塗完底色後，還沒塗上陰影前」的狀態。許多顏色漂亮地融合在一起後，就形成了七彩翅膀。

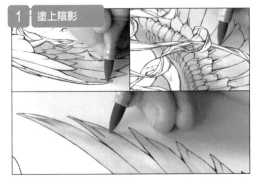

用紫色BV31塗上陰影。為了呈現立體感，所以顏色要塗在「細小羽毛很密集的部分」。為了強調羽毛的輪廓，所以要在羽毛前端的邊緣塗上紫色。

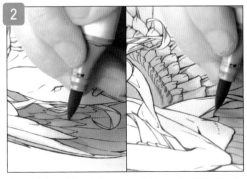

在更深的陰影部分塗上米灰色W3。在「細小羽毛很密集的部分」，沿著線稿的邊框，細細地塗上顏色。

完成 風羽老師使用超淡色系列的全部12種顏色，畫出了這名「擁有七彩翅膀，既俊美又神聖的天使」。延續上次的比較，這次風羽老師也畫出了與春日老師截然不同的風格。風羽老師透過「不會留下筆觸的上色法」，反覆地塗上許多種顏色，讓顏色互相融合，並呈現一種看起來不像是用COPIC麥克

筆畫出來的奇妙質感。我想大家應該已經了解，在「混色」這種技巧中，要混合深色是相當困難的，不過只要使用超淡色的話，就能夠漂亮地讓顏色互相融合，不會使顏色變髒、混濁，也不會產生斑點。另外，「用紫色當做淡色的陰影」的觀點也請大家務必參考看看。

CHAPTER 19 「具設計感的上色法」

這次的主題是「具設計感的上色法」。我們要介紹的是「如同美國漫畫那樣，反光與陰影的對比很強烈」等具有設計感的上色法。

—— 這次的主題是「具設計感的上色法」。兩位畫的是什麼樣的插圖呢？

風羽 老師！為什麼她們會穿著短褲呢？

春日 她們是偶像喔。

風羽 這拉鍊不會太開嗎？

春日 她們在調情時，被媒體發現了喔。

風羽 是醜聞啊！她們是同一個偶像團體的成員嗎？

春日 沒錯沒錯。站在前面的是前輩，站在後面的是晚輩。晚輩的衣服被前輩脫了下來，前輩正在進行各種指導。

風羽 指導……就是所謂的課外指導對吧。

春日 順便說一下，我想把前輩畫成短髮的貧乳少女。

風羽 太棒了！

—— 風羽畫的是什麼角色？

風羽 由於這次增加了塗黑的部分，所以我想要畫銀色。於是，我找了很多銀色的資料……畫得不好呀！

春日 明明畫得很好！

風羽 這個人是寡婦，所以她被迫戴上了銀製的面罩。

春日 為什麼寡婦就得被迫戴上面罩呢？

風羽 為了讓她無法說話。因為她知道她丈夫的死亡真相……

春日 那麼，不用把她的表情畫得更加痛苦一點嗎？

風羽 丈夫死去後，她的心也死了，所以她是面無表情的喔。她才約20歲而已。她16歲時，嫁到有錢人家中。後來，丈夫便突然去世，並留下了龐大遺產。順便說一下，丈夫已經50歲了。

春日 這是什麼樣的設定呀（笑）！儘管如此，真虧妳能想出這種造型。

風羽 這造型也許挺隨便的。而且，墨比斯（Moebius，法國漫畫家）先生不用修改，就能一口氣完成作品，我在畫的時候，則必須修改很多地方。這次的線稿是採取數位作畫，由於數位作畫可以使用白筆，所以很方便！先整個塗黑後，再輕快地畫上白色斜線。

春日 這張線稿完全都是採用數位作畫嗎？

風羽 沒錯。最近，放掃描器的架子前面堆放了很多東西喔。於是，我如果要使用掃描器的話，就得鑽到架子前才行……最後，我變得很少使用掃描器！

春日 那是什麼情形呀（笑）！

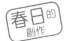 春日的創作 皮膚

春日 先從淺色開始塗。今天我先用線條畫出了陰影與反光部分，所以要先用明亮的皮膚色E21把明亮的部分塗滿。

風羽 陰影的部分不用塗呀！這樣可以節省COPIC麥克筆的墨水！

春日 沒錯，不會浪費墨水（笑）。由於我想要把陰影畫得稍微深一點，所以塗完E57後，要再塗上炭灰色W6。那是因為E57的褐色太深了。啊，似乎要塗到眼睛上了，好可怕（笑）。

風羽 沒有任何事會比「塗深色」更加可怕……我已經成為前輩的粉

絲了喔。前輩似乎能夠在綜藝節目中發揮毒舌功力！

春日 也許是那樣喔（笑）。即使E57塗得不均勻，但只要塗上W6的話，顏色就會擴散，所以顏色會互相融合。在畫反光區域時，由於眉毛下方會形成陰影，所以要塗上顏色。因為範圍很細小，所以幾乎不用施力……

風羽 喔喔（讚嘆）。那麼，接下來有記者會對吧。

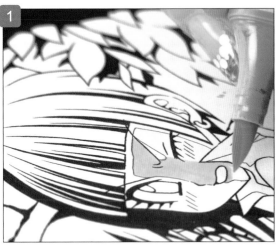

在「有照到光線的臉部右半邊」塗滿黃色系的皮膚色E21。迅速地從「此區域與陰影部分的交界處」開始畫。

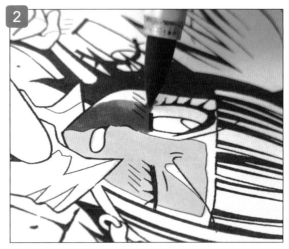

用「帶有紅色的褐色E57」塗「臉部左半邊的陰影部分」。在眼睛部分畫出留白後，把紙張轉成上下顛倒，並迅速上色

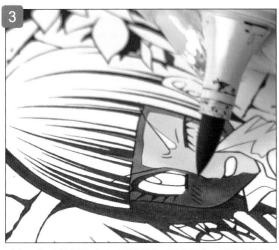

塗完E57後，再塗上炭灰色W6，使顏色融合。彩度下降後，色調就會變得協調。

由於右側的眉毛下方也會形成陰影，所以同樣要依序塗上E57與W6。一邊輕輕地上色，一邊注意不要塗出範圍。

頭髮

春日 用灰色系的C1、3、5、7塗頭髮。輕快地塗上細線,一邊留下筆觸,一邊讓顏色滲透。從右到左,陰影會逐漸變深。

風羽 我以前都沒有注意到,原來灰色系也能這樣用呀。雖然我喜歡原色系的顏色,但我覺得彩度低的顏色比較容易使用。

春日 就是說呀。由於要在後頭部畫出反光留白的感覺,所以要概略地塗上0號,然後趁0號乾掉前,輕快地塗上淺灰色C1。

風羽 這種強光是無法反射回去的對吧。「魯邦三世」的動畫片頭也是這種風格。這種上色法既鮮明又帥氣對吧。

春日 我也很喜歡魯邦三世的上色法喔。話說回來,風羽妳今天不是發燒嗎?講那麼多話沒關係嗎?

風羽 說到發燒,我就讀小學時,曾經假裝發燒喔。我採用摩擦體溫計的方法。持續好幾天後,我終於被帶到醫院,並被診斷為原因不明的高燒……。

春日 我知道了,所以妳不說話也沒關係喔(笑)!

迅速地在後頭部塗上無色的0號。這是為了讓「光線所照射到的部位」與「淺灰色C1的區域」的交界處相互融合。

在0號乾掉前,把淺灰色C1塗到中央一帶,並稍微覆蓋「已塗上0號的部分」。輕快地塗上細線。

輕快地往左塗上稍深的C3,並稍微覆蓋「已塗上C1的部分」。

以同樣的方式塗上C5,稍微覆蓋C3的部分。陰影會形成漸層,越往左,顏色越深。

一邊覆蓋C5的部分區域,一邊塗上最深的C7。確實地將「陰影最深的左端」塗深。

葉子

—— 雖然同樣都是漸層，但葉子的畫法應該與頭髮不同吧。

春日 葉子的畫法與頭髮不同，畫葉子時，不要留下筆觸，而是要塗滿。

風羽 葉子的形狀不要仔細地畫出，而是要透過色面(color field)掌握葉子的質感，對吧！

春日 嗯，接著，在上方的部分塗上深色，越往下，顏色會越明亮。上色時的單位不是「一片葉子」，而是「一整團葉子」。我覺得先塗深色的話，顏色會融合得比較漂亮。好像會失敗耶……。

風羽 沒問題，有我在。

春日 謝謝(笑)。那麼，一開始先使用深綠色G24，然後再塗上G82、G12。一邊稍微覆蓋各種顏色……由於範圍很小，所以顏色似乎會不太均勻。

風羽 春日老師總是不會塗出範圍，而且會準時交稿，又很溫柔，所以沒問題的！

春日 (笑)。最後，由上往下塗上0號，讓整體的顏色互相融合。

風羽 喔喔喔(拍手)！

在「整團葉子的上方區域」塗上深綠色G24，並注意顏色是否均勻。

在「整團葉子的約一半區域」塗上深綠色G24後，用稍亮的綠色G82稍微覆蓋G24，並往下塗。

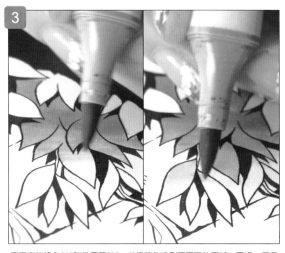

用更亮的綠色G12稍微覆蓋G82，並把顏色塗到更下面的區域。不過，葉子的尖端部分要留白。

為了讓三種顏色均勻地形成漂亮的漸層，所以最後還要塗上無色的0號，讓顏色互相融合。

完成 春日老師透過光線與陰影的對比，把「偶像團體的醜聞場面」畫成了令人印象深刻的插圖！這次，春日老師用三種上色法呈現了「強光所形成的深色陰影」。春日老師在畫線稿時就已經先把光線與陰影區隔開來。透過塗滿的方式，春日老師畫出完全不同的皮膚。雖然留下了筆觸，但還是能透過漂亮的漸層呈現「頭髮的質感」與「顏色變化很平穩的美麗葉子」。雖然都是「深色陰影」，但呈現方式卻有如此大的差異。藉由巧妙的運筆，春日老師呈現了美麗的漸層。另外，春日老師在使用彩度較低的顏色時，會在「挑選顏色」方面下一番工夫，這一點也是成功的秘訣之一。

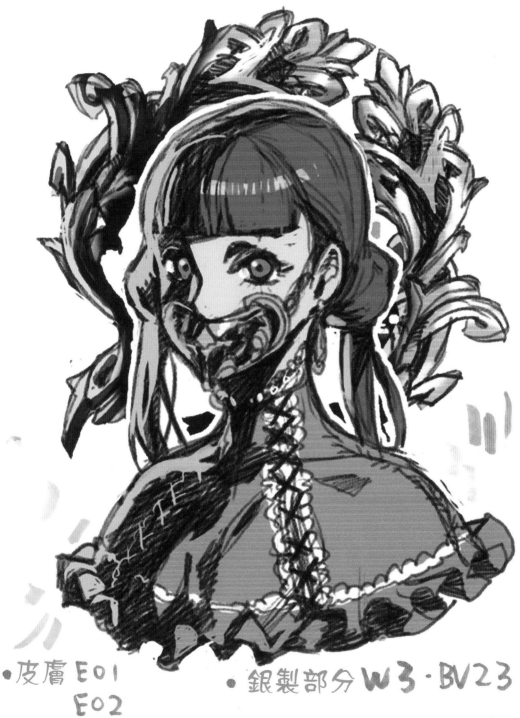

·皮膚 E01
E02
·反光 Y17

·銀製部分 W3·BV23

·衣服 BV01 ·頭髮 Rv34
E37

風羽的創作　黃色的反光部分

春日　哪些部分要塗成黃色的呢？

風羽　我想左側大致上應該都是黃色的吧。這些部分有照到光線喔，大概是吧。感覺就像電影「卡里加里博士的小屋（The Cabinet of Dr. Caligari）」那樣。用黃色的Y17上色。好，我要正常地上色囉！

春日　要塗滿對吧。

風羽　嗯。這次我想輕鬆地上色，所以在線稿中畫出了很多塗黑的部分。如此一來，就不用透過顏色呈現立體感……也就是說，雖然全都塗得不一樣也很好，但這次只要全都採用相同的畫法就行了！我如此盤算，並努力地花了約6個小時完成線稿。

春日　咦（驚）！

風羽　墨比斯花三小時就能畫出非常厲害的畫，但我連一張也畫不出來喔。我已經用Painter尖頭圓筆畫了一整天了。話說回來，春日老師，時間上沒問題嗎？

春日　嗯？完全沒問題喔。

風羽　對不起，我花了那麼多時間。不要生氣喔。不過，妳在生氣對吧。生氣也沒關係喔。妳生氣的樣子也很可愛……

春日　我知道了啦（笑）。風羽請留意自己的身體！

風羽　沒問題的，快接近終點了。我已經看到武道館了，不，是國立競技場才對。42.195公里。

用黃色的Y17塗滿「受到光線反射的整個左側部分」。畫銀製部分時，同樣要依照線條的形狀描畫。

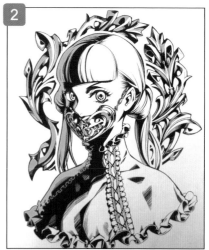

塗完所有反光部分後的狀態。很有那種「強光猛烈地照在物體上」的感覺。

頭髮

風羽　頭髮的顏色是深粉紅色RV34。我稱之為「深粉」。

春日　深粉……（笑）。反光部分要怎麼畫呢？

風羽　先塗上皮膚色E01吧。用RV34塗滿反光部分以外的頭髮。盡量不要畫出頭髮的纖維質感……因為很害怕，所以反光部分留得太多了。這差不多是國道16號的寬度吧。應該是四線道吧！沒有更多愛與勇氣的話，是不行的……啊，發生塗範圍意外了。

春日　MISNON修正液、MISNON修正液！

風羽　完成塗滿的步驟後，用RV34在反光部分中加入線條，並用RV34強調其周圍的區域。風格似乎有點類似「地獄怪客（Hellboy）」……米格諾拉（Mike Mignola）老師，真是抱歉。

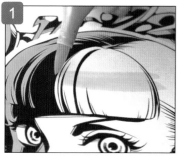

使用皮膚色E01，在「帶有光澤的反光部分」輕快地塗上很寬的橫線。同樣地在綁髮處塗上橫線。

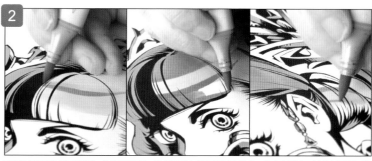

用深粉紅色RV34塗滿頭髮。先畫出邊框，使「已塗上橫線的反光部分」的寬度變小，然後以不留下筆觸的方式塗滿整個頭髮。

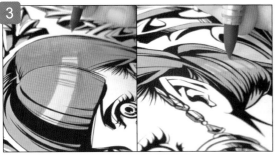

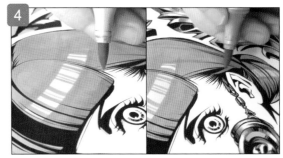

完成塗滿步驟後,而且E01也乾了後,再使用RV34,在反光部分加入頭髮的線條,然後在「反光部分與塗滿部分的交界處」塗上RV34,加深顏色。

加深部分區域的髮色。用RV34把瀏海下方與後頭部塗得更深,而且在後頭部附近也要仔細畫出頭髮線條。

銀製部分

風羽 畫出反光部分後,再一點一滴地塗上灰色的W3。這很花時間,真抱歉,讓妳久等了。據說太宰治曾對欠他錢還是什麼東西的人說過「是讓人等待比較痛苦,還是等待別人比較痛苦呢……」喔。

春日 是那樣啊(笑)。

風羽 第、第一種顏色完成了!銀製部分並非整個都是灰色的,而是比較接近「稍微帶點藍色的褐色」。我認為,如果灰色的彩度

接近0的話,看起來就會像白金。因此,第二種顏色是藍紫色(blue violet)BV23!發音有點像偶像團體的名稱!感覺上,就是在黑色與灰色的交界處塗上此顏色。另外,有一件跟插圖完全無關的事。前幾天,母親對我說「滿意創意」,我聽不太懂,想了一下,才知道她說的是「滿身瘡痍」。

春日 (笑)。

用灰色W3塗上陰影。為了呈現立體感,必須一邊注意銀製部分的形狀,一邊慢慢上色。

在「已塗上W3的部分」與「線稿中的塗黑部分」的交界處簡單地塗上藍紫色BV23,讓顏色暈染開來。

同樣地,用W3畫出面罩的陰影,然後用W23進行暈染。只要讓這兩種顏色混在一起,就能呈現銀製部分的立體感。

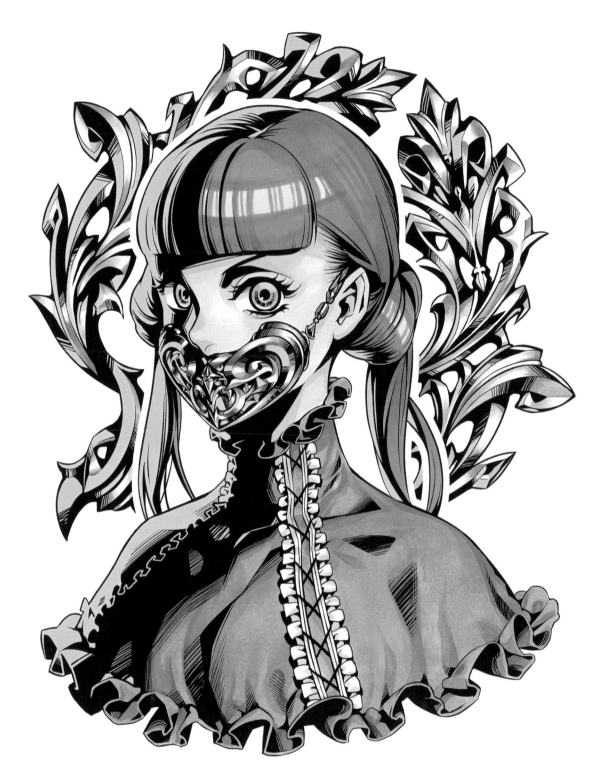

完成 風羽老師透過「銀製部分的設計」與「很有效果的光影 呈現技巧」，完成了這幅既冷酷又充滿氣氛的插圖。雖 然風羽老師平常會運用各種漸層效果，並採取「質感看 起來不像COPIC麥克筆」的複雜上色法，不過這次風羽老師在畫線稿 時，仔細地畫出了塗黑的部分，並透過既簡單又明快的上色法充分

呈現銀製品造型之美，完成了這個很有設計感的畫面。藉由「事先 在線稿上下工夫」，風羽老師讓清楚分明的上色變得如此生動。另 外，我想大家也已經了解，如同黃色的反光那樣，這種「大膽地塗 滿顏色」的上色法比較容易呈現設計感的氣氛。

「甜點的上色法」

這次的主題是「甜點的上色」。要介紹如何畫出「既繽紛可愛又似乎很美味，而且充滿裝飾性的甜點」！

—— 這次的主題是「甜點的上色」。兩位畫的是什麼樣的插圖呢？

風羽 由於是櫻桃（註：櫻桃的日文是「桜ん坊」，「坊」指的是男孩），所以我想應該是男孩吧。

春日 是那樣嗎（笑）？

風羽 他在吃自己的立足處。自己親手破壞自己的立足處……總覺得是在隱喻這個時代的社會。雖然這是假的。

—— 他的表情似乎有點悲傷耶（笑）。

風羽 沒錯。這果然是在反應世態……（笑）。啊，另外，如同外國的動畫角色那樣，我把手指畫得很簡略。

春日 不過，總覺得很不錯喔，看起來軟綿綿的，好像丘比娃娃。這雙腳特別好看！

風羽 不過，櫻桃君最後還是被吃掉了喔。

春日 咦……該不會只剩下身體？

風羽 沒錯，一折就斷了。順便說一下，這個繽紛的玩意不是蛆，而是裝飾用的巧克力米。

春日 妳居然說蛆（笑）！

風羽 話說回來，春日老師畫的蛋糕是春日牌的耶！春日牌也有在做西點喔。

春日 對呀對呀，春日牌什麼都做，是萬事通喔。

—— 春日的畫有進行什麼樣的設定嗎？

春日 把各種點心裝在一起的感覺。這個女孩想把什麼東西都往蛋糕上擺，別人對她說「妳給我差不多一點」，她則回答「什麼嘛，我還要放喔」，類似那樣的場景。

風羽 最後被員工阻止了她（笑）！畢竟太耗費成本了嘛。

春日 沒錯（笑）。這個女孩是糕點師，而且還是裸體圍裙造型喔。

風羽 太棒了！

—— 水果與點心會塗成什麼樣子呢？

春日 奶油是滑溜溜的感覺，畫橘子時，我大概會稍微使用「貴賓犬上色法」吧！

風羽 蒙布朗呢？

春日 這個是鮮奶油耶……（笑）。

風羽 咦！蒙布朗比較好啦！

春日 嗯，要當做是蒙布朗也沒關係啦。順便一提，我家的老媽說小泡芙是頭，鮮奶油是身體，看起來有如綠毛蟲……

風羽 我們還真常提到蟲呀……（笑）。

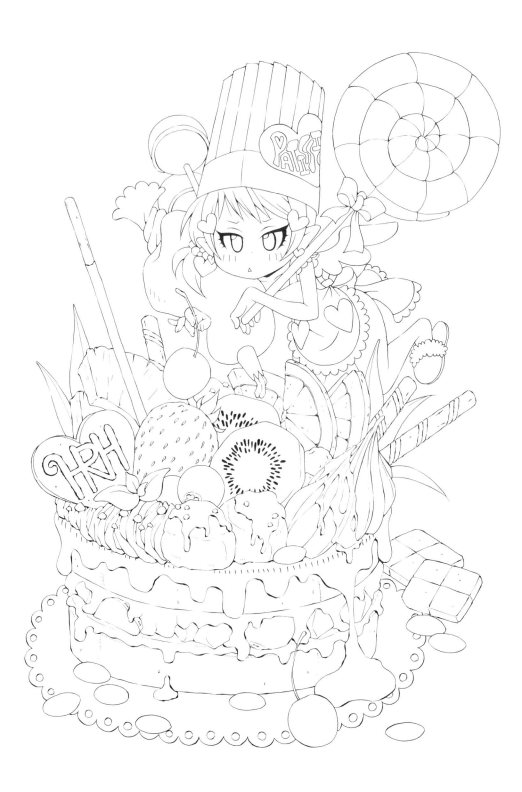

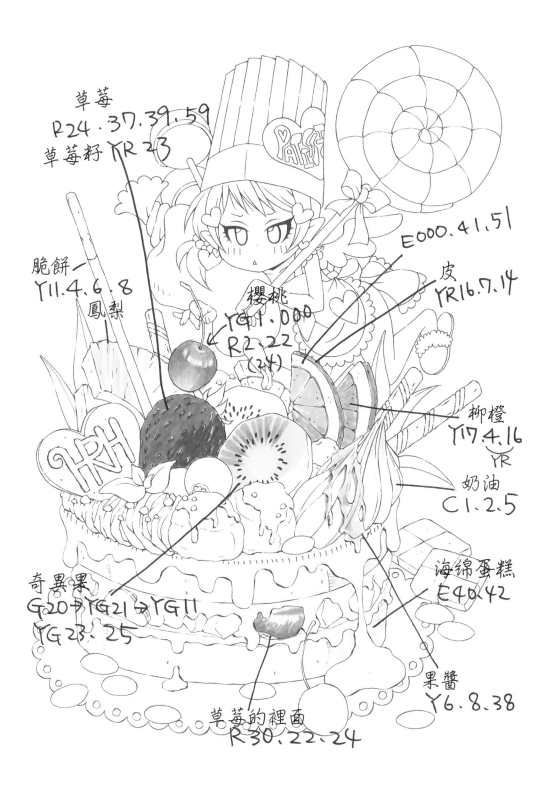

草莓
R24.37.39.59
草莓籽 YR 23

脆餅
Y11.4.6.8

鳳梨

櫻桃
YG1.000
R2.22
(24)

E000.41.51

皮
YR16.7.14

柳橙
Y17.4.16
YR

奶油
C1.2.5

海綿蛋糕
E40.42

奇異果
G20→YG21→YG11
YG23.25

果醬
Y6.8.38

草莓的裡面
R30.22.24

春日^的創作 櫻桃

春日　在下方的區域塗上YG01。雖然老媽對我說「櫻桃上面沒有這種顏色吧！」。

風羽　有的有的。要用心眼來看！

春日　我知道了（笑）！接著，由上往下塗上R02。把反光部分畫成圓圓的樣子……感覺類似上次風羽所畫的頭髮。位於下面的顏色會跟綠色混在一起。

風羽　只要把下面塗成綠色的話，就會讓人覺得似乎沒有添加物，很好喔。

春日　就是說呀（笑）。然後，塗上極淡的YG0000，讓顏色擴散開來……趁顏色還沒乾之前，塗上R22！

風羽　出現了！

春日　把顏色塗在反光部分的下方附近。這是風羽老師教的。

風羽　咦，我有說過那種話嗎？

春日　妳有說過（笑）！隨意地塗上顏色，凹陷處也要塗。

風羽　變得很「滑溜」喔！

春日　稍微塗上一點R24吧。風羽老師也說過，這個顏色最好塗在反光部分的下方……。

風羽　我真的有說過那種話嗎？

春日　妳的確有說過！最後，透過YG0000，讓顏色擴散開來。哎呀，畢竟水果有很多種嘛（笑）。老師，妳覺得如何？！

風羽　是「佐藤錦」櫻桃耶！真高級！

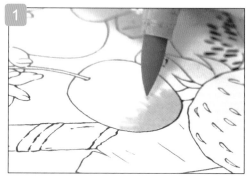

迅速地從櫻桃的底部往上塗上黃綠色的YG01。

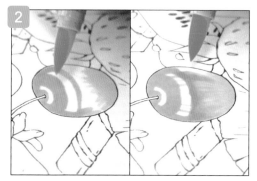

畫出反光部分後，由上往下塗上淡紅色的R02，並稍微覆蓋YG01的部分。

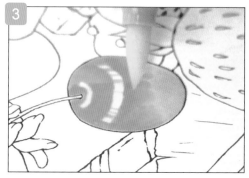

全部塗上極淡的黃綠色YG0000，讓此色與剛才的兩種顏色混合。反光部分也要塗。

趁塗上的顏色乾掉前，在反光部分的下方塗上稍深的紅色R22，以呈現滑溜的質感。

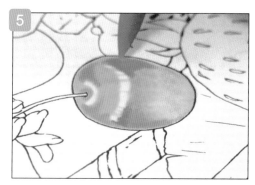

接著以點畫的方式，在「反光部分下方的深色區域」，稍微塗上深紅色R24。

最後，全部塗上淡黃色YG0000，讓重疊的顏色混合，並擴散開來，使顏色互相融合。

柳橙

春日 雖然基本上會採取「貴賓犬上色法」，不過，除了點點，還要透過不同的力道畫出深淺差異。那麼，先用Y17塗上底色……糟糕，塗出範圍了！

風羽 畢竟是水果嘛！

春日 沒錯沒錯，畢竟是水果呀（笑）。那麼，透過點點與線條的搭配，在有光澤的地方畫出反光部分……接著使用YR04。同樣是一邊畫出反光部分，一邊隨意地上色。這是因為，如果樣子很規律的話，看起來會不太好。

風羽 總覺得從檸檬變成了柳橙。

春日 另外，在稍微凹陷的部分塗上YR16，使顏色稍微加深。完成了！

 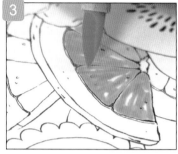

用橘色Y17塗果肉部分的底色。畫出反光部分後，透過點跟線條畫出深淺差異。

透過「貴賓犬上色法」塗上深橘色YR04，並留下較多的反光部分。顏色不用塗得很均勻。

接著，再以點畫的方式在「陰影很深的凹陷部分」塗上深橘色YR16。

奶油

春日 透過「從頂端往下畫」的方式，用淺灰色C1塗上陰影。位置比較高的部分的邊緣要留白。接著，在陰影有點深的部分塗上稍深的C2。如果顏色太深，就會變成黑奶油，所以要塗得淡一點。

風羽 淋在鮮奶油上的東西是果醬嗎？

春日 是果醬沒錯。雖然有人說那是黃色的霉。果醬的顏色是類似螢光的Y06。在堆積了較多果醬的部分塗上深的Y08，然後在堆積了最多果醬的部分塗上Y38。上色方式有點類似貴賓犬上色法。

風羽 （拍手）

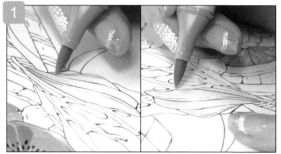 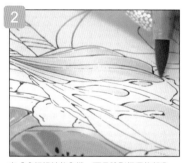

由上往下塗上淺灰色C1，並在奶油的前端畫出留白區域後，再用同樣的方式，由下往上塗。

在「會把奶油往內捲，而且陰影很深的部分」塗上稍深的灰色C2。

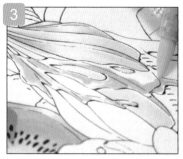 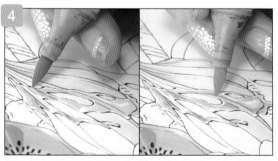

用螢光黃Y06畫出果醬的顏色。在「奶油較凹陷，而且果醬堆積得較多的部分」隨意地多塗幾次。

接著，在「堆積了更多果醬的部分」用「貴賓犬上色法」上色。塗完稍深的黃色Y08後，再用更深的黃色Y38塗「似乎會堆積果醬的部分」。

奇異果

春日 透過G20、YG21、YG11，從內側畫出漸層。那麼，就先塗成圓圓的形狀。

風羽 喔！那麼突然呀！我現在有點不知所措(笑)。

春日 由於我想趁顏色還沒乾之前，塗上其他顏色，所以我會連續不斷地塗喔(笑)。外側是用轉圈圈的方式著色，正中央一帶則要迅速地塗。上完色，而且顏色也乾了後，就朝向中心畫出線

條。塗上隨意形狀的線條，越接近中央，線條越細。接著，只要在顏色乾掉前，先在較深的地方塗上G20等顏色的話，應該就會變得很好看……。

風羽 是奇異果……ZESPRI黃金奇異果……！這種蛋糕一個約2400日圓對吧？

春日 有那麼貴嗎？順便一提，買蛋糕會附贈這個女孩喔(笑)。

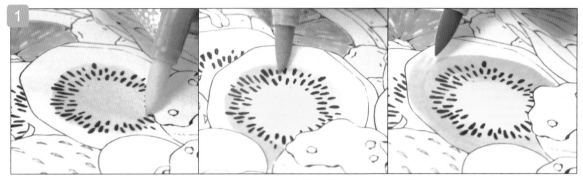

使用淺綠色G20、黃綠色YG21、綠色YG11，從內側往外側畫出圓形的漸層。趁顏色還沒乾掉前，迅速地塗上一圈圈的顏色。

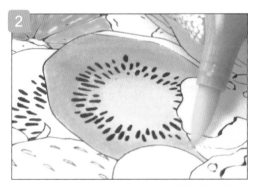

「最初塗上G20的正中央部分」不要塗，從籽的附近往整個外側塗上G20，使整體的顏色變深。

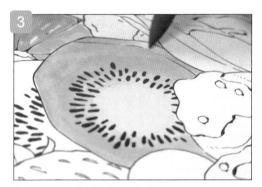

在外圍的邊緣部分塗上綠色YG11後，就能呈現青翠的堅硬質感。

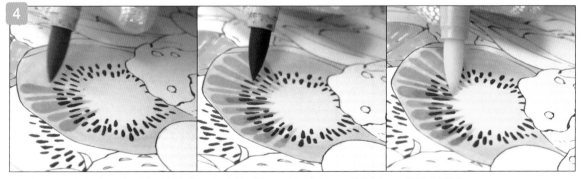

使用綠色Y23，隨意地朝向中心畫出線條，接著在「籽周圍顏色較深的部分」塗上深綠色YG25。最後塗上G20，讓顏色互相融合。

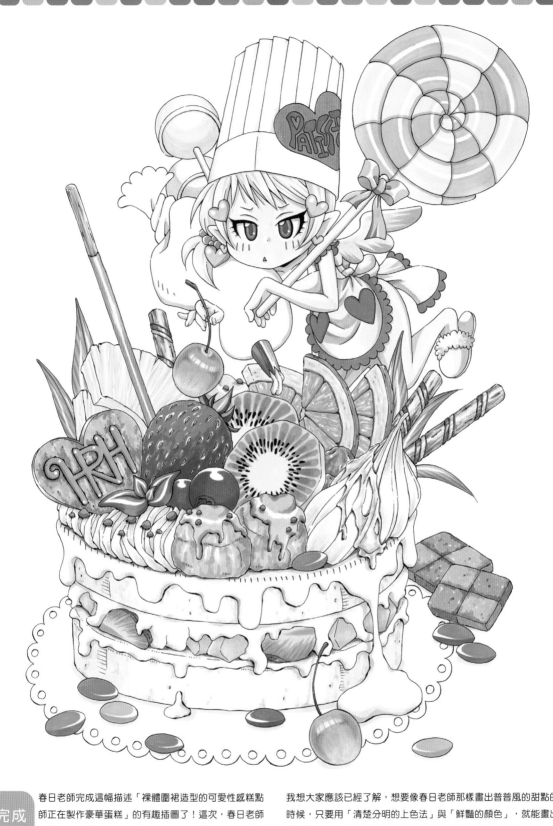

完成 春日老師完成這幅描述「裸體圍裙造型的可愛性感糕點師正在製作豪華蛋糕」的有趣插圖了！這次，春日老師運用熟悉的鮮明上色法，畫出了色彩繽紛的水果。而且，春日老師還透過「淡灰色的深淺程度」呈現奶油的纖細質感。

我想大家應該已經了解，想要像春日老師那樣畫出普普風的甜點的時候，只要用「清楚分明的上色法」與「鮮豔的顏色」，就能畫出很協調的作品。

ヒ 拿著湯匙

E37
E97
E43

RV04 RV14 R32 R24 G14

E13

風羽　用淡褐色E41塗上底色。如果在巧克力米上塗上褐色，顏色會變混濁，所以巧克力米的部分要留白。然後，在顏色不足的部分塗上黃色。蛋製品的顏色很難畫，對吧！

春日　既像褐色，又像黃色。

風羽　接著，用E31塗焦糖的底色。把部分的焦糖塗出範圍，呈現有點 凹凸不平的感覺。

春日　喂，櫻桃君是坐在鮮奶油上面嗎？

風羽　嗯，黏糊糊的。由於感覺像水的焦糖會堆積在邊緣的地方，所以要把正中央的平坦處畫得比較淺。然後，塗上「奶油與櫻桃君的腳所形成的陰影」。櫻桃君會說「～啦」喔。

春日　咦！？用這副表情！？

風羽　對呀對呀，不過他的表情很悲傷，而且又正值「解散總選舉」的時期。

春日　會讓做出各種聯想耶（笑）。他是全裸的嗎？

風羽　咦，如果是全裸的話，要怎麼辦……以全裸的狀態沾上黏糊糊的奶油。

春日　哇，一想像就讓人屁股發癢。

風羽　妳還真的去想像喔（笑）。接著，要在顏色較不足的地方塗上黃色。布丁本身的陰影……總之，要在「被挖過的部分」塗上陰影。這個孩子氣沖沖地用湯匙挖完後，就變成了這樣。這個孩子很擅長向前彎腰對吧。

春日　……的確（笑）。

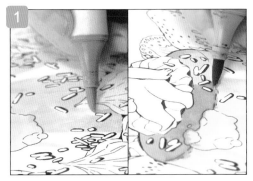

塗上焦糖的陰影。使用稍深的褐色E35，以點畫的方式塗上「腳的陰影」與「垂在布丁邊緣的焦糖陰影」。

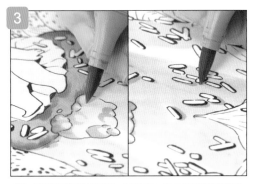

畫出反光部分後，用淡褐色E41塗上底色，接著在焦糖的部分塗上褐色E31。把E31塗出邊緣，呈現焦糖往下滴的感覺。

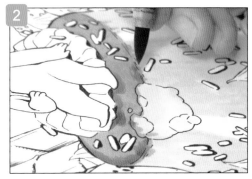

使用「比整體的底色還要深一些的E42」塗「用湯匙挖過的痕跡」與「巧克力米的陰影」。

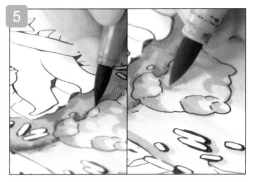

在「焦糖會往下垂的邊緣附近」塗上黃色Y00。一邊提昇彩度，一邊讓「焦糖與布丁的交界處的顏色」互相融合，並塗上橘色YR12當做配色。

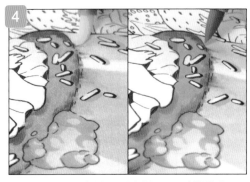

以點畫的方式，在焦糖的深色陰影部分塗上深褐色E37，然後在「湯匙痕跡等整體的陰影部分」塗上E31（焦糖的底色），讓顏色擴散開來，以呈現立體感。

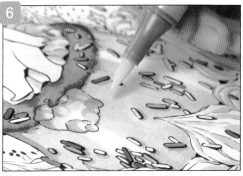

使用淡褐色E30，在奶油的裙褶部分塗上陰影。接著，為了讓奶油與布丁的顏色產生差距，所以要輕快地在整個布丁上塗上黃色Y00。

餅乾

風羽 這個顏色(鮮豔的橘色YR12)沒問題嗎？會不會用太多了？哎呀，就塗塗看吧……啊！塗太多了……這已經超乎我能力所及了……。

春日 沒問題的。妳能夠克服這個出乎意料的事故(笑)！

風羽 吸吸(啜泣貌)。那麼，總之先試著塗上E42吧。「褐色塗太多」事件……唉，算了。加油加油！

春日 啊，很好嘛！混在一起後，看起來反而很不錯。

風羽 對呀，如果再多塗上一點深褐色就好了。這是烤焦的餅乾。是那個春日牌的裸體圍裙女孩烤焦的。接著，最後只要在邊緣塗上褐色(E37)就行了。讓這個顏色在底色中滲透。「食物真是難畫呀！」我試著這樣地辯解。

春日 完全沒問題。感覺很棒喔(笑)！

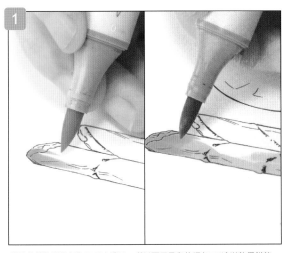

餅乾前端的鮮豔橘色YR12太濃了，所以要用柔和的褐色E42塗滿整個餅乾，讓顏色互相融合。

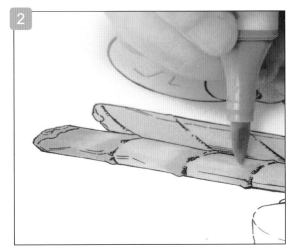

在凹凸不平的餅乾分段處塗上橘色E11。

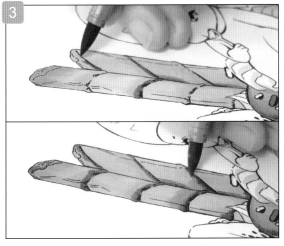

在分段處的邊緣塗上深褐色E37，接著由上往下塗上淺褐色E42，讓顏色互相融合。

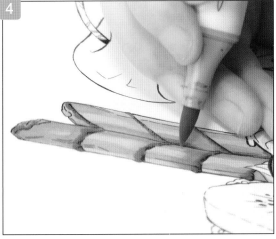

為了呈現餅乾上的光澤，所以要使用淺褐色E13，局部地塗上條紋狀的顏色。

櫻桃君

風羽 塗成類似紅色食用色素的顏色！用R32塗底色，較深的部分使用R24。那麼，先從底色開始（小聲）。說到為什麼要小聲地說，那是因為我沒有自信喔（小聲）。來塗反光留白部分以外的區域吧。

春日 咦，這裡不用留白嗎？

風羽 啊啊！妳應該提早25秒說啊！對不起！

春日 沒關係的（笑）。接著，使用白筆吧。

風羽 真的不行了……那麼，就用底色R32暈染R24。希望不要形成斑點。我想畫出光澤感。接著，在粉紅色的底色部分畫出反光部分。我覺得「透過相同色調的兩種顏色畫出陰影」挺無趣的，所以我試著塗上偏紫色的粉紅色（RV04）。然後，進行暈染。好，畫出紅色食用色素了！

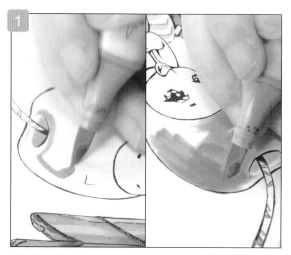

用粉紅色R32塗底色。從果蒂的部分畫出反光留白，然後迅速上色。

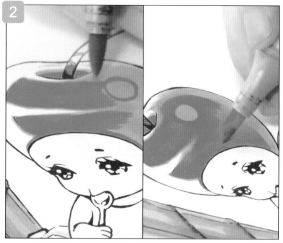

用第二種顏色紅色R24塗反光留白以外的部分，然後透過底色R32進行暈染。後頭部與會反射的部分不要塗上R24，而是要留下底色，以呈現光澤。

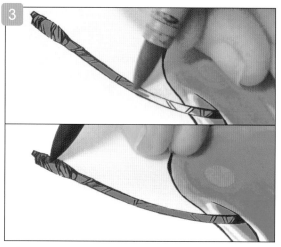

用底色R24塗滿整根櫻桃梗後，再局部地塗上褐色E37。

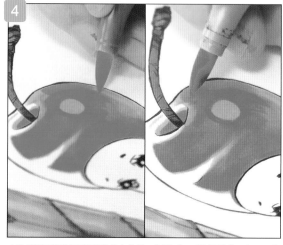

由於如果只使用相同色調的顏色的話，會很無趣，所以要在後頭部塗上帶有紫色的粉紅色RV04，並用底色粉紅色R32進行暈染。

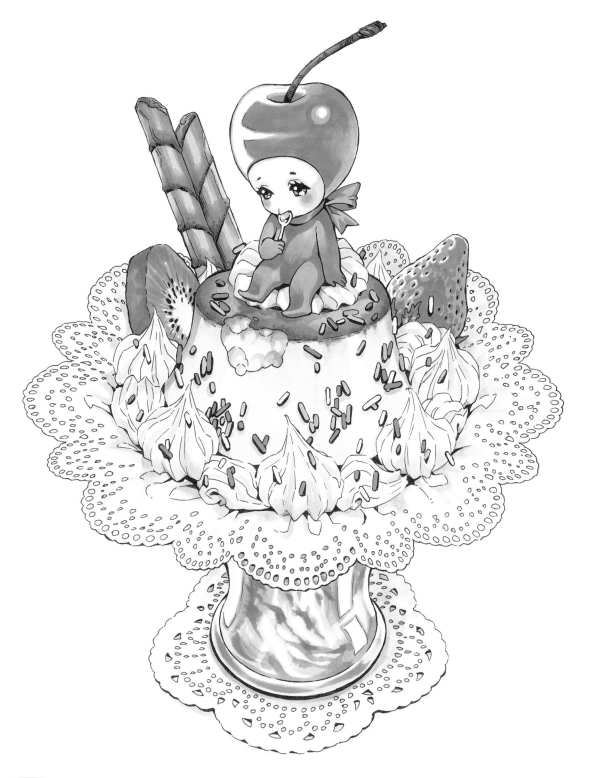

完成 風羽老師完成了這幅既可愛又令人懷念的插圖。圖中的可愛櫻桃君輕巧地坐在傳統風味的鮮奶油布丁上。這次，風羽老師以主角布丁為中心，透過素雅的顏色畫出充滿懷舊風格的甜點。透過熟悉的漸層手法畫出布丁，精采呈現了「焦糖往下滴的模樣」、色調、質感等，並將「看起來很好吃的櫻桃君」、「透過與布丁相同的色系所畫出的奶油陰影」畫得很有整體感。只要像風羽老師這樣，不要留下太多筆觸，並湊齊色調的話，就能畫出如此溫馨的甜點。

「色彩表現」　終於到了最後一個主題。這次的主題是「色彩表現」。要介紹的是「使用同色系的顏色，能夠呈現什麼樣的效果呢」。

―― 由於這次的主題是「色彩表現」，所以我要請兩位老師用相同的色系畫出色調統一的插圖。兩位分別做了什麼樣的設定呢？

風羽　由於這次要從顏色開始著手，所以我使用了褐色。大地色系。

春日　這個人是郵差嗎？

風羽　也許是郵差，也許是收到信……。由於這封信是應該早已逝世的爺爺寄來的，所以他說「去那個地方看看吧」。感覺類似吳宇森執導的電影。

春日　啊！鴿子呀(笑)。

風羽　當時我剛好看了「不可能的任務2」喔。湯姆‧克魯斯在地下道徘徊時，鴿子就在周圍飛來飛去。

春日　鴿子全都是白色的嗎？把家鴿畫進去吧，灰色的鴿子(笑)。

風羽　家鴿啊(笑)。

―― 這次是要把整體都畫成褐色漸層的感覺嗎？

風羽　把整個底色全都塗成褐色，反覆地塗，一直塗，讓顏色混在一起！

―― 原來如此。春日的設定是？

春日　我要呈現「最終回」的感覺。感覺就像「要再見面喔」那樣，一邊露出喉嚨，一邊大哭。

風羽　是要先塗上洋裝的格子後，再塗上陰影嗎？還是先塗上陰影後，再塗上格子呢？

春日　這次我決定要先塗陰影。在底色部分塗上全部的陰影後，再加入線條，然後沿著陰影部分塗上深色。因為這種畫法能讓線條變得清楚分明。

風羽　原來如此！

―― 這兩人的關係是？

春日　開始，我是暫且想要設定成姊弟關係……。

風羽　其實右邊這位是男生！

春日　沒錯沒錯，我喜歡這種設定！據說，由於既是最終回，而且又讓他穿女裝，所以他才會哭(笑)。很棒呀，還是維持這個設定吧！既然是最後了，那我就為了風羽，試著把他畫成短髮貧乳造型吧。

風羽　太棒了！

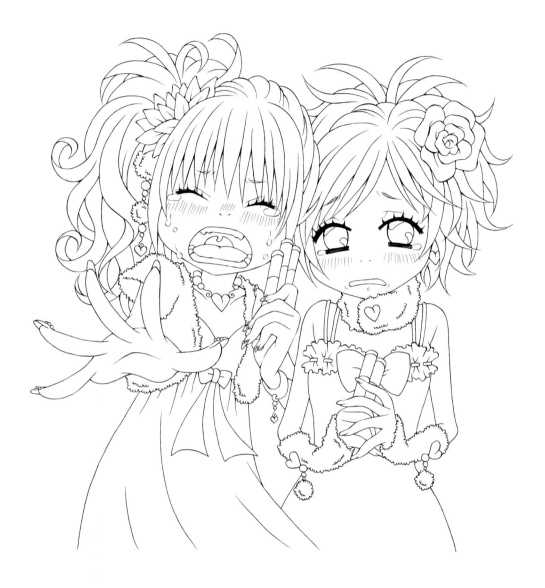

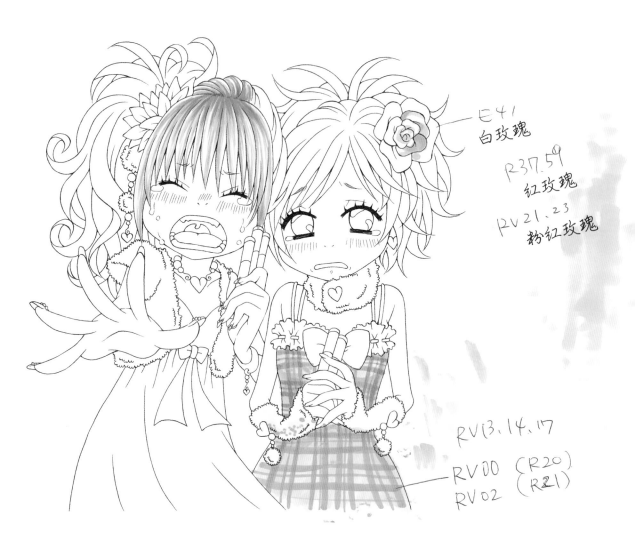

 春日的創作 迷彩圖案的洋裝

春日　先用YG91塗滿反光部分以外的區域。跟往常一樣對吧。緞帶的陰影也要畫出來……。

風羽　哇，好仔細喔。

春日　接著，在陰影稍深的部分塗上一點YG93。然後，要塗迷彩圖案的部分。陰影部分使用YG95與YG97。反光部分使用YG91與YG93。那麼，從陰影部分開始畫，塗上YG95。讓顏色擴散開來，塗成有點毛茸茸的感覺。哇，塗過頭了。

風羽　意想不到的塗出範圍意外！

春日　那麼，塗完YG95後，顏色換成YG91。先塗上反光部分的底色，畫出圖案的形狀吧。在交界處塗上顏色，讓顏色混合……。接著，塗上YG97，然後是YG93。這樣應該沒問題吧？

風羽　嗯！

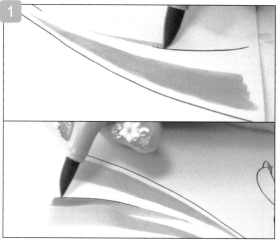

依照裙子的形狀，在陰影部分塗上淺綠色YG91後，再使用綠色YG93，在開襟毛衣、緞帶等處的下方塗上陰影。

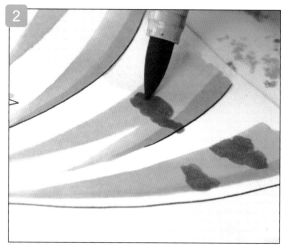

用稍深的綠色YG95畫出陰影部分的迷彩圖案。圖案有點大，而且感覺毛茸茸的。

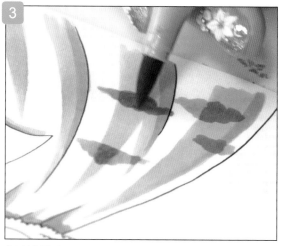

為了連接陰影部分的圖案，所以也要用YG93畫出反光部分的圖案，讓交界處的顏色混合，並暈染開來。

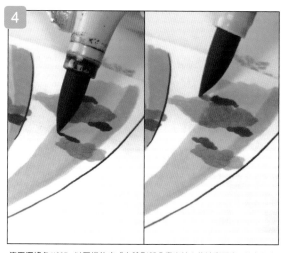

使用深綠色YG97，以同樣的方式在陰影部分畫出較小的迷彩圖案，並在反光部分塗上YG93。

格子圖案的洋裝

風羽 要先塗上底色嗎？

春日 嗯，底色是粉紅色R20，不用留下反光部分，整個塗滿。接著，用R21畫出陰影。像是蕾絲與胸部的陰影等。

風羽 胸部要塗上那麼多陰影嗎？

春日 咦，不行嗎（笑）？那麼，進行暈染，讓顏色不要過於分明……底色完成了。接著，努力地畫出格子的線條吧。用RV31畫出縱

線。不分粗線、細線，一口氣地塗過去。由於裙子的布是被緊拉住的，所以線條會比較粗一點。同樣地用RV31畫出橫線後，再用RV14塗上陰影。像是胸部下方與線條交叉部分等處。接著，還要用深粉紅色RV17畫出很深的陰影。如何？

風羽 很完美！

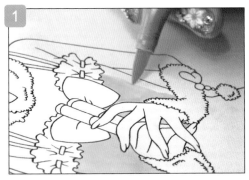

用粉紅色的R20塗洋裝的底色。不用留下反光部分，整個塗滿。

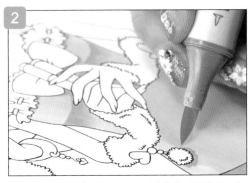

塗完底色後，再用稍深的粉紅色R21塗上陰影。像是胸部、緞帶、毛球的下方等處。

用紫紅色RV31畫出格子的縱線。配合胸部與裙子的寬度，把線條畫得較粗較圓。

用紫紅色RV31畫出格子的橫線。同樣要照胸部的隆起程度把線條畫得圓一點。

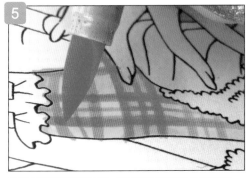

用RV14畫出格子線條的陰影，像是胸部下方等凹凸不平的部分。接著，還要在線條的交叉處輕輕塗上顏色。

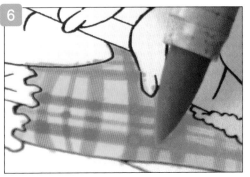

為了強調交叉部分的顏色差異，還要再輕輕塗上「比剛才更深一些的暗紅色RV17」。

頭髮

春日 感覺有點像金髮。用黃色Y00稍微畫出反光部分，然後迅速地在瀏海部分塗上顏色。如果只有黃色的話，好像少了點東西，所以還要塗上橘色的E51，一邊留下黃色的部分，一邊稍微進行暈染。

風羽 好漂亮。

春日 接著，使用褐色E31。雖然平常的線條既粗大又鮮明，但今天則要輕快地塗上細線條。一邊留下一些空白，一邊畫成類似效果線的感覺。線條有粗有細，變得很自然，這樣不是很好嗎。而且，還要用E34加深顏色。

風羽 漸漸從黃色變成紅褐色了！

春日 在頭頂的部分稍微塗上E51。如何？

風羽 （拍手）

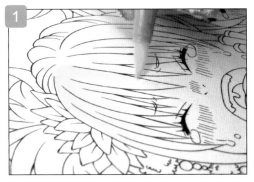

用淡黃色Y00在瀏海下方等處稍微畫出反光部分後，再迅速地上色。

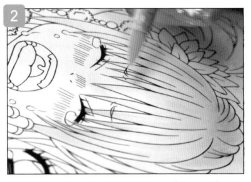

塗上橘色E51，進行暈染。不要覆蓋全部的Y00部分，也要留下只塗了Y00的部分。

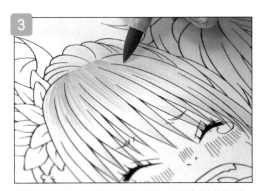

使用淡褐色E31，輕快地從頭頂畫出細線。顏色會逐漸地從黃色轉變為褐色系。

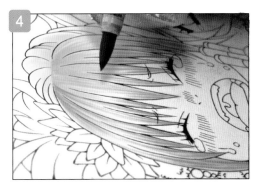

在頭髮很密集的部分，用紅褐色E34畫上細線。頭髮會呈現褐色的光澤。

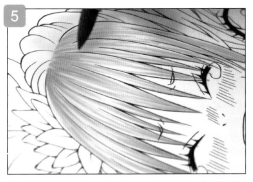

在頭頂的頭髮密集處塗上深褐色E15。這樣就能畫出「由黃色轉為褐色的漂亮漸層」。

完成

春日老師運用相同色系的鮮豔色彩，畫出了這對可愛姊弟的插圖。迷彩圖案使用的是綠色色調，格子圖案使用的則是粉紅色色調。畫特別費事的格子圖案時所運用的表現手法是最精采之處。塗上底色的陰影後，要一根一根地畫出線條，而且還要沿著圖案塗上陰影，這樣才能完成既美麗又自然的粉

紅色漸層。另外，「用比平常還要細的線條所畫出來的頭髮」雖然會帶有鮮明的質感，不過同時也會形成漂亮的漸層。我想大家應該已經了解，即使是鮮豔的顏色，只要能夠湊齊色調的話，就不會給人雜亂的印象，而是能畫出很美麗的圖案。

碧風羽的線稿

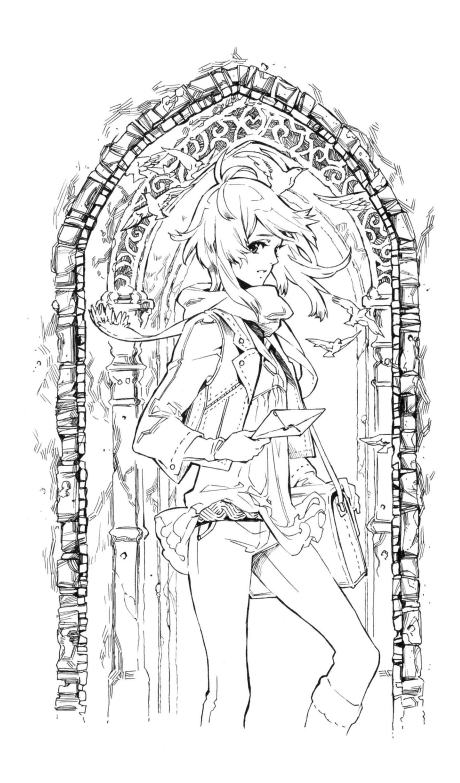

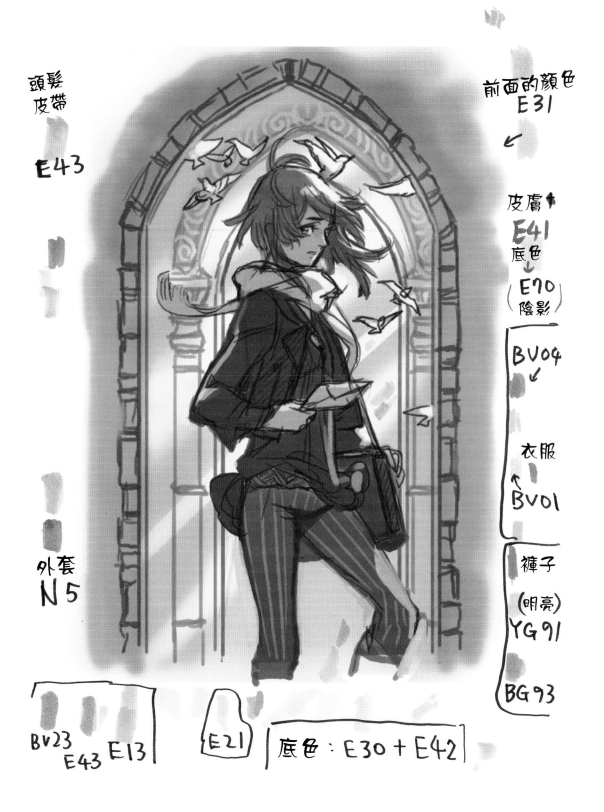

碧風羽的上色計劃表

頭髮
皮帶

E43

前面的顏色
E31

皮膚
E41
底色
（E70
陰影）

BV04

衣服

BV01

外套
N5

褲子
（明亮）
YG91

BG93

BV23
E43 E13

E21

底色：E30＋E42

風羽　全部塗上E30。吳宇森（鴿子）和白眼珠的部分也要塗喔。電影「印第安那瓊斯」也是這種色調對吧。空氣中混入了砂土，變成黃色的。塗完後，再使用0號，讓筆跡暈染開來。

—— 0號是隨意地塗嗎？

風羽　由於如果要均勻地塗的話，使用圖畫紙的話應該會比較好，所以只要塗成矇矓的感覺就行了。接著，用E42畫出光線。

春日　好厲害，塗得很輕快耶。

風羽　由於我沒有勇氣，所以必須塗得很輕快喔。好像有什麼東西從屁股那邊噴出來喔！

春日　而且還是褐色的（笑）。他露出如此天真無邪的表情，而且毫不畏懼……（笑）。那樣的話，吳宇森會跑掉對吧！

風羽　吳宇森導演，對不起。我很喜歡你的電影，所以請別生氣……。咦？妳剛才是不是把這個生物稱作吳宇森啊？

春日　（笑）

風羽　一點一點地慢慢塗，越接近我們眼前的部分，褐色會變得越來越深。空氣透視法。那麼，試著來塗上前面的深色吧。E31！……在這種時候，應該要說些什麼好話才對吧。像是人生哲學之類的？「開始新的人生吧」。

春日　這跟COPIC麥克筆沒有關係吧（笑）。

用奶油色E30將整幅畫塗滿。不是均勻地塗，而是要塗成矇矓的感覺。

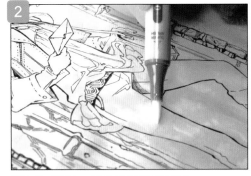

透過0號，讓「塗上E30時所產生的筆跡」進行融合。

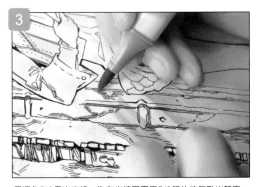

用褐色E42畫出光線。先在光線周圍用E42輕快地勾勒出輪廓，然後再塗滿。

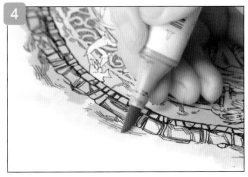

前方的岩石用稍深的褐色E31塗，讓顏色與深處的部分產生差距，以呈現遠近感。

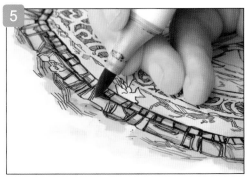

為了呈現岩石的堅硬粗糙感，所以還要局部地塗上深褐色E43。

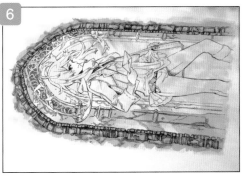

塗完整體的底色後的狀態。

條紋長褲

風羽 先畫出反光部分後，再整個塗上YG91。塗完後，使用綠色的BG93，從正中央畫出線條，然後開始畫條紋。

春日 條紋是很細的線嗎？

風羽 要在「不是條紋的部分」塗上顏色，留下很細的條紋！

春日 總覺得很像絲瓜耶（笑）。

風羽 真的耶！似乎可以用來洗身體（笑）！好，完成囉。留下來的反光部分好像怪怪的。在這裡也塗上褲子的底色YG91，妳覺得如何？

春日 啊，我覺得很好呀！

風羽 啊，太好了。然後，只要使用W3，在乾掉的部分塗上陰影就行了。

春日 喔喔！

用淡綠色YG91塗褲子的底色。依照線稿的線條，只塗滿陰影的部分。

為了畫出條紋圖案，所以要塗上綠色的BG93，留下YG91的條紋。

在「不是條紋的反光部分」塗上與底色條紋相同的YG91。

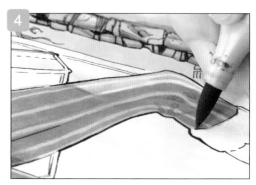

等墨水乾了後，再使用灰色W3，在胯下與膝蓋內側等處塗上陰影。

外套

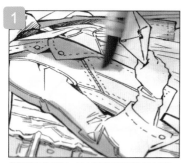

依照線稿的線條，只在較明亮的部分塗上淡灰色W3。

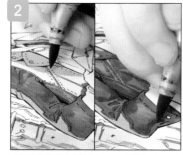

在較暗的部分塗上深灰色N5。同樣地，用N5塗皺褶部分的深色陰影，使顏色變深

風羽 我認為只要直接保留一開始的底色，就能形成漆皮般的質感。所以我覺得必須要有其他的底色！大概是W3吧？由於我有用線條畫出「明暗的交界線」，所以我會從該處下筆，只塗明亮的部分。……啊！我連拉鍊部分也塗了！

春日 這個拉鍊要如何打開？只是裝飾嗎？

風羽 打開方式大概很奇特吧，而且一打開後，零錢就會嘩啦嘩啦地掉出來。這就是那樣的噱頭。

春日 原來是那樣啊（笑）。

風羽 在較暗的部分塗上深灰色N5。比想像中還難塗得平滑，真痛苦。好難喔，我學不會COPIC麥克筆啊。

春日 （笑）

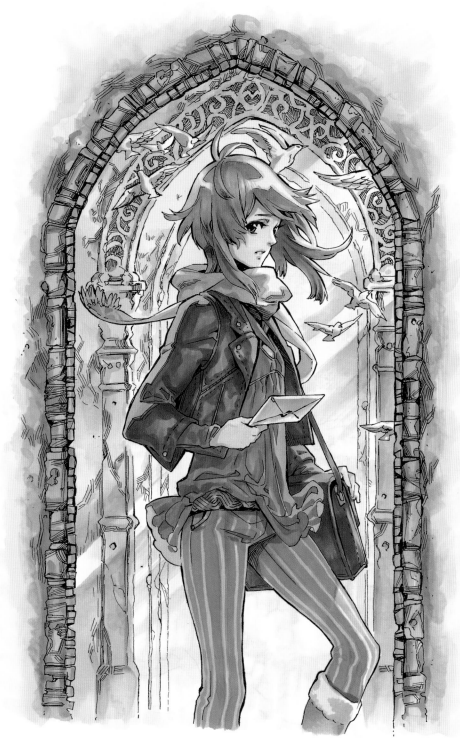

完成 風羽老師完成了這幅既美麗又抒情的插圖。藉由「在整個底部塗上奶油色」，風羽老師呈現了統一的色調。由於有底色的存在，所以即使塗上其他顏色，色調也不會改變，而且能呈現很美麗的漸層與空間感。大家如果無法順利掌握整幅畫的氣氛，請務必嘗試這種「在整幅畫上塗上底色」方法。另外，如同外套那樣，透過「塗上相同色系的顏色」呈現深度，也能有效統一畫作的色調。

大家覺得《『季刊S』頂尖繪師麥克筆技法》如何？已經熟悉COPIC麥克筆了嗎？春日老師擅長活用筆觸，畫法很有設計感。另一方面，風羽老師則擅長透過複雜的混色呈現漸層效果。即使畫的主題相同，光是透過這兩位畫家的創作，我們就能感受如此大的差異。COPIC麥克筆就是這種既深奧又自由的畫材。請大家務必參考本書所介紹過的技巧與重點，並嘗試畫各種主題。

加藤春日

 少年漫畫雜誌出身的漫畫家、插畫家。既有趣又可愛的Q版角色很有魅力，近年經常參與兒童讀物的工作。主要作品有《ぽよよん☆ぱんだるまん(暫譯：超彈性☆熊貓不倒翁)》&《かいとう♡ちわわんだー(暫譯：我是怪盜♡吉娃娃)》系列(集英社．噗通噗通童書)、迪士尼妖精文庫的漫畫系列(講談社)等。

碧風羽

 自漫畫雜誌《Fellows!》(ENTERBRAIN)創刊以來，便持續繪製該雜誌封面。另外，也以插畫家身分參與書籍封面插圖、遊戲人物設計等各種工作。書籍封面插圖以電擊文庫《輪環の魔導師(暫譯：輪環的魔導師)》為主，包含了B's-LOG文庫、早川文庫等許多作品。目前也在《季刊S》插畫單元進行連載。

TITLE

「季刊S」頂尖繪師 麥克筆技法

STAFF

出版	三悅文化圖書事業有限公司
作者	加藤春日
	碧風羽
譯者	大放譯彩翻譯社
總編輯	郭湘齡
責任編輯	王瓊苹
文字編輯	林修敏　黃雅琳
美術編輯	李宜靜
排版	六甲印刷有限公司
製版	明宏彩色照相製版股份有限公司
印刷	桂林彩色印刷股份有限公司
法律顧問	經兆國際法律事務所　黃沛聲律師
代理發行	瑞昇文化事業股份有限公司
地址	新北市中和區景平路464巷2弄1-4號
電話	(02)2945-3191
傳真	(02)2945-3190
網址	www.rising-books.com.tw
e-Mail	resing@ms34.hinet.net
劃撥帳號	19598343
戶名	瑞昇文化事業股份有限公司
本版日期	2015年12月
定價	400元

國家圖書館出版品預行編目資料

「季刊S」頂尖繪師麥克筆技法／加藤春日，碧風
羽作；大放譯彩翻譯社譯. -- 初版. -- 新北市：三悅
文化圖書，2013.03
260面；18.2 x 25.7公分

ISBN　978-986-5959-54-8 (平裝)

1. 繪畫技法

948.9　　　　　　　　　　　　　102004829

COPIC WO HAJIMEYO by Haruhi Kato, Foo Midori
Copyright © 2011 Haruhi Kato, Foo Midori
All rights reserved.
Original Japanese edition published by Asuka Shinsha Inc.

Traditional Chinese translation copyright © 2013 by SAN YEAH PUBLISHING CO.,LTD.
This Traditional Chinese edition published by arrangement with Asuka Shinsha Inc., Tokyo
through HonnoKizuna, Inc., Tokyo and KEIO CULTURAL ENTERPRISE CO., LTD.